U0110839

大展好書　好書大展
品嘗好書　冠群可期

大展好書　好書大展
品嘗好書　冠群可期

象棋輕鬆學
31

中炮巡河炮
對屏風馬短局殺
〈下〉

黃杰雄 編著

品冠文化出版社

前　言

　　本書從每年的全國象棋甲級聯賽、個人賽、團體賽、冠軍賽、精英賽、公開賽、邀請賽、對抗賽、擂台賽、右誼賽等各種杯賽中精選出101盤精妙殺法短局，全面展現出中國當今棋壇高手雲集、新人輩出、棋藝高超、殺法精彩的嶄新面貌。

　　中炮巡河炮對屏風馬（也稱「五八炮巡河對屏風馬」）是中炮對屏風馬佈局體系的一個重要分支，早在20世紀50年代中期即已風行棋壇。楊官璘、李義庭、王嘉良三位特級大師擅長此道，並先後有過著述。其中1958年全國象棋個人錦標賽冠軍李義庭特級大師曾總結研究此佈局理論，著有《中炮巡河炮對屏風馬》一書，由上海文化出版社出版，開創了理論研究之先河。

　　中炮巡河炮屬緩攻型佈局之一，其佈局特點是：中炮方的攻勢能在左右兩翼平衡發展，佈局陣形較為協調穩健，易於掌控先行之利；屏風馬方則會採用以逸待勞、以柔克剛和後中先等的戰略戰術，與中炮方相抗衡。其戰術目的是憑借巡河炮架來兌三兵、通右馬、亮左車、升右車、盤左馬等不同變化，使子力兩翼均衡發展。到了20世紀60年代，特級大師胡榮華創造的「象位車」被稱為「巡河新變」，使屏風馬方應付的變例發展為黑右象右包巡河變例、黑右象左包巡

河變例、黑右象左包過河變例、黑巧兌兵卒變例、黑走象位車變例、黑先上士象變例、黑退右包變例、黑左象士車變例、黑左象左包巡河變例等，堪稱為「屏風九應」。

此後幾年中，特級大師劉殿中等人發現了俥九進二高俥保傌的攻法，又推進了此佈局的發展。到了20世紀80年代末，以胡榮華為代表的大師們又推出了「巡河炮緩開右俥」格局，仍流行於當今棋壇，為這類佈局的進一步發展又做出了新貢獻。

總之，巡河炮旨在挺兵活傌、兌卒、左炮可右移，使兩翼兵力通暢，既可掩護左傌順利佔領河口，又可防止黑方右包過河的反擊手段，屬穩步進取著法，為局面型棋手所喜用。屏風馬「九應」變例回擊有力、針對性強，反擊速度雖緩慢，但較易持久，有風捲殘雲之勢和可圈可點之招！由於此陣式攻守內容複雜多變，故近些年棋手仍在不時啟用，並還在不斷創新發展。

本書以開門見山、短兵相接、刀光劍影、攻殺精妙、耐人尋味、令人心醉為實戰特色，力爭選材精、點得準、評到位、有新意，讓初學者能充分領悟到開局要領，不同棋手能掌握到各種攻殺技巧，名將與高手也可從中研究、搜集、珍藏。讓各類讀者回味無窮、從中受益，是本書問世的初衷。

作者　黃杰雄

目　錄

第四章
中炮巡河炮對屏風馬飛中象類

第一節　中炮巡河炮對屏風馬右中象

第60局　（黑龍江）聶鐵文　先勝　（河北）申鵬

轉巡河炮巡河俥左偶盤河對右中象象位車巡河包兌左中炮

1. 炮二平五　馬8進7　　2. 俥二進三　車9平8
3. 兵七進一　卒7進1　　4. 俥八進七　馬2進3
5. 炮八進二　象3進5

這是2012年8月15日全國象甲聯賽一場「狹路相逢勇者勝」的精彩搏殺。雙方以中炮巡河炮緩開俥對屏風馬右中象互進七兵卒拉開戰幕。黑先補右中象形成了九宮的防禦結構，意要儘快通暢右車的出路，形成早期流行的中炮巡河炮對屏風馬挺7卒的攻防雙方複雜多變的此大類佈局的經典變例之一。黑方另有馬7進8、馬7進6、包2進2、包8進4、包8平9、包8進2、包2平1、包2退1、車1進1和象7進5等10餘種不同攻守變化的走法，本書各章節均有詳細介紹，讀者足可一一參閱研究。

6. 俥一平二　…………

紅先亮出右直俥，準備巡河出擊，屬穩健型走法。網戰曾流行過紅俥九進二走法，則黑方有4種不同選擇：

①包8進4，俥一平二，車1平3，兵三進一，以下黑又有卒3進1和卒7進1兩路變化，結果前者為紅多子較優，後者為紅易走反先；②包8進2，俥一平二，車1平3，傌七進六，包2退1，俥二進一，以下黑又有車8進1和卒7進1兩路變化，結果前者為黑方佈局滿意，後者為雙方對峙；③包2進2，俥一平二，車1平3，俥二進六，以下黑又有包2平4和包8平9兩種走法，結果前者為雙方對峙，後者為紅方主動易走；④包2退1，俥一平二，車1平3，以下紅又有俥二進四、俥二進六和傌七進六3種走法，結果前兩者均為雙方相持對峙；後者傌七進六（盤河後給左橫俥讓路，同時也可接走炮五平七直攻黑右翼），包8進2，俥二進四，以下黑又有卒3進1、卒7進1和包2平3三路變化，結果前者為雙方戰和，中者為雙方均勢，後者包2平3（平右包護卒，下伏邀兌3路卒和車3平2驅炮的先手棋），炮八進二，卒3進1，以下紅還有兩變：(a)兵七進一，以下黑再有包8平3和包3進3兩種走法，結果前者為紅方稍優，後者為雙方局勢趨向複雜化，形成互纏局面；(b)炮五平七，卒3進1，炮七進五，包3平8，俥二平四，車3進2，以下紅再有傌六退五和俥四進三兩路變化，結果前者為黑方較優，後者為黑方反先易走。

6.………… 　　車1平3

黑出右象位車，屬改進後流行的主流變例之一。網戰曾流行過黑士4進5，俥二進六，包2進1，以下紅有3種選擇：①炮五平六，卒3進1，俥二退二，包8進2，相七進

五，包8平9，以下紅又有俥二進五和俥二平五兩路變化，結果兩者均為大體均勢。②俥二平三（俥壓馬，欲挑戰），卒3進1，俥三進一，卒3進1，炮八退三，卒3進1，以下紅又有傌七退五和炮八平七兩種走法，結果前者為黑追回失子後多卒佔優；後者為黑得回一子，子位靈活反先。③筆者在網戰中曾利用棋規，走過紅俥二退二，包2進1，俥二退二，包2退1，雙方一直不變，判作和棋。黑如士4進5，可參閱本節「何沖先負黃杰雄」之戰。

7. 俥二進四 …………

紅伸右直俥巡河，智守前沿，穩步進取，屬穩健型走法，在全國大型比賽中較為少見。以往流行的是紅俥九進二，包2退1，兵三進一，包2平7，傌三進四，卒7進1，傌四進六，包8進2，相三進一，卒7進1，傌六進四，車3進1，炮八進五，象5退3，俥九平八，包8進2。變化下去，形成黑多過河7卒，紅有「天地炮」右臥槽傌的雙方要激烈對攻，又互有顧忌的壯觀局面，雙方均不易掌控。紅如改走俥九進一，可參閱下一局「趙鑫鑫先勝張欣」和「伍霞先負唐丹」之戰。

7. ………… 包2進2 8. 傌七進六 包2平4

9. 俥二平四 ………

紅平巡河俥於右肋道，不給黑左馬盤河反擊機會，是一步智守前沿的穩正下法。筆者在網戰也徑走過紅俥九平八！士4進5，炮五平七，車3平2，相七進五，包8平9，俥二平四，馬7進8，兵九進一，車2平4，炮八進三！馬8進7，俥四進四，車8進2，兵七進一！包4退3，俥四退五，車8進4，兵七進一！馬3退2，炮八平一！象7進9，炮七

進一！卒7進1，傌六進四，包4進5，兵五進一！象9退7，傌四退三，卒7進1，俥四平三，車8平7，炮七平三！變化下去，紅多過河七兵易走，結果步入無俥車棋戰後，紅淨多雙高兵完勝黑方。

 9. ………… 包8進5

黑進左包邀兌，旨在透過簡化局勢來捉殺紅右傌，是一個穩健、不錯的選擇。黑如徑走馬7進8??則兵三進一，卒7進1，俥四平三，包4平7，炮五進四，馬3進5，傌六進五，車3平2，俥九平八，車2進4，兵七進一！卒3進1，傌五退三，象5進7，俥三進一，包8平2，俥三平五，士4進5，俥五平二！車8進4，炮八平五，車8平5，俥八進五！變化下去，紅淨多傌相大佔優勢。

 10. 兵三進一　包8平5　　11. 相七進五　車8進4
 12. 炮八退二　卒7進1??

黑主動兌卒，容易吃虧；相反，主動進攻，往往是良好防禦反擊的開始。在此，黑方把握好最佳火候是非常重要的。黑宜徑走車3平2捉炮來調整陣形為上策，紅如續走炮八平七，則車2進4，俥九平七！馬3退1，炮七進四，包4退3（下伏包4平7的反擊先手棋）！兵七進一，車2平3，俥七進五，象5進3，兵三進一，車8平7，俥四平三，車7進1，相五進三。演變下去，雙方步入無俥車棋戰，局勢平穩，有望成和。

 13. 俥四平三　馬7進6　　14. 炮八平七　車3平2
 15. 兵七進一　馬6進4　　16. 俥三平六　象5進3

紅方不失時機，抓住兌掉傌馬兵卒機會，果斷棄七兵爭先，至此，黑右馬位置較差，顯而易見，已落入下風，易遭

被動。

17. 仕六進五　士4進5　　18. 傌三進四　車8進1

19. 俥六進一　車8平6　　20. 俥六進一　車2進3

又一陣兌子後，雙方簡化成紅雙俥炮三個兵對黑雙車馬四個卒的局面。現紅左肋俥雖壓住黑3路馬後局勢稍佔主動，但由於雙方子力逐漸減少，要最終取勝，難度頗大。

21. 俥九平六　車6進1　　22. 後俥進三　車6平9

23. 相五退七　車9退1　　24. 炮七平四　車9平2

在雙方纏鬥過程中，黑左車又順手牽羊地掃去紅右邊兵，以淨多雙卒優勢，形成了雙方直線「霸王俥（車）」形勢下，紅方仍不放棄地在儘快尋找黑方弱點與破綻。

25. 後俥進二　象7進5　　26. 相三進五　後車退3??

在黑多雙卒的雙方互纏局勢下，黑現主動退車於底線，放棄了僵持局面，選擇了丟卒局面，易明顯落入下風。黑宜卒1進1避一手為上策，紅如接走炮四進四，則前車退1！前俥平七，後車平3，炮四平七，卒9進1！下伏車2退1捉炮的先手棋，變化下去，紅肋俥不敢殺邊卒，黑反多卒，優於實戰，足可抗衡，鹿死誰手，勝負一時難斷。

27. 前俥平七　馬3退1　　28. 炮四平三　士5退4

29. 炮三進四　前車退2　　30. 俥七平八　馬1進2

黑在兌車中丟了3路卒後，雙方形成了紅俥炮雙兵仕相全對黑車馬三個卒士象全的殘棋局面。看似雙方子力基本均等的易成和的局勢，其實紅還有不少糾纏得勢的空間，因此，殘棋中子力的位置好壞，往往會直接決定局面的優劣和成敗。

31. 俥六進一　馬2退1　　32. 俥六平九　馬1退3??

紅俥炮牽制住紅傌中又掃去邊卒捉傌之機，黑同樣逃邊馬，宜徑走馬1進3棄馬謀雙兵為上策，紅如接走俥九平七，則車2進6，俥七進一，車2平1，兵五進一，車1平5，俥七退一，車5退1。變化下去，紅多子，黑多雙高卒，局面和勢甚濃。

33. 俥九平五　車2平1　　34. 炮三退三　卒9進1
35. 俥五平六　車1進2　　36. 俥六退二　馬3進4

至此，形成紅俥炮雙高兵仕相全對黑車馬高卒士象全的難勝也難和的殘局枰面，這是對雙方棋手殘棋功底的一次嚴峻考驗：誰的功底紮實深厚，誰就有望獲勝。

37. 兵九進一　　　　　士6進5
38. 兵五進一（圖60）　車1進1？？？

黑車進卒林線，敗筆！錯失一個大好的謀和機會。如圖60所示，黑宜馬4進2，不給紅邊兵渡河參戰為妥，紅如續走炮三進一，則馬2進1，俥六平九，車1進3，炮三平九，將5平6，以下紅中兵一旦過河參戰，黑左邊卒也可渡河抗衡，故雙方已形成了紅炮高兵仕相全對黑高卒士象全的在理論上不走錯的原則上，黑有過河卒可靈活應對的基礎上是可宮和殘局枰面，黑方可有望逃過一劫。

以下精彩殺法是：炮三平

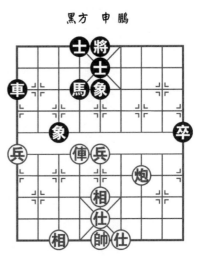

黑方　申鵬

紅方　晶鐵文

圖60

九，車1平2，兵九進一，車2進3，炮九退一，車2平5，兵九平八！象3退1（紅右炮左移，渡邊兵追象，這就是當時黑沒及時兌子簡化局面留下的後遺症，變化下去，紅方的糾纏反先機會定會大大增加），炮九進四，將5平6，炮九平五！車5平7（紅及時調整子力位置，現鎮中炮打車，及時掌控局勢，黑逃中車避捉，陷入了消極防守困境），俥六進二，車7退3，兵五進一，象5退3，俥六退一，卒9進1，炮五平六（紅渡中兵，退肋俥，卸中炮，耐心調整子位，進退有序，攻守有度地擺脫了黑方牽制，顯示出高超揮灑、迂迴挺進、總攬全局、頗見功力的運子功夫，令人讚歎不已），卒9進1，俥六退一，卒9平8，兵五平四，卒8平7，炮六退一，車7平4，兵四平五（也可先走俥六平四擺脫黑車牽制，黑如貪走車4進1？？？則兵四平五，將6平5，兵五平六得車後紅勝定），車4平6，俥六平五（紅退炮，平兵，現平俥避兌，成功解除黑方牽制後，為以後雙兵殺入，做了深層次的鋪墊和更充分的準備，至此，紅方開始步入佳境）！車6進3，炮六進一，車6平2，兵八平九，車2平1，兵九平八，車1平4（黑方連捉幾步兵，在湊步數，經驗豐富，企圖按照比賽規則：「六十回合裡的雙方不吃子，可以判和。」），俥五平四，將6平5，炮六平五，士5退6，炮五平一（巧卸中炮於右翼，趁機把大子走活，為以後伺機全線發力，攻守皆宜，進攻搏殺，再做充分準備），車4平6，炮一進三，士6進5，俥四平三，將5平6，俥三進五，將6進1，俥三退四（紅由騰挪叫將，退俥保兵來嚴控黑馬出路，全盤大局觀甚強）！卒7進1，兵五進一，卒7平6（棄肋卒換仕，別無選擇，否則黑方更難維持，必敗無

疑），仕五進四，車6進1，仕四進五，車6平9，炮一退四，車9進2，相五退三，車9退3（至此，黑將位不佳，馬又盤不出，已開始難擋紅伸炮雙過河兵的猛烈進攻了），相七進五，將6退1，俥三進四，將6進1，炮一平四，車9退2，炮四退五，車9平2（紅沉俥逼將上樓，棄兵退炮，旨在儘快消滅黑方防守力量，開始由優勢轉入勝勢），仕五進四，士5進6，俥三平六！馬4進5，俥六退一，將6退1，兵五進一（兵臨城下，中兵可長驅直入，破城擒將，紅開始步入勝勢）！車2退2，兵五進一，車2平4，俥六平七（若俥六退一？？則馬5進4，炮四進七，馬4進6！紅肋炮中兵，一時無法動彈，紅方反而增加了取勝難度），馬5進4，俥七退二！紅俥退卒，一劍封喉！以下黑如續走馬4進6，則炮四進一！車4平2（若車4平5？？？則俥七平二，車5退1，俥二進三，將6進1，俥二退一，將6退1，俥二平五！象1進3，相五退七，象3退5，帥五進一，象5進3，帥五進一，象3進1，帥五平四！象1退3，炮四進六！象3退5，帥四平五！紅多俥炮完勝黑方），俥七平二，車2進7，帥五進一，車2退1（若車2平7？？？則俥二進三，車7退9，俥二平三！紅勝），帥五退一，車2平6，俥二進三！紅方捷足先登，破城擒將，紅勝。

　　此局雙方一開戰就進入了左炮巡河與右中象的對峙：紅伸右巡河俥，左傌盤河，黑亮右象位車，伸右巡河包攔傌，就在黑左包邀兌紅中炮，紅急進三路兵，退左炮保傌，黑伸左車巡河早早進入了中盤廝殺的關鍵時刻，黑卻在第12回合走卒7進1邀兌而錯失良機，以後又在第26回合主動後車退3丟卒落入下風，還在第32回走馬1退3再失求和機會，

再在第38回合走車1進1錯失最後謀和機會，被紅方俥炮聯手，連渡雙兵，棄仕殺卒，俥炮沉底，逼將上樓，肋炮管將，棄兵俥殺士，俥兵逼九宮，平俥避邀兌，俥退卒林線，俥炮兵絕殺。

這是一盤佈局雙方在套路裡輕車熟路；中盤搏殺，黑四失良機，尤其在殘局兩丟求和機會，被紅方節節推進、連連進逼、步步追殺、著著致命、慢慢進取、絲絲入扣、穩穩拿下的俥炮兵精彩殺局。

第61局 （浙江）趙鑫鑫 先勝 （新疆）張欣

轉巡河炮左橫俥棄三兵右傌盤河對右中象象位車退右包渡7卒

1.炮二平五	馬8進7	2.傌二進三	卒7進1
3.兵七進一	馬2進3	4.傌八進七	車9平8
5.炮八進二	象3進5		

這是2013年11月7日全國象棋個人錦標賽男子甲組的一盤精彩廝殺。雙方以中炮巡河炮對屏風馬右中象互進七兵卒拉開戰幕。此類佈局由來已久，流行了半個多世紀，深受廣大高手名將們的青睞，屬流行的緩攻型陣法，目的是伺機兌掉三路兵活傌，又可隨時配合左傌盤河，迅速構成河頭堡壘，儘快使自己各大子能全部活通。

黑補右中象，旨在儘快開出右象位車，使兩翼子力能均衡發展，是早期該類佈局的經典變例之一，且很有研究價值。

6.俥一平二 …………

紅及時亮出右直俥，意要儘快發揮右翼主力作用。以往網戰流行過紅兵三進一，卒7進1，炮八平三，馬7進8，俥

九平八，車1平2，俥八進六，包8平7，炮三平二，馬8退9，俥一平二，馬9進7！炮二進二，士4進5，俥七退五，車8進2，演變下去，黑可滿意。在本屆大賽女子組吳可欣與王琳娜之戰中紅改走俥一進一，則馬7進8，俥一平四，包8平9，俥四平二，包2進2，俥七進六，包9平8，俥二平四，馬8進7，炮五平六，包2平5，相七進五，車1平2，俥九平八，車2進3，俥四進五，包8進3，炮六進一，卒7進1！俥六進四，車8進4，炮八進一，包8進3，俥八進一??車8進3，俥四進二，馬7進5！相三進五，車8平7！俥八平二，車2進1！俥四進三，士4進5，俥二進八，將5平4，俥三進五，車7平5，仕四進五，車5進1！帥五平四（若貪走仕六進五???則車2進5，炮六退三，車2平4殺，黑勝），車5進1！帥四進一，車2進4，仕六進五（若帥四進一???則車5退2！絕殺，黑也勝），車2平5，帥四進一，前車平6！兜底抽俥妙殺，黑方完勝。

　　6.………… 　車1平3

　　黑開出右象位車，是對抗中炮巡河炮佈局中經典的應對戰法，是胡榮華特級大師在1966年全國大賽中對陣遼寧韓福德時首創的佈局攻殺「飛刀」！時到今日，仍源源不斷被廣大棋手所使用，雖實戰效果不錯，但仍在逐步改進和完善之中。黑另有四變僅做參考：

　　①卒3進1（主動邀兌3卒，活通右馬，屬當今棋壇主流變例之一），兵七進一，象5進3，以下紅又有3種選擇：(A)兵五進一，象3退5，兵三進一，卒7進1，炮八平三，以下黑還有兩變：(a)在1958年全國象棋個人錦標賽上「李義庭先和戴光潔」之戰中曾走包8進2；(b)馬3進2（進

右外肋馬封俥是2007年出現的新式應法），以下在2007年全國象棋個人錦標賽上「徐天紅先和陸偉韜」之戰中紅曾走兵五進一，在2009年「蔡倫竹海杯」全國象棋精英邀請賽上「柳大華先負倪敏」之戰中改走俥二進六。(B)炮八平七，以下黑還有兩種選擇：(a)在2011年重慶棋友會所「賀歲杯」象棋個人賽上「孫浩宇先和孟辰」之戰中曾走馬3進4；(b)象3進5，俥九平八，車1平2，以下紅再有俥七進六和俥二進六兩路變化，結果前者為紅棄子取勢易走，後者為雙方互纏。(C)俥二進四（伸右俥巡河，不給黑進左包封俥機會），象3退5，兵三進一，卒7進1，俥二平三，馬3進4，俥三平六，馬4退6，以下紅還有俥九進一和俥三進四兩種變化，結果前者為雙方均勢，後者為黑反有攻勢。

　　②包2進2，俥二進六，以下黑再又有兩種選擇：(A)包8平9（平包兌俥，是當今棋壇主流變例之一），以下紅還有兩路變化：(a)俥二進三，馬7退8，俥九進一，士4進5，俥九平二，馬8進7，兵三進一，以下黑再有兩種變化：(甲)在2001年「九天杯」全國象棋大師冠軍賽上「陳信安先和張江」之戰中曾走車1平4；(乙)在2007年全國象棋個人錦標賽上「呂欽先勝程吉俊」之戰中改走卒7進1；(b)俥二平三，車8進2，以下紅有俥九進一和俥七進六兩種變化，結果前者為黑方略優，後者為黑形勢樂觀易走。(B)包2退1（右包退卒林，是2009年全國大賽上出現的新走法），以下紅再有兩種不同走法：(a)俥九進一，卒3進1，俥二退二，包2平3（右包平3路反擊，是一步反先奪勢的好棋）！以下紅有俥九平六，結果為黑可滿意和在2009年全國象棋個人錦標賽上「張申宏先負才溢」之戰中改走的

兵七進一兩種下法。(b)筆者應對過網戰中出現的俥九平四，車1平2，俥九進一，包8平9，俥二平四，卒3進1，俥四平七，包3進1，兵三進一，車8進4，炮五退一，卒7進1，炮五平八，車2平3，前炮平三，車8平4，傌七進六，馬7進8，俥七平八，包9進4，傌三進一，馬8進9，炮三退三，馬9退7，俥六平五，車4平8，變化下去，黑多邊卒反先易走，結果黑多卒入局。

③在2007年全國象棋甲級聯賽上李少庚先勝陶漢明之戰中黑曾走過包8進2。

④筆者曾兩次在網戰對抗賽上應對過黑包8進4??則兵三進一，卒7進1，炮八平三，包2進4，俥九平八，車1平2，傌七進六，車8進4，傌三進四，車8進1，傌四進六，車8平7，前傌進七！車2進2，傌七退五！馬7進5，傌六進五！演變下去，紅多中兵，有中炮攻勢，且兵種齊全，仍持先手，結果兩戰均為紅多兵入局，破城擒將。

7. 俥九進二　…………

紅高起左橫俥保傌，是20世紀70年代初針對象位車反擊速度創造發展起來的效果不錯的新攻法，旨在防止黑棄3卒後打通紅方七路線後，黑方易走。以往網戰流行過紅兵三進一？卒3進1，兵七進一，馬3退5，兵三進一，車3進4，兵三進一，車3進3，兵三進一，馬5進7。變化下去，黑方足可抗衡。紅如改走俥二進四，可參閱上局「聶鐵文先勝申鵬」之戰。

7. …………　包2退1

黑右包退下二線，意欲平7路線反擊，儘快策應左翼，正招！筆者也曾在網戰上走過黑包8進2！則兵三進一，卒3

吧！在以往網戰中黑多走包7進8，仕四進五，馬7進6，俥二退四，包7退6，傌六進四，車8進1，炮五平三，包7平8，俥二平四，馬6進8，炮八平二，後包進3，俥四進四，車8平6。以下不管紅方是否兌子，在互相對峙、相持中，黑多底象略優，易走。

　　12. 兵七進一　馬3進4　　13. 兵七平六　包7進8
　　14. 仕四進五　包8平9??

　　黑平包兌俥，劣著！導致落入下風。黑宜先走車3進5捉俥出擊為上策，紅如接走俥二退四，則車3平7，炮八進五，象5退3，傌七退九，包8平9！俥二進九，馬7退8，俥九平六，包9進4，炮五平一，包7平9，帥五平四，車7進4！帥四進一，馬8進7，俥六平四，士6進5。以下紅有兩種不同選擇：①傌九進七???馬7進8，仕五進六，馬8進7，帥四平五，車7退1！帥五退一，後包平8，炮一平二，馬7進8！下伏車7進1抽俥叫殺兌招，黑方馬到成功，四子壓境勝定；②仕五進六？車7平4，傌九進七，車4平3，傌七進八，馬7進8，俥四平三，象7進5，兵九進一，車3退4，傌八進九，車3平6，帥四平五，將5平6，傌九進七，車6進3！帥五退一，後包平8，俥三平二（若炮一平二???則馬8進9！變化下去，黑方勝勢），車6進1，帥五進一，馬8進6，傌七進五！將6進1，傌五退七，士4進5！下伏包8平7催殺和四子壓境兌招，黑優勢有望轉成勝勢。

　　15. 俥二進五　馬7退8　　16. 炮五進四　士4進5
　　17. 傌七進六!!　包9進4??

　　紅方不失時機，兌車打中卒，以淨多雙兵優勢後，又左傌盤河讓出左俥出路，佳著！

黑飛包炸邊兵，急於催殺，壞著！黑宜馬8進7（若貪走車3進5？？？則俥九平七！車3進2，傌六退七，包9進4，帥五平四，變化下去，紅雖殘中相，但有中炮，又淨多過河兵易走），則炮五退一，包9進4，俥九平一，馬7進8，傌六進四，車3進7！俥一退二，包9平1，相九進七，馬8進6，俥一平三，馬6退4！炮八平五，車3平1！帥五平四，車1平9，俥三進九（避包1進3叫帥抽俥），包1進3，帥四進一，車9進1，帥四進一，車9退3！後炮進三，將5平4，帥四退一，車9平6，仕五進四，車6退1！兵五進一，馬4進3，俥三退六，馬3進2！仕六進五，車6平9，俥三退二，包1退1！成車馬包左右夾殺，黑方完勝。

18. 俥九平一　馬8進7　　19. 俥一進一　馬7進5

20. 傌六進四　車3進5

21. 炮八進二（圖61）　馬5進7？？？

黑方　張　欣

雙方又兌炮包簡化局勢後，大子對等，紅多過河兵，黑多中象，雙方互有顧忌，基本均勢，足可對抗。然而，黑中馬跳左象台，急於進攻，敗筆！跳錯方向，速落下風，陷入被動。如圖61所示，黑宜徑走馬5進6，則俥一進一，車3平2，兵六進一，車2退2，俥一平四，包7退5。黑馬兌紅炮後，形成紅多過河兵，黑多中象，在雙方相持中，黑

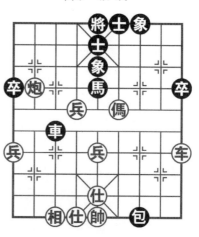

紅方　趙鑫鑫

圖61

勢優於實戰，可以抗衡。

以下精彩殺法是：相七進五，車3平6，傌四進六，包7平8，炮八退一（退炮老練，試圖兌黑馬後能形成簡明的多兵優勢殘棋），車6平4，傌六進七，將5平4，炮八平三，象5進7，傌一平二，包8平9，傌七退八（退傌保兵，下伏傌二進三兇招，令黑方很難防守，厄運難逃）！士5進4，傌二進二，象7進5，傌二進四，車4平6，傌八進六！卒9進1，傌二退三，士6進5，傌六退八！至此，紅傌傌過河兵大軍壓境，黑丟士後，形成了紅傌傌三個高兵單缺相對黑車包雙高卒單缺士的必勝局面，黑見已無頑抗必要，主動遞上降書順表，在城下簽盟，只好拱手認負，紅勝。

此局雙方一開戰就捲進了左炮巡河對右中象的爭奪：紅亮出右直傌，高起左橫傌，黑出右象位車，又退右包左移出擊，就在紅方果斷棄三兵躍出騎河六路傌之時，黑卻在第10回合走卒7平8棄卒打傌過急，在第11回合又推出卒3進1最新探索型攻殺「飛刀」！但實戰效果不佳。以後又在雙方兌傌馬，黑7路包炸紅右底相之機，黑卻在第14回合平左包兌傌，而落入下風，還在第17回合走包9進4貪殺邊兵而陷入困境，但更糟糕的是黑在第21回合竟然走馬5進7跳錯方向而誤入歧途，被紅方速補左中相捉雙，傌直撲臥槽，策肋傌叫將，炮兌象台馬，平傌驅包，回傌保兵，傌追象士，傌傌兵壓境，形成紅傌傌過河兵對黑車包雙高卒的必勝局面。

這是一盤佈局在套路裡你爭我奪；中局決鬥，黑雖在第11回合拋出攻殺「飛刀」，但在以後三失戰機，被紅傌傌兵聯手壓境破城的精彩殺局。

第62局 （江蘇）伍霞 先負 （北京）唐丹

轉巡河炮直橫俥右傌盤河棄三兵對右中象位車退右包左移

1. 炮二平五	馬8進7	2. 傌二進三	車9平8
3. 兵七進一	卒7進1	4. 傌八進七	馬2進3
5. 炮八進二	象3進5	6. 俥一平二	車1平3

這是2010年3月11日第16屆亞洲運動會象棋選拔賽女子組的一場巾幗殊死大戰。雙方以中炮巡河炮七路傌對屏風馬右中象象位車互進七兵卒開戰。紅先伸左炮巡河之目的是準備兌去三兵，伺機使左炮右移出擊，同時活通右傌反擊空間，進而使紅俥雙傌包4個大子俱活。

黑亮出象位車，是20世紀60年代中期由胡榮華特大創出的新招，50多年來，始終長盛不衰，為不少高手名將常使用。其戰略意圖是伺機以兌3路卒來開通3路線，試圖儘快地遏制紅方左巡河炮計畫的順利實施，以出動右象位車，大膽果斷地與紅方爭奪先手，即以下伏卒3進1棄卒後再有馬3退5於窩心和馬3進4盤河反擊爭先等手段。

7. 俥九進二 ⋯⋯⋯⋯⋯

紅先高提左橫俥保傌，引而不發，旨在防止黑棄3卒，打開紅七路線，進而輕鬆破壞紅方先前準備好的巡河炮計畫。紅另有三變，僅做參考。

①俥二進六（進右直俥過河，屬改進後主流變例），以下黑如接走包8平9，則俥二平三，車8進2，傌七進六，包2退1，俥九進一，卒7進1（棄卒，意圖威脅紅方三路線），兵三進一，包2平7，俥三平四，車3平2，俥九平八，馬7進8，兵三進一，車8平7，兵三平二，車7進5，

相三進一，包9進4（若車7平9殺邊相??則俥四平三！變化下去，紅反主動，易走），俥六進五，馬3進5，炮四進五，包7平5，炮五退二。演變下去，紅4個大子子位靈活，下伏俥八平四兇招，紅反大佔優勢。

②俥七進六（左俥盤河出擊，伺機踩3卒出擊），包2進2（若先走包8進4??則俥九進一，士4進5，俥二進一，紅在下二線形成「霸王俥」後，形勢大好，很有反擊潛力），俥二進六，包8平9，俥二進三（兌俥後局勢平穩），馬7退8，俥九進一，馬8進7，俥六進七，士4進5，俥九平六，包2平6，俥六平四，車3平4，兵三進一，卒7進1，炮八平三，車4進3，俥七進九，卒5進1，俥四平八，馬3進2，俥九進七！車4退2，兵七進一，車4平3，俥八進四，車3進3，炮五進三！馬7進5，俥八進四，象5退3，兵五進一，包9平5，炮五進二，象7進5，俥八退三，馬5退3，相三進五，紅稍優。

③筆者近來在網戰中應對兵三進一邀兌兵卒，以下筆者徑走卒3進1！則兵七進一，馬3退5，兵三進一，車3進4，兵三進一（若急走俥九進二??則車3平7，俥三進四，馬5進3，變化下去，黑方反先），車3進3！炮八平三，車3退2，俥二進四，包8平9，俥二進五，馬7退8，相三進一，馬5進3！黑跳出窩心馬後，多子大優，結果黑多子獲勝。

7.…………　包2退1

黑退右包準備隨時去策應左翼，是一步攻守兼備、靈活多變的著法。紅如接走兵三進一？則包2平7，黑方易走；紅方又如改走俥二進六？則包8平9，這兩路變化下去，黑

方雙包均有不同程度的攻防作用。黑方如改走卒3進1?則兵七進一，馬3退5，兵七平六，變化下去，紅多過河兵參戰，反先佔優。

8. 兵三進一 …………

紅挺三路兵邀兌，活通右傌出路。以往網戰流行紅俥二進六過河出擊，黑如續走包8平9，則俥二平三，車8進2，傌七進六，黑方有兩種不同選擇：①包2平4，炮八進二，車3平2，炮八平五（若誤走俥九平八保炮??則包4進2，紅將失子），馬3進5，傌六進五，馬7進5，炮五進四，包4平5，以下紅又有炮五平一和炮五進二兌炮兩路變化，結果前者為紅雖多兵，但中傌受壓，難以出擊，黑子位靈活易走；後者為紅雖多雙兵，但右傌受壓，變化下去，也難佔便宜。②包2平7，俥三平四，車3平2，俥九平八，包7平4，炮八進三，車8進3，兵三進一（棄三兵，意要活躍右傌，掩護左傌）！車8平7，傌三進四，車2進1，相三進一，車7平8，傌四進五，馬7進5，傌六進五，馬3進5，炮五進四，士4進5，俥八平四，包4退1（退包保底士，明智！若誤走將5平4????則前俥進三！士5退6，俥四進七絕殺，紅勝），炮八平一，象7進9，仕四進五，車2進5，前俥平一，象9退7，兵五進一，車2平1，相一退三，卒7進1，俥一退二，車8平9，兵一進一，演變下去，雙方和勢甚濃。

8. ………… 包2平7 9. 傌三進四 …………

紅右傌盤河，棄兵出擊，屬急攻型下法。網戰主流變例之一是紅兵三進一，包7進3，相三進一，車3平2，俥九平八，包7平8（若先走車2進4??則傌七進六，卒3進1，兵

七進一，車2平3，俥三進四，包7平5，俥二進六，包5進3，相七進五，馬7進6，俥六進四，車3平6，俥四進二，車8進1，仕四進五，下伏俥二進四的先手棋，紅反主動，易走），俥二平三，馬7進6，俥三進四，以下黑有後包平6和前包進3兩路變化，結果前者為黑方易走，後者為雙方局勢平穩。

 9. ………… 卒7進1　　10. 俥四進六　包8進2

黑伸左包巡河「生根」後反擊，屬改進後流行變例。以往網戰出現過黑卒7平8走法，紅接走俥二進四，則包7進8，仕四進五，包8平9，俥二進五，馬7退8，俥七進六，馬8進7，前俥進八，士4進5，炮五平二，包7退5，炮二進六，包9進4，俥六進七，包7退1，炮二退二！變化下去，紅雙俥炮三子大軍壓境，下伏俥九平三捉包先手棋，紅反易走佔優。也可參閱本章「趙鑫鑫先勝張欣」之戰。

 11. 相三進一 …………

紅揚右邊相驅卒，無奈之舉，別無他著，只能防範。

 11. ………… 卒7進1　　12. 俥六進四 ………

紅進騎河俥赴臥槽，窺殺7路包，明智之舉。紅如俥七進六？則車8進3！炮八進二，包8進2，炮五平七，馬3退1，炮八進一，馬7進8，後俥進四，包7進3，兵五進一，車8退2，以下紅方有兩種選擇：

①俥六進五，象7進5，炮七平五，包7退3，炮八退六，士4進5，炮五進四，馬8退6！兵五進一，卒3進1，兵七進一，車3進4，俥九平五，變化下去，紅雖有中炮和過河中兵，但黑方多子易走；②俥四進三，馬8退7，炮八平三，卒7平6（若包7平8??則俥二平三，卒7平6，炮七

平五，車8進2，炮三退一！士4進5，炮五進四，車8退1，俥三進四，前包進3，相一退三，下伏俥九平二捉包和炮三進一後再傌六進五兩步先手棋，紅反易走），俥九平八，車3進1！雙方兌傌馬後，黑方形成下二線「霸王車」，演變下去，黑多過河卒略優，易走。

12. ………… 車3進1　　13. 炮八進五　象5退3

14. 俥九平八　包8進2??

黑伸8路炮進兵行線，封右車下伏包打中兵抽俥兌著，漏著！黑宜徑走包7平8為上策，紅如接走俥二平三，則車3平6，傌四退二，馬7進8，炮八平九，車6平1，炮九平八，包8平2，俥八進五，車8進2，炮八平九，車8平7！演變下去，黑反多過河卒參戰，優於實戰，可以抗衡。

15. 俥八進五　　包7平9　　16. 傌四進三　車3平7

17. 俥八平七　　包9進5（圖62）

18. 仕四進五???　…………

雙方兌傌馬後，黑雖多雙卒佔優，但紅反擊也很兇猛，現補中仕固防是對的，但犯了方向性錯誤，因紅右俥一時半會是出不來參戰的，敗著！導致由此陷入被動。

如圖62所示，紅宜徑走仕六進五為上策，黑如接走車8進4，則俥七進二，車7平2，炮八平六，象7進5，俥七平九，將5進1，炮六退二，象5退7，炮六退七！演變下去，黑雖淨多雙卒有攻勢，但殘士缺象後，在以後雙方對攻搏殺中，紅方有利，反彈力強，優於實戰，足可抗衡，鹿死誰手，勝負一時難斷。

18. ………… 車7平2　　19. 俥七平三　　車2退1

20. 俥三退一　卒9進1　　21. 傌七進六　　象7進5

22. 傌六進四　士4進5

23. 傌四退三?? ………

紅退傌貪卒，劣著！導致被動。紅宜徑走兵五進一更為有力，黑如接走車2進4，則傌四進六，士5進4，炮五進四，將5平4，俥二進二，車2平4，俥二平六，車8進4，炮五退一！車4進3，仕五進六，士6進5，仕六退五。演變下去，黑雖多過河卒，但紅子位靈活，兵種齊全，好於實戰，足可一搏，勝負一時難斷。

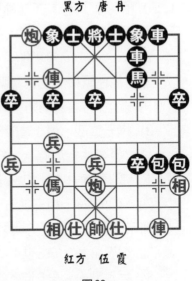

黑方　唐丹

紅方　伍霞

圖62

23. ………… 車2進4　24. 俥二進二　卒9進1！

25. 傌三退二　車2平8　26. 傌二進四　包8平6！

27. 俥二進三　車8進4！

黑方不失時機，渡邊卒，車左移，平肋包，兌俥後，黑車雙包過河邊卒四子大軍壓境，佔位高，看得遠，優勢明顯。

28. 俥三退三　車8進5　29. 相一退三??? …………

紅退右邊相防殺，放開右翼薄弱通道，讓黑邊包直插底線，又一敗筆！導致由此陷入困境，容易失守。紅宜徑走傌四退三不給黑左邊包沉底伏殺機會為上策，黑如續走包6平1，則兵五進一，包1退1，炮五進四！包1平5，俥三平五，包5平4，炮五平九！包9平8，仕五退四，包8退2，俥五進一，包4退5，俥五平一！演變下去，雙方兵卒等、仕

（士）相（象）全，紅兵種齊全易走，強於實戰，鹿死誰手，勝負難料。

29.………… 包9進3　30.仕五退四　包6進3！

黑方抓住戰機，雙包齊鳴，沉底又炸底仕，大開殺戒，迅速削弱了紅方右翼的防禦內衛後徹底陷入了被動局面。

31. 炮五進四　車8退6？

黑車退卒林捉炮過急，錯失了一個大優機會。黑宜包6平4更為緊湊有力，紅如接走帥五進一，則車8退2，則俥三平四，卒9平8，相三進五，包4平8！變化下去，黑車雙包過河卒四子壓境到紅方薄弱右翼底線後紅將厄運難逃。

32. 炮五平九	卒3進1	33. 炮九進三	士5退4
34. 兵七進一	象5進3	35. 炮九退五	士4進5
36. 俥三退二	包6平4	37. 相三進五	包4退2
38. 傌四進三	車8進6	39. 帥五進一	卒9進1
40. 傌三進四	包4退6	41. 俥三進四？	………

在雙方兌兵卒的同時，紅炮轟邊卒，黑包炸底仕，進一步簡化局面的關鍵時刻，紅雖殘雙仕，但已淨多中兵，且兵種齊全，傌炮佔位不錯之時，紅竟然伸俥捉高象，又失良機，跌落下風。紅宜徑走炮九平五為上策，黑如續走象3退5（若改走將5平4，則紅傌四進五佔優），則傌四進五！車8平6，傌五退三，將5平4，傌三退五，包4進2，傌五退六，包4退2，傌六進八！紅勢變化下去，優於實戰，在以後雙方互有顧忌的纏鬥中，紅有機會抗衡，勝負一時難斷。

41.…………	車8退6	42. 炮九平五	象3退5
43. 傌四退三	車8進5	44. 帥五退一	卒9進1
45. 俥三平七	象3進1	46. 俥七平八	車8平3

47. 俥八平六　車3退7　　48. 傌三進四?? ………

紅策傌臥槽，傌位較差，錯失反先機會。同樣躍傌，紅宜改走傌三進五為上策，黑如車3進3，則炮五進三！則將5平4，炮五平二，士5進4，俥六平七，象1進3，傌五進六！紅方破士殘象兌俥後，將形成紅傌炮雙高兵雙相對黑雙包卒單士單象的紅反優勢的局面步入殘局。

48. ………　　卒9進1　　49. 炮五平六　車3進2

50. 俥六進三　車3平6　　51. 炮六平五　卒9平8

52. 俥六退三 ………

雙方又兌去一子後，黑平左邊低卒伏殺，紅退肋俥騎河，無奈之舉。紅如硬走帥五平六搶殺???? 則車6進6！帥六進一，包9退1，帥六進一，車6平4！黑車兜底先殺，捷足先登入局。

52. ………　　車6進5　　53. 俥六平一　卒8進1

54. 俥一退五　卒8平9

正當紅俥兌黑邊包後，紅方超時，黑方獲勝。如不超時，黑車掃去紅雙兵後，黑車低卒士象全也必勝紅炮雙相。

此局雙方一開戰就展開了左炮巡河對右中象的對壘：紅高起左橫俥，棄三兵，右傌盤河出擊，黑亮出右象位車，退右包左移，渡7卒，早早步入了中盤搏殺。雖然黑方在紅左炮沉底叫將硬逼黑卸中象固防，紅亮出左直俥之時，進左炮於兵行線走漏後，但紅方在雙方兌俥傌，黑飛左邊包炸邊兵之機，在第18回合走仕四進五，還是犯了方向性錯誤而陷入被動。以後又在第23回合走傌四退三，在第29回合走相一退三，在第41回合走俥三進四和在第48回合走傌三進四？五失良機而一蹶不振，被黑方衝9路卒，棄肋包砍傌，

進肋車催殺,沉底卒叫殺,硬逼紅傌兌黑左底包而完勝紅方。

這是一盤佈局在套路裡對搶先手,中盤格鬥精彩激烈,黑雖進左包走漏,但紅卻五失良機,落入絕境,最終黑逼紅傌換黑包後少子超時告負的精彩殺局。

第63局 （湖南)程進超 先負 （黑龍江)郝繼超

轉左傌盤河巡河炮卸中炮對屏風馬左邊包右中士象貼將車

1. 炮二平五　馬8進7　　2. 傌二進三　車9平8

3. 兵七進一　卒7進1　　4. 傌八進七　馬2進3

5. 傌七進六　………

這是2013年6月5日全國象棋甲級聯賽的一場「兩超」龍虎之戰。雙方以中炮七路傌對屏風馬互進七兵卒拉開戰幕。此前雙方對戰多局,互有勝負,今兩強相遇勇者勝。紅先進七路傌,緩開右俥,屬穩健型走法。另一路是網戰流行的紅炮八進二,可避開黑佈成「雙包過河」陣式（紅若急走俥一平二?則包2進4,兵五進一,包8進4,演變下去,必成對攻局面,紅反較難掌控局面）。這路著法在1989年的全國象棋團體賽上頗為流行,且戰績不錯。黑有5種選擇:

①象3進5,兵三進一,卒7進1（另有包2退1和士4進5兩路變化,結果兩者均為紅方易走）,炮八平三,以下黑又有車1平2和馬7進8兩種變化,結果前者為紅多兵好走,後者為紅得勢易走。

②象7進5,俥一平二,包8進2,傌七進六,包2退1,俥二進一,包2平3,俥九平八,車1平2,炮八進三,黑包2平3是加強3路線的防衛與反擊,同時讓出車路,著法細膩,紅進左炮加大左翼封鎖力度,屬必然之招。以下黑

又有卒3進1和包8進1兩路變化，結果前者為雙方大量兌子後，趨向緩和；後者為黑方必追回一子後，形成雙方對攻局面。

③馬7進8（雖可封住紅亮右直俥，但中路有嫌薄弱），俥七進六（若兵三進一？則卒7進1，炮八平三，象7進5，演變下去，黑不難走），象3進5，俥一進一（若俥六進五？則馬3進5，炮五進四，士4進5，變化下去，紅雖多兵，但雙俥有欠靈活，並不便宜），以下黑又有馬8進7和士4進5兩路變化，結果前者為雙方大體均勢；後者為紅左翼佔勢，黑有過河卒參戰，雙方各有所得。

④包2進2（伸右包巡河，準備進左外肋馬打紅右直俥爭先奪勢），俥一進一，包2平1（打左邊俥，試圖突擊擾亂紅方陣形，旨在亂中反先），相七進九，以下黑又有車1平2和馬7進6兩種變化，結果前者為紅握有攻勢佔優；後者為黑退窩心馬無奈，但有過河卒助戰，可以抗衡。

⑤筆者在網戰上就應對過包8進4（左包過河，企圖走成「左包封俥」陣式），則俥九進一，象3進5，兵三進一，卒3進1（互兌兵卒，意欲形成對攻局勢。若卒7進1？則炮八平三！變化下去，紅反易走），兵七進一，卒7進1，兵七進一，馬3退5，俥三退一，卒7進1，俥一進二，車8進6！兵五進一，車1平3，俥七進六，車3進1，炮五平七，車3平4，炮七進二，車4進3！變化下去，雙方雖兵卒等、仕（士）相（象）全，大子基本相等，但黑雙車靈活，反彈力頗大，結果黑方捷足先登破城擒帥入局。

　5.…………　包8平9　　6.炮八進二　象3進5

至此，雙方走成中炮巡河炮七路俥對屏風馬右中象左直

車邊包互進七兵陣式，但紅雙俥未動，相比之下，黑勢稍好。

　　7. 炮五平七?? …………

　　紅卸中炮窺殺黑3路馬卒，軟著！前7個回合仍雙俥未出，運子效率不高，由此開始逐步落入下風；相反，黑方陣形工整穩固，為以後伺機反擊奠定基礎。黑方也由此開始反先。

　　7. …………　士4進5　　8. 炮七進四?? …………

　　素以招法奇特著稱的程大師，出乎意料地飛炮炸3卒，令黑方必須更要小心謹慎對待每步「新」著。其實從以下實戰效果分析，此招又是一步緩手，無形中放黑右貼將車出山，導致紅勢日趨被動。紅宜徑走俥一進一伺機反擊為上策，黑如接走車8進6，則相七進五，不給車8平7殺兵壓右傌機會；黑又如改走車1平4??則炮七平六，車4平3，傌六進七，車8進6，炮八退一，車3平4，炮六進二，車8退3，炮八平七！下伏俥九平八，變化下去，紅多兵易走的先手棋，這兩路變化下去，黑反無趣，紅可抗衡，優於實戰。

　　8. …………　車1平4　　9. 傌三退五　卒5進1
　　10. 傌五進七　車4進4　　11. 炮八退三　馬3進5

　　黑方不失時機，亮右貼將車，挺中卒，伸肋車巡河，右馬盤中路，不給七路炮右移反擊機會，此刻，黑已取得完全反先的局面，佔優，易走。

　　12. 兵七進一　馬5進3　　13. 炮八平六　馬3進4
　　14. 俥九平八　馬7進5??

　　雙方兌兵卒後，紅平炮打「死」車，在亮左直俥捉包之機，黑又進左馬盤中攔炮右移，漏著！錯失良機。黑宜車8

進7捉趕左傌為上策，紅如接走俥一進二，則車8平9，相三進一，馬7進5！下伏卒5進1棄中卒殺左盤河傌兌招，進而可減輕黑4路馬的壓力，並可造成紅右翼空虛；相反，黑有逐步擴大優勢的空間和時間。紅如硬接走俥八進三？？則卒5進1，俥八平六，卒5平4，傌七進六，馬5進4，炮六進三，包2平4，炮七退四，包4進3，相七進五，車4平3，炮七平九，包4退3，相一退三，卒1進1，則兵五進一，包9進4，兵三進一，包9退2，兵三進一，象5進7！演變下去，黑反多子大佔優勢，有望能轉成勝勢。

15. 俥一進二 ⋯⋯⋯⋯

紅方抓住機遇，迅速高起右橫俥，意要儘快佔左肋追殺黑方右臥槽馬，給黑方一下子帶來很大壓力。

15. ⋯⋯⋯⋯ 馬5進3

黑躍出中馬於象台使雙馬連環抗衡，明智之舉。黑如卒5進1？？則兵五進一！馬5進4，傌七進六，車4平3。變化下去，雖仍屬黑優易走，但是犧牲了中卒為物質補償，實在是代價太大了。

16. 俥八進六 包2平4

17. 俥八進三 包4退2（圖63）

18. 俥一平六??? ⋯⋯⋯⋯

紅平右橫俥追殺4路臥槽馬，敗筆！錯失良機，導致紅方由此落入下風。如圖63所示，紅宜走傌七進八！對黑方威脅頗大，黑方只能接著走馬4退2，則炮六進四，馬2退4，炮七進二！演變下去，紅傌炮兌黑車大優，紅左翼俥炮攻入黑薄弱右翼底線，已得勢佔優，頗有機會，強於實戰，完全有望可反先。

18. ………… 車8進3

19. 炮七進二 車4退3

20. 炮七退二 …………

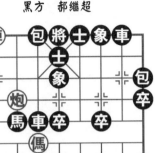

黑方 郗繼超

紅方 程進超

圖63

黑方抓住戰機，雙車齊發，驅炮反擊！這可能是紅方此前忽略的一手棋，現紅七路炮進退維谷。紅如改走俥八退??則包9退1，炮七進一？包4進5！俥八進一，包4進2！炮七平四，士5退4，炮四退六，車8平6，炮四平六，馬3進4，仕六進五，包9進5，仕五進六，包9平5，傌七進八，車6進2，傌八退六，車6進2，俥八退七，車6平5，帥五平六，車5平7，傌六進五，車4進6，傌五進四，將5進1，俥八進六，車4退6！俥八平六，將5平4，傌四退五，車7進2，帥六平五，車7退3！變化下去，黑淨多子多象多雙高卒完勝紅方。

20. ………… 包9進4　　21. 炮六進二　馬3進4

22. 俥六進一　車8平3　　23. 傌六進七　車4進5！

以上雙方快速兌去俥車雙傌馬雙炮包後，黑多邊卒，子位靈活易走；相反，紅俥雙傌仕相兵子位較差，要守和難度不小。

24. 前傌退五　車4平3　　25. 傌七退五　包9平5

26. 後傌進六　車3進3　　27. 傌六退八　車3退5

28. 傌五退七　象5退3　　29. 俥八退三　包5退4

30. 俥八平一　包4進1　31. 俥一平九　包4平3?

在雙方纏鬥中，先互殺中兵卒後，在黑車砍左底相，紅俥也乘勢連掃雙邊卒抗衡的關鍵時刻，黑方有些飄飄然地隨手平右肋包打左相台傌，漏著！錯失速勝機會。黑宜走士5進6為上策，紅如接走帥五進一，則包4平5！帥五平六，車3平4！傌七退六，前包平4！俥九平五（若誤走傌八進七???則車4進3，帥六進一，包5平4！借中將之威，棄車砍傌，雙肋包疊殺，黑方妙勝），包4進5，仕六進五，象7進5，俥五平八，包4平8，仕五進六，包5平4！帥六平五〔若誤走仕四進五???則包8平2！俥八進三（或俥八退四）??車4平2抽俥，黑悶殺入局〕，車4進3，傌八進七，包4平5！相三進五（若帥五平四???則車4退2，傌七進六，包8退6，傌六進五，包8平6，帥四平五，車4平5，帥五平六，將5進1，俥八平六，車5進1，兵九進一，車5平7，相三進一，包6進8！變化下去，黑多子多士象必勝），車4平5，帥五平六，包5平4，仕四進五，士6進5，俥八進二，包4退1，變化下去，黑多子多士象也勝定。

32. 俥九退二　士5進4?

黑同樣揚開中士，應徑走士5進6後，黑勢獲勝更佳、更快！

以下精彩殺法是：帥五進一，包3平5，帥五平六，後包平4，帥六平五，包4平5，帥五平六，車3平4！傌七退六，後包平4，仕六進五，士4退5，俥九進四，包4進2，俥九退二，包5平4！仕五進四，車4進3！帥六平五，車4平2，俥九平六，包4平5，俥六平三，象7進9，兵三進一，卒7進1，俥三退二，車2平6！俥三平七，象3進1，

俥七進三，象9退7，俥七平九，車6平7，帥五平六，士5退4！至此，黑包鎮中路，紅底線相仕厄運難逃，見黑方多子多士後，紅方只好遞上降書順表，黑方完勝。

　　此局雙方一開戰就步入了左炮巡河與右中象的激戰：紅在第7回合卸中炮，仍不出動雙俥，軟手，第8回合又走炮七進四炸3卒，緩著，導致日趨被動。步入中盤廝殺後，黑方雖在第14回合有馬7進5盤中路攔炮走漏，但紅還是在第18回合走俥一平六錯失良機而陷入被動。以後儘管黑方在第31回合有包4平3和在第32回合有士5進4走漏，紅方還是「晚節不保」地被黑方雙包齊鳴，肋車配合，砍俥兌炮，兌卒殺仕，最終多子入局。

　　這是一盤開局紅連出軟著；中盤格鬥又錯失良機，儘管以後黑有走漏，但還是因勢而謀、順勢而為、先發制人、乘虛而入、不惜餘力、一拼輸贏、一氣拿下的精彩殺局。

第64局　（四川）孫浩宇　先負　（河北）申鵬

轉巡河炮七路俥左橫俥對右中象象位車左包封俥右包巡河

1.炮二平五	馬8進7	2.兵七進一！	卒7進1
3.傌二進三	車9平8	4.傌八進七	馬2進3
5.炮八進二	象3進5		

　　這是2011年9月5日全國象棋甲級聯賽的一場精彩廝殺。雙方以中炮巡河炮七路俥對屏風馬右中象互進七兵卒拉開戰幕。紅方在第2回合就先挺七兵，目的是要把佈局思路納入自己的戰略部署中，是一種以我為主、搶先佔勢、立足一搏、大膽一拼的下法。可見驍勇善戰的孫大師與攻殺銳利的河北名將申鵬大師之間的一場龍虎激戰已不可避免。現紅

伸左炮巡河，目的是準備下著挺三兵主動邀兌黑7卒，紅如能走成炮八平三，則紅兩翼兵力均顯活躍，以後紅勢容易朝著自己預計的方向發展。據資料統計，此類佈局在新中國成立初期至1957年間的全國象棋比賽中甚為流行。紅如改走傌七進六，可參閱上局「程進超先負郝繼超」之戰。

黑補右中象，形成了上右象的九宮防禦結構。黑如改走象7進5（是在補右象防禦結構變化發展基礎上創造出來的一種新招，曾在20世紀50～60年代風行一時，且實戰效果不錯），則俥一平二，車1進1，俥九進一。黑方有3種不同選擇：①包8進4（左包封俥，旨在壓縮紅右直俥活動空間），以下紅又有俥二進一和1991年全國象棋團體賽上「鄔正偉與王曉華」之戰中改走的兵三進一兩種變化，結果前者為紅方較好，後者為雙方戰和。

②車1平4，傌七進六（若俥二進四，則車4進5，傌三退五，車4平2，俥九平六，士6進5，俥六進三，包2進2，演變下去，黑足可滿意），包8進4（若包8進3，則炮五平六，車4平8，對紅右翼施加壓力，以下紅又有相七進五和相三進五兩路變化，結果前者為雙方局勢平穩，後者為雙方大體均勢），俥二進一，車4進3，炮五平六，車4平2，炮八進三，車2退2，相七進五，車2進4，俥二平六（右橫俥過宮保炮，初看似笨，實卻很具反彈力，如改走仕四進五??則紅雙橫俥失去聯繫後，反而不利於攻守），包8進2（棄包打俥，先棄後取，可緩和局勢，好棋），俥六平二，車8進8，俥九平二，車2平4。以下紅又有兩種不同走法：(a)在1989年第10屆「五羊杯」全國象棋冠軍賽中「李來群先和徐天紅」之戰中曾走炮六平七；(b)在1989年第10

屆「五羊杯」全國象棋冠軍賽上「胡榮華先勝徐天紅」之戰中改走俥二進三。③車1平6（右橫車過宮反擊，比車1平4的變化要複雜得多），以下紅方又有3種選擇：(a)俥九平六，車6進6，炮八退二，以下黑還有車6平7和車6退2兩路變化，結果前者為紅方較優，後者為紅方易走；(b)傌七進六，以下黑還有包2進2和包8進3兩種變化，結果前者為紅方易走，後者為紅方較優；(c)俥二進六，車6進6，俥九平三，包2進1，仕四進五，車6退6，仕五退四，以下黑還有卒3進1和車6進6兩路變化，結果前者為黑方滿意，後者為雙方不變作和。

6. 俥一平二　…………

紅先亮出右直俥，屬當今棋壇主流變例。紅如俥一進一（高起右橫俥，則形成「中炮橫俥巡河炮對屏風馬右中象」佈局陣式，此路佈局，剛開始雙方並不進行子力的正面接觸，而是以搶佔己方沿河地帶的空間為主，故佈局階段雙方的爭鬥不甚激烈，一般顯得有些「風平浪靜」），則包8平9，傌七進六，士4進5，炮五平六。以下黑有卒9進1和包2進2兩路變化，結果前者為紅方較優，後者為紅方主動。

6.　…………　車1平3

黑亮出右象位車，其戰略意圖是伺機開通3路線，與紅方爭奪先手，比卒3進1、包2進2、包8進2和包8進4等走法（前面已有詳細介紹）更具有反彈力，是後手應對紅左炮巡河的最佳下法。

7. 傌七進六　…………

紅左傌盤河出擊，是孫大師較為喜歡的下法。紅如俥九進二，可參閱本章「趙鑫鑫先勝張欣」「伍霞先負唐丹」之

戰；紅又如俥二進四，可參閱本章「聶鐵文先勝申鵬」之戰；而筆者在網戰中曾改走過俥二進六過河出擊，效果不錯。黑接走包8平9，則俥二平三，車8進2，傌七進六，包2退1，俥九進一，卒7進1（棄7卒，企圖威脅紅方三路線），兵三進一，包2平7，俥三平四，車3平2，俥九平八，馬7進8，兵三進一，車8平7，兵三平二，車7進5，相三進一，包9進4（若車7平9殺相，則俥四平三，演變下去，紅方主動，易走也略優），傌六進五，馬3進5，炮五進四，包7平5，炮五退二！象7進9，俥八平四！車7退7，前俥進一，車2進2，仕四進五，包5進4，炮八平五，士4進5，前俥退一，包9平1，前俥平七，將5平4，俥七平六，車2平4，俥六平九，包1平2，俥九進三，將4進1，俥四進五，車4進4！俥四平八，包2平5，帥五平四，車7進2，俥八進二，將4進1，俥九退二！絕殺，紅方捷足先登，破城擒將，紅勝。

 7. ………… 包8進4

黑先伸左包封俥，不給紅右俥過河出擊機會，屬改進後主流變例之一。網戰流行過黑先伸包2進2走法，效果不佳，紅接走俥二進六，則包8平9，俥二進三（主動兌俥，平穩選擇，如改走俥二平三？則車8進2，俥九進一，包2平4！演變下去，紅方無趣，黑足可抗衡），馬7退8，俥九進一，馬8進7，傌六進七，士4進5，俥九平六，包2平6，俥六平四，車3平4，兵三進一，卒7進1，炮八平三，車4進3，傌七進九，卒5進1，俥四平八，馬3進2，傌九進七，車4退2，兵七進一，車4平3，俥八進四，車3進3，炮五進三（強行炸中卒，棄俥催殺，兇招）！馬7進5，

俥八進四，象5退3，兵五進一，包9平5，炮五進二，象7進5，俥八退三，馬5退3，相三進五！至此，雙方大子等、仕（士）相（象）全，紅多中兵，略優，易走。

8. 俥九進一　…………

紅高起左橫俥，準備佔左肋道出擊，屬老式應法。筆者在網戰上應對過紅俥九進二改進後走法，但效果不佳，黑方接走包2退1！則兵五進一，士4進5，仕四進五，卒3進1，兵七進一，象5進3，炮八平七，車3平4，俥九平六（保俥老練，若貪走炮七進三炸馬？？則車4進5！俥九平八，包2進4！變化下去，黑反略優易走），馬3進4，兵三進一，象3退5（退象於中路，先鞏固陣形，穩健，若貪走卒7進1殺兵？？則傌三進五，卒7進1，傌五進三，演變下去，紅反略好易走），兵三進一，包2平3，相七進九，包8平3，傌六退七，車8進9，傌三退二，象5進7，傌二進三，象7退5。變化下去，雙方兌去俥車和兵卒後，黑子位靈活，較優，易走，結果黑多卒多士象入局。紅方又如改走炮五平七卸中炮，則士4進5，傌六進七，車3平4，俥九進二，車4進6，變化下去，黑頗具反彈力，有望由先手轉為大優。

8. …………　包2進2

黑伸右包巡河，準備佔右肋道攔截紅左盤河傌反擊，屬改進後走法。以往流行士4進5？炮五平六！包2進2，俥二進一，包2平6，俥二平四！變化下去，紅勢開朗，有下二線「霸王俥」聯手反擊攻勢，略先易走。

9. 俥二進一　包2平4　　10. 炮五平八　…………

當紅方走成己方下二線「霸王俥」後，立刻卸中炮於八

路線，便於及時調整好自己陣形，同時不給黑車3平2捉左巡河炮的反擊機會。紅如炮五平七??則車3平2，俥九平八，車2進4，炮八平九，卒3進1。以下紅有兩種不同的選擇：①俥八進四，馬3進2，兵七進一，象5進3，傌六進八，包4平2，雙方兌子後子力對等，變化下去，紅方反而無趣；②兵七進一，車2平3，炮七進五，車3退2，俥二平七，車3進6！俥八平七，車8進1，俥七平二，包8退2！炮九平八，車8平2，炮八進一，車2進2！在以下雙方續纏中，黑子位靈活，並不難走。

10. …………　　士4進5　　11. 相三進五　卒5進1！

雙方乘勢補好中士、中相後，黑果斷挺中卒，準備盤活雙馬，佳著，為以後伺機兌子後，子力佔位靈活，局勢逐步開朗，奠定反先基礎。

12. 前炮進一　車3平4　　13. 前炮平五　包4平1
14. 俥九平六　包8平5　　15. 傌三進五　車8進8
16. 俥六平二　車4進5　　17. 傌五退三　包1平4

雙方兌去中兵卒和俥車傌馬炮包後，黑現車包強佔右肋道，下伏車4平5殺紅中炮兌招，黑子位靈活，顯而易見，已取得了反先佔優之勢。

18. 俥二進五　　　車4平5
19. 俥二平七　　　馬3進5(圖64)
20. 炮八退一???　………

紅退左炮，棄中炮，敗著！導致失子後，紅勢一蹶不振。如圖64所示，紅宜徑走兵七進一為上策，黑如接走包4進4，則炮八進三，車5進2，傌三退五，馬7進6，俥七平五！馬6進7，炮五進二，象7進5，俥五退四，馬7進5，

偓五進三！象5進3，帥五進
一，馬5退3，炮八平三，象3
退5，炮三退二！包4平1，偓
三進五，馬3進2，帥五退
一，馬2退4，偓五退六！變
化下去，雙方子力對等，在以
下繼續纏鬥中，紅不會失子，
優於實戰，足可抗衡，鹿死誰
手，勝負一時難料。

　　以下精彩殺法是：包4進
4（進右肋包塞相腰，巧手！
形成中車同時捉殺紅中路炮
相，大佔優勢）！偓七平六，

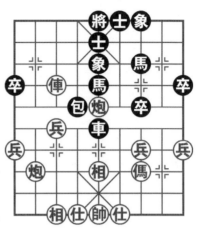

黑方　申鵬

紅方　孫浩宇

圖64

車5退1！偓六退五，車5進3！偓三退五，車5退2（黑車
殺中相和順勢兌炮後，紅雖多兵，兵種齊全，但大子均壅塞
於己方下二線以內，局面已開始很難處理了；相反，黑大子
子位靈活，大佔優勢）！偓六進一，車5平3！偓五進七，
車3進1，兵一進一，馬5進6，炮八平七，車3平7！偓七
進八，車7平5，仕四進五，車5平1（黑車左右逢源，連掃
三個兵，反以淨多雙高卒佔優了）！偓六平九，車1平2
（若車1進1??則相七進九，卒1進1，炮七平九！以後殺去
邊卒後，紅偓炮單缺相有望能守和黑雙馬雙高卒士象全），
偓八進九，車2退3（退車強制邊偓，令紅方局勢雪上加
霜，紅方丟子已在所難免了）！仕五進六，馬7進5，炮七
平五，馬6進4，偓九進一（若徑走偓九進二的活，黑可接
走馬5退3，則炮五平九，馬4退3，踩雙，必得子勝勢；也

可直接走馬4退3踏雙，得子後黑也必勝），馬4退3！炮五平九，馬5退3！黑借2路卒林車之威，雙馬馳騁，逼殺紅左邊卒林傌。以下紅如接走傌九進二，則前馬退1，炮九進五，車2平1！以下不管紅方是否兌邊車，黑均多子多卒多中象完勝紅方，至此，紅方見大勢已去，只好拱手認負，黑勝。

　　此局雙方一開戰就捲入了左炮巡河對右中象的爭奪：紅出右直傌，黑亮象位車，紅跳左盤河傌，黑進左包封傌，紅高起左橫傌，黑伸右包巡河，紅卸中炮補右中相，黑補右中士，挺中卒，早早步入了中局廝殺。就在雙方先後兌去傌車傌馬炮包兵卒之時，紅右傌殺卒驅馬，黑右馬盤中連環之機，紅卻在第20回合走炮八退一棄中炮，導致丟子失勢，一蹶不振，被黑方進脅包塞相腰，兌炮殺中相，揮車掠3個兵，棄邊卒車壓傌，最終借車之威，雙馬行空，活擒紅邊傌，多子多卒象入局。

　　這是一盤佈局在套路，徐圖進取，按部就班，蓄勢待發；中盤格鬥，紅退左炮棄中炮，丟子失勢，陷入困境，黑車雙馬聯手出擊，冷著得子取勢，多子入局獲勝的精彩殺局。

第65局　（貴陽）史國慶　先負　（上海）黃杰雄

轉巡河炮兌三兵左直傌過河對屏風馬右中象左外肋馬雙直車

1.炮二平五	馬8進7	2.傌二進三	車9平8
3.兵七進一	卒7進1	4.傌八進七	馬2進3
5.炮八進二	象3進5	6.兵三進一	………

這是2013年5月1日五一國際勞動節遊園象棋友誼賽的

一場精彩廝殺。雙方以中炮巡河炮七路俥緩開俥對屏風馬左直車右中象互進七兵卒開戰。紅緩開俥而先進三兵邀兌，旨在形成左巡河炮有機會兌兵卒後站於右相台出擊，屬改進後的流行下法之一。紅如俥一平二先亮右直車出擊，可參閱本章「聶鐵文先勝申鵬」「趙鑫鑫先勝張欣」「伍霞先負唐丹」和「孫浩宇先負申鵬」之戰。

　　6. ………… 卒7進1

　　黑挺7卒邀兌，給了紅左巡河炮右移至三路相台機會，屬改進後主流變例之一。筆者在網戰曾應對過「四兵（卒）相見」的與紅方對搶先手的卒3進1走法，以下紅接走兵七進一，則卒7進1，兵七進一，馬3退5，俥七進六，卒7進1，俥三退五，包8平9，俥一進二，車8進4，俥五進七，包2進2，俥一平四，包9進4，俥六進五（俥踩中卒，是一步控制局勢的好棋）！車8平6，俥四進三，馬7進6，炮八平五，包2平5，炮五平九（平前炮打右邊車，邀兌中炮，迫使黑巡河中包誤入死角或歧途，佳著）！包5平1（宜車1平3為妥，紅如接走俥七進六?? 則包5進3，相七進五，馬6進4，俥五退六，包9平5！仕六進五，卒7進1！黑多卒易走；紅又如改走炮五進三，則車3進3，俥七進六，車3平4，俥六進四，車4平5，兵五進一，卒7進1，俥九進一，車5平6，俥四退二，卒7平6，仕六進五，卒6進1，俥二退三，包9進3，俥九進一，車6平8，變化下去，紅多中炮有攻勢，黑多過河低卒也有反彈攻勢，優於實戰）？俥九平八！車1平3，俥八進六，馬5進7，炮九平七，車3平1，俥五進三，馬6退7，俥八退一！卒7平6（若包9退1?? 則炮七退一，以下仍伏兵九進一殺邊包兌著），兵九進一！紅

得子獲勝。

　　7. 炮八平三　馬7進8　　　8. 俥九平八　車1平2

　　9. 俥八進六　車8進1

　　黑高起左直車，旨在儘快活通左車車路，明智之舉。筆者在網戰上曾是過黑包8平7，則炮三平二，馬8退9，俥一平二，馬9進7！傌七退五，卒3進1，兵七進一，象5進3，俥八平七，象3退5，炮五平七，車2平3，炮二平七！車8進9，傌三退二，馬7進5！！俥七平六，馬5進3，俥六退二，前馬進4，俥六退二，馬3進2，俥六進一，車3進6，俥六平七，馬2進3。變化下去，雙方兵卒等、仕（士）相（象）全，大子基本相等，局勢平穩，結果戰和。

　　10. 兵五進一　…………

　　紅急進中兵，旨在用盤頭傌從中路突破，著法主動，穩正。紅如急走炮三平二？則包8進3，傌三進二，馬8進6，傌二進四，馬6進8，炮八退五，包2進4！下伏包2平3窺打左底相，邀兌車佔得優勢的先手棋，黑反主動，易走。

　　10. …………　　車8平6　　11. 兵五進一　卒5進1

　　12. 傌三進五??　………

　　紅策右傌盤頭中路，劣著！落入黑方設下的圈套。紅宜改走俥八退一反捉殺中卒後，易造成黑勢被動。詳見下局「黃杰雄先勝楊天一」之戰。

　　12. …………　　士4進5　　13. 炮五進三　馬8進6

　　14. 炮五退一　………

　　紅退中炮，形成紅雙巡河炮夾擊黑肋馬，不給其臥槽反擊機會，明智之舉。紅如俥一進一??則馬6進4，炮五退一，車6進4，俥一平六，包8進4，俥八平七，馬3退4，

炮三退一，包2進4，俥六進二，包2平5，傌七進五，車6
平5！相七進五，包8平5，仕四進五，包5平9，炮三進
三，包9進3，相三進一，車5進2，炮三平九，車5平9！
演變下去，紅雖多兵，但黑多子多雙象大佔優勢。

16. 仕六進五　　卒3進1

17. 俥八退一　　馬3進4(圖65)

18. 炮五平六???　………

紅卸巡河中炮攔右盤河馬，敗筆！速入下風，導致丟子
失勢，最終落敗。如圖65所示，紅宜先相三進五固防為上
策，黑如接走卒3進1，則俥八平七，包2進7，傌七退八，
馬4進5，俥七退一，車2進9（若馬5進7，則傌八進七，
變化下去，紅足可抗衡，勝負一時難料），炮五進三，士5
退4，炮五退四！士6進5，俥
一進二！演變下去，黑雖兵種
齊全，但紅多中相易走，優於
實戰，不會失子，足可抗衡，
勝負難定。

18. …………　卒3進1

19. 俥八平七　　包2進7

20. 傌七退八　　馬6進7！

21. 相三進五　………

黑方抓住戰機，先兌兵
卒，棄包進馬叫殺，可追回一
子，紅現補右中相固防，為時
已晚，但也實屬無奈，如逃傌

黑方　黃杰雄

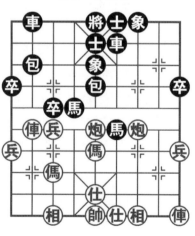

紅方　史國慶

圖65

走傌八進七？？？則車6進8！借馬包之威，沉車叫殺，黑方速勝。

21. …………　馬7退5！

黑回中馬捉殺紅相台俥炮，同時黑2路車也窺殺八路傌，至此，紅必丟子失勢，厄運難逃。

以下精彩殺法是：炮六退一，馬5退7，俥七平三，車2進9！俥三平七，馬4進6，炮六退三（若俥七平五，則馬6進8！俥一平三，車2平3，以下紅有兩種選擇：①相五退七，馬8進6，帥五平六，馬6退5！兌俥得底相，黑方大優；②炮六退三，車3退6，變化下去，黑也得相且多馬大佔優勢），馬6進8，炮六平八，馬8進7，帥五平六，車6進3，俥七平六，馬7進9，炮八進九，士5進6，俥六進五，將5進1，炮八平四，車6平9，俥六退六，卒1進1。

至此，紅雖多底仕，但見黑包鎮中，左馬又沉底臥槽，大佔優勢，完全可速成勝勢，故只好含笑起座、拱手請降，黑勝。

此局雙方一開局就聽到了紅左炮巡河對黑飛右中象的打鬥聲：紅挺三兵邀兌，黑進卒殺兵接受，紅左炮右移右相台，黑進左外肋馬回擊，紅伸左直俥過河，黑高起左直車佔左肋道，早早步入了中盤決鬥。就在黑左直車佔左肋道，黑又接受紅棄中兵之機，紅卻在第12回合走傌三進五盤中路出擊，落入黑設下的陷阱而一蹶不振。以後又在黑兌3卒後躍右馬盤河之時，紅竟然在第18回合走炮五平六攔馬，導致丟子失勢，被黑方渡3卒邀兌，沉右包兌俥，策左馬催殺，殺中馬踩雙，棄馬兌右炮，沉車殺左傌，進馬捉肋炮，兌車多子勝。這是一盤佈局在套路循序漸進，你爭我奪；中

盤搏殺，平添複雜驚險，紅方欲速則不達，兩失戰機，反難成事，被黑方借殺圍擊，兌子爭先，運子取勢，棄子夾擊，精準打擊，不留後患，最終多子入局的精彩殺局。

第66局　（上海）黃杰雄　先勝　（福州）楊天一

轉巡河炮兌三兵左直俥過河對屏風馬右中象左外肋馬雙直車

1. 炮二平五	馬8進7	2. 傌二進三	車9平8
3. 兵七進一	卒7進1	4. 傌八進七	馬2進3
5. 炮八進二	象3進5	6. 兵三進一	卒7進1

這是2012年1月1日元旦室內遊園象棋友誼賽的一場精彩廝殺。雙方以中炮巡河炮緩開俥七路傌對屏風馬左直車右中象互進七兵卒拉開戰幕。紅不亮俥而是挺三兵邀兌，黑接受邀兌，挺7卒殺兵，讓左巡河炮爬上了紅右相高臺。黑另有兩變，可做參考：①包2退1??兵三進一，包2平7，傌三進四，包7進3，傌四進六！車1平3，傌七進六，變化下去，紅雙傌馳騁，逐步佔領有利空間，為以後伺機襲擊黑雙翼創造有利條件；②士4進5??兵三進一，象5進7，俥一平二，包8進2，傌三進四，車1平4，傌七進六！雙傌馳騁、盤河出擊，變化下去，紅勢開朗，易走。

7. 炮八平三　馬7進8

黑進左外肋馬，不給紅亮出右直俥機會，屬當今棋壇主流變例之一。筆者在網戰曾見到過黑車1平2先亮出右直車保包的穩健走法，紅接走俥一平二，則包2進4，俥二進六，包8平9，俥二平三（平俥壓馬，積極求變。若俥二進三，則馬7退8，兌俥變化下去，局勢趨向平穩），車8進2，傌三進四（若先走俥九平八，則包2退5，俥三平四，馬

7進8，俥四平三，馬8退7，雙方一直不變，可判作和），
包2退5，俥四進六，包2平7（若徑走車2平3？則俥六進
四，演變下去，紅先易走），俥三平四，包7進4，俥六進
七，車2進2，俥七退五！馬7進8（若馬7進5??則炮五進
四，士4進5，俥四平三！必得底象反先），俥四平三，包7
平6，俥九進一！包9進4，俥九平四，包6退3，俥四進
二，包9進3，俥四平二！車2進4，俥五退六，車2進2，
仕六進五，車2平3，相七進九，車3平2（若貪走馬8進
6???則俥二進四！馬6退7，俥二平四！紅兌俥得包大佔優
勢），炮五平二！車2退4，俥六進七！車2平6，兵五進
一！下伏兵五進一渡中兵追車，殺外肋馬的先手棋，紅勢大
優，結果紅多子入局。

8. 俥九平八 車1平2 9. 俥八進六 車8進1

10. 兵五進一 ………

紅挺中兵，選擇從中路突破，明智之舉。紅如改走炮三
平二？則可參閱上局「史國慶先負黃杰雄」之戰中第10回
合注釋。

10. ………… 車8平6 11. 兵五進一 卒5進1

12. 俥八退一！（圖66）………

紅棄中兵後，立刻就退左俥騎河窺視中卒，是紅方由此
反先的最佳下法，同時也造成了黑方據此而落入下風，導致
最終呈露敗勢。紅如改走俥三進五??則可參閱上局「史國
慶先負黃杰雄」之戰。

12. ………… 卒3進1???

黑棄3路卒，尋求變化??是假先手，敗著！由此陷入困
境，導致厄運難逃了。如圖66所示，黑宜先士4進5（若先

走馬8進7??則俥八平五！馬
7進5，相三進五，車6進2，
俥一平二！包8平6，傌三進
五！變化下去，紅5個大子子
位靈活，紅勢開朗，易走）為
上策，紅如接走俥八平五，則
馬8進6！紅又如接走傌三進
四，則車6進4，傌七進五，
包2進7！變化下去，優於實
戰，不給紅有過河兵渡河參戰
機會而足可抗衡；紅又如改走
傌三進五，則馬6進5，相三
進五，車6進2，傌五進六，

黑方　楊天一

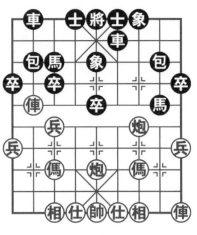

紅方　黃杰雄

圖66

車6平5！俥五平四（若俥五進一，則馬3進5，局勢平穩，
基本均勢），包2進2，傌六進七（若貪走傌六進四??則包
8平6！傌四退二，卒3進1！俥四進一，包2平8，俥四平
五，馬3進5，紅兌俥丟傌，黑反大佔優勢），包8平3。演
變下去，紅雖兵種齊全，但黑子位不錯，下伏卒3進1打俥
和窺殺七路傌兵相的先手棋，強於實戰，足可抗衡，鹿死誰
手，勝負難料。

13. 俥八平七　馬8進6　　14. 俥七平五　士4進5

15. 傌三進四　車6進4　　16. 炮三退二　包8平6??

紅方抓住戰機，平左俥掃雙卒，果斷兌右馬，現退炮護
左傌，陣形工穩，防守堅固，顯而易見，已反先佔優。

黑左包平士角劣著，導致局勢進一步惡化。黑宜車6平
3為上策，紅如續走俥一平二，則包8平6，俥二進六，車3

平7，傌七進五，車7進1，俥二平七，馬3退4，俥七進二，車2進1，俥七平八，馬4進2。黑車殺兵又兌俥後，雙方子力對等，黑勢優於實戰，可以抗衡。

17. 兵七進一!　　車6平3

紅強渡七兵，過河追馬，兌著!黑平肋車於相台捉兵，為時已晚。但如黑包6進7?則相三進一，包6平4，傌七退六，包2進7，俥一進一，車2平4，炮三退二!演變下去，紅殘去雙仕，但多中炮和過河兵參戰，仍佔先手，易走。

18. 俥一平二　　…………

紅亮出右直俥，從直線出擊，穩正。賽後筆者復盤時，認為此時紅也可改走俥一進一，從橫線突擊，

黑如續走包2進5，則傌七進五，車3進4，炮三平八，車2進7，傌五進三!變化下去，紅中傌站上右相台，以下伏傌三進二赴臥槽突襲和兵七進一追殺黑右馬兩步兌招，黑方也難逃滅頂之災，紅勝定。

18. …………　　包2進5　19. 炮五進五!　…………

紅飛炮炸中象，先棄後取，尋求變化，突襲取勢，好棋!紅如炮五平八??則車3進2，相三進五，車3退3!俥五平七，象5進3，俥二進六，卒9進1，俥二退一，象3退5，俥二平一，車2進6，兵九進一，車2退2，俥一退一，變化下去，紅雖不兌車而淨多邊兵，但黑方兵種齊全，也可抗衡，因局勢相對較為平穩，紅要取勝，戰線不會很短。

19. …………　　象7進5　　20. 傌七進五　車3進4

21. 俥五進二　　包6平7

紅進左傌棄底相，現又俥砍中象叫殺，算準多得雙象後可馬上追回失子，紅方由此步入反擊佳境。

　　黑現棄左包攔住紅要催殺右包，實屬無奈。黑如硬走將5平4？？？則炮三進七，將4進1，炮三平八，車3平4，帥五進一，馬3退2，俥五平八，包2平1，俥八進一，將4退1（若將4進1？？則傌五進六！包6平5，傌六進四，包5進1，俥二進七，士5進6，俥二平四，借傌帥之威，雙俥左右夾殺，紅速勝），傌五進六，包6平4，傌六進七，將4平5，俥八進一，包6退2，兵七平六！下伏俥傌冷著砍馬殺包，一氣呵成，紅方完勝。

　　22.俥五平三！　　包2進2

　　黑沉右包，借3路車叫帥抽兵，明智之舉。黑如將5平4？？？則俥三平七，車3平4，帥五進一，車2進6（若包2平1？？？則炮三進七，將4進1，炮三平八！得車後，紅多俥傌必勝），炮三進七，將4進1，俥七進一，將4進1，俥二進七，士5進6，俥二平四！紅借沉底炮之威，雙俥左右夾殺，捷足先登，紅勝。

　　23.俥三平七！　　車3退5　　　24.帥五進一　　車3平7

　　25.俥二進五！　　車7進2　　　26.俥二平五！

　　紅雙俥出擊，殺馬又捉車，大顯神威，反客為主，令黑方丟盔棄甲，寡不敵眾，黑雙車受制，無法動彈，黑見紅淨多中傌和底相，局面已岌岌可危，只好遞上降書順表，在城下簽盟了，紅勝。

　　此局雙方一開戰就進入了左炮巡河對右中象的格鬥：紅兌三兵後左炮右移，黑兌7卒後進左外肋馬反擊，紅進左直俥過河後棄中兵，黑亮雙直車後高起左直車佔左肋回擊，早早步入了中盤拼殺。就在黑接受紅棄中兵，紅退左直俥騎河來窺殺中卒之機，黑卻在第12回合走卒3進1試圖尋求變化

而落入下風，被紅左俥連掃雙卒，兌去左騎河馬。但好景不長，黑又在第16回合走包8平6導致局勢惡化而錯失良機，反被紅方渡七兵，亮右俥，炮轟象，傌捉車，俥殺象，又殺馬包、棄相兵，最終進右俥捉車又保中傌地鎖住雙車和將門，以多傌相破城擒將。這是一盤雙方在套路佈局落子如飛；中盤酣鬥，黑兩誤戰機，被紅雙俥傌炮兵聯手發威、多子破城的「短平快」精彩殺局。

第67局　（湖北）柳大華、（浙江）金海英　先負
　　　　（廣東）許銀川、（雲南）黨國蕾

轉巡河炮右橫俥卸中炮對左邊包右中士象互兌3卒七兵

1. 炮二平五	馬8進7	2. 傌二進三	車9平8
3. 兵七進一	馬2進3	4. 傌八進七	卒7進1
5. 俥一進一	………		

這是2011年6月19日「金顧山杯」全國象棋冠軍混雙邀請賽的龍虎之戰。雙方以中炮七路傌右橫俥對屏風馬左直車互進七兵卒開戰。這是一路穩健的緩攻型戰術，從20世紀60年代初開始流行，胡榮華特級大師擅長使用此陣。

5. ………　　　包8平9

黑平左包亮車，突發新變！是許銀川特級大師擅長的新戰術。黑另有四變，僅做參考：①士4進5，俥一平六，嚴控住將門後，以下黑又有馬7進6和象3進5兩路變化，結果前者為紅先手易走；後者為紅方局面順暢，開朗，明顯佔優。②象3進5，以下紅又有兩種不同選擇：（A）俥一平六，以下黑還有馬7進6和包8平9兩種變化，結果前者為雙方對峙，後者為紅方佔優；（B）俥一平四，士4進5，炮八平

九，包2進4（伸過河包，含有投石問路之意。若先走車1
平2？則俥九平八，包2進4，傌七進六，包8進4，兵七進
一，包2平7，俥八進九，馬3退2，相三進一，車8進5，
傌六進七，演變下去，紅仍持先手易走），以下紅還有兩種
走法：(a)俥九平八，以下黑再有包2平7和包2平3兩路變
化，結果前者為紅穩住陣腳後局面漸見有力；後者為紅俥換
馬包後各子佔位靈活，仍持先手攻勢。(b)兵五進一，從中
路穩健突破，以下黑再有車1平4、車1平2和包8進4三路
變化，結果前者為紅對黑右翼構成威脅反先；中者為紅方稍
好；後者為紅雖藩籬盡毀，但多子得勢，仍略佔上風。③象
7進5（補左中象，靜觀局勢發展，含有穩守反擊之意）。
以下紅又有傌七進六、兵五進一、俥一平六、俥一平四和炮
八平九5路變化，結果前者為雙方各有利弊，中一者為雙方
平分秋色，中二者為經過拼逐後形成對峙局面，中三者為黑
反多卒略先，後者為紅方略好。④包2進4（右包先過河，
準備走成雙包過河陣式進行反擊），兵五進一，象3進5
（若先走士4進5，則俥一平四，以下黑又有包8進4和馬7
進8兩種變化，結果前者為紅方得勢，後者為紅反先手），
俥一平四，以下黑又有3種選擇：(a)包8平9，以下紅還有
俥四進二和傌三進五兩種變化，結果前者為紅勢略優，後者
為紅方易走。(b)包8進4，俥四進三，士4進5，炮八平
九，車1平4，俥九平八，車4進6，傌七進八，以下黑還有
車4平3和包2平7兩路變化，結果前者為雙方勢均力敵；後
者為紅多子殘仕，黑少子多卒士，雙方互有顧忌。(c)士4
進5，俥四進二，包2退2，以下紅還有炮八平九和兵九進一
兩種變化，結果前者為雙方平穩，後者為黑反奪先手。

6. 俥一平四 ⋯⋯⋯

紅俥佔右肋道，旨在集中兵力攻擊黑方左翼，屬改進後主流變例之一。紅如俥一平六，意要集結主要兵力攻擊黑方右翼，在1987年第8屆「五羊杯」全國象棋冠軍賽上「呂欽與柳大華」之戰中接走象3進5，則炮八平九，包2進2，俥九平八，包2平1（平右包邀兌，以減弱紅在黑右翼集結重兵力所形成的強大進攻力量）！兵九進一，包1進3，炮五平九，車8進7，兵九進一，馬7進8，俥六進三，馬8進7，兵九平八，車1平3，俥六平四（若兵八進一？？則馬3退5，以下黑窩心馬從左翼躍出，佈局滿意），士4進5，兵八進一，車3平2，傌三退五，車8退4，傌七進六，卒5進1，傌五進七，馬3進5。黑方足可抗衡，結果雙方戰和。

6. ⋯⋯⋯ 象3進5　　7. 炮八進二 ⋯⋯⋯

紅伸左炮巡河，智守前沿，加固河口陣地，穩健有力。至此，雙方形成中炮巡河炮右橫俥對屏風馬右中象左直車邊包互進七兵卒陣式。紅另有兩變，僅做參考：

①俥四進三（高起右肋俥巡河，穩健型走法），士4進5（在1991年全國象棋個人錦標賽上「胡榮華先勝張惠民」之戰中曾走過車8進8），炮八平九，以下黑又有車1平2和包2進4兩路變化，結果前者為紅方稍好，後者為紅方較優。②炮八平九（開左邊炮，讓出左俥出路，則易形成對攻局面），包2進4，兵五進一，車8進6，俥九平八，車1平2，傌三進五，車8平7，兵五進一，包9進4，傌五進六，包2平5！仕六進五，車2進9，傌七退八，卒5進1（意欲棄子取勢），傌六進七！包5退1，炮九進四，士4進5，俥四進五，包9進3！演變下去，紅方多子，黑有「天地包」

和車7進3殺底相強大攻勢，雙方互有顧忌。

7.……………… 士4進5

黑補右中士固防，屬改進後主流變例。以往網戰流行過黑馬7進8（進左外肋馬，窺殺三路兵），俥四平二（在1986年第7屆「五羊杯」全國象棋冠軍賽上「胡榮華先勝呂欽」之戰中曾走過卸中炮來調整棋形的炮五平六），包2進2，馬七進六，包9平8，俥二平四，馬8進7，以下紅有俥四進二、炮五進四和俥四進五3種變化，結果前者為紅方主動，中者為紅方易走，後者為黑方滿意。

8.炮五平六　卒3進1　　9.兵七進一　象5進3
10.傌七進六　象3退5　　11.相七進五　馬3進4！！！

至此，雙方又演變成巡河炮反宮傌七路俥右橫俥佔右肋道對左邊包直車右中士象右馬盤河進7卒的自20世紀80年代開始流行至今的佈局定式。現黑棄右馬搶先，先棄後取，打開局面是許銀川推出的最新佈局「飛刀」戰術。

以往網戰黑多走車8進6，則兵三進一，卒7進1，炮八平三，包9進4，傌三進一，車8平9，俥九平七，車1平3，俥七進三，卒5進1，俥四進三，車9退2。黑方智守前沿，多邊卒易走。

12.炮六進三？？　…………

紅飛仕角炮炸馬，接受挑戰，過於冒失，易讓黑右貼車有反擊機會，軟著！紅宜先走炮八退二不給黑右車出擊機會為上策，黑如續走包2平4，則炮六進三！包4進3，炮八平六，車1平2，俥四進三，包4進1，兵三進一，卒7進1，俥四平三，馬7進6，俥三平四，馬6退7，兵一進一，車8進4，俥九平七，車2進6，兵九進一。變化下去，雙方子力

對等，局勢平穩也平淡，紅勢優於實戰，足可抗衡，鹿死誰手，勝負一時難測。

12. ………… 車1平4　13. 傌六進四？？ …………

紅策劃襲擊黑右翼底線而大膽策左傌騎河邀兌，意要調虎離山，過於樂觀，壞棋！易遭黑方以後暗算。紅宜徑走俥九平七為上策，黑如續走車4進4，則俥七進四，車8進6，炮八退一，下伏兵三進一打左車和炮八平六捉右巡河肋車兩步先手棋，雙方雖局勢平穩，但紅勢優於實戰，足可抗衡。

13. ………… 車4進4　14. 傌四進三　包2平7

15. 炮八進五 ………

紅透過兌傌、換炮後，贏得了實施左炮沉底線尋求攻勢機會的既定戰術。能奏效並能修成正果嗎？

15. ………… 車8進7　16. 俥四平八 …………

黑進左直車追殺右傌，紅平右肋俥左移，果斷棄傌爭先，雙方爭奪激烈，煞費苦心，煞是好看，成敗在此一舉！

紅如徑走俥四進一保右傌？？則車4平2，炮八平九，包9進4！兵五進一，包7進4！俥九平七，象5進3！黑雙包齊鳴連炸雙兵，現又揚起中象大膽攔俥，演變下去，紅方將要陷入進不能攻、退又守不成的尷尬困境，黑淨多雙卒，有望獲勝。

16. ………… 車8平7！

黑左車殺傌，毫不留情，精妙之招，令紅方無子可抽！而且有黑右巡河肋車守護，紅方很難做成有效殺勢。

17. 炮八平九　　車4退2

18. 俥八進八　　士5退4（圖67）

19. 俥九平八？？？ ………

在紅俥炮已攻入黑右翼底線的關鍵時刻，紅現亮左直俥，成直線「霸王俥」反擊，敗著！錯失良機，導致由此一蹶不振！如圖67所示，紅宜仕六進五為上策，黑如接走車7退1，則俥九平七，車4平3，俥七平六，車3平4，俥六平七！變化下去，黑雖多子多卒，但紅對黑棋有所牽制，黑要獲勝，一時也有難度，紅優於實戰，可支撐。

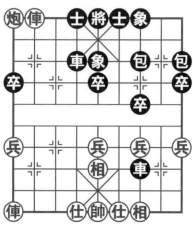

黑方　許銀川、黨國蕾

紅方　柳大華、金海英

圖67

19.………… 　包9進4
20.仕六進五　車7退1
21.後俥進六　車7進3！

黑方抓住戰機，飛包退俥，連掃雙兵，令紅方慌不擇路，顧此失彼，防不勝防！紅現進後俥捉殺中卒無奈，如相三進一??則包9平8！紅方將更難堅守，也厄運難逃！

現黑左車砍底相，撕開紅右翼薄弱防線，迎來勝利曙光！

22.前俥退一　士4進5　　23.後俥平五　車7退3
24.俥八進一　士5退4　　25.俥五平一　包9平8
26.俥一平二　卒7進1！

紅方儘管不甘示弱地揮動雙俥叫將，連掃雙卒捉包，但還是讓黑7路小卒順勢渡河參戰，如虎添翼，勢不可擋，勢如破竹，厚積薄發，令紅方危在旦夕，頹勢難挽！

27. 俥八退一　…………

紅現退左俥叫將，無奈之舉。紅如相五進三？則包7平9！相三退五，包9進7，相五退三。

以下黑有兩種不同選擇：①包9平8！俥二平一，後包平5，仕五進六，包5退1，俥八退二，士4進5，俥八平六，士5進4，俥一平五，包5平7！帥五進一，車7進2，帥五進一，包8退2！俥五平二，車7平8！俥二退四，車8退1，黑多車多中象必勝。②車4平3，俥八退二，車3退2，炮九平八，包8平5，仕五進六，包5平2！棄右包，呈黑雙車左右夾殺勝勢。紅如接走炮八退六???則車3進9，帥五進一，車7進2，帥五進一，車3平6，炮八平五，士6進5，俥八退一，車6平7！俥八平九，後車退2，俥九平五，前車退1。以下紅如接走仕六退五???則包9平5叫帥抽中炮後，黑必勝；紅方又如改走俥五平四???則包9退2，炮五平四，後車進1！炮四退一，前車平6，仕六退五，車7平6！借車包之威，絕殺，黑亦勝。

27. …………　士4進5　　28. 兵九進一　包7平9
29. 俥八進一　士5退4　　30. 兵五進一　包9進7
31. 相五退三　車7平3　　32. 仕五進六　………

黑左車右移讓路，又叫殺後，紅現揚中仕避殺，實屬無奈。紅如硬走俥八退六??則車3退6，炮九平八，包8平5！仕五退六，車4進5，俥八平五，車3平2，俥二平一，包9平6！紅仕相被破後，黑多子多士象必勝。

以下精彩殺法是：卒7進1，兵五進一，車3平5，仕六退五，車4平3（黑雙車發威，致命一擊！令紅方只有招架之功，而毫無還手之力，只好坐以待斃，拱手請降了）！俥

二平六，車3進7！俥六退六，包8進3！俥六平七，包9平7！借雙車底包之威，黑一包滅敵，一氣呵成！黑勝。

此局雙方一開局就轉入了左炮巡河與右中象的拼爭：黑補右中士，紅巧卸中炮，黑邀兌3卒，紅左俥盤河，早早步入了中盤爭鬥。就在紅補左中相調形固防之時，黑躍右馬盤河之機，紅卻在第12回合走炮六進三冒失炸馬，落入下風，又在第13回合走俥六進四邀兌，遭到暗算。但更糟糕的是在紅已少子、俥炮已攻入黑薄弱右翼底線的關鍵時刻，於第19回合走俥九平八成直線「霸王俥」導致一蹶不振。以後紅方儘管使盡渾身解數，俥殺雙卒，雙俥回防，還是被黑車雙包炸兵轟相，棄卒渡卒，雙車鎖住帥門，雙包底線擒帥。這是一盤雙方佈局伊始在套路爭先；中盤開始黑棄右馬，推出攻殺「飛刀」，導致紅方急躁強攻而欲速則不達，反令黑方新招起到良好防禦效果，且能以多子殺雙相破城的混雙大戰中的雙車雙包精彩殺局。

第68局 （四川）孫浩宇 先勝 （黑龍江）郝繼超

轉七路俥巡河炮直橫俥對平左包兌俥伸左騎河車右中士象

1.炮二平五	馬8進7	2.兵七進一	卒7進1
3.傌二進三	車9平8	4.俥一平二	馬2進3
5.俥二進六	包8平9		

這是2011年9月3日全國象棋甲級聯賽的一盤精彩激戰。雙方以中炮過河俥對屏風馬平包兌俥互進七兵卒拉開戰幕。平左包兌俥，屬此類正規的佈局體系。黑如改走馬7進6，則形成黑左馬盤河變例，紅接走傌八進七，則象7進5，兵五進一，卒7進1，俥二平四，馬6進7，兵五進一，卒5

進1，傌三進五，卒5進1，傌五進三，車8平7，炮五平三！包2退1，俥四退三，包8平7，俥九進一，包2平5，傌三進四，包7進5，炮八平三，馬7退8，傌四進六，包5平4，炮三平五，士4進5，傌六退五，包4進2，俥九平六，包4平5，俥六進五，車7進4，傌五進七，包5進4，相七進五，車1平2。變化下去，雙方雖互有顧忌，但從總體上看，在雙方子力對等情況下，黑有過河中卒參戰，略先，易走。

　　6. 俥二平三　包9退1　　7. 傌八進七　士4進5

　　8. 傌七進六　………

　　紅左傌盤河後，雙方走成五八炮過河俥七路傌對屏風馬平包兌俥右中士互進七兵卒陣式。紅如改走炮八平九，變化下去，則形成五九炮過河俥對屏風馬平包兌俥互進七兵卒陣式，但這不是本書的研究範圍，可參閱本叢書中的《五九炮對屏風馬短局殺》一書。

　　8. ………　包9平7　　9. 俥三平四　車8進5

　　10. 炮八進二　象3進5　　11. 俥九進一！………

　　至此，雙方又演變成「遲到的」中炮巡河炮過河俥七路傌對屏風馬平包兌俥伸左直車騎河互進七兵卒陣式。現紅高起左橫俥出擊，這是20世紀70年代流行過的一杆「老槍」！現孫大師重新來「子彈上膛」，顯然是做足功課，有備而來，要攻其不備、出奇制勝。紅方究竟能否圓夢？！

　　紅高起左橫俥，使兩翼子力均衡展開，有利於保持先手。紅另有三變，僅做參考：①俥九進二，包2退1（結成下二線「擔子包」連環還擊，穩健。若卒3進1？？則傌六進五，車8平3，傌五進七，車3平2，俥四進二，包7平9，

傌七退六！紅優易走），以下紅有在1980年全國象棋團體賽上「呂欽先負趙國榮」之戰中曾走過的傌六進五、炮五平六和炮五平七3路變化，結果前者為黑方大優，最終獲勝；中者為黑陣形工整，子路通暢，佈局滿意；後者為黑方優勢。可參閱本章「謝業梘先負蔣川」之戰。②傌六進五（傌踩中卒，左炮打車），車8平3，炮八平九（若傌五進七？則車3平2，俥四進二，包7平9，變化下去，紅左俥沒及時出動，難佔到便宜），車1平3，以下紅又有俥九平八和傌五進七兩種變化，結果兩者均為黑方滿意。③炮五平六（卸中炮於右仕角，旨封住黑右貼將車通道，使己方調整好的陣形工整、穩正），以下黑又有車8進3、馬7進8和包2進1三路變化，結果前者為黑方滿意，中者為黑反較優，後者為紅方多子較優。

另外，網戰流行過紅炮五平六後，黑接走卒3進1，則兵三進一（另在1992年全國象棋團體賽上「蔣全勝先勝李來群」之戰中紅曾走過炮八平九，實戰效果不錯），車8退1，兵七進一，象5進3，炮八平七，馬3進4，炮六進三（若俥四進二，則包2退1，炮六進三，包2平6，炮六平二，車1平4，傌六進四，馬7進8，兵三進一，馬8進7，黑足可抗衡），卒7進1，炮六進三（送還一子，以緩和局勢），包7平4，炮七平三，車8平7，相七進五。以下黑又有包2進1和包4進2兩種變化，結果兩者均為紅方稍好。

11.………… 包2退1 12.炮五平六 …………

黑退右包，形成己方下二線「擔子包」聯手反擊陣勢，屬改進後走法。黑如改走馬7進8??則俥四平二，包2進1，俥九平七，以下黑又有車8進1和卒3進1兩種變化，結果前

者為紅方主動，後者為紅反易走。又如網戰曾流行過黑卒7
進1，以下紅又有兵三進一和傌六進七兩路變化，結果前者
為黑子活躍易走；後者為黑大子均已出動，可以滿意。

　　紅卸中炮，是孫大師拋出的最新試探型中局攻殺「飛
刀」！以往筆者在網戰應對過紅俥九平七，則卒7進1，傌
三退一（先避開黑7路包威脅）！包2平3，傌六進四，馬7
進6，俥四退一，車1平2，炮八平三，車8退3，演變下
去，黑足可抗衡，結果雙方戰和；又如在2011年2月4日北
京市內的「么毅先和蔣川」之戰中紅改走炮五平七，則卒3
進1，兵三進一，馬3進4，俥四退五，車8退1，兵七進
一，卒7進1，兵七平六，車8平4，炮七進二，卒7進1，
傌三退五，卒7進1，俥四進三，卒7進1，傌五進七，卒7
進1，俥九平二，卒7平6！俥四退四，包2平4，俥二進
六，包4進1，俥四進八，包4退1，俥四退四，包4進1，
俥二進一，包4退1，炮八進三！變化下去，紅雖殘仕缺
相，但多子易走，結果雙方弈和。

　　12. …………　包2平3　　　13. 俥四退五　車1平2

　　14. 俥九平八　車2進3??

　　以上雙方格鬥脫離了當今棋譜，完全進入了雙方均感到
十分陌生的局面。從以後局勢發展需要來看，同樣進右直
車，黑宜徑走車2進2護右馬堅守為上策。

　　15. 相七進五　車8退2

　　黑左車巧退卒林線，明智之舉。黑如車8進2??則兵三
進一，包3平4，炮六進六，包7平4，傌三進四，卒7進
1，傌四進六，車2退1（可見第14回合如黑改走車2進3的
話，此招黑可徑走卒7進1入兵林線參戰，變化下去黑優），炮

八平九，車2進6，俥四平八，包4進2，前俥進八，包4平2，俥八進五，車8退3，俥六進七！卒7進1，俥八進一，馬3退4，俥七進九！車8平4，俥八進二，車4退3，俥八平七！馬7進6，兵七進一，象5進3，俥七退四，馬6退4，俥七進一，車4平1，俥七平九（若俥七平六??則卒1進1！炮九平五，車1進1！俥六平五，象7進5，黑追回一子後可抗衡），前馬進2，俥九平八，車1進1，俥八退一，象7進5，俥八進一，馬4進3，俥八平七，卒5進1，炮九平七，馬3退4，炮七平二！變化下去，紅有攻勢。

16. 炮六平七　卒5進1

黑挺中卒，雙車包保護3路卒，無奈之舉。黑如卒1進1??則炮八退一，卒5進1，炮八平七，車2進5，俥四平八，車8平4，俥六進七，包3進2，前炮進三，馬7進8，前炮平八，包7進1，仕四進五，馬8進7，兵七進一，卒5進1，炮七進五，包7平3，炮八進三，卒5進1，俥三進五，車4進3，兵七進一！以下不管黑車是否殺俥棄包，紅方都有俥炮過河兵攻擊黑右翼空虛底線的機會而佔優，易走。

17. 兵七進一！　卒3進1

紅強渡七兵，精妙絕倫！是一步威逼黑右車的好棋！

黑挺3路卒，忍痛棄馬，實屬無奈。黑如象5進3??則炮八進一！車2進1（棄右車無奈。若車2退2???則炮八平五，馬7進5，俥八進七！紅白得黑車後立呈勝勢），俥六進八，馬3進5，炮七進四，馬5退4，炮七平四，包7平6，炮四平一。以下不管黑方是否兌炮，紅均多子多兵大佔優勢。這就是黑在第14回合走車2進3這招後患無窮、自食

其果的結果。

18. 炮七進五!　馬7進8

黑棄右馬，忍痛割愛後，左馬跳出，直逼紅方三路傌兵相，形成紅方多子，黑多卒有攻勢，雙方都可以接受補償的局面。

19. 炮七平九　卒3進1??

黑先棄3路卒，過於急躁，沒有必要。黑宜徑走馬8進7得實惠後牽制紅三路傌相為上策，紅如接走俥四進二，則卒7進1!變化下去，黑不吃虧，優於實戰，足可抗衡。

20. 相五進七　卒7進1　　　21. 俥四平三　卒7進1
22. 傌三退五　包3進3??

黑伸右包進右象台，劣著!錯失良機，同樣要進右包，黑應先走卒5進1為上策，紅如續走兵五進一，則包3平2!傌六退七（若傌五進七??則包7進8，仕四進五，卒7進1!演變下去，黑雖少子，但多底象，有沉底左包和過河卒有攻勢），車2平6，俥八平六，車6進5!俥二退一，馬8進9!俥二平一，馬9進7，相三進一，車8平6!下伏黑雙車挖底仕，黑方完勝。

23. 相七退五（圖68）　車8平4??

黑平左車佔右肋道窺傌，敗著!丟失良機而陷入困境。如圖68所示，同樣運車，黑宜先走車2退1為上策，紅如走炮九進二，則卒1進1，俥二進三，包7進1，炮八進一，包7平8，傌五進七，車8平1，俥二平三，車1退3!追回失子後，黑勢開朗，反淨多過河卒參戰，優於實戰，足可抗衡，鹿死誰手，勝負一時難料。

24. 傌五進七!　馬8進9

紅方抓住戰機，躍出窩心
傌後，多子優勢逐漸凸顯出
來；相反，黑方錯失機會，被
紅方及時調整好陣形後，反使
黑方的騷擾手段越來越少了。
至此，紅方多子佔優是顯而易
見的。

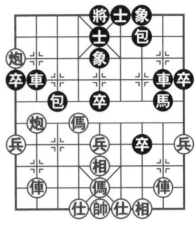

黑方　郝繼超

圖68

紅方　孫浩宇

25. 俥二平六　　馬9進7
26. 炮九進二　　士5進6
27. 仕六進五　　包7平3
28. 兵五進一　　………

黑方被追回多子優勢後，
進行了嚴密封鎖，頑強防禦，
寸土不讓，使紅方攻殺步入對峙局面。但經驗豐富、反擊力
頗強的紅方右俥左移，邊炮沉底，補左中仕，現又邀兌中
兵，煞費苦心地試圖由棄中兵來達到打破僵局的目的，令人
讚歎不已！

28. …………　　後包進6

以下雙方攻守都很精確，雙方均有各自的算盤：紅方力
求棄中兵來使局面複雜，從中來爭取主動；黑則打算儘快通
過兌子來簡化局面，試圖在兌子後的下風中來力爭謀和。

29. 傌六退七　　車4進5　　30. 俥八平六　　卒5進1
31. 俥六進二　　包3平1??

黑右象台包平邊路邀兌，急於兌子成和，敗筆！反而錯
失對峙機會而將局勢走壞，陷入困境。黑宜頑強改走馬7退
5為上策，紅如續走炮八退一，則卒7平6，兵九進一，包3

平7，傌七退六，包7進2，炮八平七，卒6進1，俥六進五，包7平3（這樣兌包，黑勢開朗，易走，強於第31回合走包3平1），傌六進七，馬5進3！仕五退六，卒5進1，傌七進六，車2平3，仕四進五，卒6進1（卒臨城下，反客為主，好棋）！相五退七，馬3退4（立刻要走馬4進2叫殺，兌招）！俥六平八，車3進1，傌六進四，車3退2！穩守九宮後，紅雖多底炮，但黑多3個卒，其中有雙卒已過河參戰，優於實戰，暫無大礙，可以抗衡，勝負一時難料。

32.炮九退四　卒1進1　　33.仕五進四！………

紅果斷兌炮後，現場揚中仕攔馬，下伏俥六平三縮小黑馬的活動空間，佳著！令黑方求和的前景由此變得十分渺茫。

33.…………　車2平3　　34.傌七退九　車3平7

紅傌退邊陲，老練穩健，思謀遠處，勿貪眼前，超前思維，當機立斷，好棋！紅若貪走傌七退五??則車3平7，相五進三，車7平2，炮八平七，車2平3！炮七退二，馬7退9，俥六平三，馬9進8！俥三退二，馬8退9，相三退五，車3進3，炮七平六，車3平1！演變下去，紅雖多炮，但窩心傌一時無法發揮作用；而黑仍淨多3個高卒，且士象齊全，尚有一線和棋希望。

黑平車保卒護馬，無奈之舉，雙方兌子後的局面簡單易走，在少子盤面下，黑又無有效的反擊手段，使局勢完全處於非常尷尬和不利的情況下，已很難有所作為。

35.炮八退一　馬7退9　　36.仕四退五　馬9進8??

黑在少子情況下，保持過河卒很重要，但進馬保卒，劣著！反被紅退炮打馬，趁機利用後再度反先。同樣用馬護

卒，黑宜徑走馬9退8為上策，不給紅退炮打馬機會，紅如接走傌九進七，則車7進1（智守前沿），傌七進八，卒5平6，傌八進七，車7平3，傌八進七，士6進5，炮八平三，馬8進7，俥六平三，卒9進1！變化下去，紅雖多傌，但黑在士象齊全局面下淨多雙高卒，強於實戰，可以周旋，一時還不會落敗，仍有一線和棋之望。

　　37. 炮八退二　馬8退9　　38. 傌九進八　車7進1

　　紅方不失時機，迅速退炮打馬，邊傌出擊，為以後謀殺右邊卒取勢爭勝奠定基礎。

　　黑進象台車保邊卒，無奈，因別無他著，其實也保不了邊卒而此刻已落入被動挨打的困境。

　　39. 炮八平九　馬9進7　　40. 傌八進九！　………

　　紅傌踩邊卒後，雙方形成紅俥傌炮高兵仕相全對黑車馬三個高卒士象全的紅優局面。由於黑子位較差，局面不利，紅方由此步入了反擊佳境，並由反先逐步轉入大優了。

　　40. …………　卒5進1　　41. 俥六平八　士6進5

　　42. 傌九退七　卒7平6　　43. 兵九進一？　………

　　紅挺邊兵，過軟，可徑走俥八進六！則士5退4，傌七進八，士6退5，傌八進七！將5平6，俥八退三，車7平6，俥八平一！紅俥又掃邊卒後，下伏炮八進八破象兇招，黑也難防！

　　43. …………　馬7退6　　44. 俥八進六　士5退4

　　45. 傌七進六　士6退5　　46. 俥八退五！　………

　　紅揮俥，躍傌，子力開始基本到位，由此可大舉進攻了！

　　46. …………　馬6進8　　47. 俥八平二！　………

在多子形勢下，紅果斷平俥壓馬，驅傌叫殺，兇悍而老到之招，硬逼黑方棄馬邀兌，使紅棋仍從優勢朝勝勢邁進。紅如貪走傌六進七??則將5平6，俥八平二，車7平3，傌七退五，象7進5，俥二退一，車3進4，俥二進六，將6進1，炮九進一，車3退1，炮九退一，車3平1，炮九平七，車1進2，仕五退六，車1退4！殺去邊兵後，黑方仍有和望。

47. ………… 　車7平4　　48. 俥二進二　馬8退7

49. 俥二平三? 　………

紅平俥壓馬過急，宜改走炮九平八為上策，變化下去紅也很有攻勢，黑如接走象5退3，則炮八進七，馬7退6，傌六進七，將5平6，俥二平一！車4平3，傌七退八！演變下去，紅攻勢會更大，黑也更難以應對。

49. ………… 　士5進4　　50. 傌六進四　將5平6

51. 傌四退二　士4進5　　52. 炮九進一　士5進6

紅方子力眾多，俥傌炮輪流攻打黑方陣形，已漸入佳境。

53. 俥三平八　象5退3　　54. 相五進七　象7進5

55. 炮九平六　士4退5??

紅右俥左移，把黑雙象從左中路運到了右中路來增加兵力，防止紅方進攻，但黑左翼又「晚節不保」地暴露出了不少弱點和問題，使黑方明顯感到有些力不從心、顧此失彼、招架不住了。現黑右士退中路防守，又失機會。黑宜徑走車4進1！則俥八平七，卒9進1！兵九進一，卒9進1。演變下去，黑有3個過河卒聯手抗衡，應該優於實戰，尚可堅守。

56. 傌二進三　馬7進8　　57. 俥八平一！　車4平7

58. 俥一進三　象5退7？？

雙方躍傌馬進攻後，紅俥搶先掃去左邊卒後又沉底叫將，緊著！試圖從黑左翼薄弱底線入局；而黑方忙中出錯地卸退中象堅守，最後敗筆！導致最終飲恨敗北。黑宜改走將6進1為上策，則帥五平六，卒5平4，炮六平八，卒4平3，下伏卒3進1壓炮叫殺兇招，雙方在以後纏鬥中，紅也有顧忌，黑勢好於實戰，尚可最後一搏。故現黑棄左象退守，沒後續手段不值得，且丟底象後形勢更糟糕，還是應進將堅守為妥。

以下精彩殺法是：俥一平三，將6進1，俥三平二，馬8進7（紅方利用左仕角炮可保俥機會，底俥趁機「將軍脫袍」，脫身反擊，黑現進馬叫帥，別無他著，只能勉強支撐周旋），帥五平六，卒5平4，炮六平八，卒4平3，傌三進一（黑先平右肋卒叫殺，紅傌入邊陲叫殺解殺，以迅雷不及掩耳之勢，驚險莫測，驚心動魄，令黑方猝不及防，應接不暇，慌不擇路，疲於應付），士5進4，傌一退二，車7退2（黑只好先揚中士，陣形散亂，又退車壓傌，腹部受敵，變化下去，完全有宮傾玉碎、宮崩城倒之勢，至此，黑已頹勢難挽），炮八進四，將6平5，傌二進三，將5平4，俥二退二（邀兌俥精妙絕倫，妙筆生輝，令黑方根本不敢兌俥而死守九宮，因如黑接走車7進1？則傌三退四，將4平5，俥二退一，車7進2，俥二平六，車7平3，俥六進一！下伏傌四進三殺招，紅勝定），車7進3（進車捉相是假，車7平4叫殺是真，黑車不敢兌俥，否則黑丟士後更無力防守。若車7退2貪傌？？？則俥二進一，黑如接走士6退5？？？則炮八平六！紅速勝；黑又如改走將4退1？？則炮八進三，象3進5，

炮八平三！得車後，紅也必勝），傌三退四，將4平5，炮八退五，車7平4，炮八平六，將5平6，傌四退五，卒3進1（黑已無險可守，索性衝卒逼宮，暗渡陳倉），俥二平六（殺右士邀兌黑車，呈勝勢）！卒3進1（棄車衝3卒叫殺，兇悍犀利之著！看紅方如何應對）！炮六進一（進炮避殺，紅勝已懸念了）！卒3進1，帥六進一，車4平5，俥六退二，象3進5，炮六平五！馬7退5，相三進五，卒6平5，兵九進一！至此，雙方形成紅俥傌過河邊兵仕相全對黑車高底雙卒單象的必勝局面，黑見大勢已去，回天乏術，只好含笑告負，拱手請降，紅勝。

　　此局雙方一開戰就展開了「遲到」的左炮巡河對右中象之爭：紅高起左橫俥，黑退右包；紅卸中炮，黑平右「擔子包」於3路線，早早進入中盤廝殺。就在紅亮出己方下二線「霸王俥」保左巡河炮之機，黑卻在第14回合走車2進3錯失了保護右馬機會而落入下風，被紅左炮轟右馬得子反先。在第19回合走卒3進1過急，在第22、23回合連續走包3進3和車8平4而陷入被動。以後黑在第31回合走包3平1急於兌子成和再陷困境，又在第36回合走馬9進8保卒，錯失求和希望。此後儘管紅在第43回合挺左邊兵，在第49回合走俥二平三過急走漏，黑方還是在第55回合走士4退5，在第58回合走象5退7兩失最後堅守良機，被紅方俥殺底象捉馬，傌炮聯手困車，傌踏底象邀兌車，回傌踩士叫將，退炮打馬護帥，平俥砍士邀兌，最終傌炮鎮中，逼馬兌炮，硬渡邊兵參戰成俥傌兵勝局。

　　這是一盤紅在佈局拋出卸中炮攻殺「飛刀」後，使雙方格鬥脫離「套路」；中盤酣鬥黑方先後四失良機，一失求和

機會和兩失堅守機遇而逐漸落入下風，陷入困境，一蹶不振，再無翻身機會，反給了紅方子力調整到位，俥傌炮聯手，窮追猛打，得子破士象後，乾淨俐落，以紮實基本功，破城擒將，一氣拿下的「新攻殺飛刀」，穩健性還是可圈可點的「馬拉松」大戰的攻殺精彩殺局。

第69局 （湖南）程進超 先勝 （山東）張申宏

轉過河俥七路傌巡河炮對平包兌俥左直車騎河右中象
互進右中士

1.炮二平五	馬8進7	2.傌二進三	車9平8
3.俥一平二	卒7進1	4.俥二進六	馬2進3
5.兵七進一	包8平9	6.俥二平三	包9退1
7.傌八進七	士4進5		

這是2012年3月19日「蔡倫竹海杯」象棋精英邀請賽的一場精彩廝殺。雙方以中炮過河俥七路傌對屏風馬平包兌俥中右士互進七兵卒拉開戰幕。黑先補右中士固防，旨在伺機補右中象後能儘快亮出右貼將車，屬當今棋壇主流變例之一。筆者在網戰曾迎戰過黑要求變的車1進1走法，紅接走兵五進一（欲從中路突破，若要求穩，可走傌七進六？則車1平4，炮八進二，卒3進1，炮五平六，車4平6，俥三退一，象3進1，炮八進二，車6進4，傌六退七，包9平3！變化下去，雙方形成對攻後，黑方滿意），則包9平7（若車1平4？則兵五進一，士6進5，兵五進一！紅強渡中兵，突襲中路，立有攻勢佔優），俥三平四，包7平5，兵五進一。以下黑方有兩種不同選擇：①包5進3，傌七進五，包5進3，相七進五，車1平4，炮八平七，車4進5，兵七進

一，包2進4，俥五進六，馬3退5，俥四進一！下伏紅俥四平六的強手兇招，結果紅多兵多仕相獲勝；②卒5進1，俥四平七，馬3進5，俥七進六，馬5退4，俥七進三，卒5進1，俥六進七！紅多相易走，結果也紅勝。

8. 俥七進六　………

紅左俥盤河出擊，這是當今棋壇中著名「戰略和棋」的陣法之一，也往往是遇到強大對手時又想明哲保身的輕鬆流暢的和局定式之一。紅如改走兵五進一，則包9平7，俥三平四，卒7進1，兵三進一，包7進4，相三進一，包7平3，俥四平三，包3進1。變化下去，黑多卒，紅右俥壓馬，雙方互有顧忌。

8. …………　包9平7

黑先平左包打俥，力爭主動，伺機窺襲三路俥兵相。網戰以往流行黑車8進5反捉左俥的走法，紅接走炮八進二，則車8進3，炮八平九，車1平2，炮五平八，包2平1，炮九進三，象3進1（若誤走車2進7？？？則炮九平三，紅反得子大優），炮八平六，車8退6，俥六進四，演變下去，紅方擴先。

9. 俥三平四　車8進5

黑伸左直車騎河驅俥，積極主動之變。黑另有四變僅做參考：①馬7進8（急進左外肋馬，意欲下一手挺7卒捉俥，反奪先手），則紅又有3種不同選擇：(a)俥四平三，以下黑還有車8進1、馬8退7和馬8退9三種變化，結果前者為雙方對峙，中者為雙方無味，後者為紅反佔優。(b)俥四退三，以下黑還有象3進5和象7進5兩路變化，結果前者為經過混戰後，形成紅雖仕相不全，但兵種略優，黑方實力

較強相對佔優局面；後者為紅方佔優。(c)炮八進三，卒7進1（若馬8進7？則俥四平三，包7平9，俥三退一，馬7進5，相七進五，象3進5，俥三退一，車1平4，傌六進七，車8進4，炮八退三，演變下去，紅勢佔優），炮八平三，以下黑還有卒7進1、象3進5和象7進9三種變化，結果前者為紅方先手；中者為紅炮鎮中宮，雙俥佔據要津，明顯佔優；後者為形成黑多子殘象，紅多兵有攻勢的兩分局面。②象3進5，以下紅又有炮八平六、炮八平七、炮五平六和傌六進七4路變化，結果前者為紅仍持先手；中一者為雙方各攻一面，機會均等；中二者為雙方均勢；後者為雙方互有顧忌。③象7進5（以擴大左翼子力活躍空間範圍，係改進後新招），以下紅又有俥九進一、炮八平七和炮五平六3路變化，結果前者為紅方得勢有利，易走；中者為雙方平穩；後者為紅方追回失子後，仍保持先手，有攻勢。④卒7進1，兵三進一，包2進3，傌六進七，包2平7，相三進一，車1平2，俥九平八，前包進1，炮八進五，車8進4，以下紅又有俥八進四和俥四進二兩路變化，結果前者為紅得象略優，後者為雙方各有利弊。

　　10. 炮八進二　　象3進5

　　至此，雙方形成了「遲到的」中炮巡河炮過河俥七路傌對屏風馬平包兌俥伸左直車騎河右中士象互進七兵卒陣式。網戰流行黑另有兩種選擇，僅做參考：①卒3進1？？傌六進五！車8平3，炮八平九！象3進1，傌五進七！卒1進1，炮九進三，車1進2，俥九平八，變化下去，紅勢開朗，多底相易走，佔先；②車8進3？炮八平九，車1平2，炮五平八，包2平1，炮九進三，象3進1，炮八平六，車8退3，

兵三進一，車8平7，傌三進四，包7平9（先避一手，正著。若貪走車7進4???則炮六平三！包7平9，炮三進五！炮炸左馬後又同時窺打7路底車和右邊象，紅反大優），相七進五，車7平8，傌六進七，卒7進1，俥四平三，卒7平6，俥三進一，車2平3，俥三進二！黑雖有過河卒參戰，但紅多相兵易走，已開始擴先反優了。

11. 仕四進五 ………

紅補右中仕固防，是2006年全國大賽上出現過的近十年來長盛不衰的新興戰術，是一步以逸待勞的下法。今紅方突發冷門暗箭，意在攻其不備、出奇制勝。網戰紅以往曾流行過兩變，可做參考：①炮五平六！卒3進1，兵三進一，車8退1，兵七進一，象5進3，炮八平七，馬3進4，炮六進三！卒7進1，炮六進三，包7平4，炮八平三，車8平7，相七進五，包2進1，俥四退五，象3退5，俥四平八，包2平4，傌六進七，後包進1，傌七進八，後炮退一，俥八進五，車7平4，傌三進四，車4進4，仕六進五，車1平3，俥八平七，車3進3，傌八退七，後包退1，傌七退六，卒5進1，傌六進八，前包退1，俥九平七，以下伏紅進雙傌殺黑雙卒的先手棋，紅仍先手。也可參閱下局「魏依林先負李曉暉」之戰。②俥九進一（高起左橫俥，易持先手。紅另有俥九進二、傌六進五和炮五平六3路走法，可參閱上局「孫浩宇先勝郝繼超」之戰中第11回合注釋），卒3進1（棄3卒活馬，意要右馬盤河反擊，屬改進後主流變例之一。若包2退1，則可參閱上局「孫浩宇先勝郝繼超」之戰），傌六進五，馬3進4（右馬盤河，快速反擊，明智之舉。若車8平3，則傌五進七，車3平2，俥四進二！下伏炮

五進五炸中象兌招，紅方大優），炮八平二（先炮炸左車老練，若貪走俥四進三？則士5退6，炮八平二，卒3進1，演變下去，紅在以下雙方對攻局勢下，反而不如實戰那樣能掌控），馬4退6，兵七進一，馬7進5（若先走象5進3？則俥九平四，馬6進8，傌五退七，雙方兌俥車後，紅反淨多兵相反優易走），炮五進四！車1平3，俥九平四，馬6進8，俥四平七，包7進5，相三進五，包2平1！兵七進一，包1進4，兵七進一！變化下去，在雙方子力完全對等局勢下，紅有中炮和過河七路兵直插九宮攻勢，紅仍佔優，易走。也可參閱本章「么毅先勝王瑞祥」之戰。

11. ………… 包2退1

黑退右包，形成己方下二線「擔子包」，隨時可右移反擊，是一步攻守兩利的好棋！以往網戰也出現過黑卒7進1的走法，紅接走傌六進七，則車8進1，炮八平三，車8平7，炮三進四，馬7進8，俥四退一，車7退5，俥四平二，車7進6，俥九平八，車1平2，傌八進九！車2進1，兵七進一，車7進2，仕五退四，車7退5，俥二平三，象5進7，兵七進一！馬3退4，炮五進四！象7退5，俥八進六！變化下去，紅雖殘相，但多過河兵助戰，黑3子受困，紅俥傌炮過河兵4子壓境，反先易走，結果紅勝。

12. 炮五平七（圖69） 車1平4？？？

紅卸中炮於七路，果斷推出中局攻殺「飛刀」！看來是要欲擒故縱，而不是消極求和，決鬥慾望躍然枰上。以往網戰紅多走炮五平六封將門，黑續走卒3進1，則相七進九，卒3進1，相九進七，馬3進2，炮八進四，包7平2，俥四平三，車8平4，俥三進一，車4平3！變化下去，黑4個大

子集結在紅左翼，多中象有攻
勢易走。

　　黑方面對新招，長考許久
後，終於亮出右貼將車求戰，
敗筆！導致由此落入下風。如
圖69所示，黑宜徑走包2平3
藏右馬後伺機反擊為上策，紅
如接走相七進五，則車1平
2，傌六進五，車2進5，傌五
進七，車8進1！傌七退五，車
8平7，傌五退四，卒7進1！傌
四進三（若貪走傌四進六??
則車2退1，傌六退七，車2

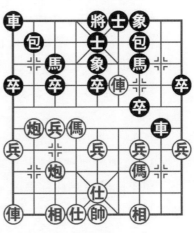

圖69

進2，俥九平七，卒3進1，傌七進五，馬7進8，俥四退
一，馬8進6，傌三退四，車2平5！黑反多過河卒參戰，易
走），包7進2，俥四平三，包3進1，俥三退二，車7退1，
相五進三，車2平3，相三退五，車3退1。變化下去，雙方
子力對等，局勢平穩，黑車智守前沿，優於實戰，足可抗
衡，鹿死誰手，勝負難料。

　　13. 相七進五　　車8進2

　　黑進左車壓傌牽制紅傌，「君子不立於危牆之下」！意
欲反擊。黑如改走車8退1，則智守前沿，屬穩健型下法。

　　14. 炮七平六　　包2平4

　　黑平右肋包邀兌，明智之舉。黑如車4平3??則俥九平
七，馬3退1，炮六平七，馬1進2，炮八進四，包7平2，俥
四平三，包2進1，傌六進七！車3平4，兵七進一！下伏兵

七平八蓋「帽」得馬兌招，紅方大優。

15. 傌六進七　………

紅傌踏 3 卒，老練而穩正。紅如傌六進五？則車 4 平 2！傌五進七，車 2 進 5，俥四平七，馬 7 進 6！雙方兌子後，現左馬盤河出擊，放馬出山後，黑勢開朗易走，足可與紅抗衡。

15. …………　包4平3　　16. 傌七進九　包3平2

17. 俥九平七　車4平1

黑平貼將車壓住紅邊傌，老到之招！黑如貪走馬3進4踏俥又踩炮？？則炮六進七！馬4退6，炮六平九！車8平7，兵七進一，馬7進6，兵七平六！下伏俥七進九，士5退4，俥七平六，將5進1，傌九進八！紅有俥傌炮沉底殺勢兌招！

18. 傌九退七　馬7進8　　19. 俥四平二　包2平3

20. 兵七進一　車1平4

又一陣雙方俥車傌馬炮包爭鬥後，黑方還是亮出右貼將車，穩正！黑如貪捉炮改走車1平2？？則炮八平五，車8進1，炮五進三！象7進5，傌七進五，馬8進9，俥二退五，馬9進8，炮六平七，馬8退7，兵七進一！馬7退6，傌五進七，包7平3，炮七進五，車2進2，兵七進一！馬6進4，俥七進四，馬4退3，炮七平二，車2平8，俥七進二，包3平2，俥七平八，包2進1，傌三進四，車8平5，俥八平九，包2進7，相七退五，卒7進1，傌四進五，卒9進1，相三進五，卒7進1，兵五進一，卒9進1，兵五進一。演變下去，紅淨多雙相，足可抗衡。

21. 炮八進一！　………

紅進左巡河炮騎河，拴鏈7卒和左外肋馬，構思精巧，

趣向有味，妙筆生花，精妙絕倫！是一步牽制黑左翼車馬的好棋！

　　21.………… 包7進5　　22.俥七進四　象5進3??

　　黑棄中象兌兵，過急，有些不值，毫無益處。黑宜徑走卒9進1（若改走車4平2??則俥七進九，車2進2，兵七進一，車2平1，俥二退一！車8退3，炮八平二，馬3退1，俥七平八，包7平1，炮六平九！變化下去，黑雖多邊卒，但紅有過河兵參戰，且紅左邊炮拴鏈黑右翼車馬包卒後，紅方易走）。靜觀其變，黑不吃虧，紅如接走俥七進九，則包3進3！炮八平三，包7平1，俥九退七，車8進1，炮三退一，馬8進9，以下紅方有兩種不同選擇：①俥二退五，馬9進8，炮三進三，馬8退9，炮三平七，包3退2，俥七進五，象7進5，俥七進三，馬9進7，炮六平三，象5進7，俥七退一，卒5進1，俥七平九，包1平2，俥九退一，車4進6，俥九平五，包2平5，俥五平三，將5平4，帥五平四，卒9進1！演變下去，紅雖多雙相，但黑包鎮中聯手過河邊卒有攻勢，優於實戰，足可一搏，勝負一時難料；②俥二平四，馬9退7，相五進三，包1進3，俥七退四，車4進3，俥七平九，車4平3，相三退五，包3平4，變化下去，黑淨多雙邊卒反先易走，強於實戰，足可抗衡，勝負難料。

　　23.俥七進一　車4進3　　24.俥二進一　士5進4

　　紅抓住戰機，揮起雙俥殺象又捉馬，令黑方處於進退兩難的尷尬境地，勢逼無奈，現只好揚中士阻攔而陷入困境。

　　25.炮八退一！　卒7進1

　　紅退左炮巡河，精妙之極！為以後鎮中炮反擊奠定基礎。

　　黑棄7卒，無奈之舉。黑如車4平3？則炮八平五！士6

進5，俥七平三，包3退1，俥二進二，將5平6。以下紅有
兩路殺法：①炮五平七！包7平1，炮六平九，車8退1，傌
三進四，車8平7，俥二退四，車7退2，俥二平三，象7進
5，俥三平二，包1退2，俥二進一，卒9進1，傌四進五，
將6平5，炮七進三，包1平2，炮九平八，包2退1，帥五
平四，包2平5，炮八進七！包3進1，炮七平九！將5平
4，炮九進二，將4進1，炮八平一，包3平2，炮一退三，
包2進2，炮一平五，包2平5，炮九平一，卒1進1，炮一
退三，卒1進1，炮一平五，車3平4，兵五進一，將4退
1，兵五進一！至此，紅淨多炮相，必勝無疑。②俥三退
二，馬8進7，俥二退七，馬7退5，兵五進一，包3平2，
炮六平八，將6平5。

變化下去，雙方大子和兵卒對等，紅雖多中相稍先，但
黑勢優於實戰，足可抗衡，勝負一時難斷。

26. 炮八平五　士6進5　　27. 炮五平七？ ………

紅卸中炮於七路，過急，錯失良機。同樣飛炮，紅宜改
走炮六平七（亦可徑走俥七平八叫殺為好，黑如續走包3退
1，則炮六平七，演變下去，也優於實戰，略先易走）！黑
如接走卒7平6！則炮五平七，包3進2，前炮進二，卒6平
7，俥二進二，車8進1，相五進三，馬8進9，俥二退八，
馬9進8，後炮退一，車4進5，前炮平八，馬3進2，俥七
進四，士5退4，炮八進三！馬2進4，兵五進一，包7平
2，炮八平六！包2進3，炮七退一，馬8退6，仕五進四
（若誤走帥五平四？？？則車4平5！炮六退五，將5進1，俥
七退七，車5平4，俥七平四，車4進1，帥四進一，車4退
1！妙殺，黑速勝），車4進1，帥四進一，馬4進3，俥七

退七，將5平4，相三退一！變化下去，黑雖多士卒，但紅多子易走，優於實戰，且能躍傌出擊後成大優趨勢。

　　27. …………　　包7平1　　28. 傌三進四?　………

　　紅右傌盤河，捉馬又打車，似佳實拙，過於樂觀，又失先機。紅宜徑走俥七平八叫殺為上策，黑如接走包3退1，則炮七進三，車4平3，炮七進四，包1進3，俥八退五，車3平2，俥八平九，車2退1，傌三進四，車8進1，炮六退一，車8退3，傌四進五，士6進5，炮六進四，卒7進1，炮六平五！紅傌炮鎮中，攻勢大增，紅優勢將會轉為勝勢。

　　28. …………　　包1進3　　29. 炮七退四　　車8進1
　　30. 傌四進六　　車4平3　　31. 俥七進一　　包3進2
　　32. 俥二進二?　………

　　紅方兌車丟傌後，現又沉俥窺殺底象，看似十分勇猛，像猛虎下山，實則並無好的後續進攻手段，劣著，又失良機。紅宜先走傌六進七殺馬為上策，黑如接走馬8進9，則俥二平三！黑底象被砍後，紅棋更好下，遠遠強於實戰。

　　32. …………　　馬8進9??

　　黑馬踩邊兵，急於邀兌俥，欲速則不達，最後敗筆！錯失多子良機而陷入困境，頹勢難挽了。黑宜徑走馬3退1逃馬保持多子優勢為上策（若誤走包3平4??則傌六進八，將5平6，炮六進五，包4平3，俥二平三，將6進1，炮六進一，士5進6，俥三退一，將6退1，炮六平八！紅俥傌炮有較強攻勢，黑如續走車8退5?!則傌八進七！車8平7，俥三平一，車7退3，傌七退五，將6平5，傌五退七殺包後，下伏俥一平七捉死右馬兌招，紅必勝無疑），則俥二平三！士5退6，俥三退五，卒1進1，俥三平五，馬8退7，炮六進

五，包3平4！變化下去，黑車雙馬雙包3個高卒單士，足可抗衡紅俥傌雙炮中兵仕相全的攻擊，黑淨多馬易走較優。

33. 俥二平三　士5退6　　34. 傌六進七　車8退4

35. 傌七退九　車8平2　　36. 炮六進一　包3進3

紅方不失時機，連續俥殺底象，傌踩馬踏卒，大開殺戒，奪回少子主動權；現又進肋炮窺殺邊馬，意要炸馬後退象位俥掃相台卒再奪勝機。故黑3路包進兵林線保邊馬，無奈之舉，如車2退1??則炮六平一！卒7平6，炮一平二，車2平1，炮二進六！紅右俥炮先後沉底叫殺，必可破士佔優，步入勝勢。

37. 炮六平一　包3平9　　38. 俥三退五　包9進3

39. 相三進一　車2平8　　40. 仕五進六　………

紅揚中仕避殺，明智之舉！紅如帥五平四??則車8進5，帥四進一，包1退1，炮七進一，包9平4，傌九退七，車8退1，帥四退一，車8平5！傌七進六，將5平4，炮七進五，將4進1，傌六退八，包1進1，相五退七〔若炮七退六???則車5平2，傌八退七，包4退1，以下紅有兩種選擇：①帥四進一??包4退1，炮七進一，車2平3，帥四退一，車3進1，帥四進一，包1退1，帥四進一，車3平6！黑速勝；②炮七進二，包4平3！帥四進一（防包3進1絕殺兇招），包3退3，帥四退一，車2進1，帥四進一，包3平2，俥三平六，將4平5，變化下去，黑也多子多邊卒勝定〕，車5平2，傌八退七，包4退1！帥四進一，包4退1！帥四進一，包1退2，傌七退八，車2退1，相七進九，包4平9，帥四退一，卒9進1！變化下去，黑也多邊卒易走。

40. ………　車8進5??

　　黑沉車叫帥，盲目進攻，空著無味，再失機會。黑宜改走士4退5，先補好後防為上策，尚可支撐（若車8進3??則傌九進八，車8平5，仕六退五，車5平3，傌八退六，將5平4，炮七平八，車3平8，帥五平四！演變下去，黑雖多邊卒，又有左右雙底包攻勢，但紅多仕相，在以下雙方對攻搏殺中，抓住黑單士弱點，也是紅方易走，是會形成反擊攻勢的）。紅如接走傌九進七，士5退4（若誤走車8進5??則帥五進一，車8平4?!俥三平九！車4退2，炮七平三！士5退4，炮三進九，士6進5，俥九退四！紅棄雙仕得包大佔優勢），傌七退五，車8平5，俥三平五，車5進1，兵五進一，包9平4，傌五退三，卒9進1，帥五進一，包4平9，相一進三，士4進5，炮七進五，包1退5！變化下去，紅雖兵種齊全易走，但雙方戰線漫長，黑勢優於實戰，尚有機會求和。

　　41.帥五進一　車8退5　　42.傌九進八!　………

　　紅邊傌進下二線窺殺右士，由此發動全面攻擊，黑也由此處境艱難，頹勢難挽，難逃一劫了。

　　以下精彩殺法是：車8退3，傌八退六，車8平4，俥三進三，士6進5，傌六退四，車4進5，兵五進一（也可徑走俥三進二！則士5退6，炮七進四，車4平2，帥五平四，車2退4，傌四進三，將5進1，俥三平四砍去底士後，紅也呈俥傌炮聯手殺勢勝定），包9平3，相五退七，車4進1，俥三平九，包1平2，俥九平八，包2平1，相七進五（亦可俥八平五！則車4退5，俥五退一！為以後伺機渡中兵成俥傌過河兵殺勢奠定勝機），卒9進1，俥八進二，士5退4，俥八退三，士4進5，俥八平五！卒9進1，俥五平九（可徑走

傌四進五挖中士後，紅取勝會更快，讀者可自行研究速勝途徑），包1平2，兵五進一！黑見紅中兵渡河起航，將很快形成俥傌兵殺勢，故無心戀戰，拱手認負，紅勝。

此局雙方一開戰就捲入了「晚到」的左炮巡河對右中象之爭：就在紅補右中仕，黑退右包形成己方下二線「擔子包」之時，雙方剛步入中局後不久紅在第12回合拋出了炮五平七中局攻殺「飛刀」之機，黑接著亮出車1平4右貼將車求戰而落入下風。以後雙方殺兵卒，佔要隘，爭奪異常激烈。就在第22回合紅伸七路相位俥出擊之機，黑卻飛象5進3棄象殺兵過於強勢，再落入被動。以後儘管紅在第27、28、32回合先後卸中炮，右俥盤河，沉右俥殺象過於樂觀，三失良機，黑還是在第32回合走馬8進9急於邀兌俥，欲速則不達而丟失多子良機後陷入困境。以後黑方雖盡力挽回被動局面，棄馬兌炮，沉左包叫帥，右車左移反擊，還是「晚節不保」地在第40回合沉車叫帥，盲目反擊，再失機遇，被紅方抓住最後戰機，傌踏右士，伸俥保傌，急進中兵，兌掉底包，掃去中卒，最終強渡中兵起航，三子壓境，形成俥傌兵殺勢破城擒將。這是一盤佈局有套路，按部就班；中局攻殺，紅推出攻殺「飛刀」，黑不適應地亮右貼將車落入下風，以後儘管紅三失良機，黑還是「晚節不保」地兩失求和機會而敗走麥城的精彩殺局。

第70局 （福建）魏依林 先負 （河南）李曉暉

轉過河俥七路傌巡河炮對平包兌俥左直車騎河右中士象

1.炮二平五	馬8進7	2.傌二進三	車9平8
3.俥一平二	卒7進1	4.俥二進六	馬2進3

5. 兵七進一　　包8平9　　　6. 俥二平三　士4進5
7. 傌八進七　　包9退1　　　8. 傌七進六　………

這是2010年7月16日全國青年象棋個人錦標賽的一盤精彩廝殺。雙方以中炮過河俥左傌盤河對屏風馬平包兌俥右中士互進七兵卒拉開戰幕。這是著名的長盛不衰的「中炮七路傌對屏風馬平包兌俥互進七兵卒」佈局戰術，往往也是謀求戰略「和棋」的代名詞，更是與強大對手謀求和棋的常規武器。紅如炮五平六（先卸中炮來穩固己方陣形，屬緩攻穩健型走法），則包9平7，俥三平四，馬7進8，俥四退二〔若俥四平三??則馬8退9，俥三退一，象3進5，以下紅方有兩種選擇：(a)俥三退一，包2進2，俥三進三，車1平4，演變下去，黑反主動，可以滿意；(b)俥三進二，卒5進1，黑方爭先，略好易走〕，馬8進7，相七進五，車8進2，以下紅又有兩種不同走法：①炮八平九，車8平6，以下紅還有俥四進三和俥四平二兩路變化，結果前者為紅方略好，後者為雙方對峙；②炮八進一，車8平6，以下紅也有俥四進三和俥四平二兩種變化，結果前者為雙方局勢平穩，後者為黑方較優。

　　8. …………　　包9平7　　　9. 俥三平四　車8進5

黑先進左騎河車捉左盤河傌，逼紅立刻採取回應措施，是此類佈局體系中最經典的主流戰術之一。黑如改走象3進5（屬流行於20世紀60年代的較為老式的應法，至今仍長盛不衰地在全國大賽上頻頻出現，並還在不斷創新發展。從實戰發展效果看，黑補右中象後有利於穩固中防和暢通右車車路，並伏左、右車攻擊紅方騎河空間的不同手段，故此陣式為較多棋手們常用），以下紅主要有3路選擇：①炮八平

六，炮平左仕角成五六炮陣式，既封住黑亮右貼將車的通道，又通暢了紅左俥的出路，是1979年杭州鐵路局舉行的七省市象棋邀請賽中「陳孝坤與王嘉良」之戰中首創的。詳細可參閱本叢書《五六炮對屏風馬短局殺》。黑接走車8進5，則兵三進一，以下黑有車8退1和車8平7兩種變化，結果兩者均為紅方易走，最終紅勝。②炮八平七，平七路炮形成五七炮陣式，可參閱本叢書《五七炮對屏風馬短局殺》。黑接走車8進5，兵三進一（網戰上流行過俥九平八捉包，演變下去，紅方易走，最終戰和的著法），黑也有車8平7和車8進1兩路變化，結果兩者均為紅方易走稍好。③筆者在網戰上應對過紅炮五平六的走法，黑續走馬7進8，則相七進五，卒7進1，俥四平三，馬8退9，俥三退二，包2進3！傌三退五，包2平4，俥三平六，車1平2，炮八平七，車8進8，炮七退一，車8平6！俥六平三，車6退5，俥三進三，卒5進1，傌五進七，馬3進5！下伏車2進6和車6進5欺俥又捉炮的先手棋，黑反先易走，結果黑多子入局。

黑又如改走馬7進8（進左外肋馬，保持複雜變化的攻招），則俥四退二〔若俥四平三？則馬8退9，俥三退一，象3進5，以下紅有兩種選擇：(a)俥三進二，卒5進1，黑方易走；(b)俥三退一，包2進2，俥三進三，車1平4，黑反主動〕，馬8進7，相七進五，車8進2。以下紅又有炮八平九和炮八進一兩路變化，結果前者為雙方對峙，後者為黑方較優。

10. 炮八進二　象3進5　　11. 炮五平六　………

紅及時卸中炮，既搶先封住黑出右貼將車通道，又立即調整陣形，使自己陣營日趨工整和完善，是一步為以後反擊

奠定基礎的穩健之招。紅如改走俥九進一，則可參閱本章「孫浩宇先勝郝繼超」之戰；紅又如改走仕四進五，則可參閱上局「程進超先勝張申宏」之戰。

　　11.…………　　卒3進1

　　黑急進3卒，既活通右馬，又可伏包2進1打俥先手棋，更可邀兌七兵，拆去炮架，不給紅升左炮巡河後有反擊機會。黑另有三變可做參考：①車8進3（進駐紅下二線，為以後躍出左外肋馬反擊做好充分準備），傌三退五（傌退窩心，既可隔斷黑左過河車在紅下二路上右移反擊通道，又迅速避開了黑7路包的反擊火力，一舉兩得，一著兩用，穩正），馬7進8，炮八退三，車8退2，俥四平二，卒7進1！以下紅又有炮八平七和兵三進一兩路變化，結果兩者均為黑方滿意，略好易走。②馬7進8（急進外肋馬，為以後踩右邊兵邀兌左俥創造後續手段），俥四平二，包2進1（高起右包，威脅紅過河右肋俥，是一步堅守卒林、具有反彈能力的好棋）！俥二進二，包2退2，相三進五，車8進3，仕六進五，馬8進9，俥二退七，馬9進8，炮八退一，車1進2，以下紅又有炮六退一和傌六進七兩種變化，結果前者為黑方較優，後者為黑方反先。③包2進1，俥四退五，以下黑又有車8退1和卒3進1兩路走法，結果前者為紅方易走，後者為紅多子大優。

　　12.炮八平九　　………

　　紅左巡河炮現突發平邊路窺打黑右車，不與本次開賽以來一騎絕塵的李曉暉「以先求和」，而是大膽地利劍出鞘。曾在2010年8月22日第5屆「後省杯」象棋大師精英賽謝靖與呂欽兩位特級大師之戰中紅曾走兵三進一，則車8退1，

兵七進一，象5進3，炮八平七，馬3進4，炮六進三，卒7進1，炮六進三，包7平4，炮七平三，車8平7，相七進五，包2進1，俥四退二，包2進2，傌六進五，馬7進5，俥四平八，象3退5，仕六進五，大子對等，結果戰和。

12. ………… 　車1平2

黑亮出右直車避捉，是2001年出現的新興戰術。在1992年全國象棋團體賽上蔣全勝與李來群之戰中黑曾走包2平1邀兌，紅續走傌六進七，則包1進3，兵九進一，車1平4，仕四進五，車4進3，兵七進一。變化下去，紅反多過河左邊兵略優，結果紅勝。當時棋壇另一種流行走法是車1平3，兵三進一，車8退1，兵七進一，卒7進1，兵七進一，卒7進1，傌三退五，馬3退4，炮九平七，車3平2，相三進五！不給7路卒再進逼的機會，變化下去，紅易走。

13. 俥九平八 　………

紅亮出左直俥拴鏈黑右車包，一改以往曾盛行過的兵三進一，車8退1，兵七進一，象5進3，炮九平七，馬3進2，炮七退三，包2進1，俥四進二，包2退2，炮六平八，包2平6，炮八進七，馬2退1，俥九平八，馬1退2，俥八進九，士5退4，兵三進一，車8平7，傌三退一，馬7進8，相七進五，卒5進1，炮七平六，士6進5，俥八退三，馬8進9，俥八平一，馬9進7，傌一進三，包7進6，俥一平九！變化下去，紅多邊兵，且兵種齊全佔優的老式走法，旨在攻其不備，意欲出奇制勝。

13. ………… 　包2進1！

黑高起右包打卒林線紅右過河肋俥，這是2010年全國象棋大賽上出現的新戰術。在2003年10月30日全國象棋個

人錦標賽上蔣川與萬春林兩位特級大師之戰中黑曾走過卒3
進1，則傌六進五！馬3進4（互相捉俥車，頑強對攻），炮
九平二，馬4退6，傌五進七，車2進1，俥八進六，馬6退
4，兵五進一，卒3進1，炮六進四，包2平1，俥八平九，
卒7進1，兵三進一，馬7進6，兵五進一，車2進1，傌七
退六，包7進2，俥九退二，馬6進8，傌三進二，包7進
6，仕四進五，卒3平2，俥九平八，車2進3，傌六退八，
卒2平1，俥八進七。雙方步入無俥車棋戰後，紅雖殘底
相，但淨多過河中兵易走，稍優，結果紅方多兵入局。

　　14. 俥四進二　　包2退2　　　15. 俥四退六　　………

　　紅右肋俥退守仕角，保傌護炮，明智之舉。紅如俥四退
二？則卒3進1！傌六進五，馬3進4，炮九平二，馬4退
6，傌五進七，車2平3，俥八進七，包2平3，相七進五，
卒3進1，變化下去，雙方雖子力對等，但黑優於實戰，足
可抗衡。

　　15. …………　　卒1進1　　　16. 傌六進五　　卒1進1
　　17. 傌五進七　　車2平1！！！

　　黑棄右馬，殺邊炮後，右車入邊陲，推出最新試探型中
局攻殺「飛刀」戰術，令人大開眼界，大飽眼福！在2010
年5月25日全國體育大會象棋賽男子組申鵬與孫勇征之戰中
黑曾走過車2平3，則傌七退九，包2平4，兵七進一，卒1
進1，俥四進四，象5進3！兵三進一，車8退1，兵三進
一，車8平7，相三進五，車7進2，仕四進五，象3退5，
俥八進五，包4退1，兵一進一，包4進2，俥八平五，卒1
平2，傌三退四，包7平9，俥五退一，卒2平3，炮六進
三，車7退2，傌九退八，卒3進1，傌四進二，卒3進1，

傌二進四，卒3平4！傌四進三，車3進9！傌五進一，車7
平5，傌三進五，車3退5，傌五進六，士5進4，兵五進
一，包9平5，傌四平三，車3平2，炮六平五，馬7進5！
傌八退七，車2進3，傌七進六，馬5進3，傌三平七，包5
進3，兵五進一，車2進2！傌六退四，馬3進5，傌四退
二，馬5進4！馬到成功，借車卒之威，下伏卒4平5挖中
仕，帥五平四（若帥五進一???則車2退1殺），車2平4殺
去底仕後，黑方完勝。

　　18. 炮六平九　卒3進1　　19. 傌八進六　車8平4！

　　黑渡3卒殺兵，又平左騎河車扼守右肋要道，佳著！由
此步入佳境。

　　20. 兵九進一（圖70）　車1平3?

　　黑平右車捉傌避開追殺，過急！同樣運車避捉，如圖
70所示，黑宜徑走車1進5為
上策！紅方如接走相三進五，
車4退3，傌七退九，包2平
3，傌四進四，車4進6，傌四
平七，包3退1！變化下去，
雙方雖子力大致相等，但黑雙
包牽制住紅方三、七路線，且
有3路卒已渡河參戰，優於實
戰，有望取勝。

　　21. 炮九平七　包2平3
　　22. 仕六進五　卒3進1
　　23. 傌七退八　………

　　紅退左傌捉車，明智之

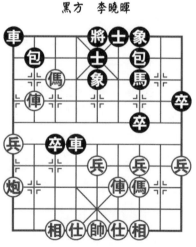

黑方　李曉暉

紅方　魏依林

圖70

舉。紅如改走傌七進九??則車3平1，炮七進六，包7平3，
傌九退七，車4退3，傌七退八，包3進8！傌八進六，車1
進5！變化下去，黑多中象，兵種齊全，又有過河卒參戰，
顯而易見，黑方反優，易走。

　　23.………　　車4平2　　24.炮七進六　包7平3

　　25.相七進九　………

　　紅左底相揚邊路，無奈之舉。紅如相七進五??則卒3平
4！俥四進四，車2進4！仕五退六，包3進6，傌三退五，
包3平1，傌五退七，包1進2，俥四平三，卒4平5，俥三
進一，卒5進1！相三進五，車2退2！俥八平五，車2退
3！演變下去，紅雖多邊兵，但已殘底相，黑雙車和沉底右
包有攻勢，反先易走。

　　25.………　　卒3平4　　26.俥四平七　包3進3

　　27.相三進五　馬7進6　　28.兵九進一　車3平4

　　黑亮出右貼將車，擺脫七路俥拴鏈，下伏包3平1打邊
兵反擊的先手棋，著法老練，細膩至極！黑亦可徑走卒4平
5殺中兵反擊，紅如接走俥七進二，則車2進4，相五退七，
包3平1，俥七平四，卒5平6！黑多過河卒參戰，兵種齊全
有攻勢，紅如接著貪走俥四退一???則馬6進4踩雙，必得
一子後勝定。

　　29.俥八平四　馬6進7　　　30.俥四退三　卒7進1

　　31.俥七進二　車2進2！

　　黑進2路車，棄7卒窺殺雙相，體現棋壇新銳鬥智鬥
勇、強勢出擊、直搗黃龍的大無畏精神！可喜可賀！黑如徑
走車2平3，則相九進七，包3平1，變化下去，雖仍是黑佔
優勢，但以下殺法絕對沒有實戰殺法那樣精彩。

32. 俥七平三 ………

紅平左相台俥殺卒捉馬，無奈之舉。紅如逃左邊相九退七??則包3平1，傌八退九，馬7進9，俥七平三，車2退1，傌三進二，卒4平5，俥四進二，車2平1，傌二退一，卒5進1！俥三平七，車4進8！傌一退三，卒5進1！仕四進五，車1平5！俥四退四（若傌三進四？則將5平4，帥五平四，包1進4！帥四進一，車4平5，帥四進一，前車進1，帥四退一，後車進2，帥四進一，前車平6，黑勝），包1進5！相七進九，將5平4！借雙車底包之威，現御駕親征叫殺，一劍封喉，一氣呵成！黑勝。

32. ………… 車2平1 33. 俥四平三 ………

紅平右肋俥殺馬，實屬無奈。紅如俥三平七???則馬7進9！俥四進二，卒4平5，傌三進五，車4進8！俥七退四，車1平5，傌五進三，馬9進7，俥四退四，包3平8，傌三退二，包8平5！借雙車之威，現包鎮中路，一包滅敵！黑勝。

33. ………… 車1進2 34. 仕五退六 卒4進1！

黑卒臨城下，水到渠成，不留後患，鎖定勝局！紅有兩種走法：①傌八退七，卒4進1！傌七退六，車4進8！紅如俥三平七（或走相五進七）???則車1平4殺；紅又如改走仕四進五???則包3進5！也悶殺，黑勝。②仕四進五???卒4進1！帥五平四，卒4平5，傌三退五，車4進9，帥四進一，車4平6！也絕殺，黑勝。

此局雙方一開局就聽到了「遲到了」的左巡河炮與右中象的打鬥聲：紅雙炮齊鳴，卸中炮又打邊車，黑棄3卒，亮出右直車，早早步入中盤廝殺。就在黑右卒殺邊炮，紅中傌

踩右馬捉殺黑右車之時，黑果斷拋出車2平1攻殺「飛刀」，一下子刺痛了紅方陣營。以後儘管黑在第20回合亮出右底線象位車過急，紅方還是無法翻身地被黑方平包挺卒，兌炮進馬，踩兵過卒，進車殺相，沉車叫殺，卒臨城下，最終棄卒挖仕，雙車包擒帥。這是一盤佈局有套路，落子如飛；中局攻殺，黑推出「飛刀」令紅方一蹶不振，此後紅雖頑強抵禦，最終仍在多子多兵優勢下，被黑方反客為主、步步追殺、卒臨城下、金「卒」封喉的精彩殺局。

第71局　（河南）孟辰　先負　（北京）金波

轉過河俥七路傌巡河炮對平包兌俥左直車騎河右中象
互進七兵卒和右中士（仕）

1. 炮二平五	馬8進7	2. 傌二進三	車9平8
3. 俥一平二	馬2進3	4. 兵七進一	卒7進1
5. 俥二進六	包8平9	6. 俥二平三	包9退1
7. 傌八進七	士4進5	8. 傌七進六	………

這是2010年5月30日第2屆「宇宏杯」象棋公開賽的一場龍虎激戰。雙方以中炮過河俥七路傌對屏風馬平包兌俥右中士（仕）互進七兵卒拉開戰幕。有3輪兩人均為三戰三勝，正在火候，此番棋壇新銳與相對前輩交手，以中炮過河俥七路傌的戰略和棋定式開戰，似乎是在搖動著橄欖枝高舉免戰牌，來儘快傳達著「和棋」的無聲語言。紅用左傌盤河，這是抵抗強大對手的穩健型戰術，往往是當今棋壇上流行過的「戰略和棋」的代名詞之一。難道新秀孟辰真的是懼怕大力神金波而要以和為貴嗎？

8. ………… 包9平7　　9. 俥三平四　車8進5

10. 炮八進二　象3進5　　11. 仕四進五 ………

至此，雙方演變成中炮巡河炮過河俥七路傌對屏風馬平包兌俥伸左直車騎河右中象互進七兵卒右中仕（士）佈陣。現紅方突然迅速改變戰略戰術而速補右中仕固防，顯然是要與黑方大幹一場後不會留下任何遺憾。紅如炮五平六，則結果很可能會形成經典的和棋定式，可參閱上局「魏依林先負李曉暉」之戰。紅又如改走俥九進一，則可參閱本章「孫浩宇先勝郝繼超」之戰。

11. ………… 　包2進1!

黑高起右包在卒林線，下伏卒3進1打俥爭先的先手棋，是金波大師祭出的最新試探型中局攻殺「飛刀」! 是黑方做足功課，攻其不備，出奇制勝的新招! 黑如改走包2退1和卒7進1，則可參閱本章「程進超先勝張申宏」之戰和該局第11回合注釋。在2010年4月17日「北武當山杯」全國象棋精英賽第7輪黨斐與趙冠芳之戰中黑曾走過車1平3（若包2退1或走卒7進1，效果均不佳。可參閱本章「程進超先勝張申宏」之戰），則炮五平六，卒3進1，兵三進一，車8退1，兵七進一，馬3進4，炮六進三，車8進3，相七進五，車8平7，俥九平七，象5進3，傌六進四，包7平8，俥四平二，馬7進6，俥二進二，馬6進5，炮六退三，車7退1，俥二退二，馬5退6，俥七進四，卒7進1，俥二平五，象3退5，俥七進五，象5退3，俥五退一，車7平6，炮六進三，馬6進7，俥五平三，象3進5，俥三退一，車6平1，炮八進二，馬7進8，兵一進一，車1平2，俥三進二，馬8退7，炮八平一，馬7退9，俥三平九。黑雖兵種齊全，但和勢甚濃，結果雙方弈和。黑如改走包2退

1，則可參閱本章「程進超先勝張申宏」之戰；黑又如改走車1平3，則可參閱「程進超先勝梁軍」之戰。

12. 俥四退四 ………

紅右肋俥回退仕角，明智之舉。紅如炮五平七？則卒3進1！俥四退四，馬3退1，相三進五，卒3進1，相五進七，車1平4，炮七平六，車4平3，相七進五，車8退2。演變下去，黑勢開朗，暗伏對紅三、七路有攻勢，足可抗衡。

12. ………… 車8退3

黑退左車，選點講究，頗為老練！在2009年全國象棋個人錦標賽上孟辰與謝靖之戰中黑曾走過車8進1？？則炮五平六，包2退2，相七進五，卒1進1，傌六進七！包2平3，傌七進五！象7進5，炮八進三，馬3進4，炮八平三！變化下去，紅淨多兵相佔優易走，結果紅勝。

13. 炮五平七 馬7進8 14. 俥四進二 馬8進7

15. 相七進五 車8平6！

黑果斷看準時機，主動邀兌紅肋俥，是一步減緩紅俥對黑左翼壓力的好棋！為以後黑伺機攻擊紅右翼薄弱底線奠定良機。

16. 俥四進三 士5進6(圖71)

17. 炮八退一？？？ …………

雙方兌俥車後，黑已取得多卒易走優勢，紅現退巡河俥打馬，讓出巡河要道，敗著！導致失守前沿，後患無窮！是本局失利的導火線。如圖71所示，紅應盡力牽制黑方右翼子力，改走兵九進一，不給黑右包騎河反擊機會為上策，黑方如接走包2退2，則傌六進七！車1平4，兵九進一，包2

平1，俥九進三，士6進5，炮八平九。雙方子力對等，局勢趨向平穩，黑如續走包1進3??則炮九進二，馬3進1，俥九進二，車4平1???炮七平九！包7進2，傌七退八！車1平2，傌八進九！車2平1，俥九退一，包7平1，炮九進四！至此，紅反多子佔優，強於實戰，有望轉為勝勢。

　　17. ………… 馬7退8　　18.傌三進四　包2進2!

　　黑方抓住戰機，回馬避捉，進包打傌，衝破封鎖，活躍逞威，斗轉星移，峰迴路轉，高瞻遠矚，曲徑通幽，由此逐步進入反先。黑如急走車1平4?則炮八進一，卒7進1，炮七平六！車4平3，傌四進六，卒3進1，兵七進一，馬3進4，兵七平六！包7平4，傌六進四，包4進6，仕五進六，卒7平6！炮八平七，包2進3，兵一進一。演變下去，雙方子力對等，且各有一過河兵卒參戰，雙方各有千秋，互有顧忌，相比之下，黑勢不如實戰，反而難以準確掌控。

　　19.傌四進五　馬3進5

　　20.傌六進五　車1平4!

　　紅左俥晚出，黑現亮出右貼將車後已開始反奪先手了！

　　21.炮八平七　車4進3!

　　黑車入卒林追殺中傌，不給紅棋喘息機會，兇招！黑如貪打中兵，改走包2進1?則俥九平八，包2平5，傌五進七，車4進2，俥八進七，象5退3，前炮進三，包5退4，前

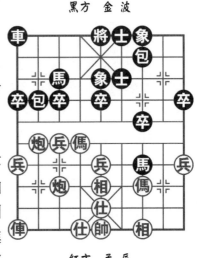

黑方　金波

紅方　孟辰

圖71

炮進三！包5平3，俥八平七！車4平3，後炮進五，馬8進9！前炮平九，象7進5，炮七平九，包7平1，後炮平四！變化下去，黑雖兵種齊全，又多邊卒，但紅多仕相，穩守有餘，反而增加黑取勝的難度。

22.傌五退三！　包2進1！

紅退傌踩7卒，先棄後取，構思精巧，屬兵秣馬好棋！

黑進包窺中兵，算度深遠，因勢而謀，順勢而為，佳著！黑如改走象5進7，則俥九平八，以下黑有兩種不同選擇：①車4進3，前炮進三，包2進1，後炮進一，車4平5，俥八進三！紅先棄後取，追回失子後反多兵易走，略先；②包7平1，俥八進四，包1進5，俥八進五，車4退3，俥八退四，象7進5，前炮進三，車4進3，俥八進四，將5進1，俥八退六，包1進3，相五退七，馬8進7，俥八進五，將5退1，俥八進一，將5進1，俥八平四！車4平5，俥四退二！車5進3，後炮進一窺邀兌7路馬，變化下去，紅多雙仕佔優，易走，優於實戰。

23.傌三退五　………

紅傌回中路避殺，機警之招！紅如貪走傌三進四？？則將5進1，以下紅有兩種不同選擇：①傌四退五？？包2平5，俥九平八，車4平6，傌五退三，車6進2，傌三退四，車6平4！下伏將5平4拴住紅俥後，黑反全面掌控局面，令紅方大為不利；②俥九平八？包2平5，俥八進五，將5平4，帥五平四〔若俥八退五，則車4平6，以下紅又有兩種選擇：(a)傌四進二？車6平8！黑必得馬大優；(b)俥八進五？？馬6進8，俥八平五，包5平1，俥五平三，馬6退7，俥三平六，將4平5，前炮平五，將5平6！黑也得傌大佔優

勢〕，車4平6，帥四平五，卒3進1，前炮進二，車6退
1！黑已得俥佔優易走。

23. ………… 車4平5　　24. 前炮進三　包2平9

25. 相三進一　………

紅揚右邊相攔包反擊，著法頑強，不乏穩健。紅如走俥
九平八？則馬8進6，俥八進九，將5進1，俥八平六，以下
黑有兩路變化：①包9進3！仕五退四，馬6進5！帥五進
一，馬5進7，帥五平六，包9退1，仕六進五，車5進1，
前炮進二，包7平3，炮七進六，馬7退6，仕五進四，包9
退2，俥六退三，包9平5，傌五進七，包5平3！傌七進
六，包3退5！傌六退八，將5平6，傌八進七！卒9進1！
演變下去，黑多中象，且將有過河邊卒參戰，佔先，易
走；②馬6進8，帥五平四（若誤走傌五進六？？？則車5平
4！俥六退三，包9進3，紅如接走仕五退四？？？則馬8進7，
帥五進一，包9退1！馬後包殺，黑勝；紅又如改走相三進
一？？？則包7進8！雙沉底包疊殺，黑也勝），車5進1！下
伏包9平5打中兵捉中傌和包9進3逼帥上樓後，可形成黑車
馬雙包四子歸邊殺勢兩路先手棋，黑勢佔優，易走。

25. ………… 包7進5

黑7路包入兵林線作包架，旨在讓左邊包有機會殺中兵
捉傌反先，黑也可徑走馬8進6騎河後再臥槽催殺，紅如接
走俥九平八，則馬6進8，同樣馬也作包架可反擊佔優，但
以下尚有馬8進7捉雙相和車包聯手催殺兇招，黑反更優。

26. 後炮進一　…………

紅進後炮邀兌，無奈之舉。紅如俥九平八？？則包9平
5，以下紅有兩種不同選擇：①俥八進九？將5進1，傌五退

三，馬8進7，相一退三，馬7進8，俥八退六，包5平9！仕五退四，包9進3，仕六進五，象5退3，俥八平二，馬8進6！俥二退一（若仕五退四???則車5進3，帥五平六，車5平4殺，黑方速勝），馬6退7，相三進一，馬7退6，相一進三，馬6進4，後炮平六，卒9進1！演變下去，黑兵種齊全，多士後又將有過河邊卒參戰，易走；②俥五退三（吃包），馬8進7，相一退三，馬7進8（若車5平7??則俥八進三，馬7進5??前炮平五！象5退3，炮五退四，包5平7，俥八平五，將5平4，炮七平六！變化下去，紅反多子大優），俥八進三，包5平9！黑馬包在紅右翼底線有攻勢佔優。

　　26.………… 馬8進6！！！

　　紅進俥騎河，棄炮絕妙！先棄後取，掌控局面。黑如硬先走包7平3??則炮七退三！包9平3，俥五退七，車5進3，俥九平七，馬8退6，相一退三，馬6進4，俥七退八，車5平2，俥八進六，車2平1！俥七平八，士6進5。變化下去，黑雖淨多邊卒易走，但雙方大子等、仕（士）相（象）全，容易戰和。

　　27. 後炮平三　包9平5！　　28. 炮三平四　車5進2！

　　29. 俥九平八　馬6進8！　　30. 俥八進九　將5進1

　　31. 俥八退一　將5退1　　　32. 炮四退二　馬8進7

　　33. 俥八退五　………

　　黑方車馬包轟兵，殺俥，臥槽輪番上陣，大有迅雷不及掩耳之勢和大有「炸平廬山」之威！令人擊節稱快，讓人大飽眼福。現紅俥頻繁叫將，是一種巧妙緩解用時緊張的常用手段，但不能無止境地使用下去。現紅退俥兵行線牽制黑中

路車包，實屬無奈。紅如徑走相一退三？則包5平8！黑反有攻勢，雙相會厄運難逃，定要落敗。

33. ………… 馬7退9！

黑馬踩邊相，內衛被破，防線撕開，紅防守更難，頹勢難挽了。黑由此開始由優勢轉化為勝勢了！

34. 炮七平八 馬9進8 35. 炮四進一 馬8退7

36. 俥八平六 車5退2？

黑退中車捉左炮，過急！同樣運車，黑宜車5平8為上策，紅如續走俥六平五，則車8進4，仕五退四，車8平6，帥五進一，車6退2！俥五平三，象5退3，炮八平五，卒9進1！變化下去，紅殘仕缺相，黑又將有過河邊卒參戰，優於實戰，完全可加快取勝進程。

37. 炮八退二 卒9進1 38. 炮四退二 士6退5

39. 炮四進二 卒1進1 40. 俥六平七 車5平8！

黑挺起雙邊卒，下完中士固防後，一切子力調整到位，現卸中車棄包，立即操刀，老謀深算，先棄後取，撞開九宮，追回失子，最終為大鬧九宮、活擒紅帥奠定基礎。

以下精彩殺法是：俥七平五，車8進6，仕五退四，車8平6！帥五進一（若炮四退二？？？則馬7退5得俥後黑勝定），車6退2（棄中包後黑車連續砍仕殺炮，已勝利在望了）！俥五平三，馬7進6，相五退三，車6平2，帥五退一，馬6退7，炮八進二，卒9進1，炮八平五，馬7進9，兵七進一，卒9平8，兵七進一，馬9進7（黑連續平車捉炮，渡邊卒，進邊馬的精湛殘局造詣，再次令人大開眼界。現黑又大膽棄馬踩殺底相，直逼九宮，勝勢已成，穩操勝券了）！兵七平六，馬7退6，帥五平四！車2平4，俥三平

四，馬6進8，帥四進一，將5平4（攻不忘守，黑勝無疑）！炮五退五，車4進1！俥四平八，卒8平7！黑巧用車馬冷著，緊扣紅中炮和帥，現平卒逼宮，中炮難逃，形成黑車馬雙高卒士象全對紅俥炮雙高兵單仕的必勝局面。紅方見大勢已去，只好含笑起座，城下簽盟了，黑勝。

　　此局雙方一開戰就進入了「遲到的」左巡河炮對右中象的對壘。雙方剛步入中局後，當紅在第11回合補右中仕要與黑方決一雌雄之機，黑方果斷拋出包2進1最新攻殺「飛刀」後，雙方迅速揮車，平包，躍馬步入激戰。就在紅補左中相，雙方兌去肋俥車之機，紅卻在第17回合走炮八退一打馬失守前沿而留下後患。以後雙方先後兌俥馬殺兵卒，黑又巧妙進馬棄包，炸中兵殺俥，策馬臥槽又殺邊相，儘管在第36回合黑退中車捉炮過急，但黑方還是在「晚節」中利用機遇速挺雙邊卒後，妙手棄中包後又殺底仕追回失子而大佔優勢。最終黑用車馬冷著，平車欺炮，棄馬踏相，渡卒逼宮的精湛殘棋造詣，封殺紅帥，令人讚歎不已。

　　這是一盤佈局在套路裡徐圖進取；中盤搏殺黑拋出新攻殺利劍後一路雄風、一鼓足氣、一擊中的、一拼輸贏、一馬當先、一車到位、一卒助戰、一舉制勝的為這一傳統戰術增添了耳目一新的攻守內容且一笑到最後的精彩殺局。

第72局　（蘭州）王小武　先負　（上海）黃杰雄

轉巡河炮七路俥右俥退窩心對左包巡河渡7卒7路馬左車騎河

1.炮二平五	馬8進7	2.俥二進三	卒7進1
3.兵七進一	車9平8	4.俥八進七	馬2進3

　　這是2011年5月27日慶祝上海解放62周年象棋友誼賽的一盤精彩廝殺。雙方以中炮七路傌對屏風馬左直車互進七兵卒開戰。紅如改走俥一平二搶出右直俥，旨在伸右俥過河，形成中炮過河俥對屏風馬左直車互進七兵卒陣式，則可參閱本章「孫浩宇先勝郝繼超」之戰。

　　5. 俥一平二　………

　　紅先亮出右直俥，屬當今棋壇主流變例之一。紅如俥一進一，則可參閱本章「柳大華、金海英先負許銀川、黨國蕾」之戰；紅又如傌七進六，則可參閱本章「程進超先負郝繼超」之戰；紅再如改走炮八進二，則可參閱本章「聶鐵文先勝申鵬」「伍霞先負唐丹」「趙鑫鑫先勝張欣」之戰。

　　5. …………　　包8進2

　　黑伸左包巡河，不給紅進右過河俥機會，屬當今棋壇流行著法。黑如包8進4，則紅有3種不同選擇：①傌七進六，以下黑又有士4進5和象3進5兩種變化，結果前者為雙方和勢甚濃；後者為黑雖追回失子，但過河卒被滅，仍雙方均勢。②俥二進一（高起右俥，準備避開黑封鎖，左移出擊），象3進5，俥二平六，以下黑又有士4進5和馬7進6兩路變化，結果前者為紅化解黑反擊後仍持先手，後者為在對攻中紅佔優。③炮八平九（平左邊炮成五九炮陣式，可參閱本叢書《五九炮對屏風馬短局殺》），象3進5，俥九平八，車1平2，俥八進六，以下黑又有包8退3和包2平1兩種變化，結果前者為紅反多兵易走，稍好；後者為紅右俥左移後，既擺脫封鎖，又對黑右翼構成一定威脅。黑如士4進5，則可參閱下局「黃杰雄先勝張曉磊」之戰。

　　6. 炮八進二　象3進5　　7. 兵三進一　………

　　紅挺三兵邀兑，意在兑兵後可使左炮右移來智守前沿。
紅如傌九進一，則車1平3，兵三進一，卒3進1（若包2退
1？兵三進一，包2平8，傌二進五！馬7進8，兵三平二，
紅傌換雙後，反紅易走；黑又若徑走卒7進1？？則炮八平
三，紅方易走），兵三進一，象5進7〔若卒3進1？？則兵三
平二，卒3平2，傌七進八，以下黑有兩種選擇：（a）車8
進4？傌二進五，馬7進8，傌九平七，變化下去，紅反佔
優；（b）馬3進2？傌八進六，演變下去，紅反易走〕，兵
七進一，包8平3，傌二進九，以下網戰黑方又流行過兩種
變化：①包3進5？仕六進五，馬7退8，傌九退一（若傌七
進六？則馬3進4，變化下去，黑勢開朗，易走），包3退
1，傌九平七，馬3進4（若包3平2？則傌七進六！演變下
去，紅勢不錯，穩佔優勢），以下紅又有炮五進四和炮八平
五兩路變化，結果前者為紅雖少兵殘相，但有空心中炮略
優；後者為黑反易走佔先。②馬7退8（回馬踩傌，保留巡
河包威力）？傌七進六，馬8進7，傌三進四，以下黑又有
士4進5、象7進5和象7退5三種變化，結果前者為紅多中
兵略先易走，後兩者均為紅方佔優。

　　　7.…………　士4進5　　8.傌七進六　卒7進1
　　　9.傌三退五　包8進2　　10.炮五平三　卒7平6！

　　紅雙傌馳騁：左傌出擊，右傌回防讓路，黑趁勢渡7
卒，進左包，寸士不讓後，紅現中炮打黑左馬，旨在引誘黑
進7卒捉炮，伏打中兵抽右傌落入陷阱，筆者敏銳地看到了
這步套棋蒙著假象，不中圈套，而是平7卒越過險灘，意味
著紅卸中炮的失策。黑如想抽傌改走卒7進1？？則炮三進
五！包8平5，傌五進三，車8進9，傌三退二，車1平3。

變化下去，紅雖少雙兵，黑有過河卒參戰，但黑不但沒抽到俥，反而丟失一馬後少子被動，速落下風，得不償失！

11. 傌六進七　馬7進6！

黑左馬盤河，我行我素，運籌帷幄，從長計議，儘快出子，是一步未雨綢繆、剛柔相濟的好棋！黑如惜卒急走卒6進1??則傌五進四！包8平5，俥二進九，馬7退8，兵九進一，車1平4，俥九進三！包5平9，傌四進二，包9退2，傌二進一！車4進3，炮三平七，卒5進1，俥九平二，馬8進9，炮八進二！車4進4，炮七進一，車4退3，俥二平五！至此，黑中卒難逃後，紅將會形成反擊攻勢而大優。

12. 炮八平四　車8進5　13. 相七進五 ………

紅補左中相固防，無奈之舉。紅如俥九平八？則包2進4，炮三平四，包8平6，俥二進四，馬6進8，傌五進四，包2平6，俥八進七，車1平3，後炮平七，馬8退7！炮四平五（若炮四平三？則包6退4！黑足可固防，紅反無趣），卒5進1，傌七退五，馬7進5，俥八平七，車3進2，炮七進五，馬5進3，炮五平六，包6平1，仕四進五（若兵一進一？則馬3進4，帥五進一，馬4進3！黑得底相大優），包1平9！變化下去，黑兵種齊全，淨多邊卒，反先易走；紅又如傌五進四？則車8平6，俥二進三，包2進4！炮三平四（若俥九平八??則車6進1！黑反得子大優），車6進1，俥二平四，包2平6，炮四進三，車1平2！相七進五，包6平7，兵九進一，包7退3，傌七退六，車2進4！變化下去，黑雖少卒，但局勢開朗，子位靈活，易走。

13. …………　　包2進4！

14. 炮三進二　　　車8退2(圖72)

15. 俥九平七？？？　…………

黑進右包，在兵林線築成穩固「擔子包」，為以後伺機反擊擴先奠定基礎。

紅亮出左相位俥，準備下招強渡七兵擴先，敗著！完全小覷了「擔子包」的強大反彈力，正好被黑右包平3路遮頭「蓋帽」後反而落空，步入下風，陷入被動，導致左俥深陷泥潭而難以自拔。如圖72所示，同樣要亮出左直俥，紅宜徑走俥九平八為上策，局勢將會大有改觀，黑如接走包2平3（若車1平2，則俥七退六，馬6進4，炮三平六，車2平4，兵五進一，包2平3，俥八進六，馬3進4，炮六進五，馬4退2，炮六平八，馬2進4，炮四進一，馬4進2，相五退七，包8平5，俥五進三，車8進6，俥三退二，包5平1，俥二進三，變化下去，雙方子力對等，紅方足可抗衡），則俥七退六，馬6進4，炮三平六，車8平6，炮四平三，車6進2，則炮六進二，卒9進1〔若馬3進4，則炮六平一，馬4進5，炮三退一，包2平7，俥二進三！車6進1，俥八進三，車1平4，俥八平七，車4進7，俥五退七，車4進1，炮一平九！變化下去，雙方雖大子等、仕（士）相（象）全，但紅淨多

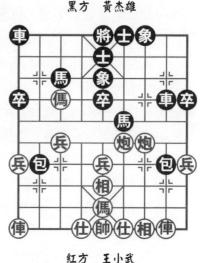

黑方　黃杰雄

紅方　王小武

圖72

雙兵佔優〕，炮六平七，包3退3，俥二進三，紅多兵易
走，優於實戰，足可一搏，勝負難斷。

　15. ………… 包2平3　　16. 兵七進一　象5進3
　17. 傌五進三　車1平4　　18. 仕四進五　車4進3！

黑速進右肋車追殺左傌，兇招！在此後得子情況下，有
利於控制住局勢的發展。黑如硬要貪走包3退3??則俥七進
五！馬6退5，炮四平五！車4進3，炮五進三，象7進5，
俥七退三，馬3退1，傌三進四！下伏炮三進二、炮三進四
和傌四退二捉殺左包、右馬、右肋車3步先手棋，紅勢反而
佔先。

　19. 炮四平七　　包8平7！

黑平左包壓傌，邀兌右俥，兇悍有力，老練沉穩，令紅
右傌一時無法出戰，左傌又深陷泥潭，難以自拔。至此，黑
勢無懈可擊，步入掌控局勢的佳境。可見紅方第15回合俥
九平七這招是成算不足，後患無窮！

　20. 俥二進六　馬6退8　　21. 兵五進一??　………

紅急進中兵，拆除「擔子包」包架，過急，又失對峙機
會。紅宜先走炮三進二捉車打左邊卒為上策，黑如續走卒5
進1，則炮三平一，馬8退6，炮一退二，馬6進7，炮一平
三，象7進5，兵五進一！馬7進5，傌三進五，包7平6，
兵一進一！紅這樣棄中兵吊住黑馬進中路保右炮後，紅右邊
兵可長驅直入，渡河參戰，變化下去，雙方雖兵卒等、仕
（士）相（象）全，大子對等，但紅勢優於實戰，足可抗
衡，勝負難定。

　21. ………… 包3平6　　22. 俥三平四　馬8退6
　23. 俥七平八　馬6進7　　24. 俥八進七　馬3退4

25. 炮四平三　馬7進5！　　26. 俥八平三　包6平3
27. 相五退七　卒5進1

黑右包左右逢源，雙馬馳騁，退守又踩中兵，直逼紅方弱點來全線發力，令紅方疲於應付，陷入困境。

紅現卸中相穩正，明智。紅如炮三進五??則包7退6！俥三進二，馬3進4！傌七進八，車4平2，俥三退五，卒5進1，傌八退九，車2平1！黑雖殘底象，但多子大優。

黑現挺中卒護馬，已全方位掌控局勢，下伏馬4進5捉死紅左傌兌著！紅將要自食其果，頹勢難挽了。

28. 炮三平二　包7退3　　29. 炮二進二　包7進6

黑左包前赴後繼，粉碎了紅平右相台炮過河從右翼攻殺黑卒林線肋車的企圖。紅雖進右炮攻車也破壞了黑棋的暗算，但現黑方還是見縫插針，趁勢飛左包轟底相反捉俥又攻炮，為最終多子入局奠定了勝機。

以下精彩殺法是：傌三進四，車4平8！俥三退七，馬4進5，傌七進五，象3退5，俥三進二，包3平5！帥五平四，車8進6，帥四進一，包5平4，傌四進三，包4平6！雙方一陣廝殺，先後兌去傌馬炮包，現黑借車馬冷著之威，及時平肋包而一包滅敵，令紅方只有招架之功，而毫無還手之力，只好坐以待斃了。以下紅如續走傌三退五???則車8退5，傌五退三，車8進4！帥四退一，馬5進6！趁車包之威，馬到成功，單騎絕塵，成黑馬後包妙殺，一氣呵成！黑方完勝。

此局雙方一開戰就進入了左巡河炮對右中象的對搏：紅棄三兵，雙傌馳騁，左傌盤河，右傌退窩心，黑渡7卒，補右中士，伸左包封俥，早早進入了中盤格鬥。就在紅雙炮齊

鳴，卸中炮，炮炸卒後補左中相之時，黑左馬盤河，左車騎河又退卒林，成過河「擔子包」之機，紅卻在第15回合走傌九平七出左相位傌後，被黑右過河包「蓋帽」困住左傌反先；當雙方兌去一傌車後，剛簡化局勢不久，紅又在第21回合過早走兵五進一而錯失對峙機會，被黑方抓住時機，揮右包左右逢源，雙馬退守又踏中兵，挺中卒飛左包炸底相，兌傌炮雙象連環，鎮中包逼紅出帥，沉左車逼帥上樓，平肋包成馬後包絕殺。這是一盤佈局在套路，雙方輕車熟路；中盤激戰，紅兩次急於求成而錯失良機，黑卻把握時機、謀子取勢、兌子爭先、棄子奪優、運子入局的經典的借底車之威，成馬後包精彩殺局。

第73局 （上海）黃杰雄 先勝 （深圳）張曉磊

轉巡河炮七路傌兌七兵對右中象士兌3卒右貼將車進1卒

1. 炮二平五　馬8進7　　2. 傌二進三　卒7進1
3. 兵七進一　車9平8　　4. 傌八進七　馬2進3
5. 傌一平二　………

　　這是2014年10月1日國慶日遊園象棋對抗賽的一場精彩決鬥。雙方以中炮七路傌右直傌對屏風馬左直車互進七兵卒拉開戰幕。由於前4盤雙方激戰成平手，故此戰格外引棋迷觀眾注目。紅先亮出右直傌，屬當今棋壇主流變例之一。紅如改走傌七進六，則黑有3種選擇：①包8平9（平左邊包亮車，為儘快出動左翼主力鳴鑼開道），傌一進一，士4進5（若車8進5，則炮八進二！車8進1，炮五平七，象3進5，相七進五，變化下去，紅勢開朗，易走），傌一平六，象3進5，傌九進一（再提左橫傌，以雙橫傌陣式來增

強進攻力量，穩正），以下黑又有車1平4和車8進6兩路變化，結果兩者均為紅反主動，易走；②包2進3，傌六進七，包2進1，傌七退六（回左傌再盤河，下伏渡七路兵佳著），包2平7，兵七進一！包8平9，兵七進一，車1平2，炮八進四，車8進5，兵五進一，士4進5，炮五平八！車8平5，相七進五，車2進3（若車2平1??則傌六進八！變化下去，紅更主動），兵七平八，車5平4，兵八平七，馬3退2，傌九平七，馬2進1，傌一平二！演變下去，紅有雙傌發威，局勢開朗，較優；③士4進5，炮八平七，包8平9，相三進一（揚右邊相，不給黑左騎河車有進5騎河脅傌的機會），車8進5，兵三進一，車8退1，傌一平二（若兵三進一，則車8平7，黑左巡河車通頭後，佈局滿意），車8進5，傌三退二，卒7進1，傌九平八，車1平2，以下紅又有傌八進六和相一進三兩種變化，結果前者為黑方略優；後者為黑雖少卒，但得紅相後可以滿意。可參閱本章「程進超先負郝繼超」之戰。

黑又如改走炮八進二，則可參閱本章「聶鐵文先勝申鵬」和「伍霞先負唐丹」之戰。黑再如改走傌一進一，則可參閱本章「柳大華、金海英先負許銀川、黨國蕾」之戰。

　　5.…………　　士4進5

黑先補右中士固防，穩健之招！目的在下招補右中象後儘快亮出右貼將車主力來爭奪攻殺空間，屬穩健型回防走法。黑如改走包8進2左包智守前沿，穩步進取，則可參本章上一局「王小武先負黃杰雄」之戰。

　　6.炮八進二　象3進5　　7.傌七進六　………

紅左傌盤河出擊，既可隨時封住黑車1平4通道，又可

伺機踩3路卒壓住黑右馬出路，是一步攻守兩利、剛柔相濟的好棋！網戰上流行過紅另外兩變，僅做參考：

①兵三進一（挺三兵邀兌，旨在左巡河炮右移反擊，屬主流變例之一），則黑方有兩種選擇：(a)卒7進1，炮八平三，包2進2，炮三進二（上一手黑高右炮巡河後有打車的先手，現紅進右相台炮壓左馬打亂了黑方反擊計畫，雙方針鋒相對，煞是好看），車1平4，俥九平八，車4進4，炮五平四（巧卸中炮後，有策俥踩車的先手），車4平7，傌三進四，卒3進1，兵七進一，車7平3，相七進五，包8進5，炮四平三，車3平7，傌七進六，以下黑又有包2平3和車8進5兩種變化，結果前者為紅方佔優，後者為紅得子大優；(b)車1平4，兵三進一，象5進7，傌七進六，包2進2（高起右包巡河，準備當紅炮五平六打車時，黑可徑走包2平4兌炮爭先。若卒3進1？則炮五平六，馬3進4，兵七進一，車4平3，兵七平六，車3進5，傌六退七，車3進2，仕六進五，紅反淨多兵稍優），俥二進六，象7進5，傌三進四（若俥二平三，則包8進4，傌三進四，包8平7，俥三平四，包2平4，雙方對峙），包2平4，傌四進六，車4進4，炮五平六，車4平2，俥九平八，以下黑又有包8平9和卒3進1兩路變化，結果前者為黑多子佔優；後者為紅雖少子，但有攻勢。②俥二進六（進右俥過河，屬老式走法，實戰效果不太理想），包2進1（屬20世紀50年代末出現的走法，旨在棄馬陷俥，力爭主動），則紅有兩種不同選擇：(A)炮五平六（卸中炮封住黑右貼將車出路，穩正），卒3進1，俥二退二，包2平3，以下紅又有兩種選擇：(a)兵七進一（棄兵搶先戰術，實戰效果不佳），包3進4，傌三退

五，以下黑又有包3退1和車1平4兩種走法，結果前者為黑有包9平7攻勢；後者為黑右翼防守薄弱，紅有強大攻勢。(b)相七進五，以下黑又有包8平9、包8進2和卒3進1三路變化，結果前者為黑方佔優；中者為紅兵種好，黑多象，雙方互有顧忌，局勢兩分，後者為雙方和勢甚濃。(B)俥二平三（紅貪得子後導致失先）？卒3進1，俥三進一，卒3進1（黑棄左馬後陷紅俥於不利位置，現黑渡卒欺炮，黑勢由此轉為主動），則紅有兩種選擇：(a)炮八退三，包8進6（伸左包佔據下二線，計畫下招走包8平7反打三路兵後捉拿紅死俥，同時不給紅傌退窩心的反擊機會，使紅子力全線陷於癱瘓），以下紅又有兵五進一、兵三進一和炮八平三3種變化，結果前者為黑方完勝，中者為黑反勝勢，後者為黑方勝定。可參閱本章「江鳴先負黃杰雄」「竺越先負黃杰雄」和「華帥先負黃杰雄」之戰。(b)兵三進一（挺三兵邀兌，屬改進後走法，效果也不太理想），以下黑又有卒3平2和馬3進4兩種走法，結果前者為黑子活躍，佔優易走；後者為紅方佔優。

　　7.…………　　卒3進1　　　　8.兵七進一　　　象5進3
　　9.炮五平七　馬3進2??　　　10.炮八平七??　………

　　雙方兌後兵卒後，紅卸中炮攻黑馬後，卻進右外肋馬邀兌，劣著！導致丟子失勢，速落下風。黑宜徑走馬3進4為上策，紅如接走炮七平六，則包2平4！炮六進三，包4進3，俥二進四，包4進1，俥二平六，包4平7！相七進五，車1平4！變化下去，黑多卒，且右貼將車拴鏈紅左肋道俥炮而反先佔優，遠遠強於實戰。

　　紅左巡河炮平七路相台捉象，錯上加錯，隨手漏著，錯

失得子機會。紅宜改走炮八進三為得子上策，黑如接走包8平2，則俥二進九，馬7退8，傌六進八！紅得子大優。

　　10. ……………　　車1平4　　11. 傌六進七　　車4進3

　　12. 俥二進四　　卒1進1　　13. 兵三進一　　包2平5

　　14. 俥二進二??　………

　　紅右俥過河於卒林線，軟著！再失良機而陷入被動。如此局勢下，紅宜徑走兵三進一先得實利為上策，黑如接著走卒5進1，則相七進五，馬7進5，兵三平四！卒5進1，兵五進一，馬5進4，後炮退一，馬4退3，前炮進二，包8進1，前炮平二，車8進3，兵五進一！雙方先後兌去傌馬炮包後，以下不管黑方是否再兌俥，紅反淨多雙過河兵佔優。

　　14. ……………　　包8平9　　15. 俥二進三　　馬7退8

　　16. 兵三進一　　馬8進7　　17. 兵三進一　　車4進4

　　18. 傌三退五　　卒5進1

　　由於此戰是決勝局，黑方在開局和中局變化上既有點脫離棋譜，又帶有相當濃厚的含有不確定因素的闖蕩性，令紅方一時有些捉摸不定，連走軟著，錯失良機。然而，黑方希望對攻，盼望局勢能變得複雜而多姿多彩，想亂中取勢、變中佔優的心態，紅方是心知肚明，故紅在佈局上以兌俥變例來對付黑方的平包兌俥，接踵而來又巧卸中炮後把攻防陣形搞得穩穩當當，勢大力沉，很有反彈力，更有後勁了。可是黑方卻求勝心切，不顧一切地猛衝狠打，不惜過河三兵直逼左馬，強勢挺中卒，直取中路，至此，形成了紅方在既不能死守，又無法對攻的凶多吉少的形勢下，只好嘗試在暗中設下了一個巧妙兌俥的陷阱，誘使黑方抽俥求勝，故不溫不火，不緊不慢地接著走。

19. 後炮進三　　　　包5進4
20. 傌五進四（圖73）　車4平5？？？

紅大膽飛後炮轟象，現又躍出窩心傌巧設圈套，妙筆生輝；黑抽俥奪勢，求勝心切，陷入泥潭，掉入陷阱。如圖73所示，黑宜冷靜一點，考慮一下，靜下心來，穩步進取地改走馬7進5為上策，紅如續走後炮平三，則象7進5，炮三退一，包9進4！炮七平九，馬2進3！黑馬包聯手，肋車助威，形成了紅很難抵擋的前所未有的空頭包的強大攻勢。紅如接走炮三平五，則包9平5，傌四進五，包5退1！帥五進一（未雨綢繆，提前上帥，無奈之舉。紅若兵三平四？？則馬5退3，傌五退三，將5平4！帥五進一，車4進1，帥五退一，前馬進5！傌三退五，馬5進7，傌五退四，車4平6！俥九進一，車6平4！成車馬包絕殺，黑勝），車4進2！帥五平四，車4退1，帥四進一（若仕四進五？？則馬3進5，帥四進一，車4平5，相七進五，馬5進7，傌五退三，車5平7，俥九進一，車7退2，相五進七，車7退1，傌七退五，車7進2，帥四退一，馬7進6，炮九退一，包5平1！兵九進一，馬6進4，帥四平五，馬4進3，帥五平四，馬3退1！黑多車必勝），馬5進7！傌五退三，包5平6，炮九平四，馬7進9，傌三進

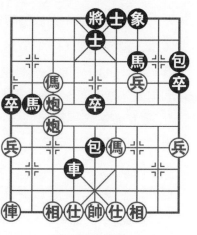

黑方　張曉磊

紅方　黃杰雄

圖73

二，馬9進7，俥二進三，將5平4，俥七進八，將4進1，
炮四平九，馬7退5！馬到成功，黑方捷足先登擒帥。

21. 俥四退五　車5平1　　22. 俥五進七　車1進2

23. 前炮平九　………

紅俥被抽後，紅即可巧妙利用俥雙炮的有利位置，關住
黑底邊車，現前炮炸邊卒，鋒芒畢露，恰到好處，妙手回
春，追回失俥，紅方陷阱設置成功！紅由此淨多底相和過河
兵步入佳境。

23. …………　馬2進1　　24. 炮九退五　馬1進3

25. 炮九進九？　………

紅在少子情況下，沉左邊炮，企圖下招走俥七退八叫殺
而追回失俥，過於樂觀，壞棋！實際上是空著，是難以實現
的。紅宜先下手為強，徑走兵三進一殺左馬逼九宮更實惠、
更厲害。

25. …………　士5進4???

黑求勝心切，過於緊張，心慌手亂地隨手揚中士，最後
敗筆！鑄成大錯，一步失足，成千古恨，功虧一簣，令人大
跌眼鏡！此時局面，黑有兩種不錯的選擇：①馬7進5！俥
七退八，馬5進3，俥八退七，包9平5！俥七進五，包5進
4！變化下去，黑雖殘底象，但兵種齊全，馬上可形成馬包
過河卒的空心包反擊攻勢，優於實戰，足可抗衡，鹿死誰
手，勝負一時難斷；②包5退1！兵三進一，包9進4，俥七
退六，包9平5，炮七平五，馬3退4！炮五平三，象7進
5。變化下去，黑雖殘象，但兵種齊全，又淨多中卒，且還
有空心中包，強於實戰，足可一拼，有望取勝。

以下精彩殺法是：兵三進一！包5退1，兵一進一，包9

退1，兵三進一！包9進1，兵三平四，士4退5，炮七退一，馬3退1（馬退邊路，敗著！宜徑走馬3退5逃離險口，積極對抗為妥）???俥七退九！包9平3（若馬1退3??則俥九退七也得子大優），炮九退六！包3退1，俥九進八！俥到成功，單騎絕塵，令黑方只有招架之功，而毫無還手之力，只好遞上降書順表，城下簽盟了。

以下黑如貪走包3平6???則炮九進六！包5平3（若誤走士5進4???則俥八進七成俥後炮絕殺，紅勝；又若錯走將5平4???則炮七進六！也雙炮底線疊殺，紅也勝），俥八進七，士5退4！俥七退六，將5進1，炮七平五，包3平5，炮五進二，包5進1，俥六退四，則黑有三變：①將5進1？俥四退六，將5退1，俥六退五！殺中包後，紅多子多相必勝；②將5平4，俥四進二，包6平8，俥二退三，包8平9，炮九平四！象7進5，俥三進一，包9進4，炮四退五！以下將形成紅俥雙炮仕相全對黑雙包單士單象的必勝局面；③包6進1???炮五平四，將5平6，俥四退六，包6平9，俥六退五，包9進3，俥五進三，士6進5，俥三進四，士5進6，俥四進六！紅俥炮同時叫殺，紅方完勝。

此局雙方一開戰就轉入了左巡河炮對右中象的精彩格鬥：當紅左俥盤河，邀兌七兵，卸中炮之時，黑在兌3卒後，卻在第9回合走馬3進2邀兌右炮錯失先機，而紅在第10回合錯上加錯地走炮八平七丟失了多子機會，以後紅又在第14回合走俥二進二再失良機。然而，紅方的連連失誤並未延續下去。紅審時度勢，靜下心來，在雙方兌俥車之機，紅連衝三兵逼黑左馬，但黑求勝心切，強攻中路，紅在既不能死守，又無法對攻的局勢下，巧設陷阱，誘黑抽俥。

果然黑在第20回合走了車4平5正中下懷，跌入陷阱，難以自拔，反被紅方順勢而為，平前炮炸邊卒追回失俥，抓住第25回合黑揚中士敗著，衝兵殺馬，兵臨城下，退俥叫殺，回炮炸馬，多子多相入局。

這是一盤佈局伊始，紅失先機；中盤廝殺，紅連續失誤後，能冷靜應對、巧設陷阱、反奪先手、反客為主、攻守有度、先發制人、一拼到底、反敗為勝的精彩殺局。

第74局　（湖南）程進超　先勝　（甘肅）梁軍

轉過河俥七路傌左邊相對平包兌俥左直車騎河右中象
互進右中士（仕）

1. 炮二平五　馬8進7　　　2. 傌二進三　車9平8
3. 俥一平二　馬2進3　　　4. 兵七進一　卒7進1
5. 俥二進六　………

這是2012年10月11日全國象棋個人錦標賽的一盤龍虎激戰。雙方以中炮過河俥對屏風馬左直車互進七兵卒開戰。紅先伸右俥過河出擊，旨在形成平炮兌車的主流變例陣式，這是紅方常有良好收穫的走法。紅如改走傌八進七，則可參閱本章「王小武先負黃杰雄」和「黃杰雄先勝張曉磊」之戰。

5. …………　包8平9　　　6. 俥二平三　包9退1
7. 傌八進七　士4進5　　　8. 傌七進六　………

至此，雙方走成了中炮七路傌過河俥對屏風馬平包兌俥右中士互進七兵卒陣式。這是當今棋壇盛行的穩健型和棋定式之一。紅如改走炮八進二，則包9平7，俥三平四，象3進5，傌七進六，車8進5，變化下去，則形成「中炮巡河炮

七路傌過河俥對屏風馬平包兌俥右中士象左直車騎河互進七兵卒」陣式。

　　8. …………　　包9平7　　　9. 俥三平四　　車8進5

　　黑急進左直車騎河，是當今棋壇最流行、最經典的和棋定式之一。那此戰黑方能如願嗎？讓我們拭目以待吧！

　　10. 炮八進二　　象3進5　　　11. 仕四進五　………

　　紅補右中仕走法，是2006年就出現過經改進後的試探型流行新戰術，至今仍長盛不衰，戰果累累。2012年11月7日在合肥舉行的全國象棋冠軍邀請賽上「蔣川先負徐天紅」之戰中紅改走過俥九進一，這一手其實是山東名手王方虎在1976年全國棋類預賽中象棋賽上首創的走法，至今仍有不少高手名將在採用，戰果不錯；紅又如改走炮五平六卸中炮走法，則可參閱本章「魏依林先負李曉暉」之戰。

　　11. …………　　車1平3

　　黑先亮出右象位車，旨在儘快拆除紅左巡河炮炮架，以減輕巡河炮的反彈輻射威力，屬改進後流行變例。黑如改走包2退1，則可參閱本章「程進超先勝張申宏」之戰。黑又如改走包2進1，則可參閱本章「孟辰先負金波」之戰。

　　12. 相七進九!　………

　　紅揚起左邊相護兵，是程大師推出的最新改進型中局攻殺「飛刀」！在2010年「北武當山杯」全國象棋精英賽上「黨斐先和趙冠芳」之戰中紅曾走過炮五平六。

　　12. …………　　卒3進1??

　　黑棄3卒過急，易遭不測而落入下風。棋諺有云「車不落險地」，黑改走車8進1先避一手，是一個不錯的選擇。紅如接走炮五平六，則馬7進8，俥九平七，卒7進1，俥四

平三，馬8進6，俥三退二，馬6進7！俥三進四，車8進3，俥三平四，車8平7！仕五退四，馬7退9，炮八退一，包2退1，俥四退二，馬9退8，俥四平一，馬8進7！仕六進五，馬7進6，俥七進三，車7退5，相九退七，車7進1，傌六進四，車3平4，傌四進二，車7平6，炮八進一，車6進1！進車拴鏈俥兵後，黑反多中象稍好，易走。

筆者在網戰曾走過針鋒相對的黑卒7進1搶攻後，紅接走傌六進七，則卒7平6，俥四退二，車8平6，炮八平四，包2進5，傌三退一，車3平2，俥九平八，包7進5，兵九進一，馬7進6！演變下去，黑雖暫時少卒，但子位靈活易走，足可抗衡，結果黑方連續追殺，殘仕破相，捷足先登，破城擒帥。

13. 傌六進五　馬3進4　　14. 俥四退三！　………

紅右肋俥退兵林線守護，屬改進後穩正走法。紅另有網戰流行過的兩變，僅做參考：①俥四進三！士5退6，炮八平二！卒3進1，相九進七，包7平5，俥九平八，包5進2，俥八進七，車3進5！俥八進二，將5進1，俥八退一，將5退1，炮五進四，馬7進5，俥八進一，將5進1，炮二進五，車3平8，炮二平四！馬4進6，俥八退三，馬5進4，俥八進二，將5退1，俥八進一，將5進1，俥八退七，馬6進7，俥八平三，車8平6，炮四平九，車6進1，兵三進一，卒7進1，俥三進二，馬4進3，兵五進一！車6平9，兵九進一，車9平5！變化下去，雙方互纏，結果弈和；②炮八平二主動兌車，也是一路不錯的選擇，黑方接走馬4退6，則俥九平八，包2退1，兵七進一，馬7進5，炮五進四，車3進4，相三進五，車3退1，炮二進二，包2進2，

炮五平八，馬6退4，炮八進三，車3平8！黑方追回失子後，紅雖多中兵易走，但局勢相對平穩，最終兌子成和。

　　14.…………　　車8退3??

　　黑退左車保左馬，空著！易落下風。同樣退左車，黑宜徑走車8退2逼中傌邀兌為上策，紅如續走傌五進三，則包2平7，兵七進一，車3進4，炮八平五，車8平2！紅如接走帥五平四，則車2平6兌傌；紅又如改走相三進一，則前包進4！演變下去，雙方子力對等，黑優於實戰，足可抗衡，以上兩者變化下去，鹿死誰手，勝負難斷。

　　15. 兵七進一　　　　馬7進5
　　16. 兵七平六　　　　馬5進4
　　17. 傌四退一（圖74）　包2退1???

　　黑退右包，成己方下二線「攔子包」防守，敗著！導致由此落入下風，陷入被動。其實現在黑子的進攻速度明顯要快於紅方，故現在最好的防禦就是進攻，如圖74所示，同樣飛包，黑宜徑走包7進5抓緊時機反擊為上策，紅如接走傌四進二，則馬4進2，傌九平七，車3進9，相九退七，馬2進3！帥五平四，車8平6！傌四進三，包2平6，炮八平七，卒7進1！炮五平七，卒7平6，後炮平四，卒6平5，炮四平七，包7平6，傌三

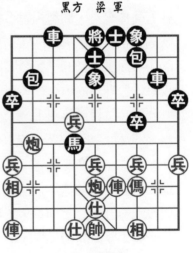

黑方　梁軍

紅方　程進超

圖74

進四，卒5平6！前炮退三！前包平1，前炮平四，卒6平
5，炮四平九，卒5進1！兵一進一，包1平2，兵六進一，
卒1進1，炮七平九，包6平9，後炮進四，包9進3，前炮
平五，卒5平6，帥四平五，包9平7，相三進五，包2平
1，炮五平八，包1退4，炮九平六，卒9進1，炮六進一，
包7平5！變化下去，雙方雖大子等、仕（士）相（象）
全，但黑多邊卒易走，強於實戰，足可一搏，鹿死誰手，勝
負一時難斷，有望握手言和。

18. 俥九平七　車3進9　　19. 相九退七　車8進4
20. 俥四進二　馬4進5　　21. 相三進五　車8平7
22. 炮八退二　卒7進1　　23. 俥四進三　卒7平8
24. 傌三退四　車7平5

　　一番兌子邀戰後，黑方多得到了雙兵，使雙方兵卒等、
仕（士）相（象）全，且各有一兵一卒已過河參戰，形成了
紅方兵種齊全，局勢相對平穩，基本分庭抗禮，防守各有千
秋的局面。一旦繼續平穩發展下去，是很有希望握手言和
的。然而，局勢的迅猛發展以及雙方的求勝心切是導致局面
攻殺迅速升溫的導火線，那究竟誰能笑到最後呢？讓我們靜
心欣賞、拭目以待吧！

　　25. 俥四平九　卒9進1??

　　黑逃左邊卒，空著！導致丟卒後步入下風。此刻，黑車
進攻是最好的防禦，黑宜徑走車5平9追回一兵為上策，紅
如接走俥九退二，則車9平4，俥九平二，車4退2！各掃去
兵卒後，雙方局勢又步入了平穩，成大致均勢。

　　26. 俥九退二　卒8進1　　27. 炮八進三　包7進5
　　28. 炮八平一　包7平9　　29. 俥九平八　………

　　雙方又各掃各的邊兵卒後，紅仍多邊兵略優，然而，黑要求和，必須再殺一兵，以求兵卒對等後尚有希望。故現紅平俥捉包，讓出進九兵通道，著法沉穩，老練之極！紅如貪走傌四進三踩「雙」???則車5平1！俥九退一，包9平1！正好完美地達到了黑方的求和願望。

　　29. ………… 包9進3　　30. 傌四進三　車5平7

　　31. 俥八進四　車7進1

　　再兌一子後，雙方形成了紅俥炮雙兵對黑車包卒的對攻，精彩的雙方互相搏殺，由此步入了機不可失、時不再來的高潮。

　　32. 炮一平五！　將5平4　　33. 俥八進一　將4進1

　　34. 俥八退一　將4退1　　35. 俥八進一　將4進1

　　36. 仕五進六　………

　　紅方不能長叫將，只好變著。紅現揚中仕，先避一手，明智之舉。紅如帥五平四??則車7進2！帥四進一，卒8進1，俥八退五，車7退1，帥四退一，卒8進1！俥八平一，車7進1，帥四進一，卒8平7！帥四進一，車7平8，俥一退二，包9平4！變化下去，黑將形成底線的車包卒左右夾擊攻勢而反客為主，佔先易走。

　　36. ………… 卒8進1??

　　開弓沒有回頭箭，兩軍搏殺勇者勝。現黑挺8路卒直逼九宮，過急之舉。黑應靜下心來，重新審時度勢後改走車7進2對搏為上策，紅如接走帥五進一，則車7平4，俥八退六，車4退2，俥八平二，車4退3，炮五退一，車4進4，帥五退一，包9平3！黑兌兵卒，連殺雙仕底相後，優於實戰，足可一拼，鹿死誰手，勝負一時難料，也有望成和。

37. 兵六進一！ ………

紅挺肋兵入卒林線，故意露出破綻，設下陷阱，誘引黑方對搏拼殺，佳著！黑方此時此刻的一瞬間，真的會中計嗎？讓我們繼續欣賞，仍拭目以待吧！

37. ………… 車7進2　　38. 帥五進一　車7退1

39. 帥五退一　卒8進1

雙方互進兵卒，強勢出擊，相互對殺，如箭在弦，一觸即發地決出勝負，僅在一步之間。精妙之極，驚險莫測，令人大飽眼福，讓人讚歎不已！

40. 炮五平六　士5進4　　　41. 兵六進一！　將4平5

42. 仕六進五　象5退3???

黑方求勝心切，硬卸中象，最後敗筆！錯失求和機會而由此一蹶不振。黑宜徑走車7進1！則仕五退四，車7退5，仕四進五，象5退3（現落底象，先打一個過門，喘口氣後，讓黑車盯住紅炮後，可確保黑方無憂，著法非常老練，精準而到位）！俥八平七，車7進5，仕五退四，車7退7，仕四進五，車7平4（叫帥騰挪殺去肋兵後，仍黑車捉炮，黑勢反客為主，有望成和）！俥七退一，將5退1，炮六平八，車4平7，俥七進一，將5進1，帥五平六，車7進4，兵九進一，車7平1。變化下去，在黑有攻勢情況下，形成了黑車和包卒左右夾擊局面，要求和，並不難！

43. 帥五平六！ ………

紅御駕親征，出帥助攻好棋！霎時間令黑方的對殺速度突然減慢了。

43. ………… 車7進1　　44. 帥六進一　車7平3

利用紅方出帥能塞相腰機會，黑方連續運車，走得非常

頑強，令人大開眼界！黑現平底車殺相，又保3路象，是一步攻守兼備的好棋！

45.俥八退一 將5退1 46.俥八平一 包9平8??

黑逃底包貪勝，又一敗招，「晚節不保」，只能敗此。黑宜繼續發揮「老兵新傳」，能發出支撐「嫩芽」反擊求和作用而逕走卒8進1沉底保包為上策，紅如接走相五退三，則車3退1！帥六退一，車3退4，俥一退三，卒8平7！俥一退五，車3平4，兵六平七，車4平3，兵七平六，卒7平6！俥一平四，車3進5，帥六進一，車3退8！下伏士6進5殺去肋兵後，雙方和勢有望。以下紅如續走俥四平三，則象3進5，俥三進七，士6進5！兵六平五，象7進5，俥三平五，車3平1！紅九路兵無法過河參戰，紅方只好飲恨成和。

47.俥一平三！ ………

紅俥佔三路好棋！既捉殺左底象，又不給8路卒平7做殺機會，是一步紅獲勝的關鍵要著！

47.………… 車3退5 48.炮六進一 車3平4??

黑平車追殺肋道炮兵，壞招！再失最後求和機會。黑宜逕走卒8平7棄卒來讓出包的退路為上策，紅如接走俥三退七，則包8退5！炮六退二，車3平4！炮六平九，車4退2！俥三進四，包8退3！黑退包於下二線，果斷棄左底象後，黑方仍還有機會守和，演變下去，遠遠強於實戰，足可抗衡。

49.俥三退二 包8平2 50.兵六進一 包2退6??

黑退包打俥，隨手劣著！加快頹勢，加速敗程！同樣退包，黑宜逕走包2退7為佳！下伏包2平4牽制紅炮先手棋，

變化下去，黑仍可周旋，尚有一線求和機會。

51. 俥三退三　包2退1　52. 俥三平五　包2平5

53. 俥五平七！　………

紅卸中俥棄肋炮，窺殺右底象叫殺，兇悍犀利，反客為主！令黑棋立即陷於被動挨打、難以自拔的困境。紅勝利在望了。

53. …………　象3進1　54. 俥七平八　包5平3

黑硬卸中包解殺，實屬無奈。黑如4平3?? 則帥六退一，車3退1，俥八進六，象1退3，炮六平五！包5進5，俥八退二，車3平4（若貪走車3平5??? 則俥八平七，象3進1，俥七平九，士6進5，俥九進二，士5退4，俥九平六絕殺，紅速勝），俥八平五，士6進5，俥五進一！將5平6，炮五平四！（因紅下伏炮四退六勝招）以下硬逼黑方兌炮後，紅俥兵必勝無疑。

55. 俥八進六　包3退2　56. 俥八退三　卒8平7

57. 兵九進一　士6進5　58. 兵九進一　………

紅巧渡九路兵參戰，形成紅四子歸邊，壓境攻殺勝勢。但紅也可徑走俥八進二！則士5進6，炮六平八，將5平6，炮八退五，卒7平6，仕五退六，車4平6，俥八進一，象7進5，則兵九進一，車6進1，兵九進一，象5進3，俥八平九！包3平5，兵九平八，車6進1，俥九退二，包5進4，俥九平六，包5平7，炮八進三，包7退2，俥六退一，車6退1，炮八退二。

以下黑有兩種選擇：①車6平5，兵八平七，變化下去，紅俥炮雙過河兵有勝機；②車6平1，仕六進五，車1進3，帥六退一，車1進1，帥六進一，包7進6，炮八平

七，車1退1，帥六退一，卒6平5，仕六退五，車1進1，炮七退二！紅傌炮雙過河兵必勝黑車包單士單象。

58. …………　　車4平1

黑車殺邊兵，實屬無奈。黑如卒7平6？則兵九進一！紅傌炮雙過河兵4子壓境後，黑也頹勢難挽，厄運難逃了。

59. 炮六平五　　士5進4　　　60. 炮五退三　　車1進2

61. 傌八平五　　將5平6　　　62. 兵六進一！　將6進1

紅沉肋兵催殺，「老兵」欺包，精妙絕倫，必得子勝定。

黑進將棄包避殺，無奈之舉。黑如包3進1逃炮？？則傌五平四，包3平6，炮五平四，士4退5，傌四平五！黑如接走士5進6？？？則兵六平五殺，紅勝；黑又如改走包6平8，則傌五進二！下伏兵六平五殺招，紅也完勝。

63. 兵六平七　　象1退3　　　64. 相五進七　　卒7平6

65. 炮五退一　　車1進2　　　66. 帥六退一　　卒6平5

67. 仕六退五　　車1平5　　　68. 傌五進三　　象7進9

69. 傌五平七　　車5平6　　　70. 傌七退一　　將6退1

71. 傌七退一　　車6退6　　　72. 炮五平九　　將6進1？？

紅「老兵」殺包後，傌又掃去底象，儘管黑卒兌雙仕後，黑車盯住紅炮固防，足可周旋，但紅傌炮勢大力沉，現借雙傌拴車士之機，紅立即巧卸中炮於左邊路，準備炸士破象，笑到最後！

然而，黑仍「晚節不保」，隨手進將，再丟求和機遇。黑宜徑走士4退5邀兌傌，保中士為上策，紅如接走傌七進二，則將6進1，炮九進六，士5進4，傌七退二！將6平5，炮九退一，車6進3，傌七平六，車6平3，炮九平一，車3平5！黑車將鎮中路，紅難成「海底撈月」而有望弈

和。

以下精彩殺法是：炮九進五，象9進7，炮九平六（飛炮炸士，一炮滅敵，黑已難逃滅頂之災了）！將6平5，俥七進一，將5退1，俥七進一，將5進1，炮六退五，車6平4，帥六進一，車4進4，俥七退一，將5退1，俥七退三，象7退5，俥七平五，將5進1，俥五退三，將5平6（宜車4退4尚可周旋）？帥六平五（也可徑走俥五進五殺中象後也必勝），車4退1，炮六平八，車4退3，俥五進四！至此，雙方形成紅俥炮單相對黑車單象的必勝局面（讀者可自行演弈一下妙手取勝之道來提高殘棋功力），紅勝。

此局雙方一開戰就看到了「晚到」的左炮巡河與右中象的爭奪：就在紅補右中仕，揚左邊相拋出攻殺「飛刀」之時，黑亮出右象位車出擊，早早地進入中局搏殺之機，黑卻在第12回合走卒3進1過早棄卒落入下風，在第14回合又走車8退3，錯失良機；然而更糟糕的是在第17回合雙方兌俥馬後紅有過河兵易走的情況下，黑卻走包2退1退守後陷入被動。以後黑又在第25回合走卒9進1再落下風，在第36回合走卒8進1過急而再失良機，在第42回合走象5退3，在第46回合走包9平8，在第48回合走車3平4，在第50回合走包2退6加速敗程。最終黑在第72回合進將更是墜入深淵而被紅俥炮聯手，「老兵」發威，殺包反先，棄邊兵活炮，棄雙仕換卒，俥炮滅士象，最終形成紅俥炮相勝黑車象局面。這是一盤雙方均在俥（車）炮（包）兵（卒）形勢下，紅方因時因地、因勢因敵而異地搶先故意露出破綻，引黑方對攻；紅又在雙方幾乎是和定情況下，以小利誘敵，再伺機攻敵，最終紅乘亂取勝的「馬拉松」式的「利而誘之，亂而

取之」精彩殺局。

第75局 （上海）黃杰雄 先勝 （杭州）竺越

轉巡河炮七路傌渡三兵對屏風馬右中象左包巡河退右包左移

1. 炮二平五　馬8進7　　　2. 傌二進三　馬2進3
3. 俥一平二　車9平8　　　4. 兵七進一　卒7進1
5. 炮八進二　象3進5　　　6. 傌八進七　包8進2

這是2012年7月1日慶祝中國共產黨建黨91周年網戰象棋友誼賽的一盤「短平快」精彩廝殺。雙方以中炮巡河炮七路傌對屏風馬右中象左包巡河互進七兵卒拉開戰幕。黑方以屏風馬左包巡河陣式，是應付紅中炮巡河炮的一種最基本常用方，如果雙方攻守正常，無明顯大錯，往往可收到平分秋色的戰果，紅勝不易，黑輸也難。另一種車1平3，出右象位車的走法，可參閱本章「聶鐵文先勝申鵬」「趙鑫鑫先勝張欣」「伍霞先負唐丹」和「孫浩宇先負申鵬」之戰。

7. 兵三進一　包2退1

黑先退右包，準備伺機左移反擊，屬改進後主流變例之一。黑如改走士4進5補中士固防，則可參閱本章「王小武先負黃杰雄」和「黃杰雄先勝張曉磊」之戰。

8. 俥二進一　………

紅高起右直俥，準備左移出擊，明智的選擇。紅如兵三進一？則包2平8，俥二進五（若俥二平一？？則象5進7，變化下去，黑子力活躍，多卒易走，而紅勢被動失先，局勢呆滯易遭襲擊），馬7進8！兵三平二，車1平2，俥九平八，車2進4，傌三進四。演變下去，紅俥兌馬包後有過河兵參戰，略先易走，但黑有雙車，反擊機會甚多，足可一搏，謀

和也不難。

8. ………… 包2平7

黑右包左移至7路，旨在邀兌7卒反擊，正著。黑如卒7進1？則炮八平三，以下黑有車1平2和卒3進1兩路變化，結果兩者均為紅方佔優。

9. 兵三進一　　　包7進3

10. 傌三進四（圖75）　車1平2？？？

黑亮出右直車，敗著！錯失對攻機會而落入下風。如圖75所示，黑宜士4進5為以後伺機出右貼將車做出準備為上策，紅如接走傌七進六（若俥九平八？？則車1平4，傌七進六，卒3進1，炮五平六，包7平4，演變下去，黑優易走），則卒3進1，兵七進一，包8平3，俥二進八，馬7退8，傌六進五，馬3進5，傌四進五，車1平2，炮八平五，包3平1（若誤走包3平5？？則傌五退三，象5進7，前炮平三，紅得子大優），相七進九，包7平5，前炮平三，車2進6。變化下去，在雙方對攻中，黑勢優於實戰，尚有機會，足可抗衡。

11. 俥九平八　車2進4

12. 傌七進六　包7平5

黑平象台包於中路邀兌，意在減輕中路壓力。筆者在網戰上看到過黑車8進3，則兵七進一，車2平3，傌六進

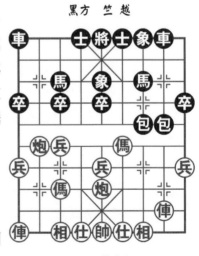

黑方　竺越

紅方　黃杰雄

圖75

五，馬7進5，傌四進五，馬3進5，則炮八進五，象5退3（若士4進5？則炮八平九，紅方佔優），炮八退三，包7平5，俥二進三，象7進5，兵五進一，包5進3，相七進五，士6進5，俥二退一，車3平6，仕六進五，卒1進1，俥二平五，車6平7，兵五進一！包8平5，俥八平六，包5平4，俥五進三，車8平5，炮八平五！演變下去，黑雖多卒稍好，但雙方大體均勢，結果戰和。

13. 兵七進一！　………

紅棄兵欺車，精妙之極，平添複雜驚險，同時設下圈套，構成絕妙陷阱！能奏效嗎？讓我們靜心欣賞！

13. …………　車2平3　　14. 炮八進四　車3進1

紅棄七兵引車離開後，現伸左炮進下二線，試圖左移佔位後偷襲黑右翼薄弱底線，是一步思謀遠處、勿貪眼前的好棋！

黑右車進相台捉傌，硬逼雙方兌子來迅速簡化局勢。黑如改走車8進1窺左炮反擊，則可參閱下局「黃杰雄先勝江鳴」之戰。

15. 傌六進五　馬7進5　　16. 傌四進五　包5進3

黑搶先飛中包邀兌，明智之舉。黑如貪走馬3進5？？？則炮五進三，車3退1，炮八進一，士4進5，炮八平九！以下伏俥八進九和俥二平六雙俥聯手殺招，紅必勝無疑。

17. 傌五進七！　………

紅傌踩右馬，形成紅俥傌炮三子歸邊攻勢，是一步獲勝要著！紅如隨手貪走相七進五？？則馬3進5，相五進七，包8平5，俥二平五，包5進4，仕六進五。雙方大量兌子後，兵卒等、仕（士）相（象）全，大子基本相等，和勢甚濃，

但這是紅方不願看到的。

17.………… 包5平8?? 18.俥二平六！ ………

黑卸中包，棄包打俥，意要用雙包兌右俥，劣著！導致被紅方俥傌炮聯手破城。黑宜徑走車3平4先棄後取，尚可支撐，紅續走相七進五，則車4退3，炮八進一，象5退3，傌七進六，車4退1！俥二進三，象7進5，俥二平五，車8進2，炮八平九，士6進5，俥八進九，士5退4，俥八退二，車4平1，俥五進三！車8平5，俥八平五，將5平6（若貪走車1平5???則俥五平六，車5進5???俥六進二，將5進1，俥六平五，將5平6，俥五退六！殺士抽車紅勝），俥五平四，將6平5，炮九平八，車1平2，炮八平九，車2退1。變化下去，黑雖殘士缺象，但雙方大子、兵卒對等，黑勢優於實戰，可以抗衡。

紅方抓住戰機，右俥佔左肋催殺，不給黑用棄包兌紅右俥機會而大佔優勢，紅由此步入佳境。

18.………… 士6進5 19.俥六進七！！ 將5平6

紅進左肋俥塞象腰叫殺，黑出將避殺，實屬無奈。黑如士5進4???則炮八進一，士4進5，俥六進一！借傌炮之威，沉俥絕殺，紅速勝。

以下精彩殺法是：炮八進一，將6進1，傌七進六，將6進1，炮八退二！象5進7（若士5進4???則俥六平四也殺，紅勝），俥六退一，象5退7，俥六平五！成俥傌炮聯手，借傌炮之威絕殺，紅勝。

此局雙方一開局就進入了左炮巡河與右中象的對壘：紅進七路馬挺三兵，黑伸左巡河包又退右包地雙包齊鳴；紅高右直俥兌三卒，黑右包左移炸三兵反擊。就在紅右傌盤河出

擊，不給黑7路包炸右底相之機，黑在第10回合走車1平2落入下風；當雙方步入中盤廝殺後，爭奪精彩激烈：紅棄七兵捉車，黑車殺兵欺傌；紅左炮搶佔下二線，黑左象台包鎮中路；紅雙傌踩中卒左馬，黑中包兌紅中炮；當紅在第17回合不殺黑中包而傌踩黑右馬搶攻之時，黑卻接走包5平8導致被紅方俥傌炮妙手聯合，破士殺象，一氣呵成！

　　這是一盤佈局雙方循規蹈矩，鬥智鬥勇，黑亮右車出錯，落入下風；中盤搏殺各攻一面，疾如流星，黑又急於打俥，陷入困境，反被紅方抓住戰機，俥傌炮聯手，借傌炮之威，踏底士殺中象破城擒將的「短平快」精彩殺局。

第76局　（上海）黃杰雄　先勝　（鎮江）江鳴

轉巡河炮渡三兵雙傌盤河對屏風馬左包巡河右中象退右包

1. 炮二平五　馬8進7　　2. 傌二進三　車9平8

3. 俥一平二　包8進2　　4. 兵七進一　卒7進1

5. 傌八進七　馬2進3　　6. 兵八進二　象3進5

　　這是2014年1月1日元旦室內遊園象棋對抗賽的一場你死我活的龍虎激戰。雙方以中炮巡河炮七路傌對屏風馬左包巡河右中象互進七兵卒拉開戰幕。黑補右中象固防，旨在儘快開出右象位車，屬當今棋壇主流變例之一。黑如象7進5，則兵三進一（邀兌三兵，活通右傌通道），包2退1（若卒3進1？？則兵七進一，卒7進1，兵七進一！變化下去，紅搶先發威易走；又若卒7進1？？則炮八平三！演變下去，紅勢開朗，子位靈活，好走），俥二進一，則黑方有兩種不同選擇：

　　①包2平8，俥二平四，後包平7（若卒7進1？則炮八

平三，變化下去，紅反易走），以下紅又有俥四進七和兵三進一兩種變化，結果前者為在紅雙俥炮對黑馬雙包局勢中，紅多兵略優；後者為雙方局勢相對平穩。②包2平7，兵三進一，包7進3，傌三進四，車1平2，俥九平八，車2進4，炮八平九（若傌七進六？則士6進5，演變下去，黑勢更為穩固），車2進5，傌七退八，以下黑又有士6進5和卒3進1兩種變化，結果前者為紅雖殘相，但多中兵後子力靈活，略先；後者為紅淨多中兵，易走，稍好。

　　7. 兵三進一　　包2退1　　　8. 俥二進一　………

　　紅高起右直俥佔據下二線通道，可儘快發揮右俥左移的反擊作用，不給包2平8打擊右俥機會。紅如兵三進一，則包2平8，俥二進五，馬7進8，兵三平二，車1平2，炮五退一，車2進4，傌三進四。近年網戰流行過黑包8平1、包8平5、包8平6、包8平7四路雙方各有千秋的不同走法，本書「中炮巡河炮對屏風馬左包巡河」章節均有過詳細介紹，可參閱。

　　8. …………　　包2平7　　　9. 兵三進一　………

　　紅先挺三兵邀兌，易引起雙方針鋒相對攻殺。筆者在網戰曾走過紅傌三進四，則卒7進1，傌四進六，車1平3，以下紅有兩變：

　　①傌六進四，包7平6，炮八平三，包8平7，俥二進八，包7進5，仕四進五，馬7退8，俥九平八，演變下去，紅雖丟相，但子位較為靈活，易走，結果雙方兌子後弈和；

　　②俥九平八，車8進3，傌七進六，卒7平8（棄卒得相展開反攻）！俥二進三，包7進8，仕四進五，包7平9，傌六進七，車3進2，傌六進五，馬7進5，炮八進二拴住黑中

馬追回失子後，雙方成對攻局面，結果雙方大量兌子成和。

　9. ………… 　　包7進3　　10. 傌三進四　車1平2

　11. 俥九平八　車2進4　　12. 傌七進六　包7平5

　黑鎮中包邀兌，硬要由兌包來緩解中路壓力。筆者在網戰中曾應對過黑士4進5?? 則兵七進一，車2平3，炮八進五，馬3退2，俥八進九，士5退4，結果紅勝。可參閱本書中「黃杰雄先勝季石」之戰。

　13. 兵七進一　車2平3　　14. 炮八進四　車8進1

　黑高起左直車窺視左過河炮，不給其右移反擊機會。黑如改走車3進1逼紅傌邀兌，則可參閱上局「黃杰雄先勝竺越」之戰。

　15. 俥八進七（圖76）　車3進1

　黑也進右象台車騎河捉殺雙盤河傌，無奈之舉。如圖76所示，黑徑走包5進3?? 則相七進五，車8平4，傌四進二，以下黑方有兩種不同選擇：①車3平8?? 俥二進四，馬7進8，傌六進八，馬3退2（若馬3退5?? 則炮八進一！紅反速勝），傌八進九！下伏傌九進八踩馬後，紅反多子大佔優勢；②馬7進8?? 傌六進八，馬3退2，傌八進九，車3平4，仕四進五，後車進1，俥八平六，車4退2，傌九進七！馬2進4，俥二進四！卒3

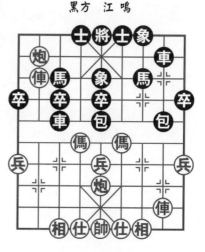

黑方　江鳴

紅方　黃杰雄

圖76

進1，俥二進一，士4進5，俥二平五！車4平3，炮八平六，車3退1，炮六退六，車3平1，俥五平一！變化下去，紅多子多中兵，已穩操勝券了。

16. 傌六進五　　馬7進5

黑策左馬邀兌，明智之舉！黑如貪走車3平6？？？則傌五進七！包5進3，俥二平六，車8平3（若誤走士6進5？？則炮八平二白得黑左車後，紅方勝定），炮八進一，士4進5（若錯走車3退1？？？則俥六進八絕殺，紅速勝），炮八平九，士5進4，俥六進六，車3進1（另有兩變：①若士6進5？？？則俥八進二，黑如接走車3退1？？？則俥八平七，士5退4，俥六進二！紅勝；黑又如改走士5退4？？？則俥六進二絕殺紅勝。②黑方又若徑走馬7退5？？？則俥八進二！馬5退3，俥八平七！將5進1，俥七退一，將5退1，俥六進二，將5平4，俥七平五！借傌之威，俥鎮中路絕殺，亦紅勝），俥六平七！士6進5，俥八進二，士5退4，俥七平六，象5進3，俥六進一！下伏俥八平六殺招，紅勝。

17. 傌四進五　馬3進5　　　18. 炮五進三　車3退1

19. 炮八進一　士4進5　　　20. 炮八平九　將5平4

黑出將避殺，實屬無奈。黑如誤走士5進4？？？則俥八進二，將5進1，俥八退一，將5退1，俥八平二白得黑車後紅勝定。

21. 俥二平八　車3平5　　　22. 前俥進二　將4進1

23. 前俥平七　車5進2　　　24. 相七進五　包8平3

25. 俥七退三！　………

紅雙俥發威，令黑方慌不擇路，疲於應付；現紅退七路俥窺馬視包讓出殺路，再令黑方防不勝防，顧此失彼，厄運

難逃！

　　以下精彩殺法是：包3進5，仕六進五，馬5進3，相七退五，馬3進2！俥八平六，士5進4，俥七進二，將4退1，俥六進六，將4平5，俥七平二！紅白得車又殘士必勝。以下黑見紅可御駕親征，出帥就殺，只好含笑認負，紅方完勝。

　　此局雙方一開局就展開了左巡河炮對右中象左巡河包對決：紅先兌三兵，雙俥出擊，雙傌盤河發威，黑右包左移炸兵，右車巡河，反架巡河順包，互不相讓，雙方敢打敢拼，步入了中盤廝殺。紅借棄七兵引右車上右象台讓路後，紅進左炮於黑方下二線，又引誘黑左車追殺，紅進左俥追右馬之時，黑只好進右車捉左盤河傌，被紅方抓住戰機，巧兌中路馬卒，以「天地炮」的兇猛攻勢，棄中炮沉俥，退七路俥捉包，回中相殺包，左肋俥砍士，七路俥殺車，最終上演了紅多子多仕活擒黑將的一場「短平快」精彩殺局。

第77局　（鎮江）江鳴　先負　（上海）黃杰雄

轉巡河炮七路傌過河俥對屏風馬右中士象高右包
進左包於下二路

1. 炮二平五	馬8進7	2. 傌二進三	車9平8
3. 俥一平二	卒7進1	4. 兵七進一	馬2進3
5. 傌八進六	士4進5	6. 炮八進二	象3進5
7. 俥二進六	包2進1		

　　這是2014年1月1日元旦室內遊園象棋對抗賽的一場精彩廝殺。雙方以中炮巡河炮七路傌過河俥對屏風馬右中士象高起右包互進七兵卒拉開戰幕。紅先伸右俥過河，屬當今棋壇主流變例之一。紅如傌七進六，則可參閱本章「黃杰雄先

勝張曉磊」之戰。

黑高右包於卒林線，下伏挺３卒打俥邀兌七兵的先手棋。黑如包８平９，則俥二進三（若俥二平三，則車８進２，傌七進六，馬３退４，傌六進四，車１平３，變化下去，雙方局勢複雜，變化繁多，紅反不易掌控局勢），馬７退８，俥九進一，包２進２，俥九平二，馬８進７，兵三進一。以下網戰黑曾有兩路流行走法：①車１平４，兵三進一，車４進７，傌三退五，卒３進１，兵七進一，包２平７，兵七進一！包７平３，相七進九（若兵七進一貪馬，則馬７進６！黑反棄子後有攻勢），馬７進６，俥二進二，演變下去，紅多過河兵參戰有攻勢，反先較優；②卒７進１，炮八平三，馬７進６，俥二進六，車１平４，炮五平四，變化下去，紅方主動，易走。相比之下，黑高右包於卒林，這一20世紀50年代出現的老式走法，其計畫是要棄馬陷俥，爭奪主動權，老譜翻新後，黑能如願嗎？

　　8. 俥二平三?? ………

紅平右俥壓馬，貪圖得子後，將導致失先，易遭被動。以往網戰流行過紅炮五平六（卸中炮欲封住黑出右貼將車道路，相對要穩健些），則卒３進１，俥二退二，包２平３，則紅有兩種不同選擇：①相七進五，以下黑又有包８平９、包８進２和卒３進１三種變化，結果前者為黑方佔優；中者為黑多象，紅兵種全，雙方互有顧忌，局面兩分；後者為在雙方互纏中黑方得力，易走。②兵七進一（棄子搶先），包３進４，傌三退五，包３退１（若誤走車１平４??則炮八平六，包３退２，炮六進七！包３平８，前炮平九！變化下去，黑右翼防禦薄弱，紅將有強大攻勢而反先易走），兵七進一，以下

黑又有包8平9和馬3退1兩種走法，結果前者為黑有包9平7攻勢反先，後者為紅追回失子後反先。

8. ………… 卒3進1！　　9. 傌三進一　卒3進1！

紅傌殺馬後處於尷尬位置，當黑3卒過河捉炮，使紅左翼子力受制後，黑勢開始轉為主動易走，也令黑設置「陷阱」成功！

10. 炮八退三 ………

紅左炮退於己方下二線，實屬無奈。紅如兵三進一？？？則卒3平2！傌七進八（若兵三進一？則卒2平3後，變化下去，紅更被動，不利反擊），車1平4，兵三進一，車4進5，傌八退七（若傌八進七，則車4平3！紅傌難逃，立即失子，黑反大優），車4平7，傌七退五（若傌九平八？？則車7進2，傌八進六，包8進7！演變下去，黑雙車包在紅右翼底線有攻勢佔優易走），包8進4！傌九平八，包2進3！黑雙包齊鳴，過河形成了「擔子包」後子力活躍，子位靈活，局勢開朗，黑勢非常看好。

10. ………… 包8進6！！！

黑抓住機遇，左包搶佔下二路，以下伏包8平7退打三路兵後捉拿紅右死傌，同時還不給紅退窩心傌機會，使紅方子力霎時間陷入了全線癱瘓。黑巧設圈套成功後開始步入佳境。

11. 炮八平三 ………

紅左炮右移，搶佔三路，不給黑左包平7路反擊機會，無奈之舉。紅如改走兵五進一，則可參閱下局「竺越先負黃杰雄」之戰；紅又如改走兵三進一，則可參閱本章「華帥先負黃杰雄」之戰。

11. ………… 馬3進4 12. 兵三進一 卒3進1

13. 傌七退九 ………

紅左傌退邊陲避捉，明智。紅如傌七退五？則包2進3，兵三進一，車1平3，兵九進一，車3進4，兵三平四，馬4進5，炮五進四，將5平4，相七進五，馬5退6！變化下去，紅左俥、窩心傌和右炮被封鎖，黑多過河卒參戰，局勢開朗，反而加速獲勝進程。

13. ………… 馬4進2（圖77）

14. 炮五進四??? …………

紅飛中炮貪卒，敗著！加速陷入絕境而敗走麥城。如圖77所示，紅宜先走仕六進五未雨綢繆固防中路為上策，黑如續走車1平4（若馬2進4??則炮五平六！變化下去可守住九宮一時不會被攻破），則炮五平六，卒3進1，炮六退二，卒7進1，俥三退三！演變下去，黑雖多過河卒直逼九宮，但紅俥智守前沿，在被動中尚有機會繼續抗衡，一時不會落敗。

14. ………… 車1平4

15. 兵三進一 ………

紅渡三兵殺卒反擊，無奈之舉。筆者在網戰上也曾看到過紅相七進五??則馬2進4（若車4進3??則炮五平八！兌去右炮後，紅反易走），以下紅方有兩種選擇：①俥

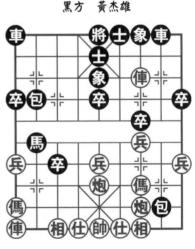

黑方　黃杰雄

紅方　江鳴

圖77

九平七??包8平1！俥七進三，包1進1！相五退七，包2進6（雙包齊鳴，鎖死底線大佔優勢）！相三進五，車8進8，俥三進四，車8平7，俥四退六，車7平4，仕四進五，前車退2，俥三進二，前車進3（亦可走前車平3！則帥五平四，車4進9，仕五退六，將5平4！俥三平一，車3平5，俥一退三，卒7進1，相五進三，包2平4，帥四進一，車5平1，演變下去，黑也多子多雙士佔先，易走），仕五退六，車4進9，帥五進一，將5平4！俥三平四，士5退6，相五退三，車4退1，帥五進一，卒7進1！變化下去，黑多子又有過河卒助戰而大佔優勢，結果黑勝；②仕四進五??包8進1，相三進一，包8平9，帥五平四，車4進3！炮五平八，車8進9，帥四進一，車4平6，仕五進四，車8退1！炮八退五，包9平1，得俥後，形成黑車馬包過河卒四子壓境而最終黑操勝券！

15. …………	馬2進4	16. 仕六進五		包2進5！
17. 仕五進六	馬4退3	18. 炮五退一		車4進7！
19. 兵三平四	將5平4！	20. 仕四進五??		………

黑方不失時機，連續策馬臥槽，右包點下二路捉炮邀兌，回馬欺中炮，進肋車砍仕，現御駕親征，出將叫殺，令紅方措手不及，慌不擇路，疲於應付，顧此失彼，現補右中仕固防，又一敗筆！導致紅帥難逃滅頂之災。紅宜徑走相七進五不給黑肋車沉底和右包左移的反擊機會為上策，黑如續走卒3進1，則俥九平八。以下黑如硬走包2平6，則俥九進七，車4平3，俥八平六，馬3退4，俥三退一，卒1進1，俥三平六！車3退5，炮五平六！變化下去，紅追回失子後局勢開朗，強於實戰，足可抗衡，有望反先佔優；黑又如改

走車4進1，則炮三平八，包8平2，俥三退三，車8進3，俥三平七，卒3進1，傌三進四，車8平4，炮五平六！車4平3，兵四平五！紅卸中炮佔左肋道「蓋帽」叫將後，現鎮中兵固守，雙方雖互纏，但紅有傌九進八和前兵進一兩步反擊力甚強的先手棋，紅足可抗衡，勝負一時難料。

20. …………	包8平5!	21. 帥五進一	車4進1
22. 帥五進一	包2平7!	23. 傌三進四	車4退1
24. 帥五退一	包7平1!		

黑雙包齊鳴，炸仕轟炮，又左右逢源，殺傌再催殺，令紅方只有招架之功，而毫無還手之力，只能坐以待斃、束手就擒了。紅如接走一直未出動的左路俥九進一??則車8進8！帥五退一，車4進2！黑雙車左右夾殺，黑勝；紅又如改走俥三退六??則包1平7，俥九平八，馬3進2，傌四進二，包7退7，相七進九，馬2進3！帥五平四，包7平6，兵四平三，車8進3，帥四平五，車4進1，帥五進一！車4平6！借出將之威，成黑車馬冷著殺招，黑勝。紅再如徑走傌四進二？則車4進1，帥五進一（若帥五退一???則車4進1，帥五進一，馬3進4，帥五平四，馬4退5！兵四平五，車8進4，俥九進一，車8進4，帥四進一，車8平1，後兵進一，車4退1，俥三退四，車4平6，帥四平五，車1平5！黑利用將於4路線之威，妙平雙車，擒帥入局，紅方完勝），馬3進4，以下紅有兩種選擇：①帥五平四??馬4退5，兵四平五，車8進4！俥三退五，車8平5，兵五進一，車5平6，帥四平五，車6進4！俥九進一，車4退1！黑勝；②炮五平六??車4平5，帥五平四，車5退2！俥三退四，車5平7，帥四平五（若帥四退一???則車7平6殺，黑

勝），車7進1！也成車馬冷著絕殺，黑勝。

此局雙方一開戰就步入了左巡河炮與右中象之爭：在紅右直俥過河之時，黑亮右包於卒林之機，紅卻在第8回合走俥二平三貪得左馬而跌落陷阱。就在黑方抓住機遇連衝3卒欺炮，左包又點相腰，3卒逼俥退守，右馬直奔臥槽步入中盤廝殺之機，紅卻又在第14回合走炮五進四貪殺中卒而陷入絕境，被黑方亮右貼將車棄卒，退臥槽馬欺中炮，進右包成「擔子包」，車包連砍雙仕，出將進車飛包炸俥炮，最終車馬冷著破城殺帥。這是一盤紅在佈局貪馬深陷泥潭；中盤搏殺又貪中卒，急於求成，陷入困境；黑反運子爭先、謀子取勢、兌子擴優、棄子破殺的「短平快」精彩殺局。

第78局　（杭州）竺越　先負　（上海）黃杰雄

轉過河俥巡河炮七路俥對屏風馬右中士象高右包急渡3卒

1. 炮二平五	馬8進7	2. 傌二進三	車9平8
3. 俥一平二	馬2進3	4. 兵七進一	卒7進1
5. 俥二進六	士4進5	6. 炮八進二	象3進5
7. 傌八進七	包2進1	8. 俥二平三??	卒3進1！
9. 俥三進一	卒3進1！	10. 炮八退三	………

這是2012年7月1日慶祝中國共產黨建黨91周年網戰象棋友誼對抗賽的一盤精彩對決。紅左炮退己方下二線避捉，無奈之舉，旨在不給黑左包過河發威反擊機會。筆者在網戰中也曾走過紅兵三進一，則馬3進4（軟著！宜卒3平2，則可參閱上局「江鳴先負黃杰雄」之戰中第10回合注釋）？傌三進四，馬4進6，炮八平四，包8進7，俥九平八，包2平3，炮五進四（飛炮炸中卒，棄傌搶先，爭取攻勢佳

著）！車8進3，炮五平三，包3進4，炮四進四，象7進9，俥八進六！象5退3，俥三平一（殺邊象下伏炮三進三抽車兌招）！車8退3，兵三進一。紅俥炮連連進逼，黑車象節節退守，至此，紅淨多過河兵和底相，局勢開朗，反先易走，逐步進入佳境，結果紅多兵多仕相獲勝。

10. ………… 包8進6! 11. 兵五進一 ………

黑伸左包塞堵相腰，不給紅退窩心俥反擊機會，還下伏包8平7再退2打三兵得死車兌招！兇悍犀利！

紅急進中兵，意用中炮盤頭俥從中路殺出一條反擊血路來，能奏效嗎？讓我們靜心欣賞、拭目以待！紅如改走炮八平三，則可參閱上局「江鳴先負黃杰雄」之戰；紅又如改走兵三進一，則可參閱下局「華帥先負黃杰雄」之戰。

11. ………… 卒3進1! 12. 俥七進五 包8平7

黑方不失時機，衝3卒逼左俥盤中路，現又平左包倒窺視三兵，欲炸兵捉拿紅右俥，兇猛有力，大開殺戒的好棋！黑如貪走卒3平4?? 則兵五進一！卒4平5，俥三進五，卒5進1，炮五進三，馬3進5，俥三進一，車8進3，俥三平四！至此，紅右俥逃離虎口，黑反無趣，雙方雖子力對等，但紅卻反客為主，有中路攻勢，佔優，易走。

13. 俥五進七 包2進3

黑伸右包到兵林線避捉，屬穩健型下法。筆者也曾大膽走過黑包7退2棄右包打紅右俥的著法，以下紅接走俥七進八，則車1平3，俥三平五，象7進5，相三進一，卒3平4，俥九進二，車8進4，俥九平七，卒7進1！炮八平七，車8平2，炮七進六，車2退1，仕四進五，包7平8！至此，黑雖殘底象，但5個卒俱全，且淨多雙過河卒參戰而大

優，結果黑勝。

14. 俥三退一　包7退2　　15. 俥三平四　包7進3

16. 仕四進五　包7平9　　17. 帥五平四 ………

黑連續飛包轟兵炸底相，又平至邊路大開殺戒，令紅方疲於應付，只好出帥避抽俥。紅如改走仕五進六??則卒7進1！炮八平三（若俥四平三??則卒7進1！變化下去，紅更難應對），卒7進1，炮三進二，包2平7！俥四平三，車8進9，帥五進一，車8退1！帥五退一，車1平2！借左邊角底包之威，黑雙車呈左右夾殺勝勢，紅帥反厄運難逃。

17. ……………　卒7進1　　18. 兵五進一　卒7進1

19. 傌三退一　車1平4　　20. 兵五進一　包9平4！！

雙方各攻一面，疾如流星。黑連挺7卒過河驅傌，紅連衝中兵頂卒窺象，就在紅右傌屯邊，黑亮出右貼將車之時，紅進中兵殺卒，無奈之舉。紅如炮五平六???則卒3進1！炮六進四，卒5進1！傌七進五，卒3進1，炮八進一，車8進9，帥四進一，車8退1！帥四退一，卒7進1，傌五退三，卒7進1！帥四平五，卒7平6！傌三退二，車8進1，傌二退三，車8平7，仕五退四，車7平6！連殺傌仕後黑完勝。

黑現飛底包炸仕，一包滅敵兇招！包鬧九宮後，紅勢凶多吉多，城池被破，勢不可擋！黑方由此步入佳境。

21. 俥九進二　　車8進9

22. 帥四進一　　包4退1

23. 仕五進六　　車8平5(圖78)

24. 兵五進一??? ………

在黑包炸底仕逼紅左邊俥進左邊相台之時，黑左車和右

肋包左右逼帥上樓後，又在鎮底線中車追殺紅中炮的關鍵時刻，紅卻急進中兵砍中象「催殺」？其實此時紅中炮已名存實亡了。如圖78所示，紅宜俥四退四保中炮先逃過一劫，避其被殺為上策（若炮五進三？？？則車4進5！俥四退一，馬3進5，傌七進八，包4平9，炮八平一，卒7進1，仕六退五，卒7進1！帥四進一，車5平8！炮五退三，車8退4！傌八進七，將5平4，俥九平六，卒3平4！俥六進一，車4進1，炮五平六，車4進1，仕五進六，車8進2！借過河7路卒之威，進車絕殺，仍黑方完勝）。黑接走卒7平6，則俥四平三，馬3進5，傌七進五，車4進3，俥九平八，以下黑方有兩變：①包2進2，俥八退一，包4平9，俥八進八，士5退4，仕六退五，車5平8，傌五退四！卒3平4，俥八退六！演變下去，黑雖多過河卒和士象，但紅勢優於實戰，可

以周旋；②包4平9，炮八進二，卒3平2，俥八進一，車4進4，俥八進六，車4退7〔若誤走士5退4？？？則炮五進四，象5進7（如錯走士6進5？？？則俥三進七，捷足先登，紅勝），炮五退六！士6進5（若貪走象7進5？？？則傌五進六！傌炮同時叫殺，也紅勝），俥三平六！紅炮妙抽雙車後，必勝〕，俥八平六！將5平4，傌五退四！變化下去，黑雖多雙士中象，但雙方

黑方　黃杰雄

紅方　竺　越

圖78

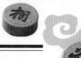

大子、兵卒對等，紅勢優於實戰，尚有機會周旋。

　　以下精彩殺法是：車5退2！兵五進一，士6進5，俥九平八，車4進6，炮八進二，卒3平2，俥八平七，卒7進1（黑雙車雙過河卒左右夾擊，紅右邊俥又在黑右肋包口，黑方優勢已開始轉向勝勢了），傌一進三，車5平7！傌七進五，車4平8，帥四平五，車7進1！帥五進一，車8平5，帥五平四，車5進2！黑棄7卒兌傌後，連續五步大顯雙車神威，把老帥逼入死角！現中車不吃傌而是佔據紅九宮花心作包架，一步滅帥！以下紅如續走仕六退五，則車7退1！黑勝；紅方又如改走俥四進三？則士5退6，傌五進四，將5平4，俥七進五，車7平6！黑也捷足先登、擒帥入局。

　　此局雙方一開始就捲入了左炮巡河對右中象的決鬥：紅進七路傌，過河俥貪左馬，左巡河炮退回己方下二線，黑高右包，連衝3卒脅炮，伸左包於紅方下二線，早早進入了中局廝殺：紅連挺中兵，左傌盤頭躍出，黑雙包齊鳴右包佔兵林線，左包轟兵炸相站於紅右翼邊角發威。就在雙方攻勢如火如荼，攻守有度，互相大開殺戒之時，紅卻在第24回合走兵五進一殺中象後一蹶不振，被黑方車殺中炮，巧兌右炮，棄7卒兌傌，雙車發威，中車作包架，棄車擒活帥。這是一盤紅在開局貪馬落入圈套；中盤廝殺，黑雙包齊鳴，雙車發威，雙卒助戰，最終棄花心車破城的精彩殺局。

第79局　（昆山）華帥　先負　（上海）黃杰雄

轉巡河炮七路傌過河俥殺左傌對屏風馬右中士象
連衝3卒殺兵

　　1. 炮二平五　　馬8進7　　　2. 兵七進一　　卒7進1

3. 傌二進三　車9平8　　4. 俥一平二　　馬2進3

5. 炮八進二　象3進5　　6. 傌八進七　士4進5

7. 俥二進六　包2進1!　　8. 俥二平三??　卒3進1!

9. 俥三進一　卒3進1!　　10. 炮八退三　包8進6!

11. 兵三進一　………

這是2015年2月20日春節網戰象棋友誼賽首輪的一場格外引人注目的精彩決鬥。雙方由於前4局各二勝二負打成平手，故一開局，雙方就以中炮巡河炮過河俥七路傌對屏風馬右中士象高右包連衝3卒棄左馬進左包拉開戰幕。紅現進三兵邀兌，旨在儘快通活紅過河右俥出路，企圖逃過一劫。紅方真的能如願嗎？讓我們拭目以待吧！紅如改走兵五進一，則可參閱上局「竺越先負黃杰雄」之戰；紅又如改走炮八平三，則可參閱本章「江鳴先負黃杰雄」之戰。

11. …………　卒3進1　　12. 傌七退七　………

紅左傌入邊陲避殺，無奈。紅如誤走傌七退五??則包8平2！俥九進一，卒3平2，變化下去，黑多子多過河卒大佔優勢。

12. …………　　包8平7

13. 傌三進四　　車8進3(圖79)

14. 炮八平五???　………

紅左炮鎮中反擊，敗著！導致紅勢由此一蹶不振，跌入低谷。如圖79所示，同樣平左炮紅宜走炮八平四靈活多變為上策，黑如接走車1平4，則俥九平八，車4進3（若改走車4進5？則俥八進六，車4平6，炮四平七，馬3退4，炮五進四，包7平1，變化下去，黑雖兵種全，有過河卒易走，但紅足可抗衡；而黑這步棋如不飛包打傌，貪走卒7進

1??則炮五平三！包7退5，
俥三退一，車8平7，俥八平
三！變化下去，黑多過河卒參
戰，紅反多子佔優），炮四進
二！車4進2（若車4平3??則
傌四進六！車8進2，相三進
一，車3進1，傌六進七，車3
退2，俥八進六！變化下去，
黑雖多過河卒，但紅多傌炮反
客為主呈勝勢），俥八進六，
車4平6，炮四平七，卒7進
1！炮五平三，車6平3，炮七
進四，車3退3，俥八進三，

黑方　黃杰雄

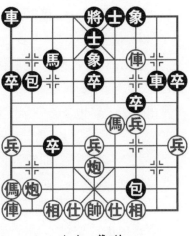

紅方　華帥

圖79

士5退4（若車3退2??則俥八平七，象5退3，俥三退三！
象7進5，炮三平五，演變下去，紅多子反優，易走），俥
三平四！卒7進1，炮三平七。變化下去，紅多子反先，足
可抗衡，勝負一時難斷。

14.…………　車1平4　　15.俥九平八　車4進3

16.後炮平七　馬3退1　　17.俥八平九　………

紅左俥回原位保傌，無奈之舉。紅如逃俥三進一??則
車8平6！傌四進三，卒7進1，俥八進四，包7平1！以下
黑伏包1進1肋車殺左底仕和卒3進1壓炮逼宮兩步先手棋，
黑反得勢多雙過河卒參戰大佔優勢。

17.…………　車4進2　　18.傌四進三　………

紅傌進卒林，實屬無奈。紅如誤走傌四退三???則包7
退3打死三路過河俥而大佔優勢。

18. ………… 卒7進1　　19. 炮五進四　車8平7
20. 俥三退一　包2平7　　21. 相七進五　卒7平6
22. 俥九平八　………

紅亮出左直俥，擺脫困境，明智之舉。紅如傌九退
七？？卒3進1！炮七平九，將5平4！仕六進五，卒3進1！
變化下去，黑也多子多卒，且有雙過河卒參戰，可穩操勝券
了。

22. ………… 前包平1　　23. 俥八進九　車4退5
24. 俥八退一　包7退2　　25. 俥八退七　包1進1！
26. 仕六進五　………

紅揚中仕，穩正。紅如誤走俥八退一？？？則車4進9，
帥五進一，車4平2！白得紅俥後，黑多車馬過河卒必勝；
紅又如硬走相五退七？？則車4進9！帥五進一，將5平4，相
七進五（若錯走俥八平九？？？則車4平5！帥五平四，包7平
6，炮五平四，車5平6，帥四平五，車6平5，帥五平四，
卒6進1！下伏卒6進1殺招，黑反速勝），卒3進1，炮七
平六，車4平3，下伏車3退1邀兌俥兇招，邀兌俥後，黑馬
雙包雙過河卒必勝無疑。

26. ………… 車4進8　　27. 俥八平九　包1平2
28. 俥九退一　包2平6！

黑用飛包炸仕、強破內衛的殺法，黑方由此已勝利在望。
以下精彩殺法是：仕五退四，車4平3，兵九進一，馬1
進3，炮五退一，卒3平4，炮五平二（硬卸中炮無奈，因黑
下一步有車3退4殺中炮後的必勝手段），卒4平5！再掃中
兵後，紅見此刻的黑方已淨多馬雙過河卒和中士時，深感大
勢已去，只好搖頭起座，含笑認負，黑勝。

　　此局雙方開戰伊始就步入了左巡河炮與右中象的纏鬥：當黑高起右包於卒林窺視紅過河右俥時，紅在第8回合貪馬竟然走俥二平三闖下了大禍後，始終難以彌補，而被黑方得勢不饒人，得子不讓步地強渡雙卒壓傌殺兵，雙車搶佔卒林攻守兼備，車殺傌邀兌又得邊傌，兌炮得仕炸開九宮，最終多馬士雙卒擒帥入局。這是一盤黑在開局抓住紅俥貪馬心態，連連進逼、節節推進、咄咄攻勢、絲絲入扣、有勇有謀、有膽有識、可圈可點的精彩殺局。

第80局　（西安）柳天　先勝　（泰州）李澤一

轉巡河炮七路傌兌三兵對屏風馬左包封俥右中象平包兌俥

1. 炮二平五	馬8進7	2. 傌二進三	車9平8
3. 俥一平二	馬2進3	4. 兵七進一	卒7進1
5. 傌八進七	包8進4		

　　這是2012年8月7日全國象棋少年賽男子甲組的一場龍虎大戰。雙方以中炮七路傌對屏風馬左包封俥互進七兵卒拉開戰幕。用左包封俥，在當今棋壇大賽中多已不用，在網戰中就更少見了。近來，網戰流行較多的是黑包2進2，則炮八進二，象3進5，俥二進六，包8平9，俥二進三，馬7退8，俥九進一，車1進1，俥九平二。以下黑有兩種選擇：①馬8進7，傌七進六，包2平4，以下紅又有俥二進三和馬3退5兩種變化，結果前者為黑兵種齊全，多卒易走，佔優；後者為紅雖殘相，但有過河兵參戰，可以滿意，略優。②馬8進7，兵三進一！卒7進1，炮八平三，馬7進6，炮五平四，以下黑又有兩種選擇：（a）車1平4（車佔右肋道，穩健），以下紅還有相三進五和傌三進四兩種變化，結果前者

為紅子力佔優，易走，後者為雙方局勢平穩；(b)車1平7（平車捉炮，加強左翼攻防力量），相七進五，以下黑還有車7進3、馬6進7和包2平5三路變化，結果前者為紅反多兵略好，中者為紅方佔先，後者為紅反佔優。

6.炮八進二　象3進5

黑補右中象，儘快開通右翼主力，屬當今棋壇主流變例。黑如象7進5！則兵三進一，卒7進1，炮八平三，包2進4，炮五平四，車1平2，相七進五，士6進5，俥三進四，馬7進8，俥四進六，車2進4（伸車捉俥，棄右馬意在搶攻），俥六進七，馬8進7，仕六進五，包8進1，俥二平一，包8進2！俥七進六，包2進3！炮四平三，車2進4！下伏車8進8！成黑雙包沉底，雙直車佔據紅下二線窺殺中仕兇招，至此，黑雖棄子，但已得攻勢，有反彈力易走。

近年來網戰也流行過黑象7進5，則俥九進一，車1進1，俥七進六，車1平4，炮五平六。黑有兩種不同選擇：①車4平6，炮六平七，以下黑又有車6進6和卒3進1兩種變化，結果前者為紅子力靈活佔先，後者為紅多兵佔優；②車4平8，俥九平四，包2進2，以下紅又有俥二進一、俥二平一和兵五進一3路變化，結果前者為黑方易走；中者為雙方大體均勢；後者為紅多相，黑有過河卒參戰，成互纏局勢。最終以上兩變的結果均為雙方戰和。

7.兵三進一　包8平7

黑平左包兌俥，壓馬窺殺底相，屬改進後主流變例之一。在2010年11月19日第16屆亞洲運動會象棋賽男子組第7輪吳貴臨與吳宗翰之戰中黑曾走過卒7進1，則炮八平三，包2進4（成雙包過河陣式。若士4進5？？則俥九平八，包2

進4，俥三進四！變化下去，紅反易走），俥九平八，包2平3，炮三進二，包8平7，仕六進五，車8進9，俥三退二，車1平2，俥八進九，馬3退2，炮五平三，卒9進1，相七進五，馬2進4，俥二進一，包7退2，後炮進一，包3平7，俥一進三，馬7退8，俥七進六，馬8進9，炮三平一，包7平4，兵九進一，士4進5，俥三進二，馬4進2，俥二退四，包4退1，炮一平六，馬2進4，俥四進五，馬4退3，俥六進七。在無俥車棋戰中，紅淨多雙兵佔優，結果紅俥踩去雙士中象後，借中帥之威，雙俥馳騁、妙手入局獲勝。

　　近來筆者在網戰應對過黑卒3進1形成「四兵卒相見」的對攻走法，紅接走兵七進一！則卒7進1，兵七進一，馬3退5，俥三退一，卒7進1，俥一進二，車8進4，炮八退一，卒7平8，俥二進三，車8平3，俥七進六，車3進1，俥六進五，車3退2，俥五退四，馬5進3，兵五進一（急進中兵，頓使紅方棋形舒展，好棋）！車3平6，俥四退三，士4進5，兵五進一，馬3進4，兵五平六，車1平3，相七進九，包2平1，俥九平七，車3進9，相九退七，車6平2，俥三進四，馬7進6，俥二平六，包1進4，炮八進二，車2進1，俥六平九，卒1進1，仕四進五，卒9進1，俥九平七，車2進1，俥四退六，車2退3，俥七進一，車2進1，俥七平四！馬6退7，兵六進一！馬4退3，帥五平四！下伏俥四進三捉死黑左馬大佔優勢，結果紅俥俥炮兵聯手破城。

　　8.兵三進一　車8進9　　9.俥三退二　象5進7

　　10.俥二進一　包7進1　　11.俥七進六　士4進5

12. 傌一進三　象7進5　　13. 俥九進一　卒3進1

雙方兌俥車和兵卒後，各自陣形起了變化，雙方各自為政，智守前沿，引而不動，蓄勢待發，在排兵佈陣中局勢平穩。然而，紅高起左橫俥，為以後伺機右移出擊創造了有利條件。

黑挺3卒邀兌，通活右馬，明智之舉。黑如卒1進1?? 則傌六進七！車1進3，炮五平七，車1平2，炮八進三，車2退1，俥九平三！包7平8，傌七退九！車2平1，炮七進五！車1平3，相七進五。變化下去，黑雖兵種齊全，但紅勢穩固，淨多雙兵，顯而易見佔優，易走。

14. 兵七進一　車1平4　　15. 傌三進四　馬7進6

16. 傌六進四　象5進3

17. 炮八平二（圖80）　象3退5???

又是一陣傌馬兵卒邀兌，使雙方局勢進一步簡化易走了。現紅左巡河炮右移，伺機攻擊黑左翼薄弱底線，著法緊湊有力，是紅勢要反先的突破口，同時也設下了陷阱，且看黑方落哪個象固防?!

黑落3路象固防，敗著！落右象犯錯導致一蹶不振。同樣落象，如圖80所示，黑宜象7退5讓出左包退路為上策，則紅有兩種不同選擇：①炮二進五？包7退7，俥九平八，包2進2，傌四進二？車4進4，傌二進三，將5平4，仕六進五，車4平7，傌三退四，車7平6！傌四進三，車6退3，傌三退二，車6平8！炮二平四，車8進2！黑多子大優；②傌四進三，車4進4，炮二進五，象5退7，傌三退五，馬3進5，炮五進四，將5平4，仕四進五，包2平3，相七進五，車4平5，俥九平六，包3平4，俥六進五，卒1

進1，炮二退三，車5進2！炮五平一，車5平9，炮二退一，車9平1！炮二平六，將4平5，炮六進二（若炮一平五？則包4平5，演變下去，紅方無趣），士5進4，俥六進一，車1平9，炮一平五，卒1進1！至此，形成黑車包過河卒單缺士對紅俥炮仕相全的黑優局面，足可抗衡，至少有望成和。

黑方　李澤一

紅方　柳天

圖80

18. 俥九平七　車4進4

黑進右肋車巡河驅俥，明智之舉！黑方另有3種不同選擇：①馬3進2？？炮五進四！象7退9，炮二進五！象9退7，俥四進五，車4進2，俥七進八！車4退2，俥五進三！紅勝；②馬3進4？？炮五進四！象7退9，炮二進五！象9退7，俥七進七！馬4退6，俥七退一，車4平2，俥七平五，將5平4，俥五平三，包7平8，俥三進二，將4進1，俥三退三，車2進1，炮二退一，馬6退7，俥三進二，將4退1，俥三退六，士5進6，俥三平二！紅多俥炮雙相中兵勝；③車4平3？？炮二進五，象5退7，炮五進四，以下黑又有三變：(a)將5平4？俥四進六，包2退1，俥六進五！包2平4，炮二平四，車3進1，俥五退六，包4進1，俥六退八，車3平5，俥八進七！將4進1，炮五退二！紅多子多仕兵勝；(b)士5進6？？炮五退二，包7平4，俥四進五，士6退5，俥五進七！將5平4，

俥七進六，包2退1，炮五平六，將4進1，俥七退五！車3平2，俥七平六！車2平3，炮二退一，將4退1（若士5進6??? 則俥七退六！成俥後炮絕殺，紅反速勝），傌七退六，將4平5，炮二平八！紅蠶食盡淨擒將；(c)象7退5??? 則炮五退二，包7平6，俥七平八，包2平1，俥八進六，包1退1，傌四進五，包6退6（若將5平4?? 則炮二平四！將4進1，炮四退一，將4進1，炮四平九！將4平5，炮九退一！士5進4，炮九平七！紅多子多中兵多仕相必勝），傌五進三，士5進4（若將5平4?? 則炮五平三！將4進1，俥八進一，將4進1，傌三退四，將4平5，炮二退二！下伏炮三進三疊炮絕殺，紅勝），炮五平三！將5進1，俥八進一，將5進1（進中將正著！若黑貪走包6平2得俥後，則紅接走炮二退一呈俥後炮妙殺，紅勝），炮三進三！下伏炮二退二絕殺兌招，紅方必勝。

　　19. 俥七進六！　包2進7　　20. 俥七平八　包2平1

　　21. 炮五進四！　將5平4　　22. 俥八退一　………

　　紅俥退卒林，暗設兌俥多子獲勝圈套，好棋！紅如貪走仕四進五保左底仕?? 則車4平6追回失子後，黑足可抗衡，變化下去，紅方無趣，鹿死誰手，勝負一時難料。

　　22. ………　　車4進5

　　黑沉肋車殺底仕叫帥，實屬無奈。黑如誤走車4平6貪馬??? 則俥八平六，將4平5（若士5進4??? 則俥六進一！紅反速勝），炮二進五！也絕殺，紅勝。

　　以下精彩殺法是：帥五進一，包7進1（進左包空著，無奈之舉，但也別無他著，只好束手待紅兌俥入局），俥八平六，車4退6，傌四進六，士5進4，炮二平六！士6進5

（若象5退7???則俥六退五，士4退5，俥五進三！卒9進1，俥三進二，象7進5，俥二退一！紅俥踩象踏邊卒後，也多子多雙高兵勝定），炮五退一！紅巧退中炮兇招，借左肋俥炮之威，一炮滅敵，下伏俥六進四單騎絕塵兇著！紅方完勝。

　　此局雙方開局伊始就步入了左巡河炮與右中象的拼殺：紅挺三兵邀兌，黑平左包壓俥兌俥，紅進右邊俥欺包，黑進左包追俥，紅左俥盤河，黑補右中士固防，紅高起左橫俥，黑進3卒邀兌，紅右俥騎河連環邀兌，黑揚中象殺七兵，早早進入了你死我活的精彩激烈的中盤搏殺。就在紅平左巡河炮右移，準備攻擊黑左翼薄弱底線之機，黑卻在第17回合走象3退5退錯了中象而陷入困境，開始了一蹶不振。紅方即抓住機會，亮出左橫俥殺馬，棄左底仕飛炮炸中卒，妙手兌車反客為主，俥炮佔左肋道，退中炮滅敵，最終單騎掛士角絕塵擒將。這是一盤佈局在套路裡徐圖進取；中局拼殺互不相讓，黑錯落右中象跌入圈套，紅得子後不饒人，得勢更不讓人，最終俥雙炮聯手，絕塵滅敵，一氣呵成的「短平快」精彩殺局。

第81局　（廣東）許銀川　先勝　（湖北）柳大華

轉中炮巡河炮七路俥對屏風馬右中士象平包兌俥互進七兵卒

1.炮二平五	馬8進7	2.俥二進三	卒7進1
3.兵七進一	車9平8	4.俥一平二	馬2進3
5.炮八進二	象3進5	6.俥八進七	卒3進1

　　這是2012年7月18日全國象甲聯賽的一場關係到粵軍能否繼續保持本屆聯賽「領頭羊」的焦點之戰。這場精彩激

烈的比賽，原先為「仙人指路對飛象」開局，因相當精彩而被筆者調換了行棋順序，改成了「中炮巡河炮七路傌過河俥對屏風馬右中士象平包兌俥互進七兵卒」陣式，那麼究竟誰能笑到最後呢？許特大之所以選擇這個佈局，主要是因為考慮到柳特大擅長激烈的攻殺棋風，故特地在佈局階段有意把行棋節奏先穩定下來，準備徐圖進取，這樣做能真正奏效嗎？讓我們靜下心來欣賞下去吧！

黑急衝3卒，既活通馬路，又及時拆散紅方炮架，不給紅搶先走兵三進一後可獲得全盤子力俱活的滿意局面的機會。黑如車1平3，則可參閱本章「聶鐵文先勝申鵬」「趙鑫鑫先勝張欣」「伍霞先負唐丹」之戰。

　　7.兵七進一　　象5進3　　　8.傌七進六　　士4進5

　　9.俥二進四　………

紅伸右直俥巡河，旨在策應左盤河傌，及時起到支架作用，著法不曾多見。網戰流行紅炮五平六，不給黑亮右貼將車反擊機會，同時能及時調整陣形，緩下進攻節奏，以下黑方接走象3退5，則相七進五，馬3進4，炮八平九（若炮六進三？則車1平4！變化下去，黑如願以償地追回失子後有反擊趨勢），車1平4，兵三進一，卒1進1，傌三進四，包8進2，炮九平七，包2平4（至此，紅雙傌雙炮兵和黑車馬雙包卒十個子均步入兌子混戰，場面相當壯觀而精彩激烈），炮六進三！包4進3！炮六平二！卒7進1！相五進三，車8進4！俥二進五！馬7進8！雙方先後兌去俥車傌馬炮包兵卒八個子後，局勢平穩。

　　9.…………　　包8平9　　　　10.俥二進五　　馬7退8

　　11.炮八平七（圖81）　………

　　紅平左巡河炮打馬，屬改進後的先手棋，意在攻擊黑馬的同時活通左俥，是一步不錯的選擇。筆者在網戰曾走過紅俥六進五（踩去中卒，先得實利）！則馬3進5，炮五進四，包2平5，炮八平五！車1平2，相七進五，馬8進7，前炮退一。變化下去，紅多中兵，又有雙炮鎮中，佔優易走，結果多兵勝。

　　11.…………　　象3退5？？？

　　黑落象護右馬，敗著！錯失良機，導致落入下風，易遭襲擊。如圖81所示，黑宜徑走車1平4捉俥，從長計議，勿貪眼前為上策，紅如接走俥六進五，則馬3進5，炮五進四，象7進5，相七進五，馬8進7，炮五退二，馬7進6，兵三進一，卒7進1，炮七平三，車4進6！炮三平四，包9平6，俥九平八，將5平4，兵九進一，包6進3，俥三進四，包2平1，俥四退三，馬6進5，俥三進五，車4平5，俥八進九，將4進1，炮五平二，包1進3！炮二進四，士5進4。紅如接走俥八平四砍士？則包1平5，仕六進五，車5平9！紅雖多仕，但黑多雙卒，且有中包，顯而易見反先易走；紅又如改走俥八退五！則包1進4，俥八退四，包1退3，兵一進一，車5平9，炮二平一，包1平5，仕六進五，車9平7，俥八進三，卒1

黑方　柳大華

紅方　許銀川

圖81

進1！變化下去，雙方雖互有顧忌，但黑多邊卒，又有中包攻勢，優於實戰，足可抗衡，有望成和。

12. 俥九平八　馬3進4

黑右馬盤河，放棄中卒，是活通馬路的一種走法。筆者在網戰曾走過黑車1平4！則傌六進五（也可傌六進七，則車4進3，炮七進三，車4平3，炮七平一，包2平9，雙方兌子後，子力對等，局勢相對平穩），馬3進5，炮五進四，馬8進7，炮五退二，馬7進6，兵三進一，馬6退4，俥八進四，馬4進5，兵五進一，車4進5，兵五進一，車4平5，相七進五，車5退1！兵三進一，車5平7。變化下去，紅雖兵種齊全，但黑防守穩固，且兵卒等、仕（士）相（象）全，結果戰和。

13. 兵三進一　車1平3　　14. 相七進九　包2平4

15. 傌六進四　………

紅左傌騎河進取，銳意製造攻勢，意要展開對攻。網戰也流行過紅俥八進五的穩健型走法，黑接走車3進4，則俥八平七，象5進3，炮五進四，包9平5，傌六進四，卒7進1，炮五退二！雙方步入無俥車棋戰後，紅有中炮，黑7路過河卒厄運難逃，紅在穩步進取中易走，略先。

15. …………　卒7進1　　16. 傌四進二　包9平8??

黑平左包攔傌，漏著！導致白送過河卒而陷入被動。同樣平左包防守，黑不如徑走包9平7進攻為上策，往往在特定條件下進攻反而是最好的防守，紅如接走俥八進五，則馬4退6，傌三退五，包7平8，傌五進七，馬8進7，變化下去，黑淨多過河卒，佔優易走。紅如硬續走俥八平三？則馬7進8！俥三平四，卒7進1！以下黑有車3進4邀兌車和包8

平7打底相兩步先手棋，黑勢開朗，反先易走。

17. 炮五平七　車3平4　　18. 傌二退三　象5進7??

黑揚中象頂傌，讓開中路，過急，雖粗看雙方已形成平穩局面，以後黑尚有架中包機會，但利攻不利守，且黑陣形散亂，反易增加防守難度。故黑仍宜改走包8平7窺殺三路傌相為上策，紅如續走相三進五，則包7進2！變化下去，雖同樣是頂相台傌，但黑攻防跨度會更大、更易掌控。

19. 後炮平五　馬8進7　　20. 俥八進三!　………

紅俥進兵林線，不給黑右盤河馬過多的活動調整空間，這樣變化下去，黑右肋道3個大子會壅塞，紅大子的活動空間相對會擴大，且可利用的各子價值也會更大。

20. …………　馬4退6　　21. 後傌進四　包4平5

22. 傌三退四　包8退1

以上經過拼殺，雙方的內線運子，頗見功力，相比之下，在雙方智守前沿過程中，紅方陣形工穩，略佔主動，好走。

黑退左包及時，準備伺機攻擊紅右肋道，旨在試圖透過兌子來擺脫黑左翼子力不暢通的困境。

23. 仕六進五　包8平6　　24. 後傌進二　象7退9

黑退左象入邊陲，棄已保不住的中卒，實屬無奈，黑勢只好落入下風了。黑如硬走車4進3??則俥八進六！士5退4（若急走車4退3??則炮七進五！車4進3，炮七平四，士5退4，炮四退三！反得馬打車，紅方大優），炮七進五，將5進1，炮七平四，包6進4，炮四退五，象7退9。雙方兌子後，黑在丟底士後，仍要退左象，紅反兵種齊全，多相易走。

25. 傌四進五　車4進3

　　黑車進卒林線壓住中傌邀兌，正著，黑也可殊途同歸地改走包6平7！則傌二退四，車4進3，傌五退四，包5進5，相三進五，象7進5，與第28回合實戰完全一致。

　　26. 傌五退四　包6平7　　27. 傌二退四　包5進5

　　28. 相三進五　象7進5

　　雙方兌去中炮包後，局勢又趨向平穩，但此時紅多中兵，保持主動，易走，略先。

　　29. 兵五進一　馬6進8？？

　　黑進左肋馬連環，急於兌馬簡化局勢，易被紅方利用。同樣要兌子簡化局面，黑宜徑走包7平6為上策，則紅有兩變：①前傌進三，包6進6！仕五進四，馬6進5，俥八平五，車4平7，俥五進一，象9退7，雙方先後兌去傌馬炮包兵卒後，雙方兵卒等、仕（士）相（象）全，和勢甚濃；②後傌進二，馬6進5，俥八平三（若俥八平五？則馬5退3，子力對等，紅反無趣），馬7進6，俥三進一，馬5進3，相九退七，包6進4，傌二進四（若俥三平四，則車4進1，俥四退一，馬3進4，炮七平五，車4平5，俥四平六，馬4退2，俥六平八，馬2進4，傌二退四，卒1進1，演變下去，紅兵種好，黑可抗衡），車4進2！變化下去，紅雖兵種齊全，但兵卒等、仕（士）相（象）全，局勢平穩，黑優於實戰，足可抗衡，鹿死誰手，勝負一時難料。

　　30. 前傌進二　馬7進8　　31. 兵五進一！　………

　　紅方不失時機，果斷兌傌後，現可順渡中兵助戰，紅開始掌控局勢了。然而，正是這樣的控制棋，卻是許特大所擅長的，至此柳特大在不知不覺地兌子中，已步入了兌多吉少的局面。

31. ………… 馬8進6　　32. 炮七平五　象9退7

33. 相九退七　………

　　在紅渡中兵，鎮中炮窺視中象之時，黑也在躍出左外肋馬騎河來捉殺紅中相之機，這種互相攻殺的場面對各自雙方都是一種嚴峻考驗：紅方要擴大優勢，而黑方卻希望由簡化局勢求和。然而紅此刻搶先在黑方中路已完成了攻擊前的子力部署，黑方只有出將來解脫困境了。

33. ………… 將5平4　　34. 俥八進六　將4進1

35. 俥八退五　將4退1　　36. 炮五平六！………

　　紅方由先手頓挫把俥迅速調到了巡河線，為以後有效提高進攻速度創造了良好條件。現紅速卸中炮叫將，是由於此刻的中炮已不能對黑方發起有力攻擊，故透過叫將後將炮調運回後方來掩護四路俥前進出擊，是一步思路清晰、擴優反先、鬥智鬥勇、從長計議的好棋！

36. ………… 將4平5　　37. 炮六退二　馬6退7

38. 兵五平四　………

　　紅平右肋兵，明智之舉！為以後做好進攻的紐帶奠定基礎。紅如改走俥八進一？則士5退4，兵五平四，車4平5，俥八平六，士6進5，炮六平八，車5平2。變化下去，增加了紅要破城入局的難度。

38. ………… 車4平3　　39. 傌四進五！　馬7進6??

　　紅方先卸中炮退左仕角，又卸騎河中兵佔右肋道，現再用右仕角傌進中路，使子力瞬間調整到最佳位置，保持了進攻的良好狀態後，立刻使黑勢宮崩城倒。

　　黑進馬騎河窺視中相，敗筆！忙中出錯，令黑丟子落敗。黑宜先走包7平6為上策，紅如接走炮六進二，則馬7

進6，炮六平四，包6進4，傌五退四，包6進1，俥八退一，包6平3，傌四進三，車3進1，傌三進五，卒1進1。變化下去，黑優於實戰，尚可周旋，不會丟子速敗。

40. 傌五進四　包7平6　　41. 傌四進二　包6進1

42. 兵四進一！

紅方抓住最後機會連續躍傌進兵追殺黑肋包，現進兵頂包，必得子勝定。黑如接走馬6退4？？？則俥八進五！象5退3，兵四進一！士5進6，傌二退三！紅方得子後，黑見已回天乏術，只好城下簽盟。

此局雙方一開戰就展開了左炮巡河對右中象的搏殺：雖是由「仙人指路對飛象」調換了前6個回合的行棋秩序而成，雙方還是在套路裡走得有板有眼，緊湊順暢，讓人耳目一新的精彩，廝殺十分激烈：就在黑兌3卒進右中士，紅兌右直俥平巡河炮之時，雙方剛步入中盤格鬥之機，黑卻在第11回合走象3退5護馬，錯失良機，在第16回合走包9平8攔傌，又丟先機，以後又分別在第18回合走象5進7，在第29回合走馬6進8，在第39回合走馬7進6忙中出錯後導致失子敗北。這是一盤雙方佈局在套路，落子如風；中盤爭奪，紅在稍優局勢下，從長計議識大體，不慍不火極耐心地調整子力位置，使紅方在不知不覺中取得巨大優勢，最終在黑急於進攻反丟子失勢的情況下，紅謀子精準，不給黑有喘息機會，令黑方丟子後飲恨敗北的精彩殺局。

第82局　（四川）孫浩宇　先勝　（河南）李曉暉

轉過河俥七路傌巡河炮左橫俥對屏風馬平包兌俥右中士象

1. 炮二平五　馬8進7　　2. 兵七進一　卒7進1

3. 傌二進三　車9平8　　4. 俥一平二　馬2進3

5. 俥二進六　包8平9

這是2012年5月9日全國象棋甲級聯賽的一盤精彩搏殺。雙方以中炮過河俥對屏風馬平包兌俥互進七兵卒拉開戰幕。紅搶挺七路兵，是賽前預先做足功課後制訂的戰略決策，把此戰佈局要定格在進七兵的準備帶戰略性的一種以我為主的體系中的強勢打法，這是孫大師常愛用的套路之一，意在避免黑搶進3路卒後形成的屏風馬佈局陣式。

紅急進右俥過河壓包，旨在不給黑走左包封俥的反擊機會。紅如改走傌八進七，則可參閱本章「柳天先勝李澤一」之戰；紅又如要改走炮八進二，則可參閱上民局「許銀川先勝柳大華」之戰。

黑搶先平包兌俥，旨在由解拴來緩解紅方攻勢，是李大師常用的一種流行反擊戰術。黑如改走士4進5先補右中士固防，儘快開出右翼主力出擊，則可參閱本章「竺越先負黃杰雄」之戰。

6. 俥二平三　包9退1　　7. 傌八進七　士4進5

8. 傌七進六　包9平7　　9. 俥三平四　車8進5

黑伸左騎河車捉傌，是中炮過河俥七路傌對屏風馬平包兌俥佈局體系中的主流變例。如要尋求變化，黑可徑走馬7進8（啟用左外肋馬，是破紅過河俥的一種頗具反擊力的應法。由於此佈陣的黑方中路相對比較薄弱，紅易反先，故在當今棋壇實戰和網戰中，出現得不多），俥四退三，則黑有三變：①車8進2，傌六進五，以下黑又有馬3進5和包2進4兩種變化，結果前者為紅方主動，後者為紅方佔優。②象3進5，以下紅又有炮八平九和炮八平七兩路變化，結果前

者為在雙方對峙中，紅反易走；後者為黑兵種好，足可抗衡。③象7進5，炮八平七，包2進4，兵五進一，包2平7，相三進一，車1平2，以下紅又有傌九進一和兵五進一兩種走法，結果前者為紅主動易走；後者為紅飛雙邊相，陣形不正，易為黑所乘。

又如網戰曾流過黑卒7進1（棄7路卒，意圖下一手右包騎河，救擊紅方的三路線，並乘機亮出右直車與紅方爭搶先手），則兵三進一，包2進3，傌六進七，包2平7，相三進一，車1平2，傌九平八，包7進1，以下紅有炮八進五和炮八進四兩種下法，結果前者為紅優，後者為雙方均勢。再如流行於20世紀60年代的老式走法黑象3進5（補右中象有利於穩固中路防守和及時暢通右車出路，並伏黑雙車隨時可攻擊紅方騎河子力的手段，故此陣仍在當今的全國大賽上長盛不衰地為較多名將、高手們所喜用，並被不斷創新使用），則紅有3種不同選擇：①炮八平六（平左仕角炮，既讓出左傌出路，又封鎖黑右貼將車通道，這是「陳孝坤對陣王嘉良」在1979年杭州鐵路局舉行的「七省一市象棋邀請賽」上首創的），車8進5，兵三進一（若傌九平八??則車8平4，傌八進七，車1平3，炮六平九，馬7進8，傌四平三，包7進1！演變下去，黑陣形厚實，易走，足可與紅方抗衡），以下黑又有車8退1和車8平7兩種變化，結果兩者均為紅反易走，稍好。②炮八平七（成五七炮陣式，可參閱本叢書中的《五七炮對屏風馬短局殺》一書），車8進5，則紅又有兩種走法：(a)兵三進一，以下黑還有車8平7和車8退1兩路變化，結果前者為紅略好易走，後者為紅方稍先好走；(b)傌九平八驅包，車1平2，兵三進一，以下黑還有

車8退1和車8平7兩種下法，結果前者為紅多子較優，後者為紅反易走略好。③筆者在網戰曾見到過炮五平六（用卸中炮來調整陣形，同時封住黑欲出右貼將車的通道），黑接走馬7進8，則相七進五，卒7進1，俥四平三，馬8退9，俥三退二（若俥三平一??則卒7進1！殺去三兵後直逼紅三路俥相大優），包2進3，俥三退五，包2平4，俥三平六，車1平2，炮八平七，車8進8！炮七退一，車8平6！俥六平三，車6退5，俥三進三，卒5進1，俥五進七，馬3進5！下伏車6進6殺底仕叫帥兌俥兇招，黑子力靈活反先易走，結果黑多卒入局。

10. 炮八進二　象3進5

黑補右中象聯防，屬穩健型應法，至此，形成了「遲到」的中炮巡河炮過河俥七路俥對屏風馬平包兌俥伸左騎河車右中士象互進七兵卒陣式。以往在網戰上曾有棋手用黑卒3進1的攻法，則俥六進五，車8平3，炮八平九，車1平2，俥五進七！車2進1，俥四進二，包7平9，相七進九，車3平2，俥九平七，象3進5，俥七退六，卒1進1，俥六進五（踩殺中象，旨在進七路催殺）！卒1進1，俥七進五，車2平4，俥七進四，車4退5（若士5退4???則俥五進七！俥和中炮同時叫殺，紅速勝），俥五進七！車2平3，俥七退一！至此，紅方多子多邊相大佔優勢，有望轉勝勢而最終入局。黑這步挺3卒戰術的失敗，使更多的高手名將多會選擇象3進5的走法。

11. 俥九進一　………

至此形成的佈局陣形是孫大師常喜歡用的下法，其目的是要加快進攻節奏，是一路對攻較為激烈的選擇。紅如要選

擇另一路穩紮穩打的戰略手段是炮五平六封閉黑亮右貼將車出路，以後再伺機補中相來加強右翼防禦。黑如接走卒3進1，則兵三進一，車8退1，兵七進一，象5進3，相七進五（則雙方成相持局面。也可參閱本章「魏依林先負李曉暉」之戰）。網戰此招也有紅改走炮八平七，黑如接走馬3進4，則紅有俥四進二和炮六進三兩路變化，結果均為雙方對搶先手。紅又如選擇補右中仕固防戰術手段是仕四進五，可參閱本章「程進超先勝張申宏」和「孟辰先負金波」之戰。

11. ………… 卒7進1

黑強渡7卒邀兌，屬當今棋壇主流變例之一。黑如車1平4，則炮五平六，車8平4，炮八平六，車4進5，仕四進五，車4平3，俥九平八，包2進3，相三進五，車3平4，炮六平七。變化下去，紅雖少兵，但有雙俥炮攻勢，稍優易走。黑又如改走包2退1，則紅有兩種不同選擇：

①在2009年11月首屆全國智力運動會專業男子組象棋團體賽上「黎德志先勝蔣川」之戰中曾走炮五平七；②在2011年9月全國象棋甲級聯賽上「孫浩宇先勝郝繼超」之戰中改走炮五平六。

12. 炮八平九！ ………

紅平左巡河炮於邊路打車，是孫大師推出的最新試探型中局攻殺「飛刀」！在2009年11月首屆全國智力運動會男子組象棋賽上黎德志與景學義之戰中紅曾走過俥六進七，則車1平4，俥九平七（筆者在網戰上曾走過兵三進一，結果雙方形成互纏局面，最終雙方大量兌子成和），馬7進8，俥四平二，包7進5！相三進一，馬8進6，俥二退二，馬6進5，相七進五，卒7平8，炮八平二，車4進7，相一退

三，包2進7！仕六進五，車4平2，兵九進一，包2平1，仕五進六，車2進2，帥五進一，車2退5！演變下去，黑子靈活，易走，結果黑勝。紅這一招是做足功課，有備而來，要出奇制勝的。

　　12. ………… 　車1平2　　13. 炮五平八　車2平4

　　紅雙炮齊鳴，逼黑右車移位，無奈之舉。黑如包2平1??則炮九進三，卒7進1，俥九平六，以下紅伏俥四進二雙俥發威的進攻手段，黑在臨場中防守難度較大。但黑可走車2平3，不給紅企圖利用機會反先，紅如續走俥六進七，則馬3退4，炮八平七，包2進4，兵三進一，車8退1，俥四進二，包7平9，相七進五，車3進2，炮九平八，車3平2，俥九平六，包9進5，俥六平一，包9平7，兵五進一，車8平6，俥四退三，馬7進6！俥一平八，包2平3！傌七進六，車2進1！黑雖少卒，但子位靈活，紅左翼俥炮被拴，雙傌炮受制，黑優於實戰，足可抗衡，勝負一時難料。

　　14. 炮八平六　車4平2　　15. 傌六進七　馬7進8??

　　黑進左外肋馬捉俥，劣著！速落下風。黑宜徑走卒7平6棄卒邀兌俥更為積極，易走，紅如接走俥四退二，則車8平6，炮九平四，馬7進6，相七進五，包2進4，俥九平八（若兵三進一???則包2平3！紅如續走傌七退八??則馬3進4！傌八退七，包7進6，炮六平三，馬4進6！黑得子大優；紅又如改走炮六平七???則包3退3！炮七進四，包7進6！黑也得子大佔優勢），包2平7，俥八進八，馬3退2，傌三退二，前包平1！雙方步入無俥車棋戰後，子力對等，局勢平穩，黑勢強於實戰，足可抗衡，鹿死誰手，勝負難斷。

　　16. 俥四平三　馬8退9??

　　黑回馬捉俥保包，緩手，錯失良機。黑宜包2退1形成己方下二線「擔子包」更為靈活多變，紅如仍走俥三退二，則車8平7，炮九平三，包2平3！炮六平七，包7進1，傌七退六，馬8進6，相七進五，馬6進7，炮三退二，包7進5，炮七進五，車2進3，俥九平三，車2平4，傌六進四，車4進1，傌四進五，象7進5，俥三進一，車4進2，兵九進一，車4平5！兵一進一，包3進1！演變下去，紅雖多底相，但邊兵難逃，黑優於實戰，有望成和。

　　17. 俥三退二　　車8平7　　　18. 炮九平三！　包2進4？

　　紅抓住機遇，果斷殺卒兌車，至此，紅佈局成功，以淨多雙兵優勢步入中盤廝殺。

　　黑伸右包進兵林線，軟著！同樣進包，黑宜包7進2牽制紅左翼傌炮為上策，演變下去，黑反易走。

　　19. 炮三進三？　………

　　紅急於伸右炮頂包捉馬，行棋次序欠妥，宜徑走俥九平二為上策，伺機俥二進六後，紅顯而易見仍先。

　　19. …………　　　　　包2平3

　　20. 傌七退六（圖82）　包7進5？？？

　　黑飛左包炸三兵，敗著！錯失良機，導致一蹶不振而最終飲恨敗北。如圖82所示，黑宜徑走車2進7為上策，則紅有兩種選擇：①炮六平五？包7進5！相三進一，馬3進4！演變下去，紅雖多兵，但黑車馬雙包佔位靈活，有反彈力而優於實戰；②仕四進五，包7進5！相三進五，馬9進7！以下不管紅三路炮是否邀兌，黑勢開朗，優於實戰，足可抗衡，勝負難料。如圖82所示，黑也可徑走馬9退8！則炮三退一，包3平7，相三進五，車2進7，仕四進五，車2退

3！變化下去，紅雖多兵，但
俥位極差，而黑車智守前沿，
攻守兼備，以下伏車2平7邀
兌炮的先手棋，強於實戰，勝
負一時難定。

21. 相三進五　卒5進1??

黑急進中卒，劣著，又丟
機會。黑宜馬9進7逼紅邀兌
炮為上策，則紅有兩種選擇：
①炮三退四，包3平7，俥九
平四，包7平1，俥四進五，
馬7退8，傌六進四，車2進
4，傌四進二，車2平7，傌三

黑方　李曉暉

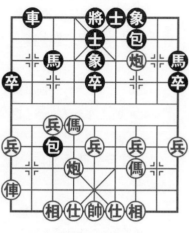

紅方　孫浩宇

圖82

進四，包1平9！演變下去，黑淨多邊卒易走，形勢稍好，
優於實戰，足可一搏，勝負難斷；②炮三平七，包3退4，
傌六進五，包3平1，俥九平四，包1進4！變化下去，紅雖
多中兵，但黑子位靈活，優於實戰，足可抗衡，鹿死誰手，
勝負一時難斷。黑也可走車2進7切斷紅方俥路。

22. 俥九平二！　車2進3

紅左俥右移，直逼黑方左翼，是一步大局觀很強的好
棋！紅主要考慮兩大目標：其一是黑方左邊馬位置甚差，其
二是黑方卒林已自行開放；現平俥後，此兩大攻擊目標必得
其一。

黑車佔卒林線，以減少紅俥右移後對黑方的攻擊強度。
黑如硬先走馬9進7??則炮三進四，包3平7，俥二進三，包
7退2，俥二進三！變化下去，紅多兵易走，仍佔優勢。

23. 俥二進六 ………

既然黑車已佔卒林線，紅進俥別馬，不給左馬出擊機會，同時俥既保三路炮，又可隨時走炮三平一炸邊馬得象反先。

23. ………… 馬3進2　　24. 兵七進一　象5進3

25. 炮三平一　象7進9　　26. 傌六進八　車2進1

27. 俥二平一！ ………

一陣兌去傌馬炮包兵後，紅淨殺一象，且兵種齊全，形勢速優。

27. ………… 車2退1　　28. 俥一平三　包7平6??

雙方兌子簡化局勢後，黑已殘象，且兵種不佳，謀和難度日益增大。在此嚴峻態勢下，黑現平左包於左肋道，又一敗筆！放活紅傌猶如雪上加霜，等於放虎歸山難逃滅頂之災了！黑宜頑強徑走車2平5從中路反擊為上策，紅如續走仕四進五，則象3進5，俥三退三，包7平6，傌三進四，車5平4！演變下去，黑車守住雙邊卒，不忘隨時護中卒，目前又有兵林線「攔子包」攻守兩利，優於實戰，尚可周旋。

29. 俥三退二　車2平5　　30. 傌三進四　象3退5

為保中卒，黑不顧一切地落象捉俥邀兌，無奈之舉。黑如車5退1，炮六進四！下伏炮六平五封住中車，捉殺中卒的先手棋，演變下去，仍紅佔優。

31. 傌四進五　象5進7　　32. 炮六進四　包3退3

黑右包退卒林，窺打中傌，暗保左邊卒，明智之舉。黑如硬挺中卒走卒5進1??則炮六平一！象7退9，炮一平九！卒5進1，兵一進一，卒5進1，兵九進一，卒5平4，帥五進一，將形成紅傌炮雙高邊兵單缺相對黑雙包低卒單缺象的

必勝局面。

　　以下精彩殺法是：俥五退三（回俥再踩高象，黑形勢危急，頹勢難挽了）！包6平1，炮六平二，將5平4，兵一進一（挺右邊兵避殺，獲勝要著！若炮二平九??則包1平9，炮九平一，包3平8！變化下去，紅俥炮高兵仕相全對黑雙包高卒雙士之爭戰線漫長，紅要獲勝難度不小，一旦走漏，立即成和），包1退2（宜走包3進3較為頑強）？炮二進三，將4進1，俥三進五，將4進1，俥五退七，將4平5，炮二退八！包1平2，俥七退六，包3平5，炮二平五，將5平6，俥六進五，卒9進1，俥五進三（鎖住黑將，又窺殺邊卒，紅勝利在望了）！卒9進1（無奈，若包2退1，則俥三退一踏邊卒後，紅中兵可長驅直入，形成紅俥炮雙高兵仕相全對黑雙包高卒雙士的必勝局面），炮五平四！卸中炮窺將，借俥拴將之威，一炮滅敵！黑如續走包5平4，則兵五進一（抽雙包要著）！卒1進1（若包2退1???則俥三退五，將6平5，俥五退七！踩雙後，必得一包紅勝），兵五進一！包2退1，兵五平四，包4平6，兵四進一！將6平5，兵四平五，將5平4，兵五平六，將4退1，炮四平六，士5進4，兵六平七，將4平5，兵七平八！紅借俥炮之威，連續六步運兵，如虎添翼，揮灑自如，滴水不漏，乘虛而入，以中兵連殺雙包的奇觀完勝黑方。

　　此局雙方一開戰就進入了「遲到」的左巡河炮對右中象的爭奪：就在紅高起左橫俥，黑強渡7卒邀兌的剛步入中盤廝殺的關鍵時刻，紅首先在第12回合走炮八平九，推出了最新探索型中局攻殺「飛刀」後，紅接著卸中炮連續追殺右車，使黑在第15回合走馬7進8速落下風，在第16回合走馬

8退9丟失成和機遇，在第18回合走包2進4進錯包而陷入困境，更糟糕的是黑在第20回合竟然走包7進5炸去三兵而導致一蹶不振。到了第21回合挺中卒更讓人匪夷所思，令人大跌眼鏡地被紅方走俥二進六不給黑左馬出擊機會後又淨賺邊象，迅速反先。然而，黑方在第28回合的嚴峻態勢下又急於求成地走了包7平6讓紅俥復活，放「虎」歸山而難逃滅頂之災。最終被紅方兌去雙車雙馬又多殺雙象後，巧運俥，妙平炮地逼將上三樓後被鎖，在不得動彈之機，退炮鎮中護俥，回俥踩殺中卒，棄邊兵，鎮肋炮，強渡中兵，如虎添翼，連走六步，妙殺雙包，神奇般地完勝黑方。

這是一盤佈局雙方在套路裡輕車熟路；中盤廝殺雖精彩激烈，當紅拋出平炮打車新招後，黑六失良機，從被動到被殺光全部大子地為我們展示如何在全盤爭鬥中能始終保持先手的典型範例和有益啟示的精彩殺局。

第83局　（湖南）謝業梘　先負　（北京）蔣川

轉七路俥高左橫俥卸中炮對屏風馬平包兌俥右中士象左車騎河

1. 炮二平五	馬8進7	2. 傌二進三	車9平8
3. 俥一平二	馬2進3	4. 兵七進一	卒7進1
5. 俥二進六	包8平9		

這是2011年9月4日全國象甲聯賽的一場「火拼」之戰。謝大師喜歡逆向行棋，這樣有些對手會很不習慣而會增加了犯錯的概率，這也是棋手通常想取勝的一種策略和方法。一旦成功，就會碩果累累。為便於讀者研究，筆者將原先逆手棋改為現在的「順手棋」介紹給大家：雙方以中炮過

河俥對屏風馬平包兌俥互進七兵卒拉開戰幕。紅如改走士4
進5，則可參閱本章「竺越先負黃杰雄」之戰。

　　6. 俥二平三　　包9退1　　　7. 傌八進七　士4進5
　　8. 傌七進六　………

　　紅左傌盤河也稱「先鋒傌」走法，這是當今棋壇中著名
的「戰略和棋」陣法之一。紅如改走兵五進一，則可參閱本
章「程進超先勝張申宏」之戰中第8回合注釋；紅又如改走
炮八平九，則可參閱本章「孫浩宇先勝郝繼超」之戰中第8
回合注釋。

　　8. …………　　包9平7　　　9. 俥三平四　車8進5

　　黑伸左直車騎河驅左盤河傌是蔣特大在本屆象甲聯賽中
的改進之著，在第14輪孫浩宇與蔣川之戰中蔣當時走馬7進
8，紅接走俥四退三，則象7進5，俥九進一，包2平1，變
化下去，局勢較為複雜，難以掌控，最終是黑勝。此時紅方
仍套用此陣，估計是做足了「家庭作業」，故蔣特大選擇進
左直車欺傌的正常變化，想必也是出乎了紅方的意料之外罷
了。

　　10. 炮八進二　象3進5　　11. 俥九進二　………

　　至此，雙方演變成中炮巡河炮過河俥左傌盤河對屏風馬
平包兌俥右中士象高左直車騎河互進七兵卒的當今棋壇流行
陣式。現紅高起左橫俥於左邊相台，伺機平八路出擊這步
「冷著」，在當今全國大賽和網戰對抗賽中出現的概率不太
高。紅如俥九進一，則可參閱本章「孫浩宇勝郝繼超」之
戰；紅又如改走炮五平六，則可參閱本章「孟辰先負金波」
之戰；紅再如改走仕四進五，則可參閱本章「魏依林先負李
曉暉」之戰。筆者曾在網戰見過紅炮五平六，黑續走卒3進

1，則兵三進一，車8退1，兵七進一！象5進3，炮八平七，馬3進4，炮六進三！卒7進1，炮六進三，包7平4！炮七平三！車8平7，相七進五。變化下去，雙方兵卒等、仕（士）相（象）全，大子基本相等，最終雙方巧妙大量兌子成和。

11. ………… 包2退1

黑退右包，形成己方下二線「擔子包」，是一步思考後不去冒進、繼續鞏固陣營的紮實棋，故從陣形上分析，此招無明顯漏洞，是可以接受的。黑如貪走卒3進1??則傌六進五！車8平3，傌五進七，車3平2，俥四進二！包7平9，傌七退六。變化下去，紅左傌順利回退，與中炮一起窺殺中象而大佔優勢。

12. 炮五平六 ………

紅現卸中炮，已晚一步，隨手漏著！易遭被動。同樣卸中炮，紅宜徑走炮五平七緊盯黑3路馬卒為上策，以後可伺機而動，準備隨時發起攻擊。變化下去，紅尚有周旋機會。

12. ………… 車8進3!

黑左車塞相腰，果斷佔據紅下二線反擊，是蔣特大推出的最新探索型中局攻殺「飛刀」！先逃離險地，不給紅方有可乘之機，以後可快速亮出右車，相互配合，互相照應，蓄勢待發！在1984年5月在武漢舉行的「三楚杯」全國象棋名手邀請賽上錢洪發與呂欽之戰中黑走過包2平3！則俥九平八，車1平2，兵三進一，車8平7，傌三進四，車2進2，炮六平三，馬7平8，相三進一，車7進1，傌六退五，卒7進1，俥四平二，馬8進6！傌五進三！馬6進7！傌三進五，馬7退5，傌五進六，包3平4，俥二退四，包7進2，

俥二平五，馬5退6，俥六進五，士6進5，黑反多子多雙卒大優，結果黑勝。

13. 俥三退五　………

紅右俥回窩心無奈，因此時紅三路線已成為黑方的攻擊目標，故紅右俥迂迴到左翼，明智之舉。紅也可徑走仕四進五伺機而動，黑如接走馬7進8，則炮六退一，車8退1，俥二平四拴住黑左翼車馬後，紅反易走，略好。

13. …………　馬7進8　　14. 炮八退三　車8退3

15. 俥五進七　卒7進1！

黑強渡7卒，暗捉右俥，又殺三兵，是一步針對紅右翼非常空虛形勢下的一招完全必要且非常及時的好棋！

16. 俥四平三??　卒7進1！

黑趁紅陣形尚未補好之時迅速發起進攻，使此時的紅方選擇頗多，故臨場紅耗去了大量時間，現右俥佔三路線劣著！由此步入下風。同樣平右俥，紅宜俥四平二形成對攻為上策，黑如接走馬8進6，則俥二退二，卒7平8，相七進五，卒8進1，兵三進一，包2平4，炮六進六，包7平4，俥九平八，馬6進4，俥八進四。雙方先後兌去俥車炮包後，黑雖淨多過河卒略優，但紅勢在以下雙方對攻中尚有反彈機會，優於實戰，足可抗衡，鹿死誰手，勝負一時難料。

黑再強挺7卒殺兵，大膽利用紅右俥佔位弱點巧妙搶渡7卒發威，兇招！紅如續走俥三退三??則車8平4！俥三進五，車4進2！黑多子大優；黑如改走馬8進6??則俥六進四跟進後，黑無後續手段，紅有反擊趨勢，易走。

17. 俥九平八　車1平2??（圖83）

黑亮出右直車於紅左炮口下，藝高人太膽「大」！忽略

了紅俥六進四的反擊手段。黑宜徑走包2平4邀兌為上策，紅如接走俥六進四，則車8平6，俥四進二，包7平6！變化下去，雙方局勢複雜，但黑可堅守，有過河卒參戰，優於實戰，足可一搏，鹿死誰手，勝負一時難斷。

18. 炮八進七??? ………

紅揮左八路炮邀兌，是紅方回房間拆棋後最懊惱的敗招！如圖83所示，紅宜俥六進四捉車窺卒，騎河反擊為上策，則黑方有3種不同選擇：

①車8平6??俥四進六！紅反大優。②車8平3??俥四進六，車3進1，炮八進七，車2進1，俥三進二！車2平1〔若車2進6??則俥六進七，將5平4，俥三退四，將4進1，俥三平六，士5進4，炮六平八，車3平2（如貪走車3進1???則炮八進六！將4退1，俥六進三！紅速勝），俥六平八，車2平3，俥八進五！士4退5，炮八進六！將4進1，炮八退一，將4退1，前俥退九，車3進1，俥八退一，將4退1，俥八平七，車3進2，仕四進五，車3平2，俥七退一！變化下去，紅3子歸邊，直插黑右翼薄弱底線，且多子勝定〕，仕四進五，車3平4，俥六退五，車4平5，俥八進五，馬3退4，俥三平二，馬8退9，俥五進四，車5平6，俥二退二！變化下去，黑

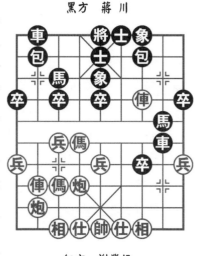

黑方　蔣川

紅方　謝業梘

圖83

雖多3個卒，但紅多炮，子力靈活反先。③車8進3，則紅又有兩種不同選擇：(a)傌四進六！車8平4，仕四進五，包2進7，傌六進七，包7平3，俥八進七！包3退1，俥八退七！紅用傌炮換得黑車後，另外黑車包又受困不得動彈，紅勢反先，強於實戰，足可一搏，勝負難料；(b)炮八進七！包7平2，俥八進五（也可徑走仕六進五！則車8平6，傌四進二，車6退5，傌二進三，包2平7，俥八進七，馬3退2，俥三進二！兌子後，黑雖多過河卒助戰，但紅兵種齊全，優於實戰，足可抗衡，勝負一時難定），車8平3，仕四進五，車3退1，俥八平七，包2進6，炮六平八！車3平2，俥七退一！下伏傌四進二臥槽催殺兇招，紅勢優於實戰，足可一搏，鹿死誰手，勝負一時難斷。

　　18.…………　包7平2　　19.相七進五　包2平4?

　　黑平包兌俥，過於穩健，不利於擴優局勢。黑宜包2進2耗住卒林線，慢慢下，下伏卒3進1先手棋，黑勢不差，優於實戰，多卒易走。

　　20.俥八進七??　馬3退2！

　　紅急兌左俥，劣著！正中黑方下懷，錯失良機。紅宜先走傌六進五踩中卒，讓黑來兌俥為上策，黑如接走車2進7，則炮六平八，馬3進5，俥三平五，卒9進1，俥五平七，車8平6，炮八進七！變化下去，雖雙方大子等、仕（士）相（象）全，但紅在黑右翼底線有攻勢，且尚多兵易走，強於實戰，足可一搏，鹿死誰手，勝負一時難料。

　　黑卻利用紅兌左俥，迅速化解了紅方的潛在攻勢，黑方由此開始反先佔優了。

　　21.傌六進七??　………

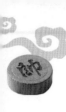

紅傌踏3卒捉包，又一壞招！再失先機。紅宜徑走炮六進六為上策，黑如接走馬2進4，則傌六進五！馬4進5，俥三平五，卒9進1，俥五平七！變化下去，雙方雖大子等、仕（士）相（象）全，但紅多雙兵易走，優於實戰，足可抗衡，勝負難定。同時，紅亦可走傌六進五踏中卒，不給馬8進6反擊機會，下伏俥三平二拴住黑左翼車馬後，以下還有傌五退四捉殺黑左外肋馬的兇招，紅勢稍優，且有一定反彈攻勢，優於實戰，足可一搏。

21. ………… 包4進5？

黑逃肋包到兵林線，有冒進之嫌！易被紅雙傌馳騁，順勢躍出反擊後反有機會抗衡。黑宜徑走馬2進3先穩住局面，壓住前馬腳，保護好中卒為上策，以下紅方也無好的攻擊點，雙方子力對等，局勢相對平穩，黑雖有過河卒，但基本均勢。

22. 後傌進六　馬8進6　　23. 傌六進四　　車8退1

24. 傌七退六　卒5進1　　25. 俥三平八？？ ………

在紅雙傌連續躍出，雙方子力犬牙交錯，局面平添複雜驚險的局勢下，紅隨手平俥左移捉馬，壞棋，再失先機而陷入困境。紅宜先走兵七進一！黑如接走象5進3，則俥三平八（此時驅馬，黑右馬只能跳入邊陲，紅優）！馬2進1，傌四進二，車8平7，傌六進五，馬6退5，俥八平五，象7進5，俥五退一！包4平2，俥五進一。變化下去，雙方雖子力對等，但紅子位靈活，強於實戰，已持先手，足可抗衡；紅也可徑走俥三退二！則卒5進1，兵五進一！車8平6，俥三退一！包4進3，帥五平六，馬6退8，俥三平二，車6進5，帥六進一，車6退1，帥六退一，馬8進6，俥二退一！

下伏俥二平四邀兌車的先手棋，變化下去，紅雖殘去雙仕，但已淨多雙高兵，且兵種齊全，顯而易見，優於實戰，可以抗衡；紅還可改走仕六進五！則車8平7，俥三退一，象5進7，馬六進七，包4退2，馬四進三，包4退1，馬三退一，象7進5，馬一退二，包4平5，馬七退五！包5進3，兵一進一！變化下去，雙方大子等、仕（士）相（象）全，黑雖有過河卒助戰，但一時發揮不了作用；相反紅子位靈活，淨多邊兵反先，可以抗衡。以上三變均為紅優，可惜紅已機不可失，時不再來！太可惜了！！！

　　25.………　　馬2進3　　26.馬四進二　車8平7

　　27.仕六進五??　………

　　紅補左中仕固防，又一劣招！再失良機。同樣要固防，紅宜先走相五進三攔車阻馬隔卒為上策，黑如續走卒7平6，則炮六平三，卒6平7，炮三平七，包4平3，兵七進一，卒5進1，兵五進一，象5進3，兵五進一！車7退1，俥八平三，馬6退7，馬二進三，馬7退6，兵一進一，包3退1，相三進五，包3進1，炮七進三！變化下去，紅反多中相易走，強於實戰，有望成和。

　　27.………　　馬6進8?!

　　黑不失時機，策左馬赴臥槽，尋找新的攻擊目標，明智之舉。黑如硬衝卒7進1??則炮六平七，馬3退1，俥八平九，馬1退3，馬六進五，車7退1，馬五進七，車7平1，馬七退九！雙方兌俥車殺邊兵卒後，紅仍多邊兵易走。從上述分析看，左馬離開左肋道後，黑右肋包也易受紅攻擊，故這是一個機遇與風險並存的選擇，誰能夠下得更精準，誰就有可能會笑到最後！

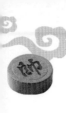

28. 炮六退一？？ ………

紅退肋炮於下二線，敗筆！錯失最後勝機。紅宜徑走炮六平七捉右馬反擊為上策，則黑方有兩種不同選擇：①馬3退1？？俥八進三，象5退3，俥八退六，卒5進1，俥八平六，卒5平4，俥六進一！車7退1，傌二退三！演變下去，紅淨多中兵，且兵種齊全，反先易走。②馬8進7？？？帥五平六，馬3退4，傌六進五，車7退1，傌五進七（用進傌來棄俥叫殺，兇悍犀利）！車7退1，傌七進六，士5退4，俥八平六！士6進5（棄肋包無奈，若逃包4平2？？？則俥六進三，將5進1，俥六退一，將5退1，傌二進三！車7退1，俥六平三！紅得車後必勝），傌六退三！紅得子大優，有望轉成勝勢。

28. ………… 卒7平6！

以上紅方只看到了風險，而絲毫沒留意到有機遇；而實力強大的蔣特大卻從中馬上捕捉到了戰機，果斷平卒佔左肋驅中兵，直逼九宮，對紅施壓。至此，黑已完全步入佳境。

29. 兵七進一？？ ………

由於紅方用時吃緊，強渡七兵，又一走漏，再丟機會。紅仍宜走炮六平七驅馬防守為上策，黑如接走馬3退1，則俥八平九！馬1退3，傌六進五，馬8進7，帥五平六，車7進3。以下紅有兩種選擇：①傌五進七！演變下去，紅多邊兵，子位靈活，好於實戰，足可一搏，鹿死誰手，勝負難料；②俥九平七！車7退4，傌五進七，車7平3，炮七進五！紅方兌車殺邊卒後，仍多邊兵，大子活躍，強於實戰，紅優。

29. ………… 卒6平5！ 30. 相五進三？？ ………

紅揚中相攔車，無暇細想下走出的隨手敗招！！紅把心思全放在了防守上，有些顧忌黑方的攻勢，這正好印證了黑方的反擊機遇一下子達到了極致，而其風險卻同步降到了最低！其實，此時紅有兩種正確選擇可應對：①兵七進一（拱七兵追馬）！馬3退4，傌六進八，象5進3，相五進三！車7退1，兵七進一（再大膽棄傌伏殺）！馬4進5，俥八平三！馬5進7，兵七進一！變化下去，黑雖多過河中卒，但紅已兵臨城下，對黑方有所牽制，優於實戰，還能續弈；②炮六平七（硬逼右馬退守）！馬3退4，傌六進七，後卒進1，傌七退五，車7退2，俥八平六，車7平8，炮七平八，包4退1，傌五退三，象5進7，傌三退四，馬8進6，仕五進四。雙方兌傌馬後，黑雖有雙中卒過河助戰，但紅俥傌炮過河兵聯手有攻勢，強於實戰，足可一搏，鹿死誰手，勝負一時難定。

30.………… 　後卒進1！

黑強渡後中卒欺傌，牢固而有力地控制住紅雙傌的行動軌跡。至此，黑已全線處於反先態勢，紅只有招架之功，而很難有還手之力了。

31. 傌六進五?? 　………

紅傌進中路，捉車邀兌，敗筆！導致最終丟子告負。紅宜徑走傌六退八回退兵林線保過河七兵為上策，以下黑有兩變：①包4退6，俥八平七，前卒平4，炮六平八，卒4平3，俥七進一，卒3平2，兵七平六。變化下去，黑雖淨多過河中卒，但紅有俥傌過河兵3子壓境，優於實戰，紅不會崩潰。②象5進3，傌八進七，包4退5，俥八進二，車8平3，俥八平六，馬3進5，傌二進三，馬5退6，俥六退二！

紅肋俥速退卒林線窺殺雙邊卒，演變下去，黑雖多過河雙中卒，但紅兵種齊全，子位比黑子靈活，好於實戰，可以抗衡，不會速敗。

31. ………… 馬3進5　　32. 俥八平五　包4退5！

雙方果斷又兌去中俥馬後，黑右肋包速回己方下二線，守住紅虎視眈眈的已臥槽右俥，以放開巡河車的活動空間和行動範圍，這樣變化下去：黑車靈活了，紅受攻危險了。

33. 俥五退二??　………

紅退中俥貪殺後中卒，造成紅丟子後速敗。紅如改走俥五平九，則車7平3，仕五退六，包4平3，仕四進五，車3平4，炮六平七，後卒平6！追殺紅右高相，變化下去也是黑優。總之，紅如不吃卒，改走其他也呈敗勢，因前一段紅忍讓太多，一味求穩防守，故只能自食其果，飲恨敗北了。

33. ………… 車7退1

以上黑方趁勢走得非常緊湊，逮住紅用時吃緊時出現的錯漏，趁機殺去紅俥，多子勝定。

34. 傌二退一　………

紅傌退邊線，無奈逼著。紅如改走俥五退一???則車7平8，兵七平八，士5退4，變化下去，則形成紅俥炮三個高兵仕相全對黑車馬包雙邊卒士象全陣式，黑反淨多一大子，且還有攻勢，紅方肯定無法守住而敗象已呈。

34. ………… 卒5平6！

黑巧妙卸中過河卒於左肋道，關閉了紅邊傌唯一的企圖要逃生的出路，紅邊傌厄運難逃！以下紅如續走俥五進一，則卒9進1！逼死紅右邊傌後，黑反淨多一馬入局，黑方完勝。

　　此局雙方開戰伊始就很快演變成「晚到」的左巡河炮與右中象的爭鬥。就在紅伸左邊相台橫俥，卸中炮晚一步，走漏之機，黑在剛步入中盤格鬥的第12回合拋出車8進3攻殺「飛刀」後，令紅在第16回合走俥四平三落入下風，儘管黑在第17回合亮出右直車過早，紅還是在第18回合兌左炮錯失先機。以後竟然先後在第20、21、25、27、28、29、30、31和33回合共9個回合中兌左俥，傌踏卒，俥捉馬，補左中仕，退肋炮，強渡七兵，揚相攔車，傌進中路邀兌，俥殺中卒，導致丟子失勢速敗。這是一盤紅在開局搬出冷陣，沒有效果；中盤黑多次放出勝負手，紅9次沒抓住機會對搶先手，擴先反優，而是消極防守，匪夷所思，愈演愈烈，令人費解，成算不足，後患無窮，敗象已呈，欲速則不達；黑方卻車馬包過河卒強強聯手，很快使局面領先，末盤殺紅傌入局的最後七步棋中有四步運卒的精彩殺局。

第84局　（北京）么毅　先勝　（浙江）王瑞祥

轉過河俥七路傌巡河炮左橫俥對屏風馬平包兌俥右中士象左直車騎河

1. 炮二平五	馬8進7	2. 傌二進三	車9平8
3. 俥一平二	馬2進3	4. 兵七進一	卒7進1
5. 俥二進六	包8平9	6. 俥二平三	包9退1
7. 傌八進七	士4進5	8. 傌七進六	包9平7
9. 俥三平四	車8進5	10. 炮八進二	象3進5
11. 俥九進一	卒7進1		

　　這是2011年8月25日首屆武漢市「江城浪子杯」全國象棋公開賽的一場生死角逐。雙方以中炮巡河炮過河俥七路

馬對屏風馬平包兌俥右中士象伸左直車騎河互進七兵卒開戰。紅高起左橫俥，旨在右移出擊，既接應過河俥，又可照應右翼陣勢，是一路穩中帶兌的走法。紅另有俥九進二、炮五平六、炮五平七和俥四進二等四路不同走法，本章中均有詳細介紹可參閱。

黑棄7卒邀兌，直接對紅右翼發起進攻，施加壓力，是1990年由萬春林特級大師最早創出的變招，由於實戰效果不太理想，故以後在全國大賽和網戰對抗賽中出現不多。黑如包2退1，則可參閱本章「孫浩宇先負郝繼超」之戰。

12. 傌六進七　車1平4

紅傌踩3卒後，黑即亮出右貼將車反擊，屬改進後主流變例。以往網戰出現過黑車8進1的走法，紅接走炮八平三！則黑方有兩種不同選擇：①馬7進8？俥四進二，包7進5，俥九平八！車1平2，炮五平七！包2退1，俥四退三！包2進5，相三進五！變化下去，紅大子佔位靈活，黑雙車馬雙包受制，紅反彈力頗大而佔優。②包7進4？？兵三進一，車8平7，俥九平八，車1平2，炮五平七，車7進1，相七進五，車7退1，傌七進九！車2進1，炮七進五，馬7進8，俥四平五，馬8進9？？俥五平八！包2進6，俥八進二，包2平1，俥八進一！象5退3，俥八平七，士5退4，傌九進七！將5進1，炮七平九！將5平6，俥七平六！包1平3，俥四退一！士6進5（若將6進1？？？則傌七退六，將6平5，傌六進八！借俥炮之威，傌到成功擒將），傌七退六，馬9進8！仕六進五（攻不忘守）！車7平5，炮九進一！車5平4（若將6退1？？則傌六進五！將6平5，傌五退三！馬8退6，帥五平六！下伏俥六進一紅速勝兌招），俥

六平五！將6退1，傌六進四，車4平8，俥五進一！將6進1，傌四進六！也傌到成功，借俥炮之威，成傌後炮絕殺，紅勝。

13. 兵三進一　………

紅挺三兵殺卒捉左車，屬20世紀90後代末的流行走法。在2009年首屆全國智力運動會象棋賽上不少棋手改走紅俥九平七亮出下二線相位車新走法，則黑有3種不同選擇：①在專業組個人賽上「李艾東先勝萬春林」之戰中曾走卒7平6；②在專業組團體賽上「黎德志先勝謝靖」之戰中改走包2退1；③在專業組團體賽上「黎德志先負景學義」之戰中改走馬7進8。

13. …………　車8進1　　14. 傌三進四　車8平5

黑如先走車8平7？則相三進一，包2退1，兵七進一！變化下去，紅方易走，佔優。

15. 俥四進二!!!　………

黑左車掃中兵後，紅急進右肋俥捉包，推出最新探索型中局攻殺「飛刀」！一改在2007年4月26日全國象棋團體賽上巴國忠與王瑞祥之戰中曾走過的紅仕四進五弈法，旨在攻其不備，出奇制勝，黑方接走車4進3！則兵七進一，車5平3，俥四進二，車3退2！俥四平三，車3退1，俥三退一，車4進2，傌四進三，車4平2，俥三進一，車3進6！變化下去，雙方在先後兌去傌馬炮包之機，在黑車連續掃兵砍底相後，反先易走，結果黑淨多雙高邊卒和中象完勝紅方。筆者近來在網戰迎戰過紅俥九平二弈法，黑接走包7進4！則俥四平三，車5平7！演變下去，紅右底相難逃，結果雙方大量兌子後成和。

15. ………… 包2退1??

黑退右包打肋俥，穩守固防，劣著！是一步習慣性走法，屬於經驗主義的慣性思維式的下法，完全忘記了在此陣勢下，進攻往往是抓住戰機的最佳防守。故同樣飛包反擊，黑宜徑走包7進4炸三兵窺七兵為上策，以下紅有兩種不同選擇：①俥九平七??馬7進8，仕四進五，馬8進7，炮五平三，包7進2，傌四退三，車5平1！變化下去，黑反多卒，足可抗衡。②俥九平三，包7平3，俥三進六！包3平5，仕四進五，車5平3，傌四進五，馬3進5，俥三退三，車3退3，俥三平五，車4進5，俥五退一，包2平3！相七進九，車4平2，炮五進四，車3平4，相三進五，包3進1，炮五平七，車4平3。雙方先後兌掉雙俥馬雙炮包和三對兵卒後，雙方子力完全對等，均很難再有進取而和勢甚濃了。

16. 炮八進三！ 車4進3

紅方不失時機，進左炮窺殺中象，準備果斷棄右肋俥後平左炮打中象後再追回失俥，精妙絕倫佳著！

黑也立刻進右肋車於卒林線，用捉傌來邀兌車，實屬無奈。黑如硬走車5進1??則相七進五，包2平6，炮八平五，士5進4，炮五平七，馬7進6，傌四進六，士4退5，兵七進一！演變下去，紅淨多過河兵和中相反先易走。

17. 炮八平五 將5平4 18. 前炮退四 包2平6

黑先平右包追回一俥，明智之舉！黑如貪走車4進6殺仕，則帥五進一，包2平6，兵七進一，馬7進6，傌四進六，馬6進5，傌六退五，將4平5，傌五進六，馬3退4，俥九平七，包6進1，俥七進三！變化下去，紅有中炮，又將有雙過河兵和雙傌過河壓境，紅勢開朗，子力靈活，會大

佔優勢。

19. 前炮平六（圖84） 車4平3???

就在紅雙炮齊鳴，連續四步進退有序、攻守有度之時，現又在果斷卸前中炮叫將棄左傌之機，黑竟然會隨手平肋車殺傌，成算不足，後患無窮，貪吃速敗，厄運難逃！同樣避殺將，如圖84所示，黑宜將4平5！則兵七進一，車4進2，傌六進四，車4進1，傌六進七，包7進4，俥九平八，包7平5！仕六進五，車4退4！俥八進八，士5退4，俥八退五，包5進1，前傌進九，包6平7！相三進一，馬7進6！俥八平四？包7平8，俥四平五，士4進5，傌九進七（若俥五進二??則將5平4，兵七平六！包8平1，帥五平六，車4進2，炮五平六，將4平5，傌七進八，包1進5，俥五平九，包1平9，俥九平一，包9平8！黑多子大優反呈勝勢），包7進8！相一退三，車4進6！俥五退一，馬6進5！黑也多子勝定。

20. 傌四進六！ 將4平5

21. 俥九平八！ ………

紅亮出左橫俥，直逼黑右翼薄弱底線，黑頹勢難挽了。

21. ………… 包6進3

22. 傌六進七 包6平5

23. 炮六平五！ 車3退1

24. 後炮進三 車3退2

25. 前炮平三！ ………

紅透過棄傌兌中包後，牢

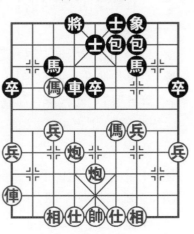

黑方 王瑞祥

紅方 么毅

圖84

牢掌握著局勢的主動權，絲毫不敢怠懈！現又大膽巧卸前中炮於三路線邀兌，旨在兌炮後能獲得淨多過河兵的反擊大優局面。

25. ………… 包7進3　26. 兵三進一　卒5進1

27. 兵三進一　卒5進1　28. 炮五退二　馬7退9

29. 兵七進一　象7進5

由於紅中炮鎖住黑底線車，故趁勢連渡三、七路雙兵而大佔優勢。相反，黑現補左中象，無奈之舉。黑如硬要將5平4??則俥八進四！車3進2，炮五平七，車3平8，俥八進四！將4進1，兵七平六，車8進2，炮七平六！卒5平4，兵六平七，卒4平5，俥八退五，車8平3，俥八平六，士5進4，俥六平五！士4退5，俥五平六，士5進4，俥六平七！車3平4，帥五進一！象7進5（若先走士6進5??則俥七平二！下伏俥二進四殺邊馬後，紅淨多炮過河兵底相勝定），俥七進四，將4退1，俥七平一！紅也在得邊馬後，多子多兵相必勝。

以下精彩殺法是：炮五進六！士5進4，兵七平六，車3進3，俥八進八，將5進1，炮五退二，馬9退7，俥八退一，將5退1，俥八平三（捉死象位馬，紅必勝）！馬7進9，俥三平一！車3平7，俥一平六，車7退1，兵六進一，車7進2，炮五進一，車7平4，兵六進一！車4平5，俥六平九！至此，紅索性平邊俥棄中炮，一錘定音！黑如接走卒5平4，則相七進五，以下黑有兩種選擇：

①車5退1??兵六進一，士6進5，俥九進一，士5退4，俥九平六！紅勝；②車5平4，兵六進一！車4退3，俥九平六！紅棄兵得車後完勝。

　　此局雙方一開始就馬上進入了左炮巡河對右中象的拼殺：紅高起左橫俥，左傌踩3卒，挺三兵殺卒欺車，黑棄7卒邀兌，出右貼將車，進左直車過河，早早步入了中盤廝殺。就在紅右傌盤河出擊之時，黑左車殺中兵之機，紅便大膽在第15回合拋出俥四進二中局攻殺「飛刀」後，黑卻習慣性地走包2退1錯失抗衡機會，又在第19回合走車4平3貪吃紅左傌而後患無窮地陷入困境。被紅抓住戰機，進傌叫將，亮俥伏殺，邀兌傌炮，巧渡雙兵，關住邊馬，炮炸中象，棄兵殺馬，兵臨城下，最終巧棄中炮，俥兵擒將。

　　這是一盤佈局在套路，雙方輕車熟路；紅在中盤推出攻殺「飛刀」，黑憑習慣性思維錯失良機，紅俥傌炮兵聯手上陣：連連進逼，節節推進，步步為營，著著生輝，惡手連施，妙著連珠，精準打擊，不留後患，最終俥兵聯手，棄炮擒將的精彩殺局。

第85局　（廣州）何沖　先負　（上海）黃杰雄

轉七路傌過河俥巡河炮對屏風馬右中士象卒林包
強渡3卒右馬盤河

1.炮二平五	馬8進7	2.傌二進三	車9平8
3.俥一平二	馬2進3	4.兵七進一	卒7進1
5.傌八進七	士4進5	6.炮八進二	象3進5

　　這是2015年2月19日春節網戰象棋友誼賽的一場精彩的決勝之戰。雙方以中炮巡河炮七路傌對屏風馬右中士象互進七兵卒拉開戰幕。以屏風馬應中炮巡河炮的陣形變化較多，筆者在本書已有過詳細介紹和歸納。例如：左炮巡河、右炮巡河，右炮過河，挺兌三、七路兵卒，平邊炮，支中

士，補左、右中象，開右車，出右貼將車，進左外肋馬、7路馬等，統稱為「巡河九應」。象棋特級大師、中國象棋泰斗胡榮華，又別出心裁地發明了一路車1平3、出象位車的變著，進一步促進了這一局型日臻完善，本書已有專門章節介紹。

　　7. 俥二進六?? ………

　　紅伸右直俥過河，似佳實劣！易貪子中陷，落入下風，造成無法彌補的遺憾！以往網戰流行的穩健走法是紅兵三進一，則黑有四種不同選擇：

　　①包8進2，兵三進一，象5進7，傌七進六，象7進5，傌三進四，卒3進1（若包8進1??則傌四進六，包8平3，俥二進九，馬7退8，前傌進八！變化下去，黑反難以應付），兵七進一。以下黑又有包8平3和象5進3兩路變化，結果前者為雙方均勢，後者為紅多子反優。②包2進2，以下紅又有俥二進六和兵三進一兩種變化，結果前者為雙方平穩，後者為紅略佔先手。③包2進1，則可參閱本節「江鳴先負黃杰雄」之戰。④包8平9，則可參閱上述「江鳴先負黃杰雄」之戰中第7回合注釋。

　　紅又如改走傌七進六，則可參閱本節「黃杰雄先勝張曉磊」之戰。

　　7. ………… 包2進1!

　　黑進卒林包，是一個對付紅右過河俥具有重磅反擊包火的進攻手段，也是筆者在本局設下的一個不起眼的陷阱佳構！

　　8. 俥二平三　卒3進1　　9. 俥三進一　卒3進1!

　　黑連衝3卒渡河，先逼俥，現捉炮，將紅右過河俥暫時

逼入了「死胡同」，兇悍犀利！

10. 炮八退三　卒3進1　　11. 傌七退五　………

紅左傌退窩心避捉，無奈之舉！紅如炮八平七??則馬3
進2，炮七進二，車1平3，炮七平六，車3進7！仕六進
五，包8進6！演變下去，雙方雖大子對等，但紅雙俥低頭
受困，一時難以出動反擊，而黑勢開朗，大子佔位靈活，大
佔優勢。

11. …………　車1平4　　12. 炮五平四　馬3進4

13. 炮四退一　馬4進6!　　14. 俥九進二　包8進5!

15. 傌三退二　車8進1!

黑方亮出右貼將車後，連續進馬，節節推進，左包打
俥，連連進逼，左車進1，關死俥路，步步為營，著著致
命！黑車馬包輪番上陣後，紅勢岌岌可危，右俥厄運難逃；
相反，黑勢大優，有望勝定。

16. 俥九平八　包2平3!

黑平右包窺相避捉，明智之舉！黑如貪走馬6退8???
則俥三平二！車8進1，俥八進四！紅雙俥殺黑雙包後，反
多子佔優。

17. 俥八進四　包3退1!

18. 俥三平五　象7進5!(圖85)

黑借左翼車馬之威，硬逼紅棄右俥殺象，至此，黑得俥
多子大佔優勢，而紅方節節敗退，丟俥失勢，開始一蹶不
振。

19. 炮八平九???　………

紅平左邊炮窺殺邊卒，敗筆！加速敗程，如圖85所
示，紅如改走傌五進四，則包3進7。以下紅有兩種選擇：

①仕六進五，包8平5，仕五進六，車4進7，傌二進一，將5平4！帥五進一，馬6進4，炮四平一，車4進2，帥五平四，車8平6，傌一退三，車4退1，仕四進五，車4平5，帥四進一，車5平7！紅如續走俥八退四？？？則車7退1，帥四退一，車6進5黑勝；紅又如改走炮二平六？？？則車7退1！黑速勝；紅方再如改走帥四平五？？？則車7退1！黑也勝。

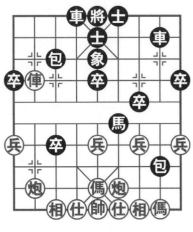

黑方　黃杰雄

紅方　何沖

圖85

②帥五進一，馬6進4！以下紅又有兩種選擇：(a)帥五進一？？？包3平6！傌二進一，包6退3，俥八退二，卒3進1，俥八平四，馬4進3，帥五退一（若帥五平四？？？則車4進7！黑速勝），車4進9，俥四退一，將5平4，炮四平七，卒3進1，炮八平九，卒3平4！帥五平四，包8平3，傌一退三，包3進1，帥四進一，車8進6！成車和包卒左右夾殺，黑勝；(b)帥五平六？？？包8退4！俥八退一（若俥八平五？？？則馬4退3，帥六平五，馬3退5！殺去雙俥後，黑方必勝），馬4退5，帥六平五，馬5進6，炮四進一，包8平6，俥八平四，包3平6，傌二進一，車4進9，俥四進一，將5平4！傌一退三，車8進7！帥五平四，包6退2，俥四退三，車4退1，帥四退一，包6進1！帥四平五，車8平7！炮八退一，車4進1，帥五進一，包6退1！帥五進

一，車4退2！黑巧妙利用進退左肋包戰術，成黑雙車左右夾殺，黑勝。

如圖85所示，紅方如改走相七進五???則馬6進5！炮八平六，馬5進7，俥五進六，車4進6，炮六平三，將5平4，仕六進五，包8平5，仕五進六，車4進1，俥二進一，車4進2，帥五進一，包5平3，俥八平五，車8平6！炮四進五，後包進1！俥五進一（若炮四平七???則車6進8！炮七平六，車4平5，帥五平六，車6退1，帥六進一，卒3平4！借雙車之威，卒臨城下擒帥，黑也勝），車6進2，炮三進一，車6進6！炮三平五（若帥五進一???則車4平5！絕殺，黑勝），車4退1！黑方完勝。如圖所示，紅如改走炮八平七，則包8平3，黑也勝，讀者可自己研究。

19.………… 車4進8！ 20.俥八平七 包8平5！

黑方抓住戰機，果斷進右貼將車點下二線塞左相腰叫殺，現又左包鎮中，點中相位卡住紅窩心俥，一包滅敵，悶殺中帥，一劍封喉，一氣呵成！令紅方只有招架之功，而毫無還手之力，只好疲於應付，飲恨敗北，黑方完勝。

此局雙方一開戰就看到了左巡河炮與右中象的爭鬥：紅在第7回合伸俥二進六，似優實拙，黑立刻進卒林包設下埋伏；然而，紅在第9回合果然走俥三進一貪馬，正中黑下懷，被逼入「死胡同」，早早進入了中盤搏殺。此時此刻，黑方抓住戰機，連進右馬，騎河關俥，進包打俥，逼俥退守，巧進左車，堵死俥路，妙退右包，打死右俥後，紅又在第19回合走炮八平九加速敗程。最終被黑進右貼將車點住紅左相腰，平左包鎮中，抽俥悶殺紅帥。這是一盤紅在開局就急於進攻，黑巧設陷阱，不太起眼，紅貪吃左馬，落入圈

套，黑雙車馬包聯手，全線發力，殺俥又困俥雙傌，最終車包發威，悶宮擒帥的經典的「短平快」精彩殺局。

第二節　中炮巡河炮對屏風馬左中象

第86局　（四川)李少庚　先勝　（湖南)張曉平

轉左橫俥七路傌卸中炮對屏風馬右橫車左中象左包騎河

1. 炮二平五	馬8進7	2. 傌二進三	卒7進1
3. 兵七進一	馬2進3	4. 傌八進七	車1進1
5. 俥一平二	車9平8	6. 炮八進二	象7進5

這是 2011 年 7 月 20 日全國象甲聯賽的一場龍虎激戰。前者原是河南籍，後者原為黑龍江籍，兩人此番各為其主，披上了異鄉戰袍，一老一少，性情溫和，舉止文雅，穩紮穩打，一派書生氣地以中炮巡河炮對屏風馬右橫車左中象互進七兵卒拉開戰幕。那此輪交鋒，誰能更勝一籌地為本隊先拔頭籌呢？讓我們拭目以待吧！

黑先在第 4 回合中高起右橫車，似有出其不意和主動挑起對攻的意圖，而紅不為其所動地偏偏在第 6 回合伸起自己擅長的中炮巡河炮的緩攻型走法，攻擊黑方佈成的屏風馬進 7 卒橫車，看來賽前紅方是做足功課、有備無患地想打一場攻堅克難之戰。紅如俥二進六，則包 8 平 9（另有車 1 平 4、馬 7 進 6、象 7 進 5 等各有不同攻守變化的走法，以後再一一介紹），俥二平三，包 9 退 1。以下紅有兩種不同選擇：

①炮八平九，車 1 平 6，俥九平八，演變下去，對方對攻激烈，不易掌控；②傌七進六??車 1 平 6，傌六進五，馬

7進5，炮五進四，馬3進5，炮八平五，包2進1！變化下去，黑反有較強攻勢。

由於黑事先已高起右橫車出擊了，故只能補左中象固防，以求協調，更合棋理。這便是雙方在此戰佈局一開始就有了鬥智鬥勇、大打心理戰的細微之處，經典之作，不可不察。

7.俥九進一　………

紅高起左橫俥，伺機右移出擊，屬穩健型主流變例。紅另有三變卻難佔便宜：①俥二進六，車1平4，傌七進六，卒3進1，炮五平六，包2進1。以下紅又有兩種選擇：（a）俥二進一，車8進2，炮六進六，卒3進1，傌六退七，卒3平2，傌七進八，車8進3，傌八退七，車8平3，俥九進二，包2平3，傌三退五，車3進1！演變下去，雙方雖子力對等，但黑勢開朗，易走；（b）俥二退二，包2平4，炮六進四，卒3進1，炮六平七，車4平2，傌六退七，卒3平2，傌七進八，車2進3，變化下去，黑方滿意，好走。②炮五平六，包8進4，兵三進一，包8平7，兵三進一，車1平8！俥二平一，象5進7，相三進五，象7退5，傌七進六，包2進2！演變下去，雙方雖子力相同，但黑易走。③筆者在網戰應對過兵三進一弈法，黑接走包2進2，則兵三進一，馬7進8，俥二進五（過急，宜傌三進二！則象5進7，炮五平二，馬8退7，相七進五，象7退5，變化下去，雙方基本均勢，紅優於實戰，足可抗衡，勝負一時難料）？包2平8，兵三平二，車1平7。紅俥換雙後，雖多過河兵參戰，但黑左翼雙車包集結後有很大反彈力，顯而易見好走，結果黑車馬冷著入局。

7. ………… 車1平4

黑車佔右肋道，屬改進後流行變例。以往全國大賽中曾出現過黑車1平6走法，紅接走俥九平六，則車6進6，炮八退二！以下黑有兩種選擇：

①車6平7？炮五進四，馬3進5，炮八平三！馬5進6，炮三平五，馬7進8，炮五平二，士6進5，炮二進二，車8平6，俥二進二。黑車換雙後，紅反多中兵主動，易走。②車6退2？兵五進一，包8平9，俥二進九，馬7退8，傌七進五，包2進2，炮八進二！卒3進1，相七進九，卒3進1，相九進七。變化下去，紅俥傌雙炮子位靈活，易走。

8. 傌七進六 ………

紅左傌盤河，既可攔住右肋車過河出擊，又可伺機踏3卒反擊，積極主動，又簡明有力。以往出現過紅俥二進四巡河下法，黑續走車4進5，則傌三退五，車4平2，俥九平六，士6進5，俥六進三，包2進2，俥二進二，包2退1，俥二退五，包8平9，俥二進八，馬7退8，傌五進三，紅優。

8. ………… 包8進3

黑伸左包騎河，下伏巧過7卒牽制紅巡河傌炮，新變！是一步積極對抗、已成共識的好棋！以往一般流行的是黑包2進2，紅如續走炮五平六，則包2平4邀兌；紅方又如改走炮五平七，則馬7進8打俥後，雙方變化較繁複，各有千秋。

網戰也出現過黑包8進4的走法，紅續走俥二進一！則車4進3，炮五平六，車4平2，炮八進三，車2退2，相七

進五，車2進4，俥二平六，包8進2！俥六平二，車8進8，俥九平二，車2平4，炮六平七，車4退1，俥二進六。以下黑有兩種選擇：

①馬7退5??則炮七進四！變化下去，紅將確立優勢，多兵易走；②馬7進6??兵七進一！車4退2，炮七進四！下伏炮七進三炸底象和俥二平一殺左邊卒兩步先手棋，顯而易見，紅兵種齊全，多兵佔優，好走。

9. 炮五平六　　　　車4平8

10. 相三進五（圖86）　包2平1???

黑平右邊包，看似無可厚非，但其實是紅有鬆透局面的機會，可能是臨場發揮失誤，導致速落下風。如圖86所示，黑宜包2退2暫扼紅左俥道，以靜觀其變為上策。以下紅有兩種不同選擇：

①炮八退一，卒7進1，俥六進七，包8退2。以下紅有兩種走法：(a)俥七退六，包2進5，兵七進一，卒7平8！俥二平一，象5進3，炮八平七，象3退5，俥九平八，前車平2，兵三進一，卒8平7，相五進三，包2退1，俥一進一，車8進1，演變下去，紅方雖主動，但黑可抗衡；(b)炮六平七??包8平3，俥二進八，車8進1，炮七進四，卒7進1，炮八平三，包2

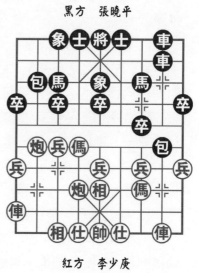

黑方　張曉平

紅方　李少庚

圖86

進7！傌三退一，馬7進6！演變下去，紅雖多兵易走，但黑也有抗衡手段，並不示弱。

②俥九平七，卒3進1，兵七進一，包8平2，俥二進八，車8進1，兵七進一，馬3退1，兵七平六，卒5進1。以下紅又有兩種選擇：(a)傌六進七，車8進2，傌七退八，車8平4，仕四進五，包2進4，變化下去雙方子力對等，形成對峙態勢。(b)仕四進五，卒5進1，傌六進七，馬7進6，傌七退八！卒5進1，傌八進六，卒5平4，炮六平九，馬6退4！變化下去，雙方雖大子等、仕（士）相（象）全，但黑多過河卒參戰，局勢略好，易走，也可認為是大體均勢。

筆者在網戰上也查到過黑卒3進1著法，紅接走俥九平七，則前車進3，仕四進五，包2平1！此時此刻平右邊包，及時、準確、穩正，雙方雖互有牽制，但黑勢優於實戰，可以滿意。

11. 俥九平八　包1進4　　12. 傌六進七　包8平2??

黑平左包邀兌，劣著！兌包後反使紅方陣形舒展，局勢開朗。同樣飛包黑宜徑走包1平3繼續保持糾纏局面為上策，紅如接走炮八平二，則前車進4，俥二進四，車8進5，兵三進一，車8退1，兵三進一，車8平7，傌七退六，馬7進6，傌六進四，車7平6！雙方先後兌去俥傌炮（車馬包）後，雖已大體均勢，但黑勢卻明顯好於實戰，足可抗衡。

13. 俥二進八　車8進1　　14. 俥八進三　馬7進6

黑左馬盤河出擊，靈活機動，既可隨時踩殺三兵，又可伺機回退4路壓傌攔炮。黑如包1平3？則傌七退六，演變下去，紅方易走，黑反無趣；黑又如改走車8平4??則炮六

平七，車4進2，俥八進三，馬7退5，兵七進一！變化下去，黑局面困滯，紅反局勢開朗，略先易走。

15. 俥八進三 車8平3??

紅進俥捉馬，及時準確，迫使黑要保馬後，紅再伺機出擊。

黑左車右移保馬，壞著！導致子路擁堵，造成愚型被動。同樣保馬，黑宜徑走包1平3為上策，較為機動靈活。紅如續走俥八平七，則馬6進4，俥七平六，馬4退3，俥六退四，包3進2，俥六平七，包3平8，兵七進一，馬3退1，兵七進一，車8平4，炮六平七，卒1進1。紅如接走兵七平八，則車4平2，兵八平九，馬1退2，演變下去，紅雖有過河兵助戰，但一時無法發揮作用，雙方相持，黑可抗衡，勝負一時難斷；紅又如改走兵七進一，則包8退6，俥七進一，車4平2，下伏卒1進1先手棋，黑勢優於實戰，足可一搏，也勝負難定。但是，黑此招如誤走馬3退5??則傌七進八！黑棋立壞，窩心馬即將成為紅方重點攻擊目標而丟子失勢，頹勢難挽，厄運難逃。

16. 俥八退四 包1進3 17. 兵五進一！ 車3平4

紅急衝中兵妙手！既可防7路馬攻勢，又可開通左傌反擊通道，是一步攻守兩利的好棋！

黑平肋車追炮，有些「幫倒忙」之感，黑宜馬6退4窺視中兵較為頑強。紅如接走俥八平五？則包1退4變化下去，中兵難逃，黑反易走；紅又如改走炮六進三??則車3平6（以下伏車6進6、車6進4和車6進3三步先手棋）！兵七進一，包1退5兌子佔勢，演變下去，優於實戰，足可抗衡。

18. 仕四進五　車4進3　　19. 俥八平九？ ………

紅平邊俥捉包，過急，似有鬆散感覺。同樣平俥，紅宜徑走俥八平四更為緊湊。以下黑有兩種選擇：

①馬6退7??俥四平九，包1平2，俥九平八！包2平1，傌三進五！變化下去，紅勢開朗，大佔先手；

②包1退5??炮六平七！演變下去，黑右馬受制，邊卒難逃，紅方有望大佔優勢。

19. …………　包1平2　　20. 俥九平四！　包2退5??

紅俥捉不到包後，速平右肋窺視左盤河馬，著法細膩，主動有力，為以後衝中兵得子埋下伏筆，好棋！

黑包退河頭，看似智守前沿，實乃呆滯漏招！黑宜立刻走馬6退7為上策，紅如續走炮六平七，則士4進5，傌七進五，象3進5，炮七進五，馬7進8！變化下去，黑雖殘底象，但三大子活躍，反彈力頗大，優於實戰，足可有機會反先佔優。

21. 炮六平七　馬6退4

紅炮平七路老練，兼躲又兼保，好棋！下伏兵五進一捉車殺馬手段，紅方由此反優佔先了。

黑左馬盤河，進退維谷。現馬退右肋道，軟手，不如徑走馬6退7攻守兩利，更為穩健。

22. 俥四平八　卒5進1???

紅平俥攔包，明智之舉。紅如俥四平七？則車4平6！以下黑伏馬4進5踩中兵後透鬆局面的手段，黑勢反先易走。

黑挺中卒邀兌，又一敗筆！再丟戰機，實在可惜！黑宜先補中士固防為上策，即徑走士6進5！紅如續走炮七平

六，則卒5進1，炮六進四，車4退1，兵七進一，包2平
1，傌七退九，卒1進1，兵五進一，車4平6！兵七平六，
卒1進1，傌八進四，車6平3，兵六進一，車3進3，兵五
進一，車3平7，傌八平七，車7進1。變化下去，紅雖有雙
兵過河參戰佔優，但雙方子力對等，黑尚有抗衡機會，且戰
線漫長，可以周旋。

23. 傌八平七！　………

紅方不失時機，傌佔七路，直逼3路象台，機敏之招！
令黑方由此步入了被動挨打的境地。

23. …………　　馬4退6　　24. 兵七進一！　………

紅果斷棄兵，得子在望，見縫插針，精妙絕倫！

24. …………　　象5進3　　25. 傌七平八！　前象退1

紅平傌捉包，環環相扣，黑必丟子，勝利在望了。

黑退象保包，無奈之舉。黑如硬走包2退4？？則傌八
進四，車4退2，兵五進一！變化下去，黑全盤受制，頹勢
難挽了。

26. 炮七進五！　卒5進1　　27. 傌八進一　士6進5
28. 傌八平五　車4退2？？

紅飛炮炸馬，現又傌掃中卒，令黑方只有招架之功，而
毫無還手之力，只好坐以待斃了。

黑現退肋車捉炮邀兌左馬，壞招！再失良機。黑宜包2
平3邀兌包為上策，紅如接走炮七退二，則車4平3，傌五
進二，卒9進1。變化下去，紅雖多子，但黑多邊卒，如不
出差錯，好於實戰，尚有一線求和希望。

29. 炮七平四　車4平6　　30. 傌五進二！　………

紅中傌進卒林，攻守兩利，好棋！現紅淨多一子，基本

鎖定勝局，可以穩操勝券了。

　　以下精彩殺法是：車6平9，傌三進五，包2進2，俥五平三，包2平7，俥三退一，包7平6，傌五進四，象1進3，俥三進四，士5退6，傌七退五，包6平2，傌四進二！車9平8，傌二進四，將5進1，俥三退一！紅方抓住最後戰機，雙傌馳騁，連續追殺，現趁雙傌之威，退俥絕殺。以下黑如續走將5進1，則傌五進三！棄傌催殺，傌到成功！黑如接走將5平6??則俥三平四兜底妙殺；黑又如改走將5平4???則傌四退五，雙傌馳騁，也妙手絕殺，紅方完勝。此戰獲勝，李大師幫助川隊以二勝一負一和的戰績險勝湘隊，李大師這場出戰是功不可沒的。

　　此局雙方一開戰就展開了左炮巡河對左中象的激烈爭奪：紅高左橫俥，黑亮右肋車，紅左傌盤河，黑左包騎河。就在紅卸中炮打右肋車後補起右中相固防之機，黑卻在第10回合平右邊包速落下風，在第12回合走包8平2又錯失抗衡良機，在第15回合走車8平3保馬造成愚型被動。以後，儘管紅在第19回合平左邊俥捉包過急，黑方還是在第20回合走包2退5呆滯，在第22回合挺中卒邀兌，再次丟失抗衡機會。紅在第26回合飛炮得馬後，黑卻在第28回合的最後關頭走車4退2邀兌左傌，錯失最後一線求和希望，被紅飛炮兌馬，兌兵欺包，雙傌馳騁，退俥妙殺。

　　這是一盤黑在佈局平右包落入下風；中盤搏殺黑又五失戰機，由被動到丟子，最終敗在紅俥雙馬腳下；紅賽前準備充分，中局攻殺從長計議、運籌帷幄、因勢而動、順勢而為、穩紮穩打、攻守有度、精準打擊、不留後患的精彩殺局。

第87局　（南昌)石小岩　先負　（上海)黃杰雄

轉巡河炮兌三兵卸中炮對屏風馬左中象左包封俥雙包過河

1. 炮二平五　馬2進3　　2. 兵七進一　卒7進1

這是2014年1月31日春節網戰象棋友誼賽的一場「短平快」精彩廝殺。紅先搶挺七兵，屬策略性很強的一種下法，目的要準備用左盤河馬陣式變例來攻擊黑方的反宮馬佈陣。

然而，黑也急進7卒，準備未雨綢繆地克制紅右俥出擊。黑如包8平6，則俥八進七，馬8進7，俥七進六，士4進5，炮八平七，象3進5，俥九平八，包2平1，俥二進三，車9平8。變化下去，雙方將形成五七炮七路俥左直俥對反宮馬右中士象邊包不進卒佈局陣式，可參閱本叢書中《中炮對反宮馬短局殺》一書。

3. 俥八進七　馬8進7

至此，黑方沒走反宮馬，而是及時還原成屏風馬進7卒陣形。因此時黑如硬走包8平6??則俥七進六，象3進5，俥二進三，馬8進7，俥一平二！士4進5，炮八平六！紅用五六炮調整陣形，不給黑亮出右貼將車機會，令紅方明顯滿意。

4. 俥二進三　車9平8　　5. 炮八進二　象7進5

黑補左中象，再伺機出右車助戰，屬改進後應對左巡河炮的新興起的走法。經過幾十年的發展，也有了長足的勝率。而應對中炮巡河炮在當今棋壇上公認為的最佳應法是黑走馬7進8外肋馬，紅接走俥七進六，則象3進5，俥一進一，黑有士4進5、車8進1、馬8進7等多種選擇，各有不

同攻守變化。詳見本書第一章第一節「中炮巡河炮對屏風馬進左外肋馬」。

另有黑象3進5補右中象後，紅接走俥一平二，則車1平3，俥九進二，包2退1，俥二進六，包8平9，俥二平三，車8進2，傌七進六！變化下去，紅仍持先手易走，此路變化紅勝率較高。詳見第四章第一節「中炮巡河炮對屏風馬右中象」。

6.俥一平二　包8進4

黑伸左包過河封俥，屬改進後的主流變例之一，易形成雙包過河、在兵林線築成的「擔子包」陣式，不給紅有出俥捉包的搶先機會。網戰黑曾流行過以下兩變：①車1進1，俥九進一，車1平4，傌七進六。以下黑又有兩種不同選擇：(A)包8進4！俥二進一，車4進3，炮五平六，車4平2，炮八進三，車2退2，相七進五，車2進4，俥二平六，車2平3，雙方均勢，黑可抗衡。(B)包8進3，炮五平六，車4平8，相三進五。以下黑還有兩種不同應法：(a)卒3進1？兵七進一！包8平2，俥二進八，車8進1，兵七進一，馬3退5，兵七平八！後包平3（若後包退1？？則兵八進一！後包平1，俥九平八，包2平1，兵九進一，包1進5，兵八平七，馬5退7，兵七平六，士6進5，俥八進八！變化下去，黑右翼底線士象厄運難逃，紅反大佔優勢），俥九平八！追回失子後，紅有過河兵助戰反先；(b)包2退2，炮八退一，卒7進1，傌六進七，包8退2，傌七退六，包2進5，兵七進一，卒7平8，俥二平三，象5進3，俥九平七，象3進5，炮八平七，馬3退1，俥三進一，變化下去，黑有過河卒參戰，紅子位靈活易走，雙方互有顧忌。

②包8進2，兵三進一，包2退1。以下紅又有兩種不同選擇：(a)俥二進三！包2平8（若包2平7？則兵三進一，包7進3，傌三進四，車1平2，炮五退一！退中炮後可左右反擊，易走，仍優），俥二平四，後包平7，兵三進一，包7進3，傌三進四，士6進5，俥九平八，車1平2，炮八進三，車8平6，傌七進六！下伏傌踩左包，邀兌肋車的先手棋，紅反易走；(b)兵三進一！包2平8，俥二平一，後包平7，兵七進一，包8平3，炮八平三，馬3退5，俥九平八，包7進3，炮三平九，包3平1，傌七進六，馬5進3，傌六進七！車1平2，俥八進九，馬3退2，傌七進六！馬2進3，傌六退四，將5進1，傌四退三，象5進7，俥一進一，象7退5，傌三進四，將5退1，俥一平三，車8進2，炮九平七，包1平7，炮七進二！黑如接走馬7進6？則炮七平一！多邊兵易走；黑又如改走車8進3??則傌四進六，車8平3，炮七進三！象5退3，俥三進四！馬3進4，俥三進二，馬4進6，俥三退三！變化下去，黑車馬被拴鏈，紅多相也可多中兵佔優。

7. 兵三進一　卒7進1

紅急進三兵邀兌，既通活右傌出路，又使左巡河炮右移出擊，屬當今棋壇主流變例之一。近來網戰又出現了20世紀90年代初盛行過的紅俥九進一走法，黑接走車1進1，則紅有兩種不同走法：①俥九平六（俥佔左肋道，牽制住黑右翼），車1平8，俥六進三，士6進5，炮五平六，包2進2。以下紅又有炮六進一和兵三進一兩路變化，結果前者為紅右翼空虛，黑較為易走；後者為黑方易走，足可抗衡。②兵三進一（主動邀兌，貫徹左巡河炮的預定計畫），包8平

7，兵三進一。以下黑又有車1平8和象5進7兩種變化，結果前者為紅多兵略優，易走，後者為紅子力活躍佔優。

黑進7卒邀兌，穩正。黑如改走包8平7，則俥九進一，車1進1，兵三進一。以下黑有兩種選擇：①象5進7，俥九平四，車1平8，俥四進二，前車進8，傌三退二，車8進9，俥四平三，變化下去，紅子活躍佔優；②車1平8，兵三進一，前車進8，傌三退二，車8進9，兵三進一，象5進7，兵三平四（平兵穩正。若傌七進六？則包7退4，相三進一，包7平5！演變下去，紅無便宜可佔，黑反易走略好），包2平6，傌七進六，象7退5（若急走包6平5？？則傌六進四！踩雙包兌子後，紅反易走），傌六進五，馬3進5，炮五進四！士6進5，相七進五。變化下去，雙方雖大子對等，但紅卻淨多中兵稍好，易走。

　　8. 炮八平三　　包2進4　　　9. 炮五平四?? ………

雙方兌兵卒後，黑伸右包過河，形成在兵林線駐牢的剛柔相濟的雙包過河的「擔子包」後，紅卸中炮，試圖調整陣形，過急！錯失多兵良機。在2008年第3屆「楊官璘杯」全國象棋公開賽上萬春林與李菁之戰中紅曾走過俥九平八，黑接走車1平2，炮三進二，包8平7，俥二進九，馬7退8，傌七進六，車2進1，傌三退五，車2平6，炮三平七，車6進4，傌五進七！變化下去，黑右包被捉，紅雙傌連環固防，雙炮佔位靈活，淨多七兵佔優，結果紅方完勝。

　　9. …………　　　車1平2　　10. 相七進五　　士6進5
　　11. 傌三進四?? ………

紅右傌盤河出擊，貿然行事，使右俥「脫根」，劣著！易為黑方所乘而遭被動。紅宜徑走仕六進五固防，讓開左俥

出路，又不讓右俥「脫根」為上策。黑如接走包2平3，則俥九平六！變化下去，右俥不「脫根」，左俥又靈活，中路更穩固，結果會更佳！遠遠強於實戰，足可一搏，鹿死誰手，勝負難料。

11. …………　馬7進8　　12. 傌四進六　車2進4！！

黑方抓住戰機，進左馬驅傌，伸右車捉傌，置3路馬安危於不顧地大膽棄馬進車，是一步展形擴勢、從長計議、勢大力沉、厚積薄發的大手筆，也是一步技驚四座、思謀遠處、勿貪眼前的當機立斷冷著！黑由此步入佳境！

13. 傌六進七　　馬8進7（圖87）

14. 仕六進五???　………

紅補左中仕固防，吝惜右俥，敗著！如圖87所示，宜用一俥換雙為上策，徑走俥九平八！黑如接走包8平5，則傌七進五，車8進9，兵七進一！象5進3，炮四進一，包2進2，傌七退五！變化下去，紅雙傌馳騁，雙炮護防，俥拴車包，子位靈活，優於實戰，足可抗衡，鹿死誰手，勝負難斷！

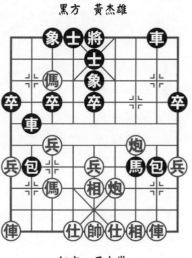

黑方　黃杰雄

紅方　石小岩

圖87

14. …………　包8進1！

黑不失機遇，進左包窺殺中相，一擊中的，一鳴驚人，一劍封喉，一錘定音！是攻殺紅陣的最佳思路、最具亮點的攻殺目標！令紅方只有招架之

功，毫無還手之力，只能甘心讓黑方一包滅敵！

　　15. 俥二平一　　包8進2！　　16. 後傌進六　　包2進3！

　　黑雙包齊鳴，沉底發威，左右開弓，攻殺中帥！令紅方腹背受敵，左右遭殃！難以翻身，厄運難逃！現紅進後傌盤河保中相，無奈之舉。紅如相五退七??則車2平7，俥九平八，車7進1，俥八進三，馬7進8！俥一平二，馬8退6，仕五進四，車8進9，相七進五，車7退2，傌七進六，卒5進1！下伏車7平4捉紅雙傌的先手棋，黑也大佔優勢。

　　17. 炮四平三　　車2進4　　18. 傌六退七　　包2平6！

　　黑飛包炸仕，破宮伏殺，一包滅敵，棄包入局！

　　19. 仕五退四　　馬7進5　　20. 俥九進一　　馬5進3！

　　黑馬踏中相，臥槽叫殺，馬到成功，一氣呵成！至此，紅看到如續走帥五平六，則車2進1！帥六進一，車8進8！傌七退五，包8平6！俥一進二，包6退1！以下紅如接走帥六進一??? 則車2平4！絕殺，黑勝；紅又如改走傌五進六，則包6退1，傌六退五，車2平5！前炮平五，包6平9！俥九平七，包9進1！帥六進一，車5平4！帥六平五，包9退1，炮三退一，車8退1！炮三進一，車8平7！成黑雙車邊包左右夾殺，黑勝。

　　此局雙方一開戰就迎來了左巡河炮與左中象的爭鬥：紅亮右直俥，黑進左包封俥，紅進三兵，黑兌7卒，就在紅左炮右移打卒後，黑進右包過河成雙包過河的「擔子包」之機，紅卻在第9回合走炮五平四，錯失多七路兵的機會。在剛步入中局格鬥不久的第11回合又急走傌三進四使右俥「脫根」釀成大禍！到了第14回合更是匪夷所思地補左中仕固防，吝惜右俥而陷入絕境，被黑進左包窺中相，雙包沉

底發威，包炸底仕破宮，馬踩中相臥槽，包轟底仕棄馬，最終成雙車邊包夾殺擒帥。這是一盤紅在佈局卸中炮顯軟，躍右傌盤河又太魯莽，補中仕固防匪夷所思，被黑將計就計，棄子搶攻，利用紅雙俥佔位弱點，果斷雙包齊鳴：在底線翻江倒海，大鬧紅方九宮，這真是對「用兵必須審其虛實而趨其危」的最好詮釋的精彩殺局。

第88局　（福建）柯善林　先負　（深圳）吳亞利

轉中炮巡河炮左橫俥對屏風馬左中象巡河包互進七兵卒

1. 炮二平五　馬8進7　　　2. 傌二進三　馬2進3
3. 兵七進一　卒7進1　　　4. 傌八進七　車9平8
5. 炮八進二　象7進5

這是2011年11月18日第2屆全國智力運動會象棋賽業餘男子組個人賽的一場殊死決戰。一場緊張激烈、劍拔弩張、利刃出鞘、扣人心弦的激戰，（筆者根據讀者研究需要，將「仙人指路對進馬」佈局調換了前四步行棋順序而成的）以中炮巡河炮七路傌對屏風馬左中象直車互進七兵卒拉開戰幕。黑補左中象，是在上右中象防禦結構發展變化的基礎上創造出來的一種新走法。

黑如車1進1，則俥一平二，象7進5，俥九進一（若兵三進一，則包2進2，俥二進六，卒7進1，炮八平三，馬7進6，俥二平四，車1平7，以下紅又有俥四退一和炮三進二兩路變化，結果前者為黑多卒象佔優，後者為黑兵種齊全，子位靈活佔優），車1平4，傌七進六，包8進4，俥二進一（在己方下二線連成「霸王俥」，機動靈活，又可防止黑包打兵佔優的著法）。以下黑方有兩種選擇：

①包2進2（準備一旦紅炮打車時可兌炮爭先）！傌六進七，車4進2，兵七進一，包2退1，俥九平七，包8退2，仕六進五，士6進5，俥二進三，包8平9，以下紅又有俥二進五和俥二平七兩路變化，結果前者為紅勢較好易走，後者為紅反佔優；

②卒3進1（棄3卒活馬反擊），炮五平六（若俥二平七，則卒3進1，俥七進三，馬3進4，炮五平六，馬4退2，炮六進六，馬2進3，俥九平七，車8進1，紅如接走俥七進三，則車8平4，演變下去，雙方局勢平穩；紅又如改走炮六退一？則車8平3，俥七進二，包2平3，黑反易走佔優），馬3進4（若車4平6，以下紅又有兵七進一和俥二平七兩種變化，結果前者為雙方對峙，後者為雙方各有千秋，互有顧忌），兵七進一，車4平3。以下紅還有炮六進三和俥九平七兩種走法，結果前者為紅勢佔優，後者為黑有車對紅無俥，易走。

6. 俥一平二　包8進2

黑伸左包巡河，準備退右包後平8路逼俥回原位，屬改進後流行變例之一。以往網戰流行過黑車1進1走法，紅接走兵三進一，包2進2（進右巡河包，旨在打右俥爭先），俥二進六（伸右直俥過河，不給黑馬7進8打俥反先機會），卒7進1，炮八平三，馬7進6，俥二平四，車1平7。以下紅有三路不同選擇：①俥四退一，車7進4，以下紅又有俥四平八和傌七退五兩種變化，結果前者為黑淨多卒象佔優，後者為黑方反先；

②炮三進二，以下黑又有馬6進7、包8進1和士6進5三路走法，結果前者為紅方易走，中者為黑車包被牽後紅反

略先，後者為黑兵種全，佔位好，反優；

③筆者在網戰應對過相三進一下法??黑接走包8進4！則炮三進二，馬6進7，俥九平八，包2平7！炮五退一，包7進3，炮三退四，包8進3，相一退三，馬7退8，俥四退四，馬8進9！俥八進七，馬9進7，俥八平七，馬7進6！炮五進五，士6進5，俥四退一，車7進8，仕六進五，包8平9！仕五退四！車7平6！帥五進一（若貪走帥五平四???則車8進9悶殺，黑速勝），車6平3，傌七退六！車3退1！帥五進一（若帥五退一???則車3平6！下伏車8進9絕殺兇著，黑速勝），車8進7，俥四進一，車8進1！俥四平三，將5平6，俥三平四，將6平5，俥四平一（紅俥一將一殺，根據棋規必須變著，紅如不變，則判作負），車8平4！傌六進四，車3退1，傌四進六，車3平4！雙車絕殺，黑方完勝。此變也可參閱本章「李少庚先勝張曉平」之戰。

又如網戰也出現過黑包8進4變例，紅接走兵三進一，則卒7進1，炮八平三，包2進4（雙包過河後形成了兵林線「擔子包」陣式，旨在不給紅有出俥捉包的搶先機會）。以下紅有兩種不同走法：

①兵五進一（挺中兵，準備以中炮盤頭傌陣式搶奪中路），車1平2，傌七進五（若俥九進一，則包2平3，紅如接走傌七進五，則車2進6，變化下去，形成雙方對攻局勢；紅又如改走相七進九??則車2進6後，黑先易走），馬7進6（若士6進5？則炮三進二，演變下去，紅反好走），兵五進一。以下黑又有馬6進5和馬6進7兩路變化，結果前者為黑方佔優；後者為雙方局勢各有千秋，互有顧忌。

②炮三進二（進炮壓馬，讓出右傌出擊通道）！包2平

3，俥三進四。以下黑又有卒3進1和包8進1兩種變化，結果前者為紅勢較好；後者為黑包受困，紅易走反先。也可參閱上一局「石小岩先負黃杰雄」之戰。

7. 俥九進一　………

紅高起左橫俥，準備右移佔肋道出擊，屬改進後主流變例之一。紅另有三變僅做參考：

①兵三進一（挺兵邀兌，活通右俥），包2退1（準備左移打俥對抗。黑若卒7進1？則炮八平三後紅子活躍易走）。以下紅又有兩種選擇：(a)兵三進一，包2平8，以下紅還有俥二進五和俥二平一兩路變化，結果前者為黑方反先，後者為紅方易走；(b)俥二進一，包2平8，俥二平四，包8平7，以下紅還有俥四進七和兵三進一兩種變化，結果前者為雙方均勢；後者為在雙方對峙中，黑方滿意。

②傌七進六（左傌盤河出擊，改進後主流變例之一，效果不錯）！包2退1，俥二進一。以下黑又有三種不同走法：(a)卒3進1，兵七進一，包8平3，俥二進八，馬7退8，炮八平七，以下黑還有馬3進4和包3平4兩種變化，結果前者為紅方佔優，後者為紅反佔先；(b)包2平3，俥九平八，車1平2，炮八進三，包8進1（下伏卒7進1的攻擊手段。若包8進2？則俥二平四，車8進5，兵三進一，包8平7，相三進一，卒7進1，炮五平七，紅子力分佈均勻，佔優），俥二平六，包8進2（透過兌包，左車有捉傌的先手棋），炮五平七，包8平3，傌六退七，包3平7（若包3平6？俥六平四，包6平7，俥四進七，包7退1，相七進五，演變下去，紅反稍好，易走），俥六進六，馬7進6，炮八退一，包7進1，俥六退二，以下黑還有馬6進7和卒5進1

兩種走法，結果均為紅方佔優；(c)筆者在網戰見過包2平8！則俥二平四，車1平2，俥九平八，車2進4，炮五平七（給黑右翼施加壓力，機動靈活之著），卒3進1（兌3卒舒展子力，否則紅有兵七進一的先手棋）！兵七進一，車2平3，相七進五，車3平4，俥四進三，馬7進6（針鋒相對！不給紅有炮七平六反擊機會），傌六進四，車4平6，俥四進一，包8平6，仕六進五，包8平7！變化下去，雙方對峙，子力對等，結果大量兌子後成和。

　　③俥二進四（進右俥巡河，隨時準備邀兌），卒3進1。以下紅又有兩種選擇：(a)兵七進一，包8平3，以下紅還有俥二進五和俥二平四兩路變化，結果前者為雙方局勢平穩；後者為在雙方互纏中，黑方稍好易走。(b)炮五平六，包8平9（紅卸中炮調整陣容，穩健；黑平左包兌俥，爭取兌俥後對攻），以下紅還有俥二進五、俥二平六和俥二平四3路走法，結果前者為雙方平穩，中者為黑方反先，後者為黑反先易走。

　　7.…………　包2退1　　8.俥二進四　………

　　紅伸右直俥巡河，是另一路流行變例。網戰曾流行過紅俥二進一形成己方下二線「霸王俥」陣式，攻守兩利，易佔先手。黑接走卒3進1，則兵七進一，包8平3，俥二進八，馬7退8，傌七進六，包2平7，傌六進五（若炮五平八不給亮出右直車，則馬3進4，變化下去，黑反易走），馬3進5，炮五進四，士4進5，俥九平八。以下黑方有兩種不同選擇：①車1平2，炮八進二，卒7進1，傌三退五，卒7進1，兵五進一，馬8進7，兵五進一！演變下去，紅渡中兵比黑渡7路卒的威力要大，略佔先易走；

②卒7進1？炮八進五，象3進1，炮五平七，卒7進1，傌三退五〔若徑走炮七進三？則車9平8，傌八進八，象1退3，傌三退五，馬8進7，變化下去，雙方兵卒等、仕（士）相（象）全，紅有傌，黑有雙包，雙方互有顧忌，勝負難定〕，將5平4，傌五進六！車1進1，傌八進三！變化下去，黑子力分散，紅傌傌雙炮有攻勢，反先，易走。結果前者為雙方握手言和，後者為紅方完勝。

　　8.………… 　包2平7　　9.傌九平四　車1進1

吳亞利長計議，勿貪眼前，果斷地選擇了先退右包過宮，現再提右橫車後，又準備集結大量子力於左翼，來集中優勢兵力，強勢出擊，精準打擊，突然襲擊來力掃千鈞，不讓任何人有機可乘。這就是本局棋的精彩看點和大打心理戰、堅決力拔頭籌的亮點，以及黑能這麼有信心要獲勝的焦點所在。

　　10.傌四進六　包7平8　　11.傌二平四　車8平7
　　12.前傌進一　車1平6　　13.傌四進四　後包平7

黑平包打傌，逼紅兌車後，又平後包攔傌，直接窺殺紅三路馬兵相而反先佔優了。黑如後包平9？？過軟後易遭被動。紅如接走傌四平二，則士6進5，傌七進六，卒3進1，兵七進一，象5進3，傌六進七，象3進5，炮八平七！卒9進1，炮五平七！包9進1（若馬3退1？？則傌七進八，包9進1，傌二退一，卒1進1，傌八退七！黑右邊卒必丟，紅反多兵略好），傌二退一，包9進1，傌七進五！象3退5，後炮進五！演變下去，紅多相稍好；黑如要續走車7平8，則傌二進二，馬7退8，後炮平二，馬8進6，炮二平五，象5退3，炮七退六，卒5進1，炮五平八，馬6進8，相七進

五，馬8進6，相五進七，馬6退4，炮七平九，馬4退2，
相三進五，包9平7，炮八退一。變化下去，在雙方糾纏
中，紅多相易走，黑反無趣，且有望成和。

　　14. 傌七進六　　　　卒7進1
　　15. 兵三進一　　　　包7進4(圖88)
　　16. 傌六進七??? ………

　　就在雙方邀兌三兵7卒後，7路包爬上了紅右上相台窺
殺紅右底相之機，紅卻左傌踩3卒主動邀兌左巡河包，而置
右底相被瞄殺而不顧地放出了勝負手，希望能在對攻對殺中
尋求戰機。紅方真的能如願嗎？讓我們拭目以待吧！其實從
以下實戰效果看，這是一步敗著！風險過大而導致落入下風
後陷入困境。如圖88所示，紅宜理性地盤出右傌三進四，
不給7路包炸底相和兌左巡河包機會為上策。則黑有兩種不
同選擇：①包7平4？炮八平
六，士6進5，傌四進六，馬3
退1，炮六平三，車7平6，俥
四進一！將5平6，兵五進
一！變化下去，紅子位靈活，
易走，強於實戰，足可一搏，
鹿死誰手，勝負一時難斷；②
車7進1??俥四平三，包7退
4，傌四進六，包7進8，帥5
進一，馬3退1，炮八進三，
包7平4，前傌進五，象3進
5，炮八平三，包8平5，炮五
進三，卒5進1，傌六進七，

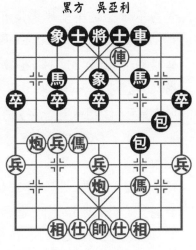

黑方　吳亞利

紅方　柯善林

圖88

包4退6，兵七進一！下伏兵七平六必殺中卒，以淨多雙兵佔優，優於實戰，足可抗衡，勝負難測。

　　16. ………… 　　包7進4 　　17. 帥五進一 　　包8退1
　　18. 傌七退六?? ………

　　紅退左傌盤河，又一敗筆！錯失良機，由此一蹶不振。紅既然已選擇對攻，就應當卸中炮保左傌，以保持對黑3路馬的壓制態勢，紅宜徑走炮五平七為上策。以下黑有兩種選擇：①馬7進6，俥四退三，則車7進7，傌七退六，車7進1，帥五進一，車7平2，炮七進五，車2退3，俥四平二，車2平3，傌六進五，包8平6，炮七平八，車3進4，仕六進五，變化下去，黑雖多雙象，但紅多中兵，兵種全可抗衡；②包8平3，炮七進四，馬7進8，傌三進二！車7進8，帥五進一（若俥四退七？則車7平6？帥五平四，這樣變化下去，黑淨多士象，紅會多兵，雙方互有顧忌。估計兩者均不希望這樣兌俥車後有望成和），車7平2，俥四平七，車2退3，俥七退一，馬8進6！帥五平六（若誤走傌二退四?？則車2進1以後殺中兵後要得子大優），車2進1！俥七平六，士6進5，俥六退三，車2進1，帥六退一，馬6進5，仕四進五，包7退1，仕五進四，馬5進6，帥六平五，車2平6，俥六平三！包7退1（若包7平9?？則俥三退四，將5平6，帥五退一！下伏仕六進五捉雙兌著，紅將得子大優），傌二退三，車6平7，俥三退二，馬6退7，帥五退一，馬7退5，相七進五，卒5進1，炮七平八，馬5進3，炮八退四，卒5進1，兵九進一！下伏炮八平九，馬3退2保邊卒的互纏之招。變化下去，黑雖多士象佔優，但雙方兵卒對等，紅如不走漏，仍優於實戰，但戰線漫長，尚有一

線求和希望。

18. …………　馬7進8　19. 炮八退二　士6進5

20. 傌六進四　包8平6　21. 兵七進一　象5進3!

22. 炮五平七　象3退5

紅方「對攻」方案失誤後，先倒傌盤河，又騎河赴右肋道，結果一陣迂迴，被黑包一擋，毫無作用，等於紅送七兵後，被黑方反客為主、單方面攻殺紅方了；相反，黑後防穩固，由此步入了反擊佳境！

23. 相七進五　包7退1　24. 俥四平二　車7進4

25. 俥二進一　士5退6　26. 傌四退六　包7平8!

27. 俥二平一　馬3進2!　28. 傌六進五　車7平5!

黑車馬包聯手強勢出擊，打得紅俥被趕入邊陲，將紅四路傌逼退後，黑又躍出右馬邀兌，令紅方只有招架之功，而毫無還手之力，只好傌踩中卒後被黑車鎮中路活擒。紅如改走傌六進八??則車7平2，炮八平九，車2進3，炮九進四，包6平1！黑也多子勝定。

29. 炮七進二　車5退1　30. 俥一退三???　包6進5!

紅中傌被擒後，已少子殘底相開始落敗了，但紅邊傌又貪邊卒，走了大漏著後，反被黑方抓住戰機，迅速棄肋包叫帥，抽去紅俥，徹底粉碎了紅方最後一點抗衡機會，而黑方即得俥完勝。

此局雙方開戰伊始就展開了左巡河炮對左中象的激戰：紅亮出右直俥，高起左橫俥，黑伸左包巡河，退右包於下二線，紅揮動雙俥，黑雙包齊鳴地爭奪空間、搶佔要隘。就在紅雙俥同佔右肋道，左傌盤河出擊邀兌三兵之時，黑平左車保左馬，兌去左肋車後邀兌7卒，雙方剛步入中盤廝殺之

機，紅卻在第16回合走傌六進七踏3卒主動邀兌左巡河炮，背水一戰搏殺而陷入困境，又在第18回合走傌七退六錯失良機而一蹶不振，被黑方抓住戰機，策馬補中士，平包攔肋傌，揚象掃七兵，退包車保馬，包打傌靠邊，車鎮中殺傌，最終棄肋包抽傌，完勝紅方。

這是一盤靠心態，賽前準備很重要，中盤搏殺看功力，一有機會不放過，謀子拴子要慎重，背水一戰靠功底，穩紮穩打是前提，一味求速則不達的精彩殺局。

第89局　（大理）丁曉偉　先負　（上海）黃杰雄

轉過河傌左橫傌左炮巡河對屏風馬平包兌傌高左車保馬

1. 炮二平五	馬2進3	2. 傌二進三	馬8進7
3. 傌一平二	車9平8	4. 兵七進一	卒7進1
5. 傌二進六	包8平9	6. 傌二平三	車8進2

這是2013年10月1日國慶日象棋網戰的一盤精彩廝殺。雙方以中炮過河傌對屏風馬平包兌傌高左車保馬互進七兵卒拉開戰幕。黑方高左車保馬是抗衡中炮的一種富有彈性的防守陣式，早在20世紀50年代初期就流行於棋壇，盛行於20世紀70年代前後。

網戰以往多流行黑包9退1，傌八進七，士4進5，炮八平九，車1平2，傌九平八，包9平7，傌三平四，馬7進8，炮五進四，馬3進5，傌四平五，卒7進1，兵三進一，馬8進6，傌三進四，包7進8，仕四進五，包7平9，傌八進四，車8進9，仕五退四，車2進1（高右直車，靈活車路，是筆者推出紅中炮打中卒對黑棄7卒陣式的一把暗藏「飛刀」！以往流行的是象3進5、車8退2和包2進1三路

走法，結果前者為黑方勝定，中者為紅多兵佔優，後者為紅方主動）。紅有兩變：①炮九平八，包2平8（大膽平包棄車，先棄後可追回失子），以下紅又有炮八進六和俥八進四兩路變化，結果前者為雙方各有千秋；後者為紅方殘相，黑方少卒，互有顧忌。②帥五進一（敗著！老帥升帳？正中「飛刀」）？？？車8退1，帥五進一，包2平8（平包棄車，「飛刀」出手，精妙絕倫，勝利在望了）！俥八進四（若俥四退三？？則包8進5，傌三進二，車2平4！俥八進五，車4退1，傌七進八，包8平1！相七進九，車8退3！俥八進七，車8進2，帥五退一，車8平4，帥五平四，前車進2，仕四進五，前車退1！以下伏包9退1挖中仕兌招，黑也勝定），包8進5！俥八進一，包9退2！大膽棄右車後，形成黑車雙包三子歸邊殺勢，黑方速勝。可參閱本叢書《五九炮對屏風馬短局殺》一書。

7. 傌八進七　………

紅先進左正傌出擊，準備用五八炮、五九炮或中炮巡河炮出陣。另一類流行變例是紅改走炮八平七，則黑有兩變：

①象3進5，以下紅又有兩種選擇：(a)兵七進一，象5進3，傌八進九，包2進1，傌九進七，象3退5，俥九平八，馬3退1，傌七進六，卒3進1，炮五進四，馬7進5，俥三平五！變化下去，紅子位靈活，佔優易走；(b)兵七進一，象5進3，兵五進一（急衝中兵，硬逼黑補中士後，不給黑包2退1再包2平7打俥反先機會，佳著），士4進5，傌八進九，包2進1。以下紅還有兵五進一和兵九進一兩路變化，結果前者為雙方對攻，互有顧忌；後者為在雙方互纏中，紅反主動，易走。

②筆者在網戰應對過黑方急於反擊的包2退1走法，紅接走兵七進一，則包2平7，俥三平四，車8進6，兵七進一！車8平2，炮七進五，包7平3，炮五進四！包9平3，相七進五！馬7進5，俥六平5，前炮平五，俥五平六！演變下去，紅淨多雙兵較優，結果紅多兵擒將。可參閱本叢書中的《五七炮對屏風馬短局殺》一書。

7. ………… 　　包2退1

黑先退右包，準備右移打俥反擊，屬急攻型下法。如要穩健型走法，黑應走象3進5，則俥九進一（若俥七進六左俥盤河出擊，左翼俥炮待機而動，是楊官璘特級大師生前較為常用的進攻戰術，則黑有車1進1和包2退2兩路變化，兩者結果均為黑可滿意，主動易走）。黑方有三種不同變化供參考：①包2退1，以下紅又有兵五進一和俥九平六兩路變化，結果前者為紅棄子有強烈攻勢；後者為黑方滿意，足可抗衡。②包2進1，俥九平六，士4進5，兵五進一，車1平4，俥六進八，以下黑又有將5平4和士5退4兩種變化，結果前者為紅方主動，後者為紅方大優。③包2進4，以下紅又有急攻型兵五進一和緩攻型兵三進一兩路變化，結果前者為紅方主動，易走，後者為紅仍持先手。

8. 俥九進一　………

紅高起左橫俥，準備右移出擊，屬當今棋壇主流變例之一。筆者在一次朋友聚會中改走過紅俥七進六！黑接走象3進5，炮八進四，包2平7，俥三平四，馬7進8，俥六進五，包7進5，俥五進七！包7進3，仕四進五，馬8進9，俥三進一，包9進4，炮五平一！車8進7，相七進五，包7平4，仕五退四，包4退3，炮八進三！象5退3，俥四平

五，士6進5，俥七進五！象7進5，俥五退七，將5平6，俥五進一，車8退8，俥五平六，車8平3（若硬走車1平2？？則俥六進二！將6進1，俥六退一，將6退1，俥六平二！車2進2，俥七退五，車2平5，俥二進一，將6進1，俥二平五！包9平6，炮一平四！包6平8，俥五退四，包8平6，俥四進三！俥和肋炮同時叫殺，紅勝），俥六進二，將6進1，俥六平四！借俥炮之威，平右底線肋俥絕殺，紅勝。

　　8.…………　　包2平7

　　黑右包左移打俥，獲勝要著之一！以往網戰出現過黑走象3進5，則俥九平四，包2平4，俥四平六，包4平7，俥三平四，馬7進8，俥四進二，包7進2，俥六進六，車1平3，炮五進四，士4進5，俥七進六，卒7進1，炮八平四！車8退2（若包9退2？？則炮四進七！黑如接走包9平6？？？則俥四平五！紅速勝；黑又如改走車3進1？？？？則炮四平一！車8退2，俥六進七，車8平9，俥七進五！馬3進4，俥五進三，馬4退5，俥四平五！將5平6，俥六進一！雙俥俥炮聯手擒將，紅勝；黑再如徑走象7進9？？則炮四平七，包9平3，俥四平五，將5平6，俥五進一，將6進1，俥六進一，將6進1，俥五平四！俥兜底殺，紅也勝），俥六平五，馬3進5，炮四進七，車8進1，俥五進一！將5平4，俥四平二，車3進2（若馬5進4？？則俥五平六，將4平5，炮四平七！包7平5，相三進五，包9平5，俥二進一，馬8進7，俥二平三，馬7退6，炮七平四，下伏炮四退一殺著，紅勝），俥六進五，車3平4，俥五平八，將4平5，俥二平五，將5平6，俥八進一，車4退2，俥八平六！紅勝。

9. 俥三平四　車1平2

紅亮出右直俥，明智之舉。黑如改走卒7進1??則兵三進一，馬7進8，兵三進一，包7進6，俥九平四，士6進5，炮五進四，馬3進5，炮八平三，馬8進9，炮三平五！車8平5，炮五進四，包9退2，前俥平三，車5進1，俥三進三，士5退6，俥三平四，將5進1，後俥進七，將5進1，前俥平五，士4進5，俥五退一，將5平4，俥五退二，下伏俥四平五，紅勝。

10. 炮八進二　　象7進5(圖89)

11. 俥四進二???　………

至此，雙方走成「遲到」的中炮巡河炮右過河俥左橫俥對屏風馬平包兌俥高左車保馬退右包打俥互進七兵卒陣式。現紅進右肋俥捉包，敗著！導致落入下風，陷入被動。如圖89所示，紅宜徑走俥九平六為上策。黑如接走車8進4，則俥六進七，士4進5，俥四進二，包7退1，炮八進四！車8平7，傌七進六，車7進1，傌六進七，車7平8，傌七進九，車8退1，傌九進八！馬3退2，兵五進一，車8平5，仕六進五。紅雙傌兌黑右車後，佔優易走，強於實戰，足可抗衡，鹿死誰手，勝負一時難斷。

11. …………　包7退1

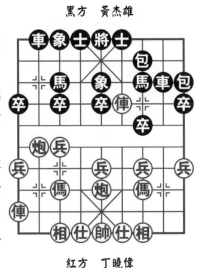

黑方　黃杰雄

紅方　丁曉偉

圖89

12.俥九平六　車8進4

黑伸左直車過河窺捉三兵出擊，也可補右中士固防，求穩，即士4進5。紅如接走炮五退一，則車8進5，俥六進一，車2進4，兵七進一，車2平3，炮五平七，車3平6，俥四退三，馬7進6，炮七進五，馬6進5，炮八退二，馬5進7，俥六平三，車8平7，炮八平三，卒9進1，炮三平一，包9進4，炮一進三，卒7進1！相七進五，卒7進1！步入無俥車棋戰後，雙方雖大子等、仕（士）相（象）全，但黑多雙卒佔優。

13.炮五退一　車8進1　　14.俥六進一　車2進4

15.兵七進一　車2平3　　16.炮五平七　車3平6

17.俥四平七　………

紅逃肋俥捉馬，無奈之舉。紅如硬走俥四退三???則馬7進6，炮八平四，卒3進1，仕四進五，包9進4！兵五進一！包9進3，炮四退四，包9平6！傌三退四，車8平4！仕五進六，馬6進7，相三進五，馬7退5！在無俥車棋戰中，黑淨多四個卒大佔優勢，基本上能鎖定勝局。

17.………　馬7進8　　18.傌七進六　車6平4！

黑平肋車拴鏈俥傌，是一步棄子搶先奪勢的可取之招！為以後車馬包聯手攻殺追回失子做了深層次鋪墊。

19.炮七進六　包9平3　　20.俥七退一　包7進2

21.俥七退一　馬8進9　　22.俥七平五??　………

紅俥貪殺中卒，壞棋！錯失堅守機會。紅宜俥七退四成宮頂線「霸王俥」固守為上策，黑如接走馬9進7，則俥六平三，車8平7，俥七平三，車4進1，炮八進五，車4進1！炮八平九，車4平5，俥三平五，車5平7，相三進一，

車7進1，俥五進四！將5進1，炮九平六，車7平9，炮六退三，卒9進1，俥五平三，車9平4，俥三進一，車4退4，俥三平一！車4進3！俥一退二，車4平1，俥一退一（若貪走俥一平三？？？則車1平5，仕四進五，象5進7！得俥後黑勝）。變化下去，雙方大子對等，黑7卒無法過河，1路卒即使能過河也難以發揮作用，雙方和勢甚濃。

22.………… 包7進4　　23.相七進五　車8平7！

24.仕六進五　包7進3！

黑車追回失子後，現又飛包炸底相，一包滅敵，奠定兌俥後又可追回失子。黑方由此漸入佳境。

以下精彩殺法是：相五退三，車7平4，仕五進六，車4進1，俥五退二（退中俥邀兌保炮，無奈之舉。若炮八進五？？則車4進2，俥五進一，士6進5，俥五平二，馬9退7，仕四進五，車4平7，俥二退七，馬7進5！變化下去，黑淨多雙高卒多底士也勝定），車4進2！俥五平一，馬9退7，仕四進五，車4平2，炮八平五，士4進5，俥一進二，車2進2，仕五退六，馬7進6，帥五進一，馬6進7！帥五退一，車2退3，俥一平五，車2平5！雙方先後兌去俥車俥馬炮包兵卒後，現車殺中兵叫帥，成車馬冷著滅敵！以下紅如接走帥五平四（若誤走仕六進五？？則馬7退6，帥五平四，車5退1！紅如續走俥五退二？？則馬6退5！變化下去，紅左邊兵必被殲後，形成黑馬雙高卒士象全必勝紅單仕的局面；紅又如改走俥五平四？？則馬6進8，帥四平五，卒1進1，俥四退一，卒1進1，兵九進一，車5平1！也形成了黑車馬高卒士象全對紅俥單仕的必勝局面），則車5平6，帥四平五，馬7退6，帥五平四（若錯走帥五進一？？則車6平5，帥

五平四，車5退1也得中炮勝勢），車6平1！至此，黑方淨多雙高卒雙象士必勝。

　　此戰雙方一開局就見到「遲到」的左巡河炮對右中象的廝殺。就在雙方剛步入中盤格鬥的關鍵時刻，紅卻在第11回合走俥四進二捉包落入下風。以後雙方展開了「四車聯動」，左傌（馬）出擊，紅左炮兌馬包後，在紅多子優勢下，卻在第22回合走俥七平五貪殺中卒而錯失了堅守良機，反被黑方果斷飛包炸三兵直窺殺右底相，平車砍傌追回失子，包炸底相兌俥得傌，避兌肋車砍仕爭先，車馬叫帥又殺底相，最終車掃中兵，又掠邊兵，以淨多雙卒士雙象活擒紅帥入局。

　　這是一盤佈局要因勢而為，不走貪著；中盤搏殺要先穩守，後進攻，一旦被動不急於對搏、對攻，以穩紮穩打、進退有序、攻守有度、平和心態為上策；黑方不急不躁、不慍不火、鬥智鬥勇、無懈可擊的心態、耐人尋味、令人擊節、可喜可賀、可圈可點的精彩殺局。

第90局　（大理）丁曉偉　先負　（上海）黃杰雄

轉巡河炮兌三兵巡河俥對屏風馬右橫車左中象右包巡河

1. 炮二平五　馬2進3　　　2. 傌二進三　馬8進7
3. 俥一平二　車9平8　　　4. 兵七進一　卒7進1
5. 傌八進七　………

　　這是2013年10月1日國慶日象棋網戰的一盤決勝之戰。雙方以中炮七路傌對屏風馬左直車互進七兵卒拉開戰幕，雙方對此戰均高度重視，不可怠慢和半點鬆懈。紅先跳七路傌，看來仍有望要用中炮巡河炮出戰。紅如俥二進六，

則可參閱上局「丁曉偉先負黃杰雄」之戰；紅又如改走炮八進二，則可參閱本節「石小岩先負黃杰雄」和「柯善林先負吳亞利」之戰。

　　5.　…………　車1進1

　　黑先高起右橫車，伺機左移出擊，屬當今棋壇主流變例之一。網戰另一種流行走法是黑象7進5，炮八進二，車1進1，兵三進一，包2進2，俥二進六，卒7進1，俥二平三，包2平7平右巡河包打俥，借機爭先。以下紅方有四種選擇：①俥七退五，卒7進1，俥三進一，車1平6，俥三退一，包8平7，俥三退二，車8進8（進車壓俥，欲平6路催殺，若車8進9？則炮八退三，黑反倒麻煩）。以下紅又有俥三退一和炮八退三兩路變化，結果前者為黑得子大優，後者為黑勝定。②俥三退一（以緩解3路線壓力），包8進6。以下紅又有炮五平三和俥七退五兩種變化，結果前者為黑多子大優，後者為黑勢反先。③炮八平三，包7進3，炮三平二，包7平3，炮二進五，馬7退8！黑車換紅三個子大優。④俥三退五？？包8進7！俥三平四，卒7進1，炮八退三，車1平4，俥九進一，車4進7！炮八進二，車8進8（大膽塞相腰，棄右肋車決一雌雄，兇悍犀利）！俥九平六，車8平6！炮五進四，馬3進5。

　　以下不管紅走俥四退五？還是走俥五進四？？或是改走炮八平三？？？黑方均可徑走包7進5！借車卒之威，黑雙沉底包疊殺擒帥，黑方完勝而歸。

　　6.炮八進二　象7進5

　　黑先提右橫車，現又補左中象助戰，是自20世紀90年代初流行至今仍長盛不衰的走法。至此，雙方走成中炮巡河

炮七路傌對屏風馬右橫車左中象互進七兵卒陣式。網戰也曾流行過黑車1平4，傌九進一，象7進5，傌二進四。以下黑有兩種不同選擇：

①車4進5（準備攻擊左傌），傌三退五，車4平2，傌九平六，士6進5，傌六進三。以下黑又有卒1進1和包2進2兩種變化，結果前者為在雙方互纏局面下黑不難走，後者為紅方易走。

②包2進2（右包巡河，伺機左移反擊），傌二平六，車4平6，兵三進一，車6進6，傌九平三（若先走傌三進四？則馬7進6！傌六進四，卒7進1！變化下去，黑多過河卒，易走），卒7進1，傌六平三，馬7進8，傌七進六，士6進5。以下紅又有炮八退二和炮五平七兩路變化，結果前者為黑雖少卒，但子力靈活較為易走；後者為黑不難走，但這兩變最終均為雙方戰和。

　　7. 兵三進一　　卒7進1

紅兌三兵，實施預定計畫。紅如傌九進一，則可參閱下局「黃海林先勝武俊強」之戰。

黑兌7卒，易使紅子力開揚。黑以後多走包2進2來威脅，準備進左外肋馬打傌，對搶先手。紅接走兵三進一，則馬7進8後紅方有兩種選擇：

①傌三進二，象5進7，傌七進六，車1平4，仕六進五（若炮五平六，則包2平4，炮六進三，車4進3，黑先；又若傌六進五，則馬3進5，炮五進四，馬8退7，炮五平二，車8平9，黑優），包2平4。以下紅又有兩變：(a)傌九平八，象7退5，傌六進四，以下黑還有馬8進6和車8平7兩種走法，結果前者為黑方佔優，後者為紅反先手。(b)傌六

進四，車8平7，以下紅還有炮五平二和俥九平八兩路變化，結果前者為黑優易走，後者為黑方較優。

②俥二平一（不讓俥受牽制），象5進7，傌三進四，馬8進7，傌四進六，象7退5。以下紅又有兩變：(a)俥一平二，車1平8（若馬7退8，則傌六進七，包8進7，傌七進九，紅方佔優），俥二進六，卒3進1。以下紅還有傌六進四和傌六進七兩種變化，結果前者為雙方平穩，後者為雙方均勢。(b)俥九進一，以下黑還有馬7進5和包8平7兩路變化，結果前者為雙方對峙，後者為紅優易走。

8. 炮八平三　包2進2

黑高右包巡河，借攻打右俥之機左移出擊。黑如馬7進6？則炮五平四，車1平8，相七進五，包8平7，俥二進八，車8進1，傌三進四，車8進3（若馬6退8？？則炮七進二，卒3進1，兵七進一，象5進3，炮三平一！變化下去，紅多兵易走），炮三進二，車8進1，炮四進三，車8平6，炮四平二，車6平8，炮二平四，車8退2，俥九平八，包2平1，炮三平七，卒5進1，俥八進六！車8進1，炮四退三。變化下去，紅反多兵，局勢開朗，好走。

9. 炮三進二　………

紅進相台炮壓馬，不給黑左馬前進活動空間的機會，積極主動。紅如俥二進六？？則馬7進6，俥二平四，車1平7（互搶先手），以下紅有兩種選擇：①相三進一，馬6進7，俥四平二，馬7進9！炮五平一，車7進4，傌三進二，包2平5。變化下去，黑得相易走，局勢略先。②俥四退一，車7進4，俥四平八，卒3進1，俥八退四，車7進2，俥八平二（攔包無奈，一旦黑沉包8進7後，攻勢猛烈，大

佔優勢），卒3進1！兵五進一，車7退1，下伏卒3進1和車7進3殺底相兩步先手棋，黑勢反先。

9.………… 車1平6　10.俥二進四　包8平9

黑平左包兌解拴，老練穩健之招！黑如包2平7？則俥七進六，車6進2，俥三進四！紅雙俥盤河，擴大了活動空間而佔優。

11. 俥二平三 ………

紅平俥壓包避兌俥老練。紅如俥二進五？？則馬7退8，俥九進一，包2平7，俥九平二，馬8進7，俥二進六，包9退1，相三進一，包9平7，炮三平七，馬7進6，俥三進二，馬6進7！變化下去，雙方互纏，黑有車馬雙包直攻紅右翼底線略優。紅如接走炮七進三？？？則象5退3，俥二平七，馬7進8，仕四進五（若俥七平三，則車6進8！帥五進一，包7進5！俥二退三，後包進6，俥三退五，包7平9，炮五進四，包9退1，帥五進一，車6平5，以下紅如誤走仕六進五或走俥七退五？？則馬8進6叫帥抽俥必勝；紅又如改走帥五平六？則車5退3，俥三進四，馬8進6！黑鎖死紅帥後，下伏車5平4殺招，黑勝），前包進5！炮五平四，後包進7！俥二退三，後包平6，仕五進六，車6進6，俥三進二，車6平4，俥七進八，車4進1！俥七平三，包6平7，俥三平四，前包平9，俥三退二，車4退1，下伏車砍俥後成車馬雙包夾殺勝勢。

11.………… 車8進4

黑伸左直車巡河，屬改進後攻守兼備的主流變例之一。以往網戰流行黑包2平7，俥九平八，馬7退9（馬退邊陲讓包9平7有機會快速攻擊紅右翼）。

　　以下紅方有兩種不同選擇：①相三進一，包9平7，以下紅又有俥八進一和俥三平四兩路變化，結果前者為紅多中兵，子位較好略優；後者為黑有攻勢易走。②俥三平四，車6進4，傌三進四，車8進5。以下紅又有傌四進六和傌四進五兩種變化，結果前者為雙方均勢，後者為黑勢較優，最終以上兩變雙方均握手言和。

　　12. 俥九平八　………

　　紅亮出左直俥，使兩翼子力均衡發展，有利於擴先易走。筆者曾走過紅炮三平七貪卒??黑接走包2平7！則俥九進一，馬7進6，傌三退一，車6平8！俥三平四，包7退4，傌七進六，馬6進4，俥四平六，前車進4，俥九平二，車8進7，炮七平一，象5進7！黑攻殺紅右底相佔優，結果雙方巧妙兌子成和。

　　12. …………　　　包2平7
　　13. 傌三進四　　　馬7退8(圖90)
　　14. 俥八進六???　………

　　紅進左俥搶佔卒林線，試圖搶先攻擊黑右翼，追擊右馬，過急，敗著！導致黑雙包齊鳴，策馬反擊，得俥入局。如圖90所示，紅宜炮五平四卸中炮打車，及時調整陣形，穩紮穩打為上策。黑如接走車6平7，相七進五，馬8進6，俥八進八，士6進5（若士4進5，則炮四進六，演變下去，紅方佔優），炮三平七，包9平7，俥三平一！車8進4，仕六進五，車7平8（若車8平6??則相三進一！揚右邊相後，黑無後續進攻手段，紅仍佔優），俥八平六！象3進1，傌四進六！變化下去，紅強於實戰，多兵又得勢，足可一搏，鹿死誰手，勝負一時難料。

14.…………　包9平7

15.俥八平七　馬8進9

16.俥三平一　………

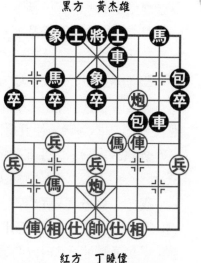

黑方　黃杰雄

紅方　丁曉偉

圖90

　　紅平右邊俥，窺殺邊卒，暗伏右傌踩車，無奈之舉。紅如改走炮五進四，則馬3進5，俥七平五，前包平5，俥五退一，車8平5！炮三平五，士4進5，黑多子佔優。以下紅如續走俥三進三？？則車6進4，炮五進二！士6進5，俥三平一，車6平3！傌七退五，車5進2，俥一退一，

車3進4！俥一平九，車3退3，兵九進一，車5平9！變化下去，紅右底相難逃，將形成黑雙車單缺士對紅俥傌高兵雙仕的必勝局面。

　　16.…………　前包進1！

　　黑巧進前包，割斷俥傌連線，由此肋車捉傌，反奪先手！暗伏窺殺紅右邊俥妙招！

　　17.傌四進五　車6進2　　18.俥七進一　………

　　紅棄左俥殺馬，實屬無奈。紅如傌五退六？？則車6平3！傌六進七，馬9進7！黑得子佔優。

　　18.…………　馬9進7　　19.俥七進一　馬7進8！

　　黑馬踩三路炮後，紅雙俥危在旦夕，總有一俥厄運難逃。紅如改走俥一進二？則後包平3，傌五進七，車8進5，仕六進五，車8平7殺底相後，下伏車7平8強有力攻殺紅右

翼底線兇招！黑也必勝無疑。

黑現進馬騎河逼殺邊俥，勝利在望了！

20.俥一平二 後包進7 21.仕四進五 車8進1！

22.傌七進六 ………

紅進傌連環，無奈之舉。紅如傌五退六？？則前包平9！炮五平三，車8進4，仕五退四，車6進5！炮三退二，車8平7，俥七平四，車7平6！借車包之威，車挖底仕擒帥，黑勝。

22.………… 前包平9 23.炮五平三 車8進4

24.仕五退四 車6進5！

黑肋車壓至下二線，不給老帥進一的反彈機會，速勝要著！

以下精彩殺法是：炮三退二，車8平7，傌六退五（傌退中路避殺，為時已晚，無濟於事了）！車7平6！黑車硬挖底仕，一劍封喉！令紅方只有招架之功，而毫無還手之力，只好城下簽盟，黑勝。

此局雙方一開戰就步入了左巡河炮與左中象的決鬥：紅主動兌三兵，黑將計就計佯裝順從，紅左炮右移打卒，黑進右包巡河伏擊，紅右炮進卒林壓馬，黑右橫車左移佔左肋道反擊。就在黑平左包兌俥，紅平右俥避兌進入中局搏殺之時，黑伸左車巡河，右包左移站上左高象台，又在左馬退入底線讓出包反擊通道之機，紅方卻在第14回合走俥八進六搶佔卒林，企圖快速殺去3卒，窺殺右馬，錯失了一次多兵得勢的大好機會，反被黑方雙包齊鳴，強佔三路，肋車捉雙，馬踏右炮，棄馬得勢，逼俥兌馬，包轟底相，雙車發威，車殲炮仕，一氣呵成！這是一盤紅在決勝局開始就急於

進攻，冒失過多；中盤酣鬥又急於殺卒，一味求速，導致丟俥換馬，一蹶不振，最終被黑雙車底包聯手發威，一氣拿下的「短平快」精彩殺局。

第91局 （廣東）黃海林 先勝 （河南）武俊強

轉左橫俥七路傌高起右直俥對屏風馬左中象右橫車左包封俥

1. 炮二平五	馬8進7	2. 傌二進三	車9平8
3. 兵七進一	卒7進1	4. 傌八進七	馬2進3
5. 炮八進二	象7進5	6. 俥一平二	車1進1

這是2011年10月20日全國象棋個人錦標賽的一場精彩廝殺。雙方以中炮巡河炮七路傌對屏風馬左中象右橫車開戰。黑左象橫車變例指的是黑補左中象後就出動高起右橫車，此陣式曾在20世紀50～60年代風行一時，至今仍長盛不衰。當黑高起右橫車後，可根據局面的變化發展需要，或平佔右肋道，或調到左翼肋道或左翼象位線，伺機向紅右翼展開有效攻擊後，紅接著就有左傌盤河，左橫俥，伸右俥過河和邀兌三路兵等本章節均介紹過的常見的攻殺套路，故黑補左中象後接著出右橫車是必然的續著。

黑方另有兩變僅做參考：①在2008年第3屆「楊官璘杯」全國象棋公開賽專業組萬春林與李青之戰中曾走過包8進4，則兵三進一，卒7進1，炮八平三，包2進4，俥九平八，車1平2，炮三進二！變化下去，紅方佔優，結果紅勝；②在2009年全國象棋甲級聯賽上葛維蒲與程吉俊之戰中改走包8進2，則兵三進一，包2退1，俥二進三，包2平7，兵三進一，包7進3，傌三進四，車1平2，炮五退一，車2進1，相七進五，卒3進1，兵七進一，包8平3，俥二

進六，馬7退8，俥九平八，馬8進7。變化下去，雙方子力對等，基本均勢，結果雙方戰和。

　　7. 俥九進一　………

　　紅高起左橫俥，是改進後的主流變例之一。至此，雙方走成中炮巡河炮左橫俥對屏風馬左中象右橫車互進七兵卒的經典局面。紅另有三變僅做參考：

　　①傌七進六，包8進4，仕六進五，卒3進1（棄3卒目的是要用右橫車捉殺紅左盤河傌），兵七進一，車1平4。以下紅又有兩種變化：(a)傌六進七，車4進4，以下紅還有炮八退二和傌六進七兩種走法，結果前者為紅方佔優，後者為雙方激烈對攻。(b)傌六進八，包2進3，傌八進七，車4進1，傌七退六，包2進2，以下紅還有傌三退一和仕五進六兩路變化，結果前者為雙方均勢，後者為黑優易走。

　　②俥二進六（右直俥過河，不給黑包巡河或過河封車未擴大反擊空間和活動範圍機會），車1平6（若馬7進6？則傌七進六，黑如接走馬6進4，則炮八平六，變化下去，紅左俥有捉包的先手棋；黑又如改走馬6進7，則炮五退一，演變下去，紅先易走），俥九進一，車6進6，俥九平三，卒3進1，兵七進一，象5進3，傌七進六，包2進1，俥二退二，包8平9，俥二進五，馬7退8。以下紅又有傌六進五和炮五平七兩路走法，結果前者為紅雖少子，但有攻勢；後者為黑反佔先手。

　　③兵三進一（挺三兵邀兌，旨在發揮左巡河炮右移相台後的反擊作用），卒7進1，炮八平三，包2進2，以下紅又有俥二進六和炮三進二兩種下法，結果前者為黑方佔優；後者為紅多中兵，子位較好佔優。也可參閱上局「丁曉偉先負

黃杰雄」之戰。

　　7. …………車1平4　　8. 傌七進六　包8進4

　　黑伸左包封傌，縮小紅右直傌活動空間，是黑方常用的反擊手段之一。以往網戰流行過黑包8進3的下法，紅接走炮五平六，則車4平8，相三進五，卒3進1（在2009年「磐安偉業杯」全國象棋精英賽上「蔣川先勝謝巋」之戰中黑曾走過包2退2；在本章第二節「李少庚先勝張曉平」之戰中黑改走包2平1），兵七進一，包8平2，傌二進八，車8進1，兵七進一，馬3退5，傌九平七，卒5進1，兵七進一，卒5進1，傌六進八，馬5進3，傌七進六！車8進2，兵五進一，車8平2！傌八退六，前包平5，仕四進五，馬7進6，傌六進七，馬6退4！雙方基本均勢，結果戰和。

　　9. 傌二進一　卒3進1

　　紅高起右直傌，快速形成己方下二線「霸王傌」陣式，機動靈活之招！可防8路包打中兵後形成的黑多卒局面。

　　黑急衝3卒，直接打破紅築起的橋頭堡壘，屬改進後流行走法。在2011年4月首屆「周莊杯」海峽兩岸象棋大師公開賽上「趙鑫鑫先和李雪松」之戰中黑曾走過車4進3。以往網戰流行過的是黑包2進2（伸右包巡河準備紅炮打車時可兌炮爭先），則傌六進七，車4進2，兵七進一，包2退1，傌九平七，包8退2，仕六進五，士6進5，傌二進三，包8平9。以下紅有兩種選擇：①傌二進五，馬7退8，傌七進三，馬8進6，炮五平六，以下黑又有馬3退1和馬6進7兩路變化，結果前者為紅勢較好，後者為紅方佔優；②傌二平七，車8進6，炮五平六，車8平7，相七進五，包9平3（打兵無奈，否則有兵七平六的攻勢），傌七進一，車4進

4，俥七平八，車4平2，俥八進一，車7進1，俥八進一。變化下去，黑右馬厄運難逃，紅方佔優，易走。

10. 炮五平六　………

紅卸中炮打車，屬改進後走法。以往流行紅俥二平七，則卒3進1，俥七進三，馬3進4，炮五平六，馬4退2，炮六進六，馬2進3，俥九平七，車8進1，俥七進三〔若炮六退一？則車8平3，相三進五，以下黑有兩變：①車3平4，炮六平三，馬3進4，俥七平六，車4進4，炮三平八，車4平2，俥六進一，車2退3，雙方大體均勢；②馬3進4??俥七平六，馬4退2，傌六退八，車3進5，炮六平三，車3平2（宜包2平7！則俥六平八，包7進4，傌八退七，包8進2！黑追回一子後，雙方基本均勢）？炮三平八！車2退1，炮八平六！紅多子佔優〕，車8平4，雙方兌子後，局勢平穩。

10. …………　　車4平6

黑平肋車避捉是一種走法。網戰也流行過黑馬3進4，兵七進一，車4平3，則紅有兩種選擇：

①炮六進三（若兵七平六，則車3進4，傌六退七，車3進2！黑追回一子佔先），車3進3，炮六進二，車3進1，炮六平三，包2平7，以下紅又有傌六進四和傌六進五兩種變化，結果前者為紅方佔優；後者為紅有顧忌，黑方易走。

②俥九平七，包2平3，以下紅又有炮八平七和兵七平六兩路變化，結果前者為黑有車對無車易走，後者為黑反佔優。

11. 俥二平七　………

紅右俥左移至七路，屬改進後新嘗試。以往流行紅兵七

進一，則車6進6，相七進五（在2006年全國象棋個人錦標賽上「柳大華先勝趙順心」之戰中紅曾走過相三進五雙方對攻），包8平5，仕六進五，車8進8，炮六平四，車8平7，炮四進五，車7退1，炮四平七，車7進2，帥五平六。以下黑有車7退2和車7退3兩路變化，結果前者為紅淨多雙兵易走，後者為紅反得子大優。也可參閱下局「謝迅生先負黃杰雄」之戰。

　　11. …………　包8退1　　12. 兵三進一　………

　　紅挺三兵捉包邀兌，屬老式走法。筆者曾走過紅相七進五，黑接走卒3進1，則相五進七，馬3進4（先棄後取）！炮六進三，車6平4，炮六進四，車4退1，俥七平六，車4進4，傌六退七，車4進4（也可車4平3將局勢引向複雜化），俥九平六，包8平2，傌七進八，士6進5，俥六進七，車8進6。變化下去，紅多仕，黑兵種全，雙方各有千秋，最終雙方戰和。

　　12. …………　包8平4　　13. 炮八平六　包2進5??

　　黑進包打傌，急於求成，隨手漏著，錯失良機，易落入下風。黑宜卒7進1渡卒襲馬為上策，可力爭主動，紅如續走兵七進一，則卒7進1，俥九平八，包2平1，傌三退一，卒5進1！兵七進一，馬3進5，兵七平六，馬5進7，前炮平三，卒5進1！以下不管紅炮是否兌馬，黑足可滿意，可以抗衡。

　　14. 相七進五　卒7進1

　　黑衝卒脅傌，明智之舉。黑如包2進2??則仕六進五，卒7進1，兵七進一，卒7進1，兵七進一！變化下去，黑右翼空虛，易遭襲擊，落入下風。

15. 俥九平八　車6平2　　16. 兵七進一　卒7進1

17. 兵七進一　………

紅進七兵欺馬發威是改進後走法。在20世紀90年代初曾流行紅傌三退五，則車8進8，炮六平七（在1991年全國象棋個人錦標賽上趙國榮與萬春林之戰中紅曾走傌五退七，結果雙方戰和；筆者在網戰迎戰過紅兵七進一走法，黑接走馬3退5，則兵七平六，馬7進6，前炮退一，車2進5！在以後雙方對攻中，黑方滿意，結果黑多卒多士象捷足先登擒帥）！車2平6（若馬3退5?? 則傌五進七！車8平3，炮七退三，包2退1，俥八進一，卒7平6，炮六退一，下伏炮七平八得子兌招，紅將多子佔優），傌五退七，車8平3，俥八平七，馬3退1，兵七進一，卒1進1，俥七平三，包2退1，俥三平八，包2平3，炮六平七，馬7進6，俥八進二，包3進3，前炮退四，馬6進4，俥八平六，車6進4，兵七進一，馬1進2，兵五進一，車6平5，前炮平六，馬4退2，炮六進七，車5平4，俥六進一，前馬進4，炮六退三，卒9進1，炮七進四。變化下去，黑多中卒，紅多底仕，雙方互有顧忌。

17. ………　馬7進6　　18. 兵七進一?　………

紅兵殺馬過急，宜退炮避一手，走前炮退一為上策，黑如接走馬3退5，則傌三退五，馬5進7，傌五進七，包2退1，後炮進七！車8進1（若貪走將5平4?? 則傌七進六，將4平5，俥八進二！車2進5，傌六退八！追回失子後，紅多仕，兵種齊全佔優），前炮退二，車8平3，前炮平三，馬6退7，炮六平三！包2進1，傌七進六！變化下去，紅多仕多過河兵參戰佔優。

18. ………… 馬6進4　　19. 兵七進一　車2進2

20. 兵七平六　馬4退3!

黑及時退肋馬捉兵，較為頑強，明智選擇。黑如士6進5???（若誤走象3進1???則兵六進一，將5進1!則俥七進七殺，紅速勝），則俥七進八!馬4退3，炮六進七，車8進6，兵六平五，將5進1，俥七退一，將5退1（若馬3退4???則俥八平六殺去肋馬後紅方速勝），炮六退六，馬3進4，俥八平四!包2進2，相五退七，馬4進6，炮六平四!車2平4，仕四進五，卒7平6，傌三退一，車8平7!俥七平八，包2平1，俥四退一!車4平3，相三進五，車7平9，俥八進一，車3退3（若象5退3???則俥四平二成雙俥左右夾殺，紅速勝），俥八退二!象5退7（若將5進1???俥四平二!車9平7，俥二進八，將5退1，俥八平五，將5平6，俥二平五!雙俥鎮中關住黑將後，下伏後俥平四殺，紅勝），俥四平二!車9平7，俥二進八!卒6平5，俥二平四!以下黑有兩種選擇：

①車7平6???紅接走俥四平三，象7進9（若車6退6???則俥八進一!下伏俥三平五，將5平4，俥八平六紅勝兇招），俥八平一，車6退6，俥一平五，將5平4，俥三平五，卒5進1，後俥平六紅勝；

②卒5進1???紅接走俥八平五，將5平4，俥五進一!卒5進1，帥五進一，車3進8，帥五退一，車7平5，帥五平四，車3平4，俥四進一!紅雙俥先聲奪人，捷足先登，破城擒將，紅完勝而歸。

21. 兵六進一!　………

紅棄肋兵破底士，兇招!紅在中盤搏殺中居然不顧一

切，運籌帷幄地連衝六步兵，直插九宮，蔚為奇觀！似可入選「中盤廝殺中連衝六步兵」的吉尼斯世界紀錄了！可喜可賀呀！真是「待到神兵從天降，風捲殘雲破敵營」。

　　21.………　　將5平4　　22.傌三退五　車8進8

　　23.俥七進一！　………

紅果斷高俥捉包而不願現在兌俥，是一步繼續保留雙俥攻擊黑方殘士有勝勢的好棋！紅方由此步入反擊佳境。

　　23.………　　包2退2　　24.俥八進二　車8退3

　　25.傌五退七　將4平5　　26.炮六退一　包2退1

　　27.兵五進一(圖91)　卒5進1？？？

雙方抓住機會，先後及時都在調整子位和陣形。現紅又突獻中兵，恰到好處，又給黑方出了一個大難題，好棋！

　　然而，黑方「晚節不保」，卻挺中卒兌兵，敗著！錯失良機，導致失子失勢，飲恨敗北！如圖91所示，同樣殺中兵，黑宜徑走車8平5為上策，紅如接走炮六平五，則馬3進4！！！俥七進七，象5退3，炮五進三，象3進5，俥八平六，車2平4，俥六平三，卒5進1，炮五進三，包2進5，俥三平六，卒5進1！變化下去，紅多仕多雙相，黑多過河中卒，優於實戰，足可一搏，鹿死誰手，勝負一時難斷。

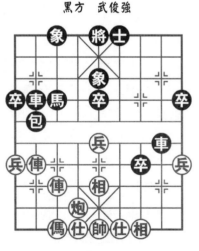

黑方　武俊強

紅方　黃海林

圖91

以下精彩殺法是：炮六平八（拴鏈車包，必得子大優）！包2進1，俥八平七（巧招一到，黑必丟子落敗）！包2平4，傌七進八！馬3進2，俥七平八，車2平3，俥七平六，車3進5，俥六進二！車3平2，俥六平八！車8平5（此時兌車，為時已晚），俥八進五，車5平4，俥八平三，卒9進1，俥三進三！至此，紅已多子多仕勝定，黑見已回天乏術，只好含笑起座，拱手認負了。紅方完勝。

此局雙方一開戰就步入了左巡河炮對左中象的格鬥：紅亮出直橫俥，黑亮右橫車佔右肋出擊，紅躍左傌盤河攔車，黑進左包封俥，紅高起右直俥成下二線「霸王俥」又卸中炮打車，黑挺3卒試圖攻破紅橋頭堡壘，退左包騎河窺殺左巡河炮兵，早早步入了中局廝殺。就在黑棄左包兌傌的關鍵時刻，卻在第13回合走包2進5打傌錯失良機。以後儘管紅在第18回合進七兵殺馬過急，但黑仍「晚節不保」地在第27回合走卒5進1挺中卒邀兌導致失子失勢，陷入困境，被紅炮拴車包，進傌打車，雙俥發威，欺馬捉包，劫得一子，最終多子得士，擒將入局。

這是一盤佈局伊始，雙方就展開角逐，互不相讓；步入中局黑方急於求成，急功近利地進右包打傌和挺中卒邀兌，兩失戰機，被紅方強手連發、勢如破竹、精準打擊、力掃千鈞、得子得勢、笑到最後的精彩殺局。

第92局 （西安）謝迅生 先負 （上海）黃杰雄

轉巡河炮左橫俥七路傌對屏風馬右橫車左中象左包封俥

1.炮二平五	馬8進7	2.傌二進三	車9平8
3.俥一平二	卒7進1	4.兵七進一	馬2進3

5. 傌八進七　車1進1　　6. 炮八進二　象7進5
7. 俥九進一　車1平4　　8. 傌七進六　包8進4

這是2012年5月1日國際勞動節遊園象棋對抗賽的一盤龍虎激戰。雙方以中炮巡河炮左橫俥左傌盤河對屏風馬右橫車佔右肋道左中象左包巡河互進七兵卒拉開戰幕。紅左傌盤河攔右肋車出擊，是謝迅生喜歡的常用走法，曾戰勝過不少高手、名將，故筆者沉思了5分鐘後，決定用自己拿手的左包封俥來與紅方決一死戰。其實此盤面在2010年一次象棋對抗賽中，筆者曾走過黑包8進3？則炮五平六，車4平8，相三進五，卒3進1，兵七進一，包8平2！俥二進八，車8進1，兵七進一，馬3退5，俥九平七，馬5退7，兵七進一，後包退2，兵七進一，士6進5，兵七平六！象3進1，俥七進六！變化下去，紅已有過河兵助戰，且黑2路雙包難逃其一，仍處於被動守勢局面，不易開拓新的反擊手段，要掌控局勢十分渺茫，在無把握的情況下，筆者大膽啟用左包封俥這一穩健下法，欲收到出其不意的實戰效果，能如願嗎？讓我們拭目以待吧！

9. 俥二進一　卒3進1

黑急進3路卒，旨在破壞左巡河炮架，使右肋車有反擊機會。以往網戰流行過黑包2進2走法，則紅有兩種不同選擇：①炮五平六，包2平4，炮六平七，包4平5，相七進五，卒3進1，演變下去，雙方對搶先手，互不相讓，易成和局；②傌六進七，車4進5，俥二平七，車4平2，兵七進一，象5進3，炮八平七。變化下去，紅下伏兵九進一兌邊兵卒後的先手棋，紅可滿意，好走。

另外，筆者也應對過黑改走車4進3下法？則炮五平

六！車4平2，炮八進三，車2退2，俥九平四，車2進4，仕四進五，包8平5，傌三進五，車8進8，俥四平二，車2平5，相七進五。演變下去，黑雖多中卒，但紅兵種齊全，子位靈活，反彈力頗大，結果雙方步入無俥車棋戰後，紅反多兵多仕相破城擒將入局。

　　10. 炮五平六　車4平6　　11. 兵七進一　………

　　紅強渡七兵殺卒，搶先進取，屬當今棋壇主流變例之一。紅如俥二平七，則可參閱上局「黃海林先勝武俊強」之戰。

　　11. …………　車6進6　　12. 相三進五　………

　　紅補右中相固防，屬改進後走法，易形成對峙或相持局面。筆者曾在網戰見過流行的紅相七進五補左中相著法，黑接走包8平5，則仕六進五，車8進8，炮六平四，車8平7，炮四進五，車7退1，炮四平七，車7進2，帥五平六，車7退2（若誤走車7退3？？？則炮七平三，包2平7，傌六進四，車7平9，傌四進三！黑多雙卒，紅多傌大優），兵一進一（是一步不給黑包打兵後造成攻勢的要著）！卒5進1，俥九平七，包5退1（避兌中包既可開通車路，又可趁機渡中卒），炮八進一，包5平8，炮八平五，士6進5，俥七進二，卒7進1，炮七平三，包2平7，傌六進四，包7進2，炮五平三，象5進7，兵三進一，包8進4，帥六進一，包8退7（若象7退5，則傌四進二，紅優），俥七平五（若兵三進一？？則車7退3，傌四退三，包8平3，兵七進八，包3平4！紅兵難逃）。至此，紅中俥護相，淨多雙兵易走，結果紅多兵擒將。

　　12. …………　包8平5　　13. 俥二平五　………

紅速平右中俥作墊，明智之舉。紅如仕六進五??則車8進8，炮六平四，車8平7，炮四進五，車7退1，炮四平七，包5平9！仕五進六，包9進3，相五退三，車7進2！俥九平一，包9平6！帥五進一，象5進3！至此，紅殘仕缺相，黑又淨多雙卒大佔優勢。

　　13. …………　　　車6平7
　　14. 炮六平三　　　象5進3
　　15. 炮八平七　　　馬3進4(圖92)
　　16. 炮七進五???　 …………

紅飛左炮貪殺底象，敗筆！導致黑車馬雙包有機會聯手妙殺入局。如圖92所示，紅宜先亮出俥九平八為上策，黑如續走包2平4（若包2平5？則俥八進五！變化下去，紅有反攻機會），則炮七進五，士4進5，傌六退七，包4平5，炮七平九，士5進4，俥八進八，將5進1，俥八退六，車8進5，傌七進五，包5進4，俥八平五！馬4進5，炮三進三！象3退5，炮三進一，車8退2，炮三退二（若貪卒改走炮三平九？則卒5進1，炮九進二，車8平2，俥五平七，馬7進5，俥七進七，將5退1，後炮平八，車2平1！變化下去，紅雖多兵相，但無後續進攻手段，雙方屬對攻，互有顧忌的局面，紅方反而很難掌

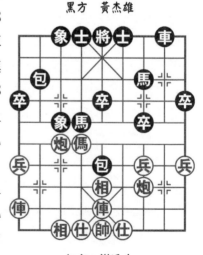

黑方　黃杰雄

紅方　謝迅生

圖92

控局面），卒5進1，俥五平八，卒5進1，俥八進三，車8平5。變化下去，雖雙方對峙，但紅多相易走，強於實戰，足可一搏，鹿死誰手，勝負一時難斷。

16.…………　士4進5　　17.俥九平八　包2平5！

黑右包果斷聯手前中包鎮中，獲勝要著！黑如先走車8進5捉左俥??則俥六退七，包2平5，俥八進二，前包進2，仕六進五！變化下去，紅勢不弱，強於實戰，足可抗衡，勝負難測。但筆者研究過馬4進6較為複雜的一路走法，以下紅有兩種不同選擇：

①俥八進六??馬6進7！俥六退四，車8進9，俥四退三，車8退1，炮七平九，車8平7！俥八進二，士5退4，則俥八退六，士4進5，俥八平五，車7平5，仕六進五，馬7退5！至此，黑雖殘去底象，但已確立了多子多中卒勝勢；

②炮三退一！車8進8，俥八進六，馬6進4（若車8平7？則俥八退四，馬6進7，俥八平五，車7平5，仕六進五，前馬退5，俥六進七，馬7進8，炮七退四！變化下去，黑雖多中卒，但紅淨賺雙象，佔優易走），俥八退四，包5平2，俥五平八，馬4進6，炮三平四，包2平5，相五進七（若仕六進五??則車8平6！帥五平六，馬6退8，炮七平九，士5進4，俥八進八，將5進1，俥八退一，將5退1，俥六進七，車6退3！變化下去，紅棄子後反而不能成殺，而黑車馬包有望形成大優局面），包5退1（明智之舉。若馬7進8??則炮七平九，士5進4，俥六進五，馬8進7，俥八進八，將5進1，俥八退一，將5退1，俥五進三，將5平4，俥三進四，將4平5，俥四退三，將5平4，俥八

進一，將4進1，傌三退五，將4平5，俥八退一，將5退1，傌五退七！車8退6，俥八退一！黑右士難逃，紅俥傌炮將會形成殺勢，變化下去，紅反勝望較濃），炮七平九，士5進4，傌六進七，馬7進6，俥八進八，將5進1，俥八退一，將5退1，傌七進六，將5進1，傌六進八，將5進1，俥八退二，卒5進1！變化下去，黑化險為夷，形勢看好，也有望獲勝，但臨場發揮，自己並不能掌控這麼準確。

18. 炮七平九　士5進4　　19. 俥八進八　　將5進1
20. 俥八退一　將5退1　　21. 炮三進三？？　………

紅飛右炮轟7卒反擊，又一敗筆！紅宜傌六退七邀兌中包為妥，黑如接走馬4進6，則傌七進五，包5進4，俥八進一，將5進1，俥八退六。以下黑有兩種選擇：

①包5進2？？炮九平二！馬6進7，炮二退七（壓住前馬，算準可被黑車活擒，好棋）！包5平1，俥八平四，前馬進8，炮二退一，馬7進8，兵三進一，卒7進1，俥四平二，後馬進6，相五進三，象3退5，兵一進一，將5退1，俥二平四，馬6退4，俥四平三！下伏俥三退三殺馬兌招，紅多子多相勝定；

②車8進7？？俥八平五，馬6進7，相五退三，前馬進5，仕六進五，將5退1，相三進五。變化下去，紅雖少中兵，但多相易走，優於實戰，不會落敗，勝負一時難斷。

21. …………　馬4進6　　22. 傌六進七　馬6進4
23. 炮三平六　包5退1！　24. 俥八平四　馬7進6！

黑方抓住最後機會，策馬臥槽，退中包讓路，現再棄左馬，令紅俥炮在左右兩肋道防殺，霎時間化為泡影！黑方的中包滅敵，左馬絕塵的精彩殺法，令人大開眼界，讓人大飽

眼福，使人讚歎不已！

　　25. 俥四退三　後包平8！

　　紅退肋俥吃馬，實屬無奈。紅如硬走俥四退一??則馬4
進6！單騎絕塵，黑勝。黑現卸中包平8路，一包滅敵，令
紅方措手不及，疲於應付，顧此失彼，只有招架之功，而毫
無還手之力，只好遞上降書順表，城下簽盟了。以下紅如接
走俥四平二???則馬4進6！絕殺；紅又如改走俥四退二???
則包8進7！飛包滅敵，也絕殺，黑勝。

　　此局雙方一開戰就響起了左巡河炮對左中象的戰鬥聲：
紅高起左橫俥和右直俥成下二線「霸王俥」，進左傌盤河，
黑平右橫車佔右肋道，左包封俥，棄3卒反擊，紅卸中炮打
車，渡七兵殺卒，黑平左肋車捉殺傌炮，早早步入了中盤廝
殺。當紅炮平左相台窺打右馬，黑躍出右馬盤河，大膽棄右
底象設下陷阱之機，紅卻不假思索地在第16回合走炮七進
五炸底象落入陷阱而難以自拔。紅到了第21回合竟然又是
飛炮三進三急功近利地炸7卒反擊，被黑方抓住最後機會，
右馬騎河臥槽，又退中包騎河，再棄左盤河馬，最終後包平
8路絕殺。

　　這是一盤佈局在套路，雙方輕車熟路；中盤搏殺，緊張
刺激：紅雙炮齊鳴，急於求成，錯失良機，陷入困境；黑方
雙馬馳騁，臥槽棄馬，雙包齊鳴，退中平8路，一錘定音，
一包滅敵的超凡脫俗的「短平快」精彩殺局。

第93局　（西安）謝迅生　先負　（上海）黃杰雄

轉七路傌巡河俥卸中炮對屏風馬左中象巡河包退右包進1卒

　　1. 炮二平五　馬8進7　　2. 傌二進三　車9平8

3. 兵七進一　卒7進1　　4. 傌八進七　馬2進3
5. 炮八進二　象7進5　　6. 俥一平二　包2退1

這是2012年5月1日國際勞動節遊園象棋對抗賽的一盤決勝之戰。雙方以中炮巡河炮七路傌對屏風馬左中象直車退右包互進七兵卒拉開戰幕。黑現及時退右包，準備適時左移反擊是繼車1進1〔可參閱本節「李少庚先勝張曉平」「黃海林先勝武俊強」「丁曉偉先負黃杰雄」和「謝迅生先負黃杰雄（上局）」之戰〕、包8進2（可參閱本節「柯善林先負吳亞利」之戰）、包8進4（可參閱本節「石小岩先負黃杰雄」之戰）等3路變化後的又一新變。

7. 俥二進四　………

紅伸右俥巡河，使局勢平穩，但先手的作用也相應在減少，看來紅方要在穩紮穩打基礎上，再伺機有新突破，最終想奪回決勝局後，再續搏第6局，能如願嗎??在1991年10月25日全國象棋個人錦標賽上李來群與呂欽之戰中紅曾走過俥二進六，雙方精彩、刺激的搏殺令人耳目一新，結果大量兌子後握手言和；以往網戰曾流行過紅傌七進六的走法，黑接走包8進2，則俥二進一，以下黑方有兩種不同選擇：

①包2平3，俥九平八，車1平2，炮八進三，包8進2，俥二平六，包8進1，黑方雖三次連進左包出擊，但演變下去，勢不弱，黑可以抗衡；

②卒3進1？兵七進一，包8平3，俥二進八，馬7退8，傌六進五，馬3進5，炮五進四，包2平5，炮五進二，士6進5，俥九平八，變化下去，紅多中兵，俥炮佔位靈活，略先易走。筆者在網戰改走過紅兵三進一，黑接走包2平7，則俥二進三，包8進2，兵三進一，包7進3，傌三進

四，車1平2，俥九平八（若炮五退一，則車2進1，相七進
五，卒3進1，炮五平七，卒3進1，炮七進三，變化下去，
雙方兩分局面，平分秋色，互相纏鬥），車2進4，炮八平
九，車2進5，傌七退八，卒3進1，兵七進一，包8平3，
俥二進六，馬7退8，傌四進五，馬3進5，炮五進四，士6
進5，兵五進一，包7退3，相七進五，馬8進7，炮五退
一，包7平9，兵一進一。雙方步入無俥車棋戰後，局勢平
靜，紅雖多中兵易走，但也難有作為，結果雙方大量兌子
後，紅佔不到便宜而同意作和。

　　7. …………　　包8進2　　8. 炮五平六　　卒3進1

　　9. 相七進五　　卒1進1

黑急進右邊卒，是一步很好的停著！旨在從長計議，厚
積薄發，伺機而動，為雙包齊鳴而蓄勢待發。黑如徑走包2
平8，則俥二平五，後包平3，俥九平八，車1平2，兵七進
一，包3進3，炮八退三，士6進5，炮八平六，車2進9，
傌七退八，車8平6，傌八進七。至此，雙方子力對等，局
勢平穩，大體均勢。

　　10. 仕六進五　　包2平3　　11. 兵七進一　　包8平3

　　12. 俥二平六??　　………

黑雙包齊鳴，兌兵卒後，直襲七路傌出擊，兇悍有力！

紅平右俥佔左肋道避兌，劣著！錯失先機後，易速落下
風。紅宜徑走俥二進五果斷兌俥出擊為上策，黑如接著走馬
7退8，則傌七進六，車1平2，炮八平七！車2進2，傌六進
五！馬3進5，炮七進四，車2退1，炮七退二，馬5進6，
兵三進一，卒7進1！傌三進四，卒7平6，炮七平五，士6
進5，俥九平七，車2進3，俥七進四，卒6進1，俥七平

三！包3平7，兵五進一，馬8進7，炮五退一，馬7進5，炮六進四！卒9進1，兵一進一，卒9進1，俥三平一！下伏俥一進二，馬5退7，俥一進三，馬7退6，炮六平一！從黑左翼邊底線切入的先手棋，紅勢開朗，易走，優於實戰，足可抗衡。

12.………… 　後包平6!

黑方不失時機，平後包佔左肋道，一包佔優，靈活機警，準備伺機走馬7進6！使左肋俥無好點可巡河。至此，黑勢反先，已開始取得了較滿意的對抗局面。

13. 俥六進三　包6進1!

黑方雙包齊鳴，連走四步包，左右逢源，搶佔要隘，進退有序，攻守有度，耐人尋味，令人擊節！現又及時高肋包打俥保馬，為以後左馬盤河出擊，做了未雨綢繆的鋪墊！

14. 俥六進一　　士6進5　　15. 傌七進六　車1平2
16. 炮八平七　　車8進3(圖93)
17. 傌六進七??? 　………

紅左傌進卒林線，敗著！盲目入腹地後，反給了黑左馬盤河順利反擊機會，導致局面更趨被動。其實從目前總體形勢看，紅勢並不樂觀，隨時會危機四伏。如圖93所示，應慎重考慮，紅宜徑走俥九平六逐步暢通子力，搶佔要位，伺機而動為上策，黑如接走車2進3，則炮七進三，包6平3，前俥退二，車2平4，炮六進四，以下黑方有兩種選擇：

①卒5進1，傌六退八，車8進4，炮六退四，前包進2，傌八進九，前包平7，兵九進一，車8退2，傌九退七，下伏兵九進一過河參戰後傌七進五踩中卒反先兩步棋，紅方反優，好於實戰，足可一搏；

②車8進4，傌六退八，
前包進3，炮六退四，馬7進
6，俥六平八，馬6進7，傌八
進六，前包退3，傌六進五！
後包平4，傌五退七，象5進
3，俥八進五，象3退5，俥八
平九！變化下去，雙方雖大子
等、仕（士）相（象）全，但
紅淨多邊兵易走，強於實戰，
足可抗衡，鹿死誰手，勝負一
時難料。

黑方　黃杰雄

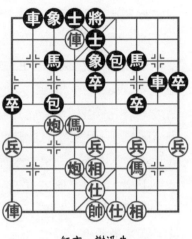

紅方　謝迅生

圖93

17. …………	馬7進6		
18. 俥九平六	包6退1		
19. 俥六退五	馬6進7	20. 傌七進五	象3進5
21. 炮七進三	包6進7!	22. 兵五進一	馬7退5

以上6個回合雙方爭鬥精彩激烈，均在強制應對。當黑
左肋包點紅右相腰，強勢出擊後，令紅方忍痛割愛，放棄中
兵。紅如硬走相五退七??則卒7進1，前俥進一，車8平7！
演變下去，黑子位靈活，局勢開朗，淨多過河卒反先。至
此，黑以殘一象兌傌後，淨多雙卒的物質優勢，明顯佔優
了。

23. 俥六平五	卒5進1	24. 炮六平七	包3平2
25. 後炮平八	車2平3	26. 炮七退三	包6退6
27. 炮八平七	車3平2	28. 俥五平八	車2進3
29. 俥六進四	包2進1	30. 俥六進一	車8平5
31. 傌三進四	包6進2	32. 俥六進三	象5進3

33. 傌四退三　　包6退3　　34. 俥六退三　象3退5
35. 炮七平九??　………

以上黑方抓住機會，中卒護馬，雙包齊鳴，攔炮捉俥，雙車連線，保卒護包，在象退中路固守之機，紅平炮於邊路，又一敗筆！紅炮離開七路線貪殺右邊卒，給黑退中馬讓路後，為中卒發威，直逼九宮，大開了方便之門，為黑以後車卒破城埋下了禍根。此時此刻的最佳應招是後炮七退二固守七路線為上策，則黑有兩種不同選擇：

①卒7進1??傌三進五，包6進4，傌五退七！包6平3，炮七進四，包2退1，俥六平八！以下不管黑方是否兌俥，紅多子多相大優；

②包6平8??傌三進五，包8進4，傌五退七，包8平3，炮七進四，黑如接走馬5退3??則俥八進一！殺包後紅大優；黑又如改走包2退1??則俥八進二！也殺包後紅多子大優。

35. …………　馬5退3　　36. 炮九進三　　卒5進1
37. 傌三進二　士5進6　　38. 傌二進四　　包6進3
39. 俥六平四　士4進5　　40. 炮九進一???　………

紅左邊炮打卒後，黑立刻渡中卒，包兌傌，連雙士，在進一步穩固黑方陣勢中，紅方竟然誤認為進九路炮打車可逼黑兌炮??最後敗招！導致白丟一炮後頹勢難挽了。同樣要兌車，紅宜徑走俥四平五邀兌中車為上策，黑如接走車5平7？則俥五平六，將5平6，俥八退一，卒5平4，炮七退四，卒4進1，炮七平九，卒7進1，前炮進一，車7進1，俥六平三，象5進7，相五進三，馬3退1，炮九進六，車2平1，俥八進二，車1進3，兵一進一，車1進3，仕五退

六，卒4進1，仕四進五，卒4進1，俥八平六！變化下去，黑雖多卒臨城下肋卒，但紅仕相齊全，多相穩守，有望守和；黑方又如改走車5進1，則炮九平五，馬3退4，炮五平四，卒5平4，炮七退四，馬4進3，俥八退一，卒4進1，炮七平八，車2平6，俥八進二，車6進1，兵一進一，演變下去，黑雖淨多過河卒助戰，但紅多相，優於實戰，足可抗衡，鹿死誰手，勝負一時難料。

以下精彩殺法是：馬3退1（白踩紅炮後，黑勢大優）！兵九進一，卒5平4，炮七退二，卒4進1，炮七進二，車2平3，兵九進一，車3進2（棄邊馬殺炮，兌子取勢勝定）！兵九進一，卒4平3，俥八退三，車3平4，兵九進一，包2進1！紅見右邊兵又被殺，黑多子多雙卒後，已回天乏術，只好拱手告負，黑勝。

此局雙方開戰伊始就進入了左巡河炮與左中象的一場精彩對壘：紅亮出右直俥巡河，黑退右包進左包巡河，雙包齊鳴發威，紅卸中炮補左中相仕固防，在黑挺1卒，右包佔3路線剛步入中局廝殺之時，紅急進七兵接受3卒邀兌，黑飛左包在右高象台炸兵邀兌俥之機，紅卻在第12回合走俥二平六避兌而錯失先機，以後又在第17回合走俥六進七盲目進卒林線，導致局勢日趨被動，到了第35回合竟然走炮七平九離開七路要道而陷入困境，而到了第40回合卻匪夷所思進左邊炮白丟一子後，被黑方平卒捉炮，棄邊馬殺炮取勢，最後包炸邊兵，以多子多雙卒一拿到底，摧城擒帥。

這是一盤在佈局套路中，雙方徐圖進取；在中盤搏殺中，紅急於求成四失良機，丟子落敗；黑卻運子取勢、進退有序、兌子爭先、攻守有度、謀子奪優、我行我素、棄子佔

先、不留後患的精彩殺局。

第94局　（泰州）秦國強　先負　（上海）黃杰雄

轉七路傌巡河炮兌三兵對屏風馬左中象巡河包退右包左移

1. 炮二平五　馬8進7　　2. 傌二進三　車9平8

3. 兵七進一　卒7進1　　4. 傌八進七　馬2進3

5. 炮八進二　象7進5　　6. 俥一平二　包8進2

這是2015年2月21日春節網戰象棋友誼賽的一盤「短平快」搏殺。雙方以中炮巡河炮七路傌對屏風馬左中象巡河包互進七兵卒拉開戰幕。

現筆者拿出擅長的左巡河包應戰，賽前是有過準備的，以往戰績尚可，不知此戰是否有所突破；一旦決鬥不過，即盡可能求和再戰。以往多流行黑車1進1成左象橫車變例，紅如接走俥九進一，則車1平4，傌七進六，包8進4，俥二進一，車4進3，炮五平六，車4平2，炮八進三，車2退2，相七進五，車2進4，俥二平六，包8進2，俥六平二，車8進8，俥九平二，車2平4，仕四進五，車4退1。變化下去，將形成紅兵種齊全稍優，黑車雙馬聯手後也能抗衡的局面。也可參閱本節「李少庚先勝張曉平」和「黃海林先勝武俊強」之戰。黑又如改走包8進4，則可參閱本節「石小岩先負黃杰雄」之戰。黑再如改走包2退1，則可參閱本節「謝迅生先負黃杰雄」之戰。

7. 兵三進一　………

紅急進三路兵邀兌，旨在能將左巡河炮右移出擊，既可削減對方攻勢，又可伺機組織反擊。紅如先走傌七進六左傌盤河，則包2退1，俥二進一，以下黑方有包2平8、包2平

3和卒3進1三路變化，結果前者為雙方對峙，中者為紅方佔優，後者也為紅方先手。紅又如改走俥九進一，則可參閱本節「柯善林先負吳亞利」之戰。

　　7.…………　包2退1

　　黑退右包，準備左移打俥或平7路邀兌7路卒進行對抗。黑如隨手先走卒7進1??則炮八平三！變化下去，紅反子力靈活，反擊空間增大，易走。

　　8. 兵三進一??　………

　　紅渡兵殺卒，脅包出擊，變化相對簡單，不易擴展優勢。賽後復盤時一致認為，紅宜改走俥二進一，變化靈活，不易吃虧，黑如接走包2平8，則俥二平四，後包平7，以下紅方有兩種不同選擇：

　　①兵三進一，包7進3，傌三進四，車1平2，俥九平八，車2進4，在以下雙方對峙中，黑可滿意；

　　②俥四進七，車1進1，俥四平九，馬3退1，兵三進一，象5進7（揚左中象殺兵，旨在繼續保留黑7路包對紅右翼底線的威脅），傌三進四，象7退5，炮五平三，馬7進6，相七進五，卒3進1，兵七進一（明智有力。若傌四進二，則車8進4，兵七進一，馬6進8，炮三進二，車8平3，俥九平七，馬8進7！演變下去，黑子位靈活，局勢較好），包8平3，仕六進五，馬1進3，俥九平六，士6進5。變化下去，雙方子力對等，基本均勢，紅勢優於實戰，足可一搏，鹿死誰手，勝負一時難斷。

　　8.…………　包2平8　　9. 俥二平一　　包8平7
　　10. 傌三進四　包7進3　　11. 俥一平二　　車1平2
　　12. 俥九平八　車2進4　　13. 炮八平九！　………

　　紅平左邊炮兌車，似笨實佳！一旦雙方兌俥車後，紅仍能持先手。筆者也曾改走過紅俥二進四，則士6進5，傌七進六，卒3進1，炮五平七！變化下去，紅方易走，結果雙方兌子戰和。

　　13. …………　車2進5

　　14. 傌七退八　士6進5(圖94)！

　　黑補左中士固防，穩紮穩打，著法細膩，不給紅方有多兵進入殘局機會，明智之舉。黑如徑走卒3進1??則兵七進一，包8平3，俥二進九，馬7退8，傌四進五，馬3進5，炮五進四！變化下去，雙方雖大子等、仕（士）相（象）全地步入了無車棋戰，但紅仍淨多中兵易走，黑反而得不償失。

　　15. 炮五平七????　………

　　紅急卸中炮，窺殺黑3路馬卒象，致命敗招！導致紅方由此失子失勢而陷入了困境。如圖94所示，紅宜徑走傌八進七為上策，黑如接走卒3進1，則兵七進一，包8平3，俥二進九，馬7退8，傌七進六，卒1進1，炮九平八，馬8進7，傌六進五，馬3進5，傌四進五，馬7進5，炮五進四！演變下去，雙方兌去雙傌馬後，紅淨多中兵易走，優於實戰，足可抗衡，勝負一時難

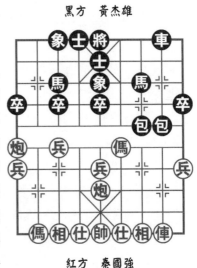

黑方　黃杰雄

紅方　秦國強

圖94

料，有望成和。

　　15.…………　　卒1進1

　　16. 炮九平八　　包7平2！

　　黑平象台包打傌，又暗伏左巡河包8平5叫帥抽俥兇招，此時黑雙包形成雙重得子威脅，黑將必得子勝定。

　　17. 相三進五　　………

　　紅補中相固防，棄左傌無奈。紅如逃傌八進九？？？則包8平5，相三進五，車8進9！黑白得紅俥後必勝。

　　17.…………　　包2進5！　　18. 傌四進六　　馬3退1

　　19. 炮八進四　　卒5進1　　20. 兵七進一　　………

　　紅丟左傌後，現又棄七兵反擊，無奈之舉。紅如傌六進七？？則包8退3，紅如接走傌七進九，則包8平2，俥二平三，馬7進6，俥三進六，車8進3！以下不管紅方是否兌車，均為黑多子大優；紅又如改走炮八平二？？則馬1進3，炮七進四，馬3進5！演變下去，紅雖多兵，但黑也多子較優。

　　20.…………　　象5進3　　21. 傌六進七　　包8退3

　　22. 傌七進九　　包8平2　　23. 俥二平三　　馬7進6

　　24. 俥三進五　　馬6進5　　25. 炮七退一　　象3進5

　　26. 俥三進一　　馬5進3

　　黑方得子不饒人後，接著又揚中象飛兵，棄邊馬得炮，左馬踩中兵，補中象連環，現進馬壓七炮，多子多雙卒呈勝勢。此刻，紅見子力相差懸殊，已回天乏術，頹勢難挽，只好含笑起座，拱手請降，城下簽盟，黑方完勝。

　　此局雙方一開戰就捲入了左巡河炮對左中象的格鬥：當紅進三兵邀兌之時，黑退右包準備左移打俥之機，紅卻在第

8回合走兵三進一渡兵殺卒受制，落入下風，不易擴優。然而，更糟糕的是雙方剛步入中局不久的第15回合紅卸中炮，走炮五平七，成了致命敗著，反被黑方平象台包打馬得子後不讓人，棄馬兌炮，馬踩中兵，雙象連環，策馬壓炮，多子多卒完勝紅方。

這是一盤雙方在佈局爭鬥起，紅就開始貪卒受制；中局搏殺，又卸中炮失子失勢，被黑方得子不饒人，兌子又踏兵，最終多子多卒入局的精彩殺局。

第五章

中炮巡河炮對屏風馬進7卒

第95局　（太倉）呂小蘇　先負　（上海）黃杰雄

轉過河伡七路傌右傌退窩心對屏風馬7路馬右中象渡7卒

1. 炮二平五	馬8進7	2. 傌二進三	車9平8
3. 伡一平二	卒7進1	4. 兵七進一	馬2進3
5. 伡二進六	馬7進6	6. 傌八進七	象3進5

這是2014年1月1日元旦室內遊園象棋友誼賽的一盤「短平快」精彩廝殺。雙方以中炮過河伡七路傌對屏風馬左馬盤河右中象互進七兵卒拉開戰幕。黑補右中象固防，是當今棋壇主流變例之一。以往網戰黑也走卒7進1，則伡二平四，馬6進7，炮八進二，包2進2，炮八平三，象7進5（補左中象後，下伏車8平7的先手棋）。以下紅有兩種不同選擇：①伡四退三（若伡四平二??則車8平7！變化下去，黑搶先佔優），以下黑又有包2平7和包8平7兩種變化，結果前者為雙方對峙，後者為紅得子較優；②炮五平六，車8平7，相七進五，包2平5，以下紅又有炮三進二和仕六進五兩路變化，結果兩者均為黑優易走。此外，黑還流行過包2進2，則炮八進二，包2平1，相七進九，卒7進1，伡二平四，卒7進1，傌三退五（若伡四退一??則卒7進

1，俥四平二，象7進5，黑方淨多一過河卒。現紅退俥避
讓，反使黑左盤河馬佔位不穩，落入下風），馬6退4，俥四
平二，車1進1，俥九進一，車1平6，傌七進六（左傌盤河
襲擊中卒，中傌也隨時可躍出窩心，穩正。若俥九平六??
則士6進5，變化下去，紅殺馬後，黑有出將叫殺兇招），
士6進5，傌五進七，包1平2，炮五平六，包2退1，兵七
進一，馬4進3，兵七進一（若相九進七??則卒3進1，俥二
退二，卒3進1！演變下去，黑奪回失子後又多得一相反
先），馬3進4，俥九平六，馬4退6，傌六進四，車6進
5，炮八平二，車8進1。

以下紅有兩種不同選擇：①兵七平八，車8平6，仕六
進五，包8進3，俥二退二，變化下去，雙方基本均勢；②
炮二進三，將5平6，仕六進五，包2退1，兵七進一，車8
進1，俥二進一，包2平8，俥六進三，象7進5，兵七進
一。變化下去，雙方兵卒等、仕(士)相(象)全，大體均勢。

7. 炮八進二 ………

紅伸左巡河炮攻殺黑左盤河馬右中象，屬較為古老走
法。紅有三種不同選擇：

①俥九進一？卒7進1，俥二平四，卒7進1！傌三退
五，馬6退4，俥四平二，車1進1，傌七進六，車1平6，
傌五進七，馬4進3！變化下去，黑淨多雙卒反先易走；

②俥二退二，包2進2，炮八進二，卒7進1，俥二平
三，包8平6，俥九進一，士4進5，俥九平六，車1平4，
俥六進八，士5退4，傌七進六，馬6進4，俥三平六，包6
平7，傌三退五，包2平7，相三進一，車8進1，炮八進
二，卒3進1，炮八平一，卒3進1，俥六平七，前包平3，

兵一進一，演變下去，紅多子略優，易走；

③炮八進一？卒7進1，俥二平四，卒7進1，傌三退五，馬6退4，炮八平三，馬4進3，俥九進一，包8平7，俥四退二，卒3進1，相七進九，包2進4，俥九平八，車1平2。變化下去，在雙方對峙中，黑反多卒易走。

7. …………　卒7進1

至此，雙方形成中炮巡河炮過河俥對屏風馬左馬盤河右中象渡7卒捉右俥陣式。黑也可卒3進1，則兵七進一，象5進3，俥二平四，馬6進7，俥四退三，卒7進1，傌七進六，包8進4，俥四退一，馬7進5，俥四平五，卒7進1！演變下去，黑淨多過河卒略好，易走。黑又如包2進2，則俥二平四，馬6進7，俥四退三，包8平7，兵九進一，士4進5，俥九進三，車1平4，仕六進五，車4進8，俥九退二，車4平1，傌七退九，包2平4，炮八進二。雙方互纏，子力對等，各有千秋。

8. 俥二平四　卒7進1　　9. 傌三退五 ………

紅先右傌退窩心，明智之舉。紅如先走俥四退一？？則卒7進1，俥四平二，車1進1！變化下去，黑有過河卒參戰的反先趨勢。

9. …………　馬6退4　　10. 俥四平二！ ………

紅平右肋俥仍牽制黑左翼無根車包，是紅方對付黑躍左馬盤河的常用戰術。紅如改走炮八退一？？則馬4進3，炮八平七，包8進7，相七進九，包2進4，俥九平八，車1平2，俥四退二，車2進5。演變下去，黑淨多雙卒，又有沉底左包的底線攻擊局勢，黑方滿意，易走，可趨於反先態勢。

10. …………　包2進1！

黑右包進卒林線，是一步寓攻於守、守中有攻的好棋！
既能保住右肋馬的安全，又有牽制紅方左翼的反擊作用。

11. 俥九進一　　………

紅高起左橫俥，準備右移反擊，也是一步未雨綢繆、防
患於未然的佳著！紅如急走傌七進六??則卒3進1，兵七進
一，馬4進3！傌五進七，包2平8！黑方白得紅俥勝定。

11. …………　　　車1進1（圖95）

12. 俥九平六???　………

紅平左橫俥佔左肋道，敗著！導致紅九宮子力堵塞後失
子失勢告負。如圖95所示，紅宜先走傌七進六讓出通道，
使窩心傌躍出來儘快透鬆九宮壓力為上策，黑如接走馬4進
3，則傌五進三，馬3進4，帥五進一，車1平6，帥五平
六，卒3進1！傌六進七，卒3進1，仕六進五，卒3平2！
仕五進六，車6進8，仕六退
五，車6平3，後傌進六，卒2
平3，俥九平八，包2退3，傌
六進五，包2平3，傌五進
七，包3進3，俥八進八，士6
進5，俥二平七！包8進6，仕
五進四，包8平9，傌七進
六，車8進8，炮五退一！車8
平5（若貪走車8退5???則炮
五進六，將5平6，俥七平
二！紅方得車後必勝），帥六
平五！士5退4，俥七平六，
卒7進1，俥六進三，將5進

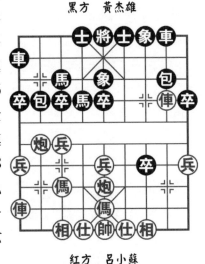

黑方　黃杰雄

紅方　呂小蘇

圖95

1，俥八退一！紅反捷足先登，雙俥殺士，搶先擒將破城，紅勝。

12.　…………　車1平6　　13. 兵七進一　………

紅棄過河七兵，旨在破壞卒林包架，給了紅左肋俥砍右肋馬機會，無奈之舉。紅如炮五平二??則車6進7，炮二進五（若兵七進一??則包8進5，俥二進三，包8平5！左包鎮中悶殺，黑反速勝），車8進1，俥六進三，車8平6，俥六平四，車6進4，炮八平四，車6退3，炮二平七，卒3進1，俥二退一，馬4進3，炮七退三，卒3進1！變化下去，黑雖失子，但多雙卒過河參戰，局勢不差，有望得勢，易走，很快會反先。

13.　…………　車6進7　　14. 兵七進一??　………

紅硬強渡七兵殺卒，雖呈一兵追殺3個大子之勢，但卻中了對方設下的隱蔽陷阱而最終落敗。紅宜先揚相三進一解困為上策，黑如接走車8進1，則兵七進一，車8平6，俥二退六。演變下去，紅底肋仕有望由沉底二路俥保駕護航而強於實戰，又有七路過河兵必可撲殺黑子而足可抗衡。

14.　…………　包8平7！

黑平左包叫悶殺，棄車攻殺，迅速擺脫了左翼車包的牽制，好棋！黑方由此展開猛烈襲擊，開始步入了反擊佳境。

以下精彩殺法是：俥二平三，車8進3，俥三進一，車8平6！炮五平四，後車進4（黑方連衝左車追俥棄包，終於在追回失子後，仍在追殺右底仕而由優勢轉為勝勢了）！傌五進六，前車進1，帥五進一，後車進1，帥五進一，後車平4（白得紅左肋俥後，已必勝無疑了）！傌六進七，車6平7，仕六進五，車7平3！至此，黑方連續八步揮動雙車，

殺去俥炮仕和雙相後，紅見大勢已去，只好飲恨敗北，拱手請降了。以下紅如續走後俥進六，則車4退3！兵七平六（下伏俥七進六，將5進1，俥三進一殺招，紅要速勝）！車3退5，俥三退四，車3進3，仕五進六，車4進2！帥五退一，車3進1！帥五退一，車4進1！下伏車3進1絕殺兇招！黑勝。

　　此局雙方開戰後就進入了左巡河炮對進7卒的爭奪：紅平右過河俥捉馬，黑渡7卒追右俥，紅平右俥再拴車包，黑右包搶佔卒林線，在紅高起左橫俥、黑也高提右橫車之機，紅卻在剛剛步入中局的第12回合走俥九平六導致九宮子力堵塞後丟子失勢陷入困境，被黑方抓住戰機，平左肋車直塞住右相腰，急進左車棄包，雙車佔左肋催殺，車殺炮又砍仕相，最終雙車砍馬殺仕，一舉擒帥。這是一盤在套路佈局輕車熟路；中局搏殺紅平左肋俥失誤，被黑方雙車聯手8步攻殺俥傌炮殘雙士破雙相，擒帥入局的「短平快」精彩殺局。

第96局　（上海）黃杰雄　先勝　（太倉）呂小蘇

轉七路傌過河俥右傌退窩心對屏風馬右中象7路馬渡7卒

1. 炮二平五	馬8進7	2. 傌二進三	馬2進3
3. 俥一平二	車9平8	4. 兵七進一	卒7進1
5. 傌八進七	象3進5	6. 俥二進六	馬7進6
7. 炮八進二	卒7進1		

　　這也是2014年1月1日元旦室內遊園象棋友誼賽的一盤決勝局。雙方又以中炮巡河炮過河俥對屏風馬右中象左馬盤河互進七兵卒開戰。紅用拿手的左炮巡河去攻擊左盤河馬的這種戰術，筆者在賽前做過「功課」而且還有過不俗戰績。

黑渡7卒壓兵捉俥，屬當今棋壇主流變例。以往筆者在網戰曾走過黑車1進1，紅如接走俥二平四，則馬6進7，俥四退三，包8平7，炮五平六，車8進8，仕六進五，馬7進9，相七進五，馬9進7，帥五平六，包2退2，俥七進六，包2平3，炮八退三，卒7進1，俥六進四，包7進2，在以後雙方互纏中，黑多過河卒助戰，反先易走。

　　黑又如改走士4進5??則俥七進六，馬6進7，炮五平七，包2進1，相七進五，卒3進1，俥二退三，卒3進1，炮七進五，卒3平4，炮七平二！演變下去，紅反得子大優。現黑渡7卒搶攻，旨在以牙還牙，迎風鬥浪，峰迴路轉，志在必得。能修成正果嗎??讓我們拭目以待吧！

　　8.俥二平四　　馬6進8

　　紅平右俥攻馬，勢在必行；黑左馬騎河，窺殺右馬反擊，屬改進後流行變例之一。黑另有兩變，僅做參考：

　　①馬6進7?炮八平三，包8平7，炮五平六，車1平2，俥九平八，包2進4，俥四平三，包7進3，俥三退二，演變下去，紅方易走佔先；

　　②卒7進1，俥三退五（避其卒鋒，防微杜漸），馬6退4（左馬進退失據，只好委曲求全），俥四平二（重新及時再封住左翼車包，是採用此類戰術的亮點和要點）！馬4進3（若改走包2進1，則可參閱上局「呂小蘇先負黃杰雄」之戰），俥九進一，士4進5，炮五平二，後馬退4，相三進五，卒3進1（若馬3進2???則俥九進一！變化下去，黑相台馬必死無疑，紅反得子大優），俥七進六！演變下去，黑各子受困，紅局勢開揚，有反彈後勁佔先。

　　9.炮八平三　　………

紅平炮轟相台卒，既得實利，又活左俥，是一步伺機反擊好棋！

9. ………… 包8平7

黑平7路包，暗伏馬8進7得俥兌招，又不給俥四平二牽制黑右翼車包機會。黑如改走馬8進7??則炮三退二，包8進7，俥七進六，車8進5，俥六進五，馬3進5，炮五進四！象5退3（若士6進5???則俥九平四！下伏前俥進三殺著，紅勝；又若士4進5???則炮三進七！悶殺，紅勝），炮三進七！將5進1，俥九平六！變化下去，紅雙俥雙炮勝定。

10. 傌三退五	士4進5	11. 俥九平八	車1平2
12. 俥八進六	車8進4	13. 俥四平三	包7進3
14. 俥三退二	包2平1	15. 俥八平七	車2進2
16. 傌七進六	包1進4	17. 俥六進五	馬3進5
18. 炮五進四	車2退2	19. 俥七平九	………

紅方抓住機會，傌退窩心，平俥兌包，左俥殺卒，傌踩中卒，兌中馬爭先，現俥掃邊卒捉包，淨多3個高兵佔優。紅亦可兵七進一，黑如接走包1平3，則俥七平六，車2平4，兵七進一，車4進3，兵七平六。變化下去，紅淨多雙高兵易走佔先。

以下精彩殺法是：包1平2，傌五進七，馬8進7，相三進五，車8平4，兵七進一，車4平3，俥三平八，車2平3，俥八退一，前車進3，俥九平六，馬7退9，俥八平六，馬9退8，則仕六進五，馬8退7（若馬8進7??則仕六進五，馬7退8，帥五平六！馬8進6，前俥進三，後車平4，俥六進六！紅捷足先登入局），炮五退一，前車退3，兵五進一，前車平2，帥五平六，車2退4，兵三進一！（圖96）

　　至此，如圖96所示，紅三路兵可渡河後，長驅直入，直逼九宮，現又炮鎮中路，雙俥鎖住將門，令黑方只有招架之功，而毫無還手之力，只能束手待斃，紅勝。

　　此局雙方一開戰就步入了左巡河炮對進7卒的爭奪：紅右俥捉左馬，黑左馬騎河窺俥，紅左炮炸7卒，黑左包窺俥炮兵，紅右傌退窩心，黑補右中士固防，早早步入了中盤廝殺。以後紅左俥過河殺卒追

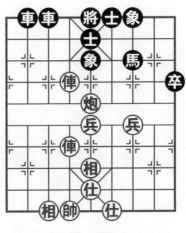

黑方　呂小蘇

紅方　黃杰雄

圖96

馬，黑左車巡河逼炮邀兌，紅左傌踩中卒邀兌右馬，黑右包炸邊兵右車退守，紅左俥掃邊卒捉包躍出窩心傌，黑策馬窺邊兵左俥佔右肋，紅獻七兵棄傌殺包，黑回馬欺兵捉炮，紅出帥叫殺鎖住雙車，最終紅三兵長驅直入擒將破城。這是一盤雙方佈局在套路輕車熟路；中盤格鬥紅兌子爭先，棄子取勢，殺卒佔優，最終兵破將城的精彩殺局。

第97局　（長春）柴軍　先負　（上海）黃杰雄

轉過河俥七路傌右傌退窩心對屏風馬7路馬右中象渡7卒

1. 炮二平五	馬8進7	2. 傌二進三	車9平8
3. 俥一平二	馬2進3	4. 兵七進一	卒7進1
5. 俥二進六	馬7進6	6. 傌八進七	象3進5
7. 炮八進二	卒7進1	8. 俥二平四	卒7進1

這是2014年5月27日慶祝上海解放65周年網戰象棋友誼賽的一場龍虎之戰。雙方以中炮巡河炮過河俥七路傌對屏風馬7路馬右中象連衝中卒拉開戰幕。黑急渡7卒欺右馬，屬當今棋壇敢於求變的走法。黑如改走馬6進7，則俥四平二，馬7進5，相七進五，卒7進1！傌三退五，以下伏傌七進六先手棋，紅反先易走；黑又如改走馬6進8，則可參閱上局「黃杰雄先勝呂小蘇」之戰；再如筆者也走過黑馬6進7，則炮五平六？？包8進4，相七進五，卒7平8，俥四平一！車1進1，炮六進一，車1平7，炮八退一，馬7退6，炮六平二，卒8進1，傌三進四，卒8進1，俥一平四，車7進3，傌四進六，馬6退4，炮八平六，車7平4，炮六進三，車4退1，俥九平八，包2退2，俥八進七，車4進4，傌七退九，車4退5，俥四平五，車4進7，帥五平六，馬3進5，俥八進二，士6進5，俥八退三，馬5進4，俥八平九。變化下去，紅淨多雙高兵，黑多中士，在雙方互有顧忌中，黑方易走，結果黑捷足先登入局。

　　9. 傌三退五　馬6退4　　10. 相七進九　………

　　紅揚左邊相保七兵，屬改進後流行變例之一。紅如俥四平二，則可參閱「呂小蘇先負黃杰雄」之戰。

　　10. …………　　包2進1

　　黑高右包於卒林線保馬，是反擊中炮巡河炮過河俥攻屏風馬左馬盤河退右肋補右中象渡7卒壓傌佈陣的新著法，它打破了以往網戰流行的黑包8平9亮出左直車的流行走法，旨在攻其不備、出其不意。紅如接走俥四平九，則卒3進1，俥一退二，卒3進1，相九進七，車8進4，炮五平六，包9進1。變化下去，雙方子力對等，互纏對峙。

11. 俥四平二　　卒3進1！

黑妙挺3卒，是一步紅出新招後黑推出的第一攻擊手。筆者在網戰也曾見過黑車1進1，紅接走傌五退七，則卒3進1，俥二退二，卒3進1，相九進七，車8進1，俥九進一，包8進1，前傌進六，包8平6，俥二進四，車1平8，傌六進四，馬4進3，傌四退三，前馬進5，傌三進五，卒5進1！變化下去，黑多中卒易走，結果黑多卒多士象獲勝。

12. 俥二退二　　………

紅退俥巡河，未雨綢繆，退出險地，厚積薄發，佳著！紅如貪走兵七進一？？則馬4進3！相九進七，包2平8！變化下去，黑多子有過河卒參戰，紅易速敗。

12. …………	卒3進1	13. 相九進七	車1進1
14. 俥九進一	車8進1	15. 俥九平六	包8進1
16. 傌七進六	包8平6	17. 俥二進四	車1平8
18. 傌六進四	馬4進3	19. 俥六進三	馬3進2
20. 傌四退三	車8平7！		

雙方先後兌去俥車兵卒後，黑反多得一相，同時首創的卒林線「擔子包」有效地阻擋了紅方臥槽傌的攻擊，並且利攻善守，開創了後手左盤河馬攻法的新紀元。現車追右傌佔優。

21. 傌三進五	包6平8	
22. 俥六進三	包8退1(圖97)	

23. 俥六退一？？？　　………

紅俥退卒林線捉包，敗著！粗看意欲破壞黑卒林線包的封鎖，實則是跌入了黑方設下的陷阱。如圖97所示，紅宜改走俥六退五捉馬退守為上策，黑如接走馬2退3，則俥六

進二，前馬進2，後俥進七，馬3進2，俥六退一，包2進2，俥六平八，前馬進1，俥八退三，包2進2，炮五平八！馬1退2，俥八進二，馬2退3，傌五進六，車7平4，傌六退七！變化下去，黑雖多中象，兵種齊全，但紅不會丟子失勢、敗走麥城，強於實戰，足可抗衡，鹿死誰手，勝負一時難斷。

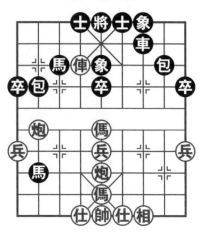

黑方　黃杰雄

紅方　柴軍

圖97

23. ………… 　馬3進2！

黑急進右外肋馬棄包捉俥是獲得優勢的關鍵之招，也是一步極其高深的隱伏手，更是紅出新招後黑勢由此步入佳境而推出的第二手攻擊。

24. 傌五進四　包8平6 　　25. 俥六退四 ………

紅退俥捉前馬，明智之舉。紅如貪走俥六平八???則前馬退3！炮五進四，士6進5，俥八平六，馬3退4！變化下去，紅雖多中兵，但黑多子多象大佔優勢。

25. ………… 　前馬退3 　　26. 炮五進四　士6進5

至此，紅左仕角俥在黑3路左相台傌嘴叫殺，紅左巡河炮和右肋卒林線傌又均在2路卒林包口中，至此，紅必定丟子失勢，頹勢難挽了。

27. 俥六平七　包2進2 　　28. 俥七進二　包2進4

29. 俥七退四　馬2進4 　　30. 俥五退二??? ………

紅退中炮攔肋馬，最後敗筆！導致丟俥失勢告負。紅宜

徑走俥七平八殺包為上策，黑接走馬4退5，則演變下去，黑雖兵種齊全，淨多中象略先，但紅多中兵，不會丟子，強於實戰，足可一搏，鹿死誰手，勝負一時難斷。

以下精彩殺法是：馬4進2，俥五進六（若俥五進七？？？則馬2進3，帥五進一，包2退1！成馬後包絕殺，黑速勝），馬2進4，帥五進一，車7進7，帥五進一，馬4進3！馬踩底俥後，黑多車完勝。

此局雙方一開戰就捲入了左巡河炮對進7卒的爭鬥：紅平右肋俥欺馬，黑渡7卒追俥，紅右俥退窩心，黑左盤河馬退右肋卒林線，紅揚左邊相，黑高右包於卒林線，早早步入中盤廝殺。當雙方兌去俥車兵卒後，黑已淨多中象反先之時，黑又退左包打左肋俥之機，紅卻在第23回合走俥六退一落入了黑方設下的陷阱而頹勢難挽，被黑方抓住戰機，進右外肋馬捉俥，平左士角包攔俥，退前馬捉左仕角俥，右包沉底叫帥拴俥，策馬捉中炮臥槽，馬掛仕角叫帥抽俥，最終馬踏底俥，多車獲勝。這是一盤佈局有套路，輕車熟路，徐圖進取；中局拼殺，紅退左肋俥跌入陷阱，黑車馬包聯手，得俥擒帥破城的精彩殺局。

第98局　（上海）黃杰雄　先勝　（揚州）丁大偉

轉七路俥右橫俥佔右肋道對屏風馬右中象左外肋馬左邊包

1. 炮二平五	馬8進7	2. 俥二進三	車9平8
3. 炮八進二！	卒7進1	4. 兵七進一	馬2進3
5. 傌八進七	象3進5	6. 俥一進一	馬7進8
7. 俥一平四	包8平9	8. 傌七進六	………

這是2014年10月1日國慶日遊園象棋友誼賽的一場殊

死決戰。雙方以中炮巡河炮七路傌右橫俥佔右肋道對屏風馬右中象左外肋馬邊包互進七兵卒拉開戰幕。紅第3回合就走炮八進二是筆者改變行棋次序，推出儘快形成自己拿手的中炮巡河炮陣式，意在攻其不備，旨在能出奇制勝。能如願嗎??讓我們拭目以待吧！現紅左傌盤河出擊，明智之舉。紅如先走炮五平六??則馬8進9，傌三退五，車8進7！炮八退二，車8退2，相七進五，包2進4。變化下去，黑車馬包壓境，多邊卒易走，佈局滿意。

　　8.………… 　馬8進7

　　黑馬踩三兵，穩正之著。筆者曾在網戰見到過黑士4進5，紅接走炮五平六！則馬8進9，傌三退五，卒7進1，傌五進七，車8進4，俥四進四（紅方高巡河俥兌車，是一步保持優勢的好棋，也是一步高深的隱伏手。若兵三進一？則馬9退7，相七進五，馬7退9，演變下去，黑反易走），卒7進1，俥九進一，車8平6，傌六進四，卒5進1，傌七進六，包2進2，傌四進二，包9平8，俥九平四，馬9退8，仕四進五，卒1進1，傌六進七，車1進3，炮六平七，包2退3，炮八進一，包2平3，炮八平二，包8進2，俥四進五。至此，紅俥佔卒行線已控制住全局，紅方勝局已定。

9. 炮五平六	士4進5	10. 俥九進一	包9平7
11. 俥九平七	卒5進1	12. 傌六進七	車8進3
13. 兵七進一	車1平4	14. 仕四進五	卒5進1
15. 炮八進二（圖98）	車8進2???		

　　黑伸左直車騎河，敗著！導致丟子失勢落敗。如圖98所示，黑宜徑走車8進6沉底車捉右相為上策（是一步爭先反擊的「冷著」），則紅方有兩種不同選擇：①傌三退二，

馬7進6，俥二進一，卒5進1，變化下去，黑反易走，足可抗衡；②俥四退一，車8退1，以下伏車4進7殺左仕角炮的先手棋，演變下去，優於實戰，黑可抗爭，鹿死誰手，勝負一時難斷。

16. 俥四進五　　卒5進1

17. 俥四平三　　包7平8

18. 傌七退五！　………

黑方　丁大偉

紅方　黃杰雄

圖98

紅左傌退中路騎河，是一步爭先要著，並為誘惑黑進左巡河包捉中傌埋下伏筆。

18. …………　　包8進2??

黑伸左包巡河捉殺中傌，又一敗筆！正中下懷，使黑方再次跌入陷阱。黑宜改走車8平5搶佔要隘，伺機兌子簡化局面為上策，紅如接走炮八平六，則車4平3，兵七平六，包2進2，前炮平七，車3平2，俥七平八，卒5平4，炮六平五，包2平5，俥八進八，馬3退2，炮五進三，包8進2，俥三退一，包8平5，俥三平五，車5退1，兵六平五，馬2進3。變化下去，雙方兵卒等、仕（士）相（象）全，紅雖兵種齊全略好，但黑勢優於實戰，不會丟子，足可抗衡，有望求和。

19. 兵七平六！　………

紅棄過河肋兵捉右貼將車出擊，妙手！也是一步設下圈套的隱伏手，更是一步黑方根本未察覺的好棋！紅方由此步

入佳境。

19. ………… 車4平3

黑平車於右象位避捉，明智之舉。黑如貪走車4進4??則傌五進四（先傌叫將，精深，細膩之極）！士5進6，俥七進六，包2退1，俥七進一，包2進1，炮八平五！士6退5（若象5進3，則俥三進二，黑接走車4平5??則俥七進一紅勝；黑又如改走象3退1??則俥三平五！絕殺，紅也勝），俥七平五，士6進5，俥三進一！紅棄左俥挖中士，現右俥殺底象，一氣呵成！

20. 俥三平七 包8退2 21. 炮八退三 卒5進1

22. 相三進五 包2退1 23. 炮六進一 包2平3

24. 炮八平三 包8平7

黑平左包棄包捉前俥，實屬無奈。黑如貪走包3進2??則炮三進六！象5退7，傌三進二，包3平8，傌二進一，馬3退1，俥七進八，馬1退3，炮六平五，馬3進4，傌五進六，士5進4，兵六平五，將5平4，兵五平四，象7進5，炮五進三，卒1進1，炮五平四，士6進5，兵四平三！變化下去，紅淨多中相和雙過河高兵，且兵種齊全，勝利在望。

25. 炮三平五！ 車8平5 26. 前俥進一 包7平3

黑棄左包打前俥邀兌，無奈之舉。黑如誤走包3進7???則俥七進二，象5退3，傌五進四！紅方速勝。

27. 俥七進六！ ………

至此，紅俥兌去黑雙馬包後，呈多子勝勢。

以下精彩殺法是：包3平1（無奈之舉！若包3進8，則俥七退七，車3進9，相五退七，黑車難抵抗紅雙傌雙炮的攻勢而要落敗），俥七平九，包1平2（若車5平4?則俥九

進一，車4退1，則傌五進四！紅速勝），俥九平八，包2平1，俥八退三！車5進1（若車5平2???傌五進四！妙殺，紅速勝），傌三進五，包1進5，俥八退一，包1平4，俥八平六。至此，黑雖多邊卒，但紅淨多雙中路俥，又有過河肋兵參戰，黑見大勢已去，拱手請降，紅方完勝。

此局雙方一開戰就進入了左巡河炮對進7卒的廝殺：紅高起右橫俥佔右肋道，左傌盤河出擊，黑補右中象，平左邊炮，左外肋馬踩三兵，紅卸中炮，高起左橫車，黑補右中士，挺中卒，早早地步入了中盤激戰。當紅渡七兵保傌，補右中仕護炮之時，黑補右中士，渡中卒，進左車捉傌，亮出右貼將車之機，紅在第15回合伸左炮打車後，黑卻接走車8進2導致丟子失勢，在第18回合又走包8進2追殺中傌，正中紅方下懷，再失良機，紅方抓住戰機，平肋兵保傌捉車，退左炮捉馬逼殺中卒，平左炮打馬多子佔優，棄前俥兌馬包，俥捉包退守巡河逼殺中車，最終兌肋炮淨多雙俥完勝黑方。這是一盤佈局紅推出先進左炮巡河行棋次序後，雙方輕車熟路，互不相讓；中盤搏殺黑兩失戰機，落入圈套，紅方抓住戰機，俥兌雙馬包，逼中車兌炮，最終淨多雙中俥完勝黑方的超凡脫俗精彩殺局。

第99局 （德國）米歇爾・耐格勒 先負 （北京）蔣川

轉兌右直俥七路傌右邊相對屏風馬平包兌俥7路馬打三兵

1.炮二平五	馬8進7	2.傌二進三	車9平8
3.俥一平二	馬2進3	4.俥二進六	包8平9
5.俥二進三	馬7退8	6.兵七進一	包9平7
7.炮八進二	卒7進1		

　　這是2011年5月23日第3屆「淮陰·韓信杯」國際名人
賽的一盤龍虎之戰。雙方以中炮巡河炮兌右直車對屏風馬平
包兌俥互進七兵卒拉開戰幕。僅第5個回合紅就兌去一車，
以快速削弱雙方主力，說明耐格勒在賽前做過「功課」，做
了充分的戰術準備。作為一名德國人，耐格勒如此重視這場
比賽，令人非常敬佩，也使人十分感動。紅先挺七兵，再進
左炮巡河，進一步窺探出耐格勒的充分準備的深度。賽後復
盤時，蔣特大透露：當時自己深知在這種特定局面下，如按
常規出牌，很可能會正中下懷，納入了紅方的既定方針而陷
入被動，難以發力。故臨場蔣特大快速思考一番後，決定先
較為冒險地打亂佈局陣形，不按常理佈陣，現黑左包平7
路，欲從紅方三路線打開缺口，徐圖進取了。

　　　8. 傌八進七　包7進4!　　9. 相三進一　象3進5
　　10. 俥九進一　包2退1!

　　黑方迅速改變思路，雙包齊鳴，打亂紅方陣形；先飛7
路包炸三兵逼紅右底相揚到邊路，又退右包準備左移反擊，
一進一退地按照自己制訂的新策略：怎麼能攪亂就怎麼走。
當然這是把「雙刃劍」，一旦被對方牢牢抓住不放，黑則有
危險，這種冒險走法不太可取，而黑方此時此刻之所以敢這
樣走，多少是因為有些「以貌取人」的想法。

　　　11. 俥九平二　　馬8進7(圖99)
　　　12. 俥二進七???　………

　　紅進俥過河捉包，敗著！匪夷所思，令人費解，急躁冒
進，後患無窮！導致速落下風，被動挨打。同樣要進俥捉
包，如圖99所示，紅宜徑走俥二進二為上策，形勢不錯，
黑如續走馬7進6（若急走卒7進1??則炮八平三打7卒後，

黑反無趣，仍很被動），則炮八進一！包2平7，兵七進一！黑如接走卒3進1??則炮八平四！紅得子大優；黑又如改走馬6退4??則兵七進一捉雙馬，也必得一子較優；黑再如改走馬6進5??則傌三進五得子甚優也易走。而紅俥現過河欺包後，黑右包選擇的餘地不少：既可接走士4進5驅車後再接走車1平4亮出右貼將車反擊餘地頗大，也可平或急進，活動空間較大，均可立即讓紅俥二進七的捉右包無功而返。

12.…………　　包2平5

黑趁勢右包鎮中路，既避捉又可伺機反擊，是一種戰略選擇。但賽後分析認為，黑此時此刻的最好應法是士4進5補中士又驅俥，紅如接走俥二退五，則馬7進6，炮八進一，卒7進1，炮八退一（若兵七進一，則馬6退7，兵七進一，包2平3，兵七進一，包3進6，傌三退五，車1平2，傌五進七，車2進4！變化下去，下伏車2平3的先手棋，黑反易走），車1平4，炮八平三，車4進7，傌七進八，包2進3，炮三平四，包7平1，俥二進五，包1進3，仕四進五，車4退2，俥二平四，卒3進1，傌八退七，包2進5！帥五平四，包1平3，帥四進一，包3退1，帥四進一，車4平3！仕五進六，包2退

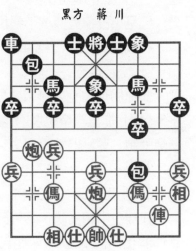

黑方　蔣川

紅方　米歇爾・耐格勒

圖99

5！變化下去，紅帥上三樓，不安位，黑淨多雙高卒中象較優易走，優於實戰，攻守兼備，局面不錯。

13. 俥二平四　車1平2　　14. 俥四退五　　馬7進8

15. 炮五平四　包5平3　　16. 炮四進七??　………

紅飛右仕角炮炸左士，過急，雖非最佳選擇，但也足以反映出耐格勒敢打敢拼、有膽有識、兇狠潑辣、我行我素的棋藝風格。此時此刻的最好選擇是紅先補左中相七進五加固陣形為上策，黑如續走士4進5，則相一退三，車2進4，仕四進五。演變下去，雙方陣形穩固，紅勢明顯優於實戰，不會失勢，足可抗衡，勝負一時難斷。

16. …………　卒3進1　　17. 炮四退四　卒7進1！

18. 炮八平三　卒3進1！

黑方抓住機遇，先棄7卒引左炮右移，現再渡3路卒直逼紅左傌，黑優勢迅速擴大，為以後得子入局做深層次的鋪墊，已呈小優積大優，小勝積大勝之勢。

19. 炮三平二　車2進4　　20. 炮四進二　包7退4

21. 傌七退五　士4進5　　22. 炮四進一　………

紅進肋炮邀兌，無奈之舉。紅如炮四平七兌馬，則包7平3，相七進五，卒3進1！變化下去，黑也多過河卒，紅雙傌炮受制，黑反優勢明顯。

22. …………　包7退1　　23. 炮四平七　　包7平3

24. 傌三進四　卒3進1　　25. 相七進五??　車2平6！

紅補左中相固防，為時已晚，軟手！紅宜徑走傌四進二兌傌簡化局面為上策，黑接走車2平8，則炮二平三，卒3進1，俥四退一，卒3進1，俥四平六，卒3進1，傌五進三，卒3平4，俥四退二。演變下去，紅雖殘仕缺相，但雙

　　方大子、兵卒對等，可以周旋，不會丟子，勝負一時難料。

　　黑方抓住戰機，迅速平車拴鏈紅右肋無根伸傌後，已形成必然得子的大優局勢，至此，黑方步入了反擊佳境。

　　26.傌五進三　馬3進4!

　　黑右馬盤河出擊，緊緊勒死紅右肋伸傌，不讓解套。

　　以下精彩殺法是：仕四進五，士5進6，相一進三，包3平6，炮二退四，馬8進6（飛左馬踩傌，出擊得子，已呈勝勢）!炮二平四，車6平7，傌三進四，包6進4，炮四進四，車7平6（黑老練運子，先棄後取，現鎖伸炮，再度得子）!紅如續走兵五進一？則車6進1!俥四進一，馬4進6!黑方得子不饒人，以黑傌四大高卒單缺士對紅3個高兵仕相全的完勝局面，硬逼紅方遞上了降書順表，只好城下簽盟，飲恨敗北了。

　　此局雙方一開戰就捲入了左巡河炮對進7卒的決鬥：紅進七路傌出擊，黑飛左包轟三兵，紅揚起右邊相，黑補右中象，紅高起左橫俥，黑巧退右包準備左移，早早步入了中盤廝殺。當紅左橫俥右移到二路捉黑左馬之時，在黑進左正馬避捉之機，紅卻在第12回合走俥二進七錯捉右包而陷入困境；又在第16回合走炮四進七硬炸黑左底士，過於潑辣而疏忽了防守和穩固陣形；但更糟糕的是在第25回合補左中相固防，為時已晚，造成丟子告負，被黑進右馬勒住紅右肋俥傌，補士平肋包，進馬飛包，先棄後取，再次得子，破城擒帥。這是一盤雙方佈局伊始在套路；但好景不長，被黑方臨場強行變陣，幸得以不常規陣形打亂了紅方思維後，節節推進，連連進逼，步步追殺，著著生輝，有膽有識，智勇雙全地以多子優勢，硬逼紅方就範的得子入局的精彩殺局。

第100局　（上海）黃杰雄　先勝　（無錫）朱軍

轉直橫俥七路傌下二線「霸王俥」對屏風馬右橫車
左中象左包封俥

1. 炮二平五	馬8進7	2. 傌二進三	車9平8
3. 傌八進七	馬2進3	4. 炮八進二	卒7進1

這是2012年10月1日國慶日遊園象棋友誼對抗賽的一場生死決勝局。雙方以中炮巡河炮七路傌對屏風馬左直車挺7卒開戰。由於前兩輪雙方互交「白卷」戰和，故此輪這一仗就格外引人注目。紅在第4回合突破傳統佈局觀念一改俥一平二或俥一進一走法，突發新招，可使黑方一時難受，打亂了黑方準備的戰略戰術，旨在亂中求穩，搏殺取勝。紅方在此仗中能如願圓夢嗎？讓我們拭目以待吧！

黑急進7卒活馬，順勢而為，正著。黑如象7進5，則兵七進一，卒7進1，俥一平二，車1進1，傌七進六，包8進4，仕六進五，包2進2（黑伸右包巡河，準備隨時可頂七路馬頭；或在出右肋車紅平炮打車之機先包2平4頂紅左傌頭對攻），傌六進七，則黑方有兩種不同選擇：①馬7進6，相七進九（揚起左邊相，活通俥路），車1平4，以下紅又有俥九平七（準備在俥站相位後硬衝七兵反擊）和炮五進四兩路變化，結果前者為黑反有攻勢，後者為黑方主動；②包8退3，以下紅又有傌七退六和炮五平七兩種變化，結果前者為雙方各有千秋，後者為紅方易走。

5. 兵七進一　車1進1

至此，雙方演變成中炮巡河炮緩開俥對屏風馬右橫車互進七兵卒佈局陣式。

6. 俥一平二 ………

紅先亮出右直俥出擊，正著。紅如急走兵三進一？？則卒7進1，炮八平三，馬7進8。紅先右俥被封，又下伏車1平7搶先捉炮的先手棋，黑佈局滿意，紅反不利。

6. ………… 象7進5 7. 俥九進一 車1平4

此時此刻，雙方還是形成了中炮巡河炮直橫俥對屏風馬左中象右橫車佔右肋互進七兵卒陣式。詳細變化，可參閱本書第四章第二節「中炮巡河炮對屏風馬左中象」。

8. 傌七進六 包8進4 9. 俥二進一 ………

紅高起右直俥，先形成下二線「霸王俥」固防，穩正老練。紅如先走仕六進五？變化下去則堵塞左橫車出路；紅又如改走炮五平六打車??則車4平6，下伏車6進6強行進右仕角後襲擾及閃將取兵等幾路反擊手段，黑方反先，易走。

9. ………… 卒3進1

黑挺卒邀兌，試圖拆除左炮架後，黑肋車殺左傌，新變。以往網戰流行的是黑車4進3，紅接走炮五平六，則車4平2，炮八進三，車2退2，傌六進七，包8退3，傌七退六，馬3進4。雙方兌炮包後，雖局面有所緩和，但黑勢總嫌被動，故做此改進，以試探對方應手。

10. 炮五平六 車4平6 11. 俥二平七 包8退1

紅右俥左移至七路，以借兌七兵來通俥路，並以後可威脅黑方較為薄弱的右翼，自是上策。紅如貪走兵七進一??則車6進6！雙方將形成不太容易掌控的激烈的對攻局面。

黑也不甘落後，現將失去封鎖作用的左過河包退蹲河頭，意欲牽制紅方巡河馬包，也是一步針鋒相對的好棋！

12. 相三進五 ………

紅補右中相護七兵，明智之舉。紅如兵七進一??則包8平2，兵七進一，車8進5，傌六進八。演變下去，將形成一方得子、一方佔勢的雙方各有顧忌的局面。

12. …………	卒3進1	13. 相五進七	馬3進4
14. 炮六進三	車6平4	15. 炮六進四	車4退1
16. 俥七平六	車4進4	17. 傌六退七	車4平3
18. 俥六進三	包8平3	19. 傌七退五	士6進5

以上雙方激烈爭鬥：黑以先棄後取的手段和犧牲右翼底士的代價爭得了局面的主動權，紅方也以白送一相的代價換來了現在大致均衡的局面，雙方均先後拿到了各自所要的利益。

20. 傌五進六	車8進7	21. 俥六平二	車8退2
22. 傌六進七	包3進1	23. 兵五進一	車8進2
24. 傌七進八	車8平7	25. 傌八進九	車7平4
26. 俥九平七(圖100)	包3平9???		

雙方先後兌去俥傌炮（車馬包）後，紅方其實已形成了三子歸邊的潛在攻勢，黑方茫然無知，竟然在紅俥捉炮之機，飛炮貪炸邊兵，試圖以淨多邊卒步入殘棋，敗著！如圖100所示，黑宜包退象台，攔住紅俥出路徑走包3退2，紅如接走炮八進五（此時雙方已步入殘局，實力基本相等，勝負取決於兵卒之多寡得失，而這正是紅方現在的弱點，因紅方現在的4個無根兵正面臨被黑車消滅的危險，必須隨時注意保護），則象3進1，傌九退八，車4退2，仕六進五，將5平6，俥七進一，車4平5，傌八進七，將6進1，炮八退一，將6退1，俥七平四，包3平6，傌七退五，馬7退5，俥四進三，將6平5（紅方在俥傌炮難以構成攻勢的情況

下，考慮到少兵和缺相怕包的
顧忌，毅然以傌換包，力爭掃
卒謀和，當是明智之舉），俥
四進二，象1進3，俥四平
一，馬5進3，俥一進二，將5
進1，俥一退一，將5退1，俥
一退二，車5平2，炮八平
六，車2進4，兵一進一，車2
平3，炮六退八，馬3進4（進
馬棄卒而不乘機退車掃卒車擴
大多兵優勢，是由於黑方缺少
雙士，一旦紅兵搶先渡河後，
將對黑威脅甚大），仕五進

黑方　朱軍

紅方　黃杰雄

圖100

四，馬4進6，仕四進五，車3退3，俥一平四，馬6進8，
帥五平四，車3平1，俥四平五，車1平7，俥五平九，車7
平6，帥四進一（機警之著！若俥九退二巡河，不給黑渡7
卒反擊機會，則馬8進6，仕五進四，車6進1，帥四平五，
車6平5，帥五平四，象5退3，俥九平四，車5進2，帥四進
一，車5平4！變化下去，黑得炮勝定），卒7進1，俥九平
三，卒7進1，炮六平五，將5平6，炮五平四，馬8退7！
仕五進六，車6平5，俥三平四，將6平5，仕四退五，馬7
進9！馬踩邊兵後，黑車馬過河卒可三軍壓境，強於實戰，
大佔優勢，有望獲勝。

27.傌九退七　　將5平4　　28.炮八進五　　將4進1

29.傌七進九！

紅方抓住最後機會，退傌請將，沉炮叫將，現又傌入邊

陲伏殺，一劍封喉，單騎絕塵！黑如接走車4平2（若貪走車4進2？？？則帥五進一，黑如接走車4退7？？？則俥七進七殺，紅速勝；黑又如改走包9平1？？？則傌九退八！將4進1，俥七進六，將4退1，俥七平五！也殺，紅勝），則俥七進七，將4進1，俥七退一，將4退1，傌九退八，車2退5（棄車兌傌，無奈之舉。如車2平4？？？則俥七平五殺，紅勝），俥七平八！棄傌得車後，將形成紅俥炮3個高兵單缺相對黑馬包4個高卒單缺士的必勝局面，黑見大勢已去，已回天乏力，只好城下簽盟，拱手認負了，紅勝。

此局雙方一開戰就步入了左巡河炮對進7卒的拼殺：紅直橫俥形成己方下二線「霸王俥」，黑亮出右橫車佔右肋又補左中象伸左包過河，紅卸中炮右俥左移七路出擊，黑右肋車佔左肋退左包騎河，早早進入了中盤廝殺。就在雙方先後兌去俥傌炮兵（車馬包卒），紅殘相，黑缺士的情況下，黑車佔右肋道之時，紅左橫俥於七路捉包之機，黑卻在第26回合飛包貪邊兵走了包3平9闖下大禍，犯了無法彌補的大錯，被紅方將計就計，回傌叫將，沉炮請將，傌入邊陲，形成俥傌包三子歸邊殺勢後，硬逼紅俥兌馬而敗走麥城。

這是一盤佈局伊始紅方改變行棋次序，黑方應對有方；中盤拼殺，雙方互不相讓，緊張激烈，精彩紛呈。可在關鍵時刻，黑包貪殺邊兵掉了「鏈子」，留下了永遠的遺憾，被紅俥傌炮聯手破殺、攻營拔寨、活擒老將的「短平快」精彩殺局。

歡迎至本公司購買書籍

建議路線

1.搭乘捷運‧公車

　　淡水線石牌站下車，由石牌捷運站2號出口出站(出站後靠右邊)，沿著捷運高架往台北方向走(往明德站方向)，其街名為西安街，約走100公尺(勿超過紅綠燈)，由西安街一段293巷進來(巷口有一公車站牌，站名為自強街口)，本公司位於致遠公園對面。搭公車者請於石牌站(石牌派出所)下車，走進自強街，遇致遠路口左轉，右手邊第一條巷子即為本社位置。

2.自行開車或騎車

　　由承德路接石牌路，看到陽信銀行右轉，此條即為致遠一路二段，在遇到自強街(紅綠燈)前的巷子(致遠公園)左轉，即可看到本公司招牌。

國家圖書館出版品預行編目資料

中炮巡河炮對屏風馬短局殺＜下＞／黃杰雄　編著
——初版，——臺北市，品冠文化，2019〔民107.06〕
面；21公分 ——（象棋輕鬆學；31）
ISBN 978－986－97510－4－9（下冊：平裝）
1. 象棋
997.12　　　　　　　　　　　　　　　108005315

中炮巡河炮對屏風馬短局殺 ＜下＞

編 著 者／黃杰雄
責任編輯／劉三珊
發 行 人／蔡孟甫
出 版 者／品冠文化出版社
社　　　址／台北市北投區（石牌）致遠一路2段12巷1號
電　　　話／（02）28233123 · 28236031 · 28236033
傳　　　眞／（02）28272069
郵政劃撥／19346241
網　　　址／www.dah-jaan.com.tw
E－mail／service@dah-jaan.com.tw
承 印 者／傳興印刷有限公司
裝　　　訂／眾友企業公司
排 版 者／弘益電腦排版有限公司
授 權 者／安徽科學技術出版社
初版1刷／2019年（民108）6月

定 價／300元

大展好書　好書大展
品嘗好書　冠群可期

大展好書　好書大展
品嘗好書　冠群可期